場景模型
製作與塗裝技術指南
③
水、雪與冰

〔西〕魯本·岡薩雷斯（Ruben Gonzalez）著　　徐磊　譯

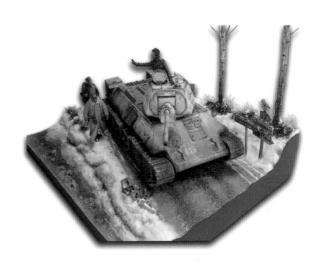

序

一切從這裡開始……

50多年前，我出生在西班牙的特魯埃爾。我擁有第一個模型板件的時候，很可能還不滿13歲，如今回憶起來彷彿就發生在昨天。有一天，看到我製作完一件紙模型後，我媽媽將幾件Matchbox（「火柴盒」，一款模型品牌）模型展示給我，它們是1：72比例的「噴火」式戰鬥機和「蚊」式戰鬥機，我天真地用亮色調的琺瑯顏料塗裝了它們，我的模型故事就從此開始了。

從那時起，每個星期六我都會到模型店買模型板件，這變成了一種慣例，我不是買飛機模型就是買小場景元素模型，主要還是買1：72的Matchbox模型。

雖然我製作的模型涵蓋的主題範圍廣泛，但是我主要的興趣還是在與陸地有關的主題上，因為這一大類中的場景模型深深地吸引著我。我對這種真實的微縮藝術充滿激情，因為它囊括了所有現實生活中的元素（人物、車輛、建築物、環境、氣候，甚至空氣）並將它們有機地整合。

所有這一切都是由我對模型的熱情所支持著，我的「模型觀」非常簡單——像摯友一樣對待它並得到快樂。因為是「摯友」，所以你不會把它們簡單地看成板件或者模型，這位「摯友」能體會到你的付出並且會讓你不斷地學習到新的東西，有了這樣一位「摯友」，你將總能體會到快樂。

魯本・岡薩雷斯・埃爾南德斯

前　言

　　每一位模友，如果想製作場景模型或者小的情景地台，不論簡單還是複雜，都需要去思考一些問題，那就是——如何做、怎麼做、何時做以及為什麼要這樣做。場景和情景製作聽起來簡單，但事實上我們談論的是一個複雜的系統，需要詳細地瞭解其他分支學科的知識，才能最終製作出滿意的作品。

　　首先我們應該瞭解什麼是場景模型。談到模型製作，有人會認為場景或者情景模型就是模型製作的一種形式，將車輛、人物、建築物或者一些結構放在一個環境中。這樣說來，我將車輛、人物、建築物以及環境要素簡單而粗糙地擺放在一起，不論大小，就可以看成一個場景模型。這一理解顯然過於膚淺。縱觀全書，大家可以看到我們並沒有強調場景模型的大小和規模，雖然這一點有時也非常重要。

　　現在我們已經為大家介紹了場景以及情景模型，大家可以看到我們更多探討的是對多種不同學科的瞭解。要做好場景和情景模型，我們或多或少需要掌握這樣一些技巧：組裝和塗裝模型人物、模型動物以及模型車輛（它們可能是樹脂的、塑料的或金屬的），製作、塗裝和舊化各種建築物和結構模型（它們會有各種類型、大小和形狀），最後是將以上所有的要素有目的地整合到地形地台和環境中。

　　接下來是搭建場景地台，它將構建一個環境背景，所有的人物、車輛、建築以及地形都將在這個環境下被有機地整合到一起。這句話說起來容易，做起來難。事實上它是我們的夢想和目標（即使對於一些

有經驗的模友，有時也很難恰到好處），只有極少數人能掌握得當。

　　如果我們參觀過模型展或看過模型比賽的作品，就會發現優秀的具有氛圍的場景模型少之又少，但是只要在「芸芸眾生」中有一件這樣的作品，我們立刻就會發現它。走近這件作品，我們甚至可以感受到它的氣息。

　　儘管我們可以一切從頭開始，完全自製需要的人物、車輛和建築模型，但是場景和情景模型中最具有創造性的部分是：地形地台、結構和建築物。在這些地方有最為巨大的空間可以施展我們的創造力。市面上有很多現成的人物模型板件、戰車模型板件、建築模型、植被和地台模型，甚至現成的地形地台等，都可以拿來放入我們的場景中。但是只有當我們有了清晰的構思，瞭解如何製作場景模型，我們才能夠真正地將這些要素整合進我們的場景中。

　　只有這樣我們才能最終製作出優秀的作品，這件作品將不同的場景要素高效地、精確地、充滿藝術性地整合到一起，創造出一種氛圍、一種氣場，深深地吸引和打動觀賞者。

　　希望我的這番話點燃了你製作場景模型的熱情；對於所有幫助我完成這本書的朋友，我也與他們分享了這份熱情。

　　感謝你們！感謝各位！感謝大家！

目　錄

序

前言

| 8 | 第10章　水 |

9　一、必備的材料
9　　1. 清漆類的產品和介質
9　　2. 透明樹脂類產品
9　　3. 丙烯水凝膠和無色透明玻璃膠
9　　4. 人造雪粉
10　二、流動的水
10　（一）小魚塘
24　（二）水渠與小瀑布
27　　1. 製作磚牆
30　　2. 製作一扇木門
31　　3. 製作灌溉溝渠
33　　4. 製作水渠的閘門
35　　5. 製作水渠中的植被
37　　6. 製作流動的水
38　　7. 製作小瀑布
40　　8. 製作浪花
42　　9. 製作溝渠中的水
45　　10. 製作泥土地面
48　　11. 製作植被
55　（三）小池塘和小湖泊
70　三、雪
70　（一）雪與冰
74　　1. 製作白樺樹
77　　2. 製作溪流
79　　3. 製作堅硬的積雪
80　　4. 製作蓬鬆的積雪
81　　5. 被冰霜覆蓋的植被
82　　6. 製作溪流上的薄冰
84　　7. 製作泥濘路面上的小水窪

85	8. 雪地上的腳印和人物身上的殘雪
86	9. 製作積雪上的車轍印跡
92	（二）雪與泥漿
94	1. 製作堅硬的積雪
95	2. 製作蓬鬆的積雪
96	3. 製作髒雪
100	四、帶裂紋的冰面
108	五、沙灘和海浪

114　第11章　特殊效果的水

115	一、馬路上的小陷坑
	帶積水的小陷坑
118	二、小水坑
118	（一）泥濘路面上的小水坑
122	（二）泥濘積水的道路
126	三、濕潤且龜裂的河床

136　第12章　海水和艦船

137	一、洶湧的大海
137	1. 準備板件
137	2. 製作海景地台
139	3. 製作海面
139	4. 製作基本的海浪
141	5. 製作艦體周圍的浪花泡沫效果
142	6. 製作艦船前部的浪尖
142	7. 最後的一些細節處理以及艦體後方的浪花尾跡
144	二、平靜的海面
144	威望 1：72比例 ⅦC型德國U型潛艇「沉沒中的海狼」

162　第13章　撞上河邊岩石的飛機

163	一、佈滿岩石的河流
163	用透明AB環氧樹脂來製作河流
171	二、結冰的河流
171	（一）製作冰面
173	（二）造雪
178	三、水上飛機的水景地台

188　第14章　裝甲戰車與水

189	一、陷入水中的戰車
195	二、破水而行
195	1. 準備T-50 坦克
196	2. 上色塗裝
198	3. 製作場景地台的地面
200	4. 造水

204　第15章　人物和水

204	一、場景佈局
206	二、製作植被
207	三、製作人物
209	四、造水景

這本書與之前的《場景模型製作與塗裝技術指南1》和《場景模型製作與塗裝技術指南2》一起構成一套完整的場景模型製作與塗裝體系。本書所關注的主題是場景中的水、雪與冰，這些元素在場景中十分常見，但如何製作它們，往往又是讓廣大模友最為頭疼的。本書將系統完整地講述如何製作出水的各種形態和效果。（有浪花效果、波紋效果和瀑布效果等。）

縱觀整本書，我們盡量使用容易獲得的材料和簡單的方法來為場景添加「水」這一要素，並展現出水的各種動態和外觀。

這本書的主題非常重要，也是場景系列中最後的一部分。學完這本書可以幫助大家製作出更加獨特、更加豐富的場景地台，讓地台上的人物和模型更加亮眼。

第10章 水

・流動的水
・池塘和湖中的水
・雪
・冰面
・沙灘上的海浪

要在場景中模擬水，並非是一件容易的事情，不論是製作液體的水，還是固態的雪和冰，都需要付出額外的努力來進行研究，嘗試多種不同的材料以及綜合應用各種技法來達到需要的效果。

在靜態的場景中重現出水的效果並非易事，不僅需要時間和耐心，更需要技巧。在開始這項工作之前，需要好好地激勵一下自己。建議大家找一件別人的優秀水景作品，以此來設定自己的目標，模仿這件作品。

很多模友並不會考慮這種參考方式，但是在某些情況下，這也許是讓我們的場景作品更加真實、更加讓人信服的唯一可供選擇的方案。

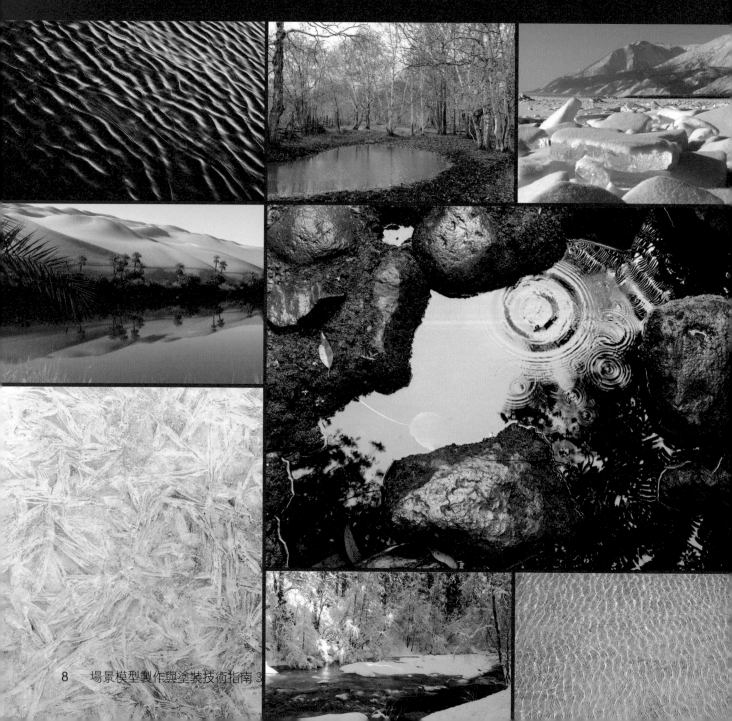

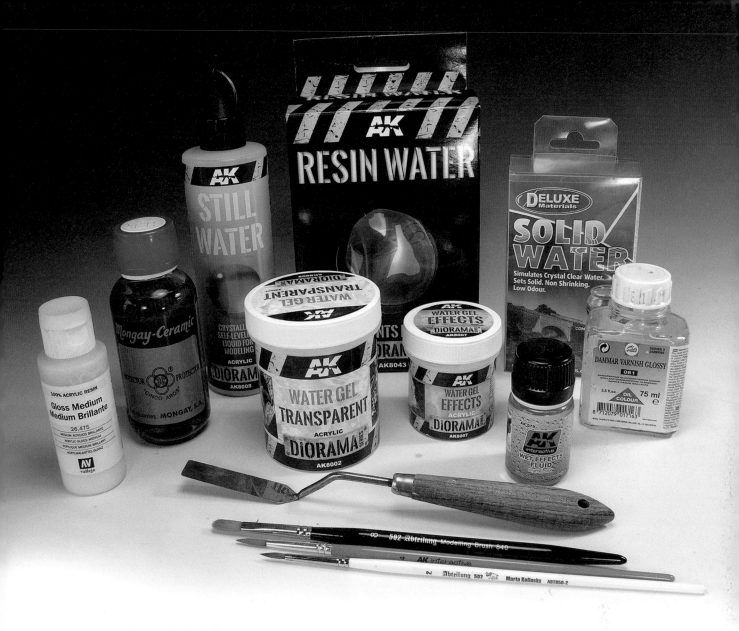

一、必備的材料

市面上有很多製作水景的材料，它們有各種形態和外觀，下面僅為大家展示其中的一部分：

1. 清漆類的產品和介質

這種類型的產品往往用在製作的收尾階段（最具代表性的是 AK 079 濕潤及雨水痕跡效果液），完全乾透後會帶來光澤感，對於表現人物、車輛以及地面上淡淡的水痕效果非常有效，可以單獨使用，或者加入一些其他的產品，來改變水痕的色調和外觀。（比如在 AK 079 中加入適量的 AK 080 夏季庫爾斯克土效果液，就可以模擬出混濁泥土的外觀。）

2. 透明樹脂類產品

這是一種造水劑，可以用它來製作河道、溪流甚至海水。最常見的是透明 AB 環氧樹脂，將 A 份與 B 份按照一定比例混合，硬化的過程需要與空氣接觸，最後形成的是一種硬質、透明且具有光澤感的形態。因為最後形成的表面完全平整並且非常光澤，所以需要在它的表面用其他的產品和技法製作出真實的波紋和浪花效果，這樣才能模擬真實的水面。

3. 丙烯水凝膠和無色透明玻璃膠

這兩類產品都可以用來表現淺的溪流和小水坑，與透明 AB 環氧樹脂配合起來使用往往會獲得很好的效果，因為可以對丙烯水凝膠的外形進行修飾和調整，製作出具有動態感的水。

4. 人造雪粉

這一大類有多種不同的產品，它們都是粉末狀的，用來模擬「雪」這種效果。模友們往往將雪粉與丙烯水凝膠、清漆甚至白膠混合，來製作出不同的積雪效果（有一些白膠乾透後容易氧化並發黃，這一點大家要注意。）。如果將雪粉、琺瑯舊化產品和丙烯顏料搭配起來使用，將獲得不同的效果。（比如車輪和履帶上殘留的積雪，或者泥濘場景中，雪和爛泥混在一起的效果。）

水
二、流動的水
（一）小魚塘

　　先製作一個簡單的場景，場景中流動的水是小溪的一部分。整個場景地台有兩個不同的高度層級，高處是乾燥的泥土地面，低處是流水。

　　然後在場景中置入一棵樹，為場景帶來垂直元素和高度感。樹根是用AB補土自製的。

　　對於橢圓形的地台，是用高密度泡沫板先切割出大致的外形，然後再在表面鋪上DAS黏土（黏土的種類很多，比如紙黏土和樹脂黏土等，如果處於潮濕的南方，建議大家用樹脂黏土，這樣就不用擔心發霉的問題。），將石膏基質（如AK 617）用水調和成膏狀，然後鋪在高密度泡沫板的邊緣面，在造水之前，會用膠帶將邊緣面封起來，圍成一個「池子」。

　　在小溪河床上先筆塗上一些用水稀釋的白膠，然後撒上一些小的沙粒和小石子，這樣可以為河床帶來豐富的紋理感。

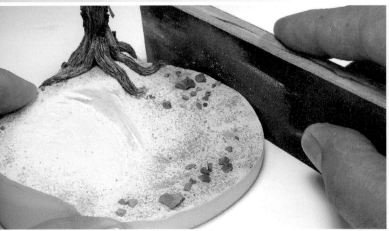

　　場景中主要的元素是「水」和這輛被遺棄的、鏽跡斑斑的「謝爾曼」坦克砲塔。趁著黏土未乾，將砲塔放置在黏土表面並壓出坑來。（可以先用水潤一下黏土的表面，然後再用砲塔去按壓，這樣可以防止黏土粘到砲塔上。）

　　開始製作樹，用到的材料是強力膠水、剪鉗、手鑽，合適粗細的銅絲以及平時蒐集到的一些乾樹枝。（也可以是乾燥的植物根莖。對於天然乾樹枝以及乾的植物根莖，可以先用水適當清洗，然後再用開水煮一下，最後在陽光下或者烤箱烘乾備用，這樣可以很好地殺滅天然植物中的蟲卵或者黴菌等。）

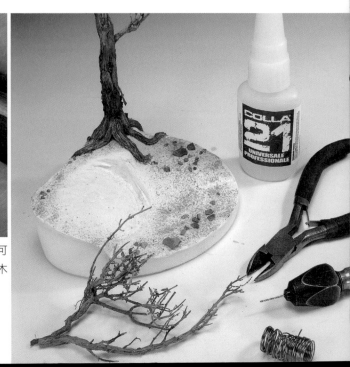

　　當地台上的黏土完全乾透，樹樁、沙粒和碎石都完全固定後，可以用打磨棒對地台的邊緣面進行打磨。（將800目左右的砂紙粘到木片上進行打磨。）

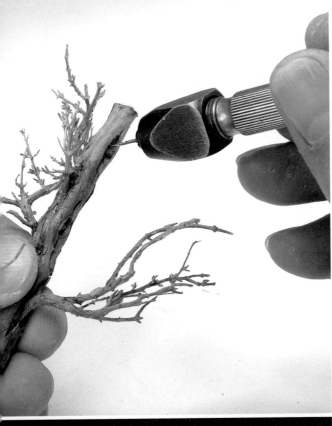

首先在主幹上鑽孔，之後這裡將插上樹枝，讓手鑽與主幹呈一定的角度進行鑽孔。

在樹枝的底部也鑽上同樣大小的孔，插入銅絲並用強力膠固定，然後再將樹枝插入主幹上的孔，並用強力膠黏合。（這就是大家平時所說的打樁固定的方法）這種方法尤其適合於較細的樹枝，因為黏合面小，透過打樁固定，往往能獲得比較牢靠的黏合效果。如果樹枝比較粗，我們可以插入金屬棒進行打樁固定。

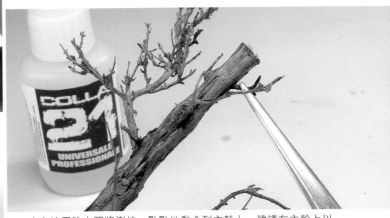

小心地用強力膠將樹枝一點一點地黏合到主幹上，建議在主幹上以從下往上的順序進行黏合。

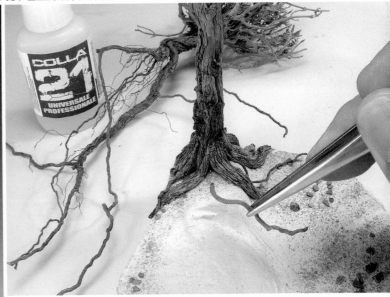

樹根和樹枝的外觀是有區別的，所以這裡用乾燥的真實植物根須來表現樹根，將它們一段一段地用強力膠粘到合適的位置。

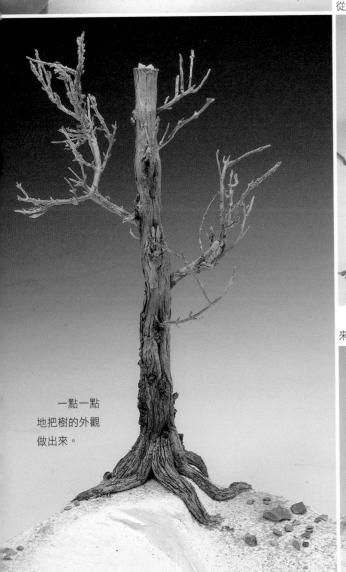

一點一點地把樹的外觀做出來。

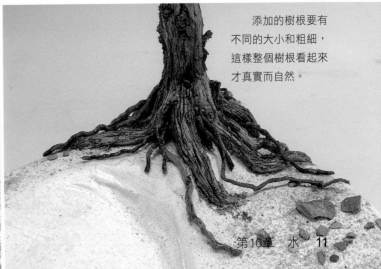

添加的樹根要有不同的大小和粗細，這樣整個樹根看起來才真實而自然。

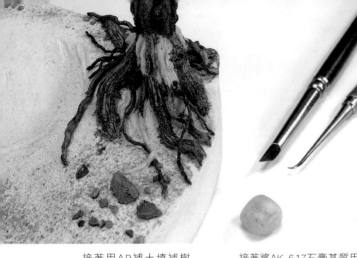

接著用AB補土填補樹根與地面之間的縫隙。（比如田宮的環氧樹脂AB補土，不會太黏手，但是揉搓它的時候，建議在手指上先沾點水。）

接著將AK 617石膏基質用水調和成膏狀，鋪在地台的邊緣面。在用遮蓋膠帶圍堤造水之前，做一個光整而堅硬的地台邊緣面是非常重要的。這樣造水劑才不至於從圍堤的邊緣溢漏。

選擇幾種色調不同的棕色水性漆（顏色分別是從深到淺），用濕塗的技法為樹木筆塗上豐富的棕色色調。（濕塗技法就是以顏料自然渲染後形成的柔和色調來代替明確的輪廓和邊界，表現出色彩之間和諧滲透的感覺，可以先用水稍微潤濕一下模型表面，然後筆塗上之前調配好的顏料，這時顏料會迅速地滲入和擴散到周圍形成柔和的渲染和混色效果。）

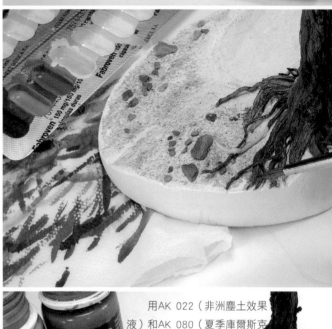

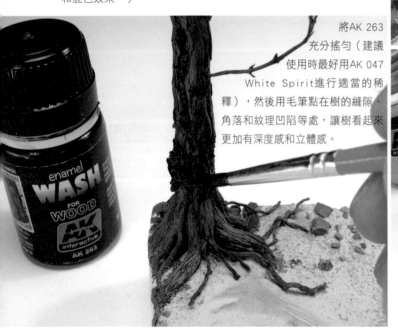

將AK 263充分搖勻（建議使用時最好用AK 047 White Spirit進行適當的稀釋），然後用毛筆點在樹的縫隙、角落和紋理凹陷等處，讓樹看起來更加有深度感和立體感。

用AK 022（非洲塵土效果液）和AK 080（夏季庫爾斯克土效果液），

為地台地面上色，這裡還是使用之前的濕塗技法。（用AK 047 White Spirit先潤濕地台地面，然後再交替地筆塗上這兩種效果液。）

在河床上噴塗出一些陰影區域，這裡將AK 024（深色污垢垂紋效果液）用AK 047 White Spirit適當稀釋後進行噴塗。

選擇幾種不同色調的沙色和灰色，分別為河床上的碎石筆塗上不同的色調。

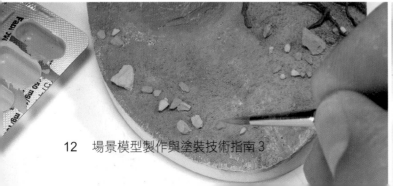

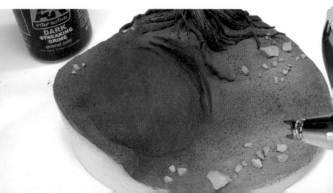

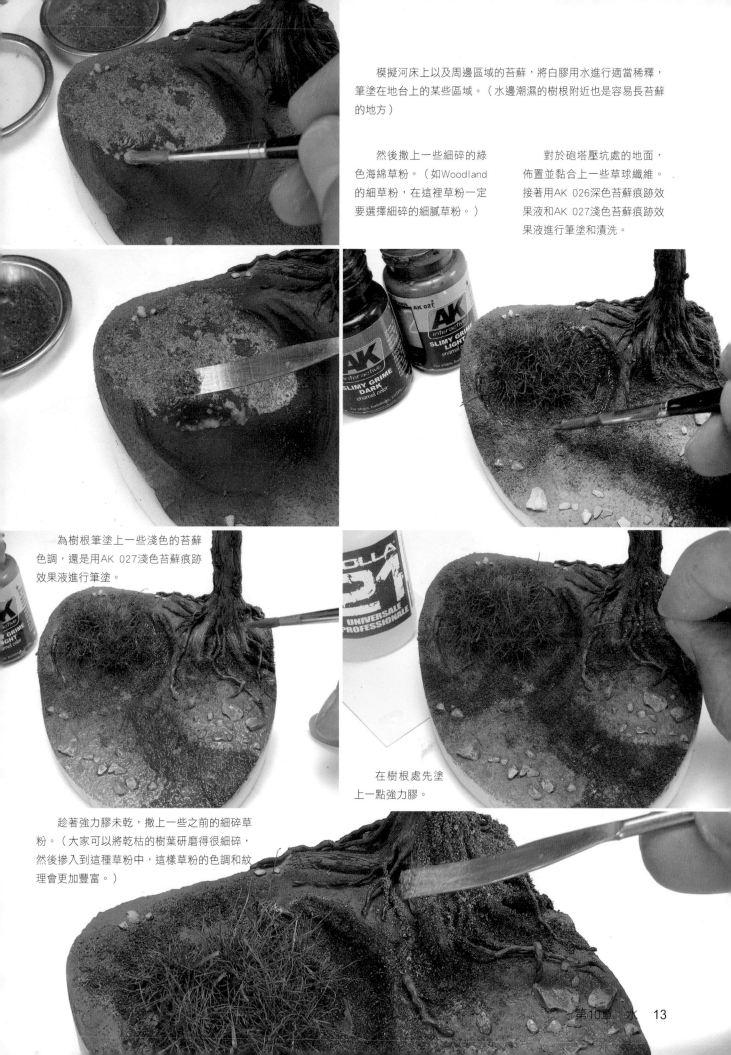

模擬河床上以及周邊區域的苔蘚，將白膠用水進行適當稀釋，筆塗在地台上的某些區域。（水邊潮濕的樹根附近也是容易長苔蘚的地方）

然後撒上一些細碎的綠色海綿草粉。（如Woodland的細草粉，在這裡草粉一定要選擇細碎的細膩草粉。）

對於砲塔壓坑處的地面，佈置並黏合上一些草球纖維。接著用AK 026深色苔蘚痕跡效果液和AK 027淺色苔蘚痕跡效果液進行筆塗和漬洗。

為樹根筆塗上一些淺色的苔蘚色調，還是用AK 027淺色苔蘚痕跡效果液進行筆塗。

在樹根處先塗上一點強力膠。

趁著強力膠未乾，撒上一些之前的細碎草粉。（大家可以將乾枯的樹葉研磨得很細碎，然後摻入到這種草粉中，這樣草粉的色調和紋理會更加豐富。）

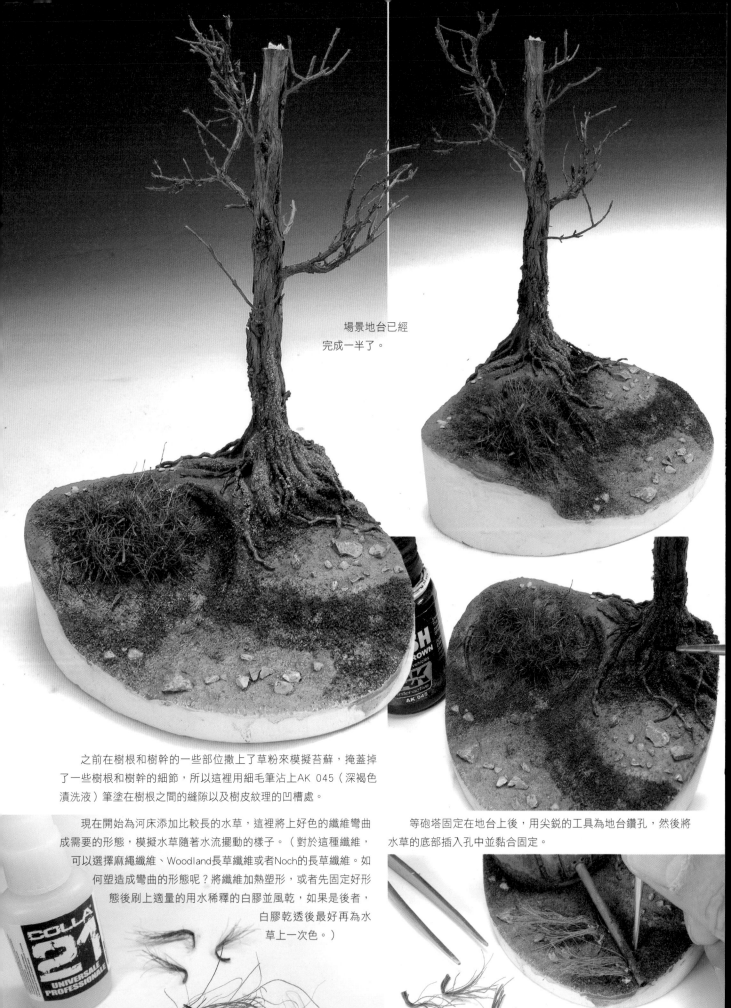

場景地台已經
完成一半了。

之前在樹根和樹幹的一些部位撒上了草粉來模擬苔蘚，掩蓋掉了一些樹根和樹幹的細節，所以這裡用細毛筆沾上AK 045（深褐色漬洗液）筆塗在樹根之間的縫隙以及樹皮紋理的凹槽處。

現在開始為河床添加比較長的水草，這裡將上好色的纖維彎曲成需要的形態，模擬水草隨著水流擺動的樣子。（對於這種纖維，可以選擇麻繩纖維、Woodland長草纖維或者Noch的長草纖維。如何塑造成彎曲的形態呢？將纖維加熱塑形，或者先固定好形態後刷上適量的用水稀釋的白膠並風乾，如果是後者，白膠乾透後最好再為水草上一次色。）

等砲塔固定在地台上後，用尖銳的工具為地台鑽孔，然後將水草的底部插入孔中並黏合固定。

用白膠將每一束水草纖維
固定到河床上合適的位置。

河床上其他空白區域，黏合上草球纖
維，進行有選擇性的填補。

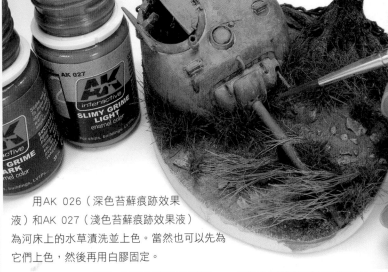

用AK 026（深色苔蘚痕跡效果
液）和AK 027（淺色苔蘚痕跡效果液）
為河床上的水草漬洗並上色。當然也可以先為
它們上色，然後再用白膠固定。

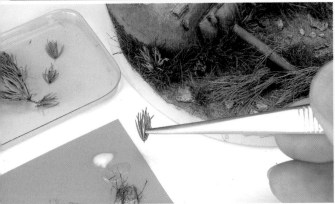

加入更多的乾燥植物的葉子，讓河床上水草的效果更加豐
富。（這種乾燥植物的葉子類似於蓬萊松。在花店裡，大家可
以看到很多插花的配花和配草都是非常棒的製作場景植被的天
然材料。）

選擇幾種不同色調的綠色水性漆，採用濕塗的技法，為這些乾
枯的小葉片上色。（平時可以多蒐集一些適合場景的不同類型乾枯
植物葉子，這樣等到真正製作場景的時候，會方便很多。比如有一
些茶葉，泡開後將它們就著泡開後的外形烘乾，可以很好地模擬一
些寬葉植物外觀。）

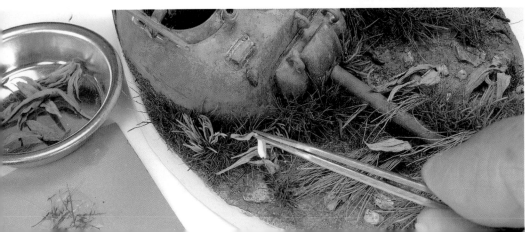

將上好色的「寬葉水草」
按照水流的方向用白膠黏合到
地台上相應的位置。

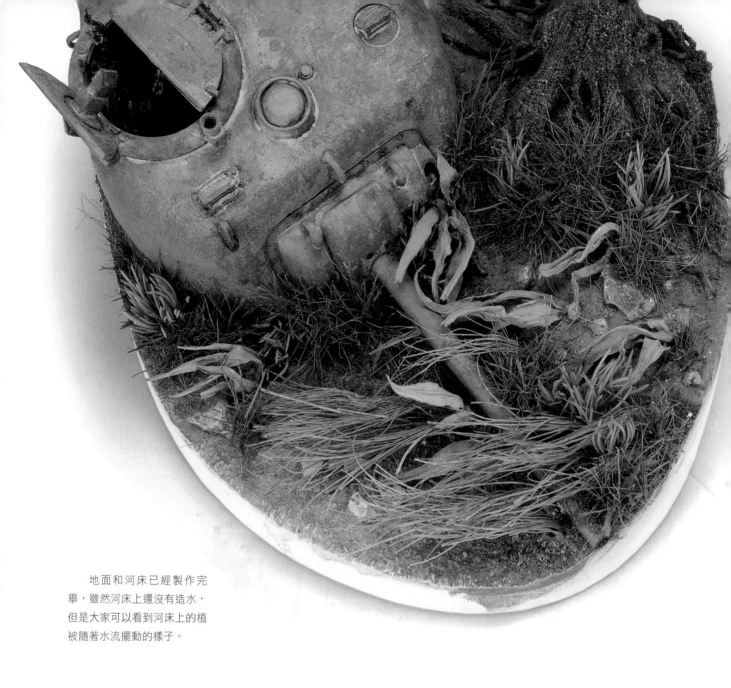

地面和河床已經製作完畢，雖然河床上還沒有造水，但是大家可以看到河床上的植被隨著水流擺動的樣子。

為岸邊的地面添加植被，這裡使用的是Mininatur的草簇，將它們用白膠黏合到岸邊合適的位置。

在樹幹的周圍添加一些藤蔓效果，這裡使用的是Mininatur的葉簇。（用鑷子小心地從整片葉簇中扯下一段長條狀的葉簇，稍加調整可以很好地模擬藤蔓的效果。）

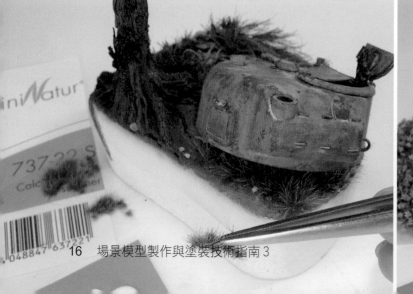

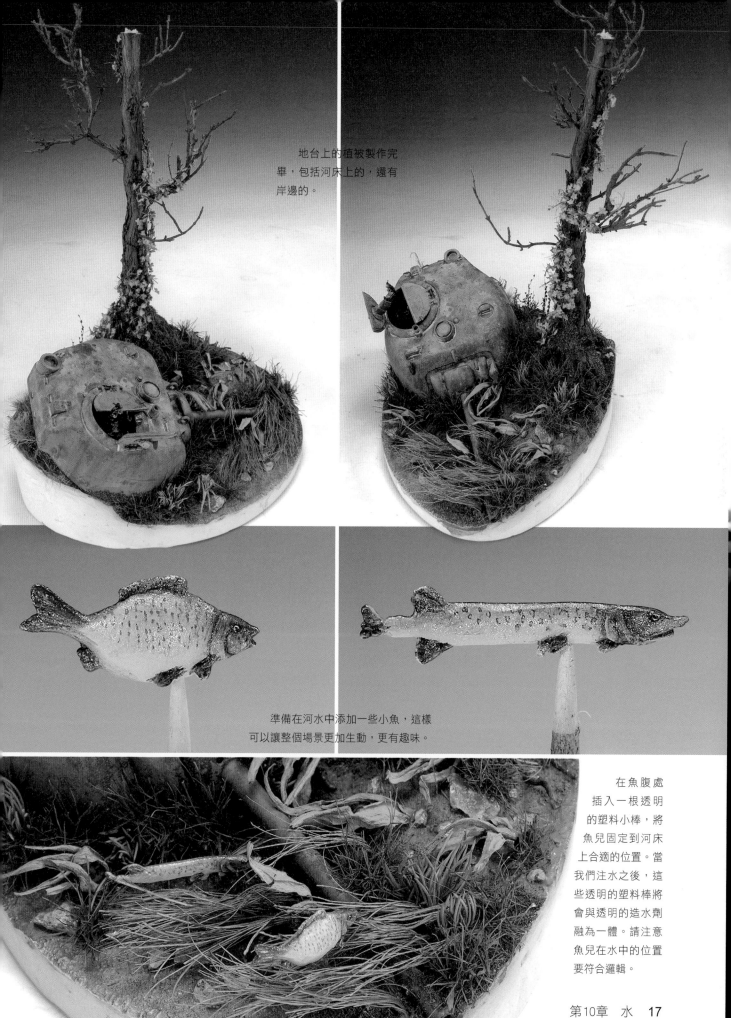

地台上的植被製作完
畢，包括河床上的，還有
岸邊的。

準備在河水中添加一些小魚，這樣
可以讓整個場景更加生動，更有趣味。

在魚腹處
插入一根透明
的塑料小棒，將
魚兒固定到河床
上合適的位置。當
我們注水之後，這
些透明的塑料棒將
會與透明的造水劑
融為一體。請注意
魚兒在水中的位置
要符合邏輯。

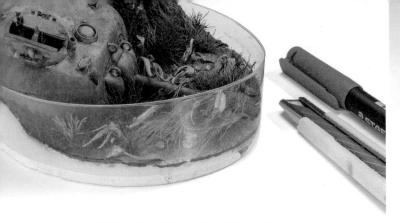

用透明光滑的薄塑料片圍成一個密封的池子

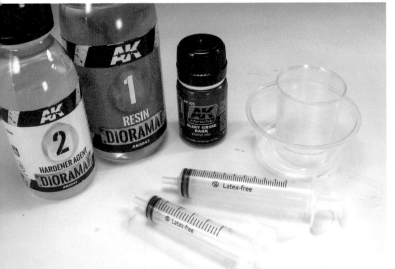

雙面膠配合藍丁膠將池子的周邊封好，防止溢漏。

用AK 8043透明AB環氧樹脂造水劑，按照產品説明書，將樹脂造水劑和硬化劑按照適當的比例進行混合。每一次造水，都會將造水的厚度控制到2～4毫米，這樣可以避免樹脂硬化的過程中發熱並產生氣泡。

在樹脂造水劑中滴入極少量的AK 026（深色苔蘚痕跡效果液）然後小心地攪拌均勻（以免產生氣泡），為「水」帶來一些綠色的色調，讓它看起來能更加真實地搭配整個場景。

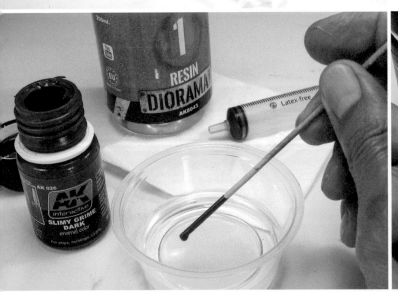

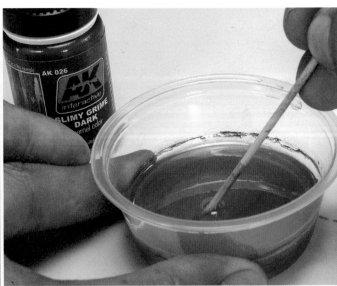

然後加入適量的硬化劑，即標號為2的那一瓶，攪拌混勻的過程中建議大家動作輕柔，產生的少量氣泡可以用小針刺破。

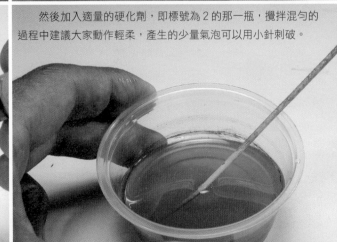

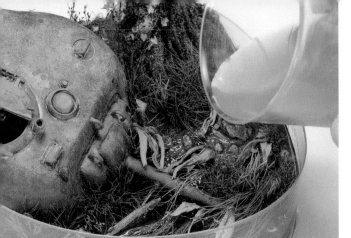

小心地將造水劑倒入圍池中。

分層造水，避免產生過多的氣泡。（樹脂完全硬化的時間是24小時，所以每一層造水需要等待24小時再做下一層造水。）

每一層造水都會讓綠色的色調逐漸變淡，到最後一層時，造水劑幾乎是無色透明的。等透明AB環氧樹脂完全乾透後，就可以將透明塑料片拆除了。

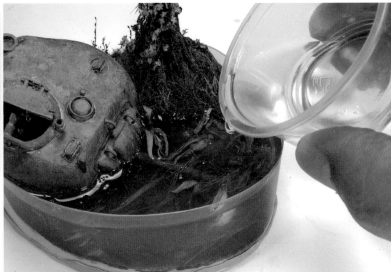

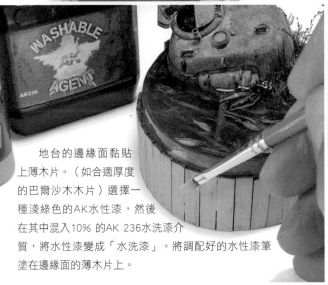

地台的邊緣面黏貼上薄木片。（如合適厚度的巴爾沙木木片）選擇一種淺綠色的AK水性漆，然後在其中混入10%的AK 236水洗漆介質，將水性漆變成「水洗漆」。將調配好的水性漆筆塗在邊緣面的薄木片上。

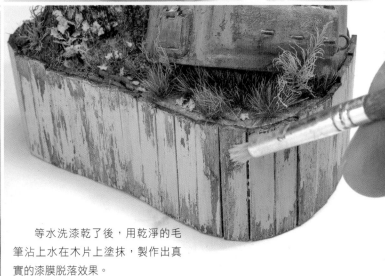

等水洗漆乾了後，用乾淨的毛筆沾上水在木片上塗抹，製作出真實的漆膜脫落效果。

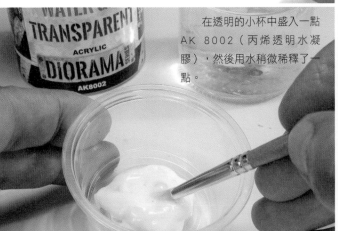

在透明的小杯中盛入一點AK 8002（丙烯透明水凝膠），然後用水稍微稀釋了一點。

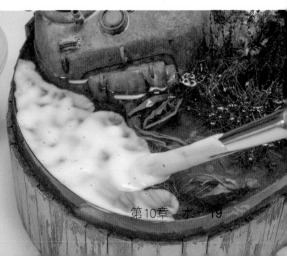

接著用乾淨的毛筆將它筆塗在整個水面。（透過「點」和「沾」的筆法來製作出水面的波紋。）

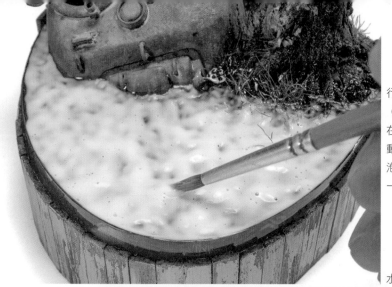

用一支乾淨的毛筆，透過輕柔的筆觸對之前的水凝膠表面進行修飾和調整，模擬出不平的水面波紋感，請避免產生氣泡。（方法如下：①可以嘗試不用水稀釋，直接塗在表面，厚度控制在1.5毫米以內。②盡量減少筆塗時多餘的筆觸和運筆，因為攪動得越多，產生的氣泡越多。③可以試著用小針挑破表面的氣泡。④如果乾透後發現表面有氣泡，大家可以在表面均勻地薄塗一層AK 8008（靜態水）來遮蓋表面的氣泡。）

等丙烯透明水凝膠完全乾透後，可以看到水面起伏的波紋，水面具有了流動感。

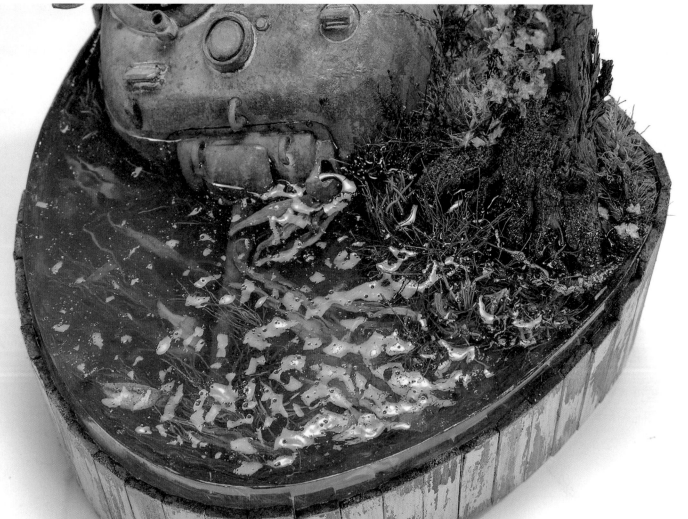

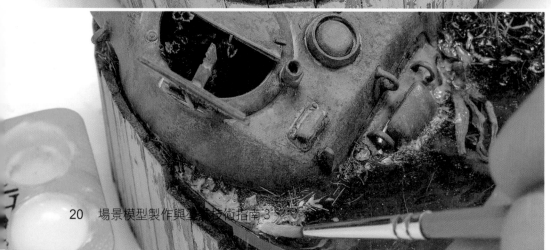

製作砲塔周邊水流激起的小浪花，這裡將AK 8002（丙烯透明水凝膠）與AK 8007（浪花效果丙烯水凝膠）混合，並加入少量的AK 8010（場景用雪粉），將調配出的混合物用一支細毛筆點塗在砲塔的周圍。

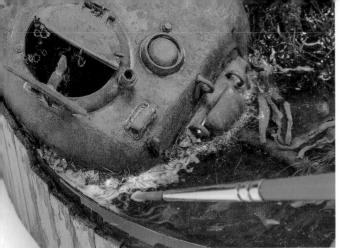

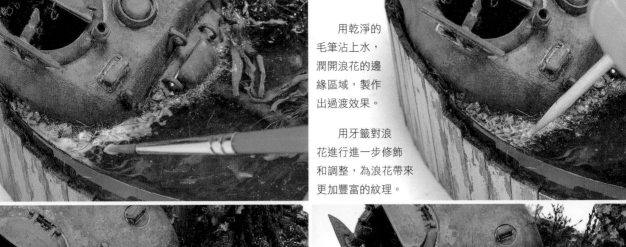

用乾淨的
毛筆沾上水，
潤開浪花的邊
緣區域，製作
出過渡效果。

用牙籤對浪
花進行進一步修飾
和調整，為浪花帶來
更加豐富的紋理。

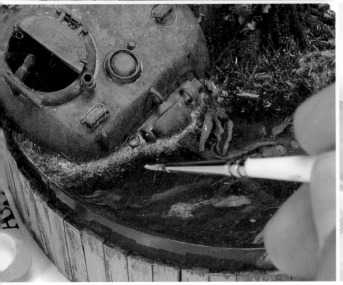

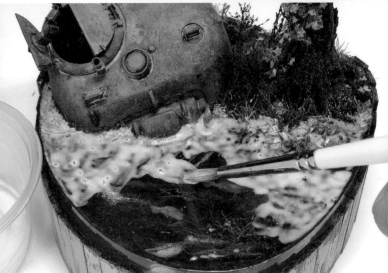

將丙烯透明水凝膠與白色的水性漆混合，用這種混合物
繼續點畫出一些小的浪花，加強浪花的效果。

最後將丙烯透明水凝膠用水適當稀釋後，筆塗在表面，進一步加
強水面浪花的光澤感。（建議丙烯水凝膠筆塗的厚度在1.5毫米以內，
未乾透前是半透明的乳白色，乾透後是無色透明的。）

完成後的效果圖。（整體來說效果不錯，但是如何消除水面過多的氣泡，可以成為之後改進的方向。）

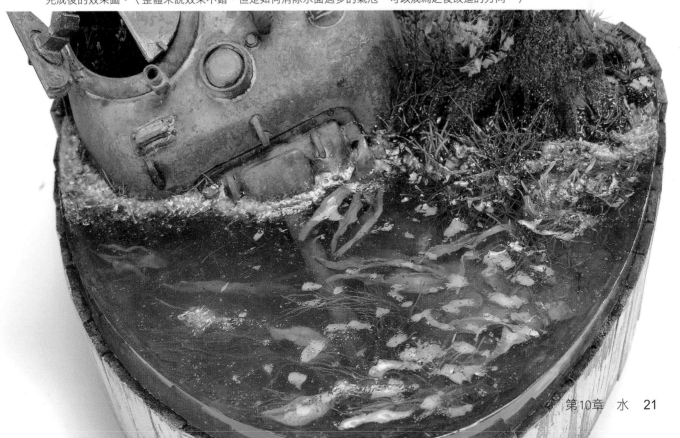

捕魚能手

威靈頓——曼蒂斯 1：35比例

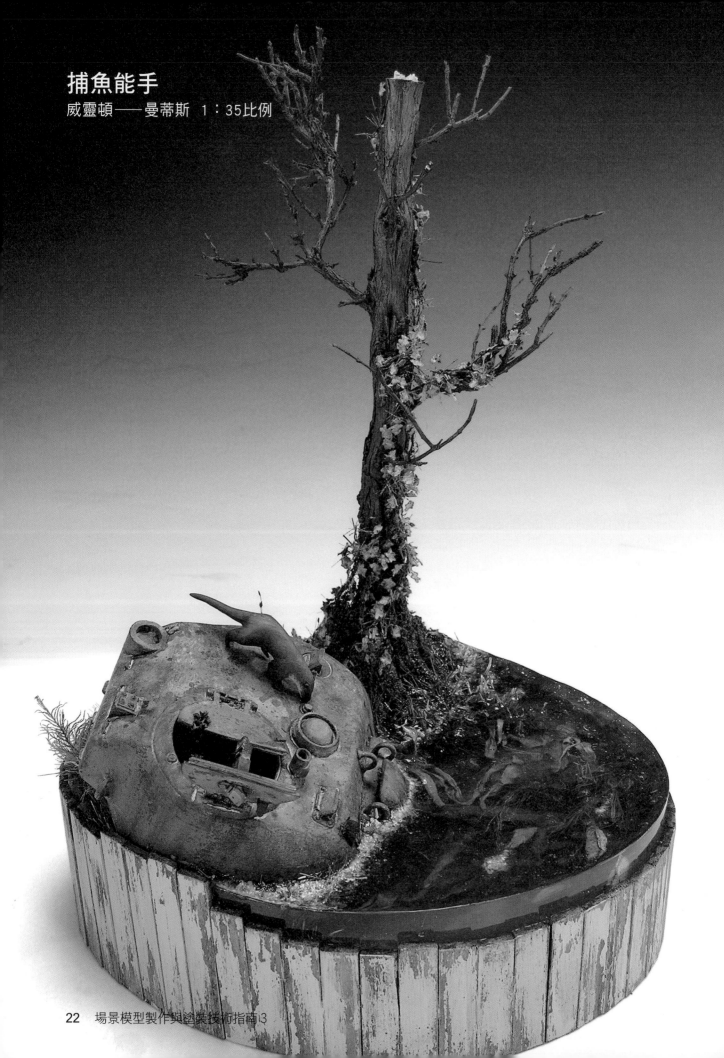

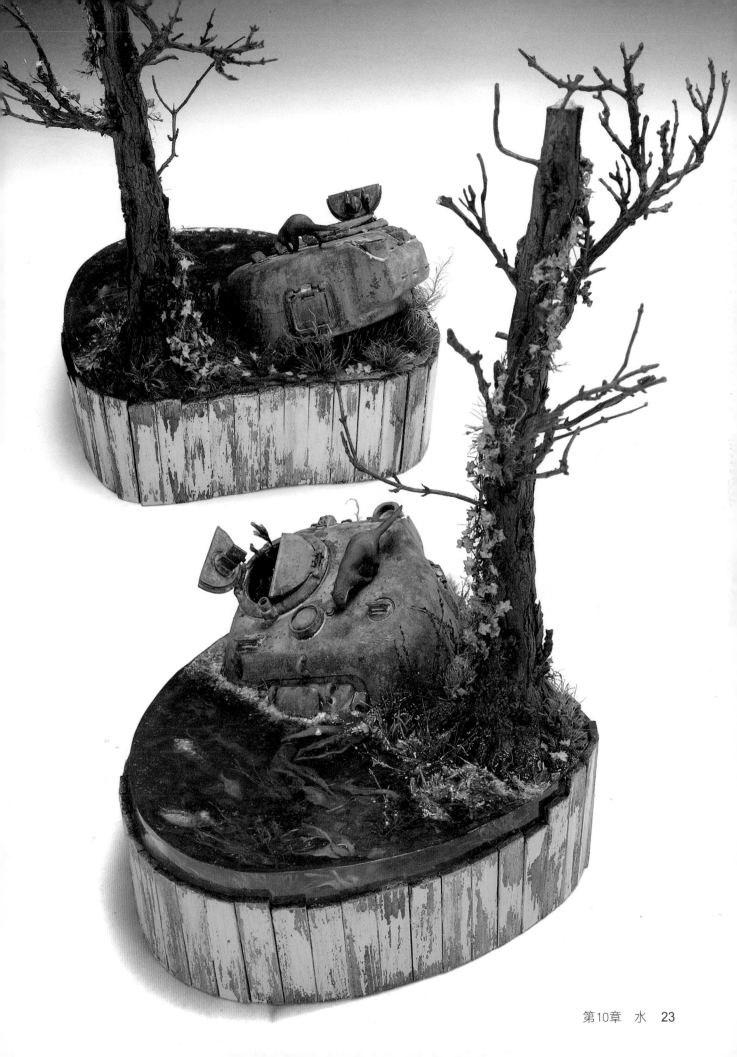

水
流動的水
（二）水渠與小瀑布

下面將製作人造水渠中流動的水，以及流水通過閘口時產生的小瀑布。水渠中有一個閘口，流水經過閘口從高處流向低處會形成一段小瀑布。

模擬靜態的水並不困難，但是如果要模擬動態的水，那就複雜多了。在這一範例中不僅將為大家展示如何製作流水，更為大家展示如何製作流水所產生的瀑布和水花效果。

縱覽整個製作過程，大家可以看到，安排每個步驟的先後順序是極其重要的。

用高密度泡沫板來搭建場景地台的主體，必須仔細地對高密度泡沫板進行測量和切割。

在砂紙上對切割出的泡沫板進行打磨，這一步跟上一步切割一樣，具有同等的重要性。建議用高質量的、顆粒均勻的砂紙進行打磨。模型用的高密度泡沫板也是一種很精細、很脆弱的材料。

將它們進行測試以檢驗契合度，檢驗是否能搭建出整個場景的大體外形。

大家可以看到地台是由幾種不同的高密度泡沫板搭建而成的。

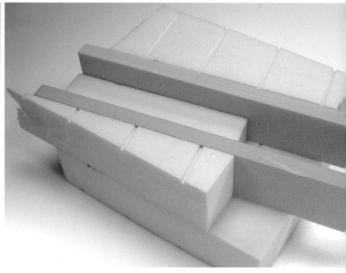

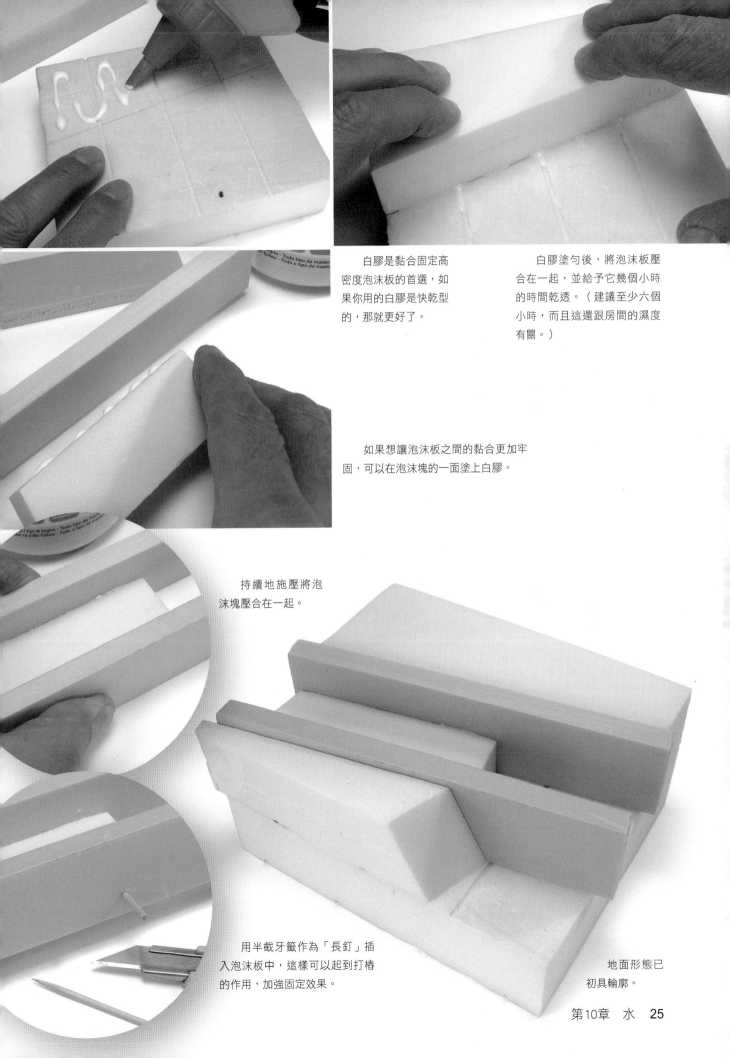

白膠是黏合固定高密度泡沫板的首選，如果你用的白膠是快乾型的，那就更好了。

白膠塗勻後，將泡沫板壓合在一起，並給予它幾個小時的時間乾透。（建議至少六個小時，而且這還跟房間的濕度有關。）

如果想讓泡沫板之間的黏合更加牢固，可以在泡沫塊的一面塗上白膠。

持續地施壓將泡沫塊壓合在一起。

用半截牙籤作為「長釘」插入泡沫板中，這樣可以起到打椿的作用，加強固定效果。

地面形態已初具輪廓。

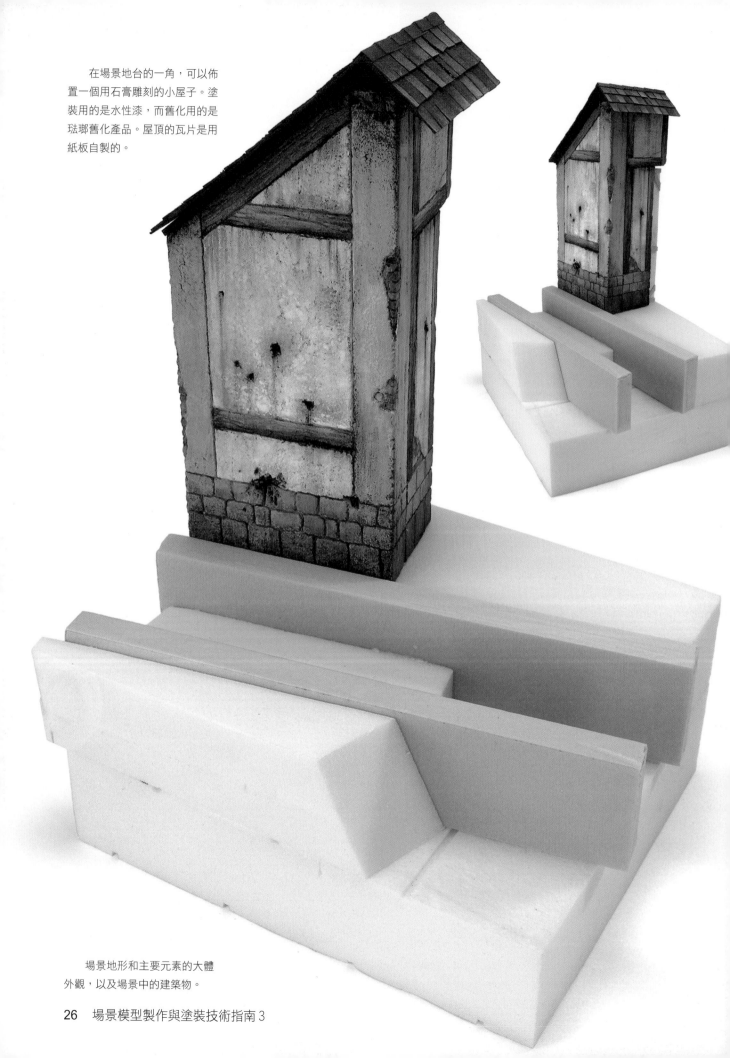

在場景地台的一角，可以佈
置一個用石膏雕刻的小屋子。塗
裝用的是水性漆，而舊化用的是
琺瑯舊化產品。屋頂的瓦片是用
紙板自製的。

場景地形和主要元素的大體
外觀，以及場景中的建築物。

1. 製作磚牆

用厚度合適的軟木板製作水渠邊用以加固的磚牆。

用軟木板切割出大小合適的磚塊片,接著用接觸式黏合劑將這些磚塊片黏合到泡沫表面。建議大家使用接觸式黏合劑的時候,先在泡沫表面試一下,看這種黏合劑會不會腐蝕泡沫。(或使用白膠,它不會腐蝕泡沫。)

等牆面上固定「磚塊」的黏合劑完全乾透後,用百潔布來對表面進行適當的磨蹭,消除掉磚塊上過於突兀的稜角,讓它們看起來更加真實。

這段磚牆將被佈置在水渠旁邊的地面上。

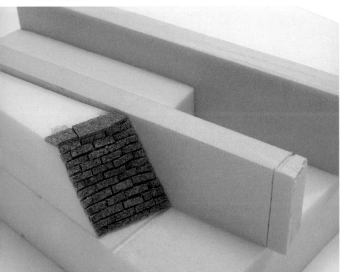

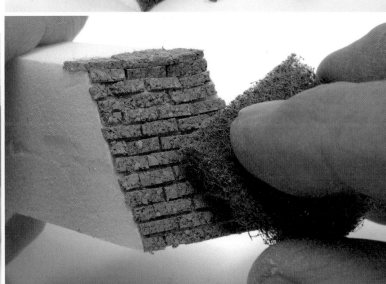

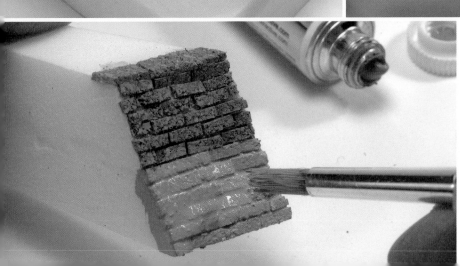

接著在表面抹上一層石膏漿,或者直接將AK 104(灰色的膏狀模型補土)用水適當稀釋後,筆塗在磚塊的表面。

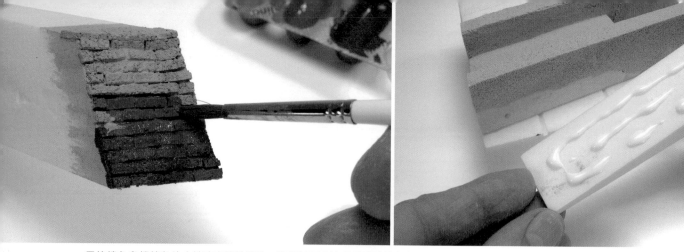

用棕鏽色和橙鏽色的水性漆來筆塗磚塊，將顏料用水適當稀釋後進行筆塗。（可
以交替筆塗兩種顏料，同時採用濕塗的技法，這樣可以製作出豐富的色調變化。也可
以使用AK 551鏽色套裝中的AK 706淺鏽色和AK 708深鏽色。）

將白膠塗在「磚牆泡沫板」的一面。

接著將「磚牆泡沫板」黏
合到泡沫主體表面，並繼續我
們下一步的工作。

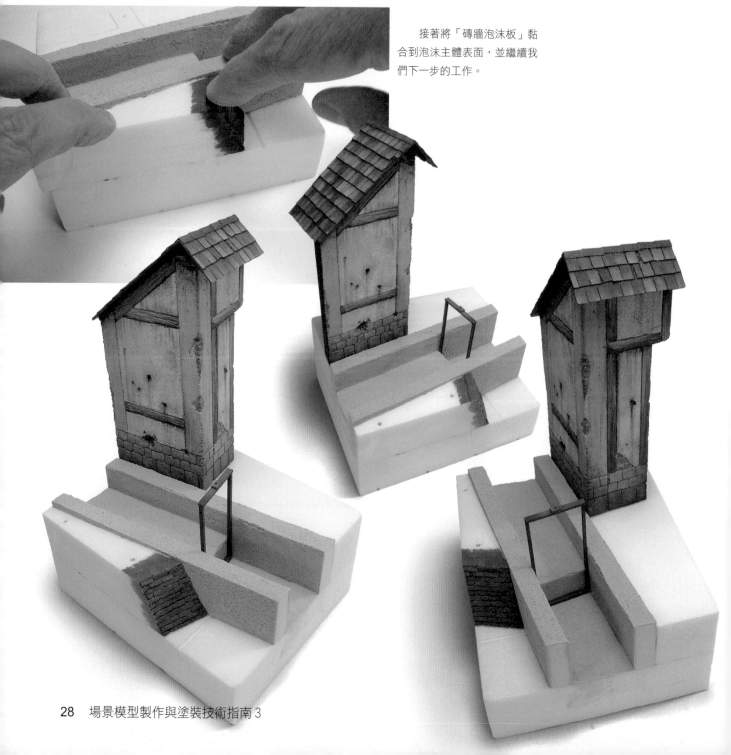

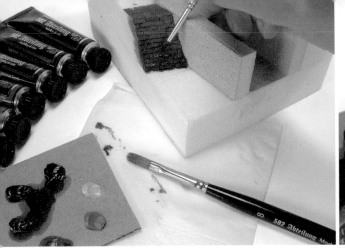

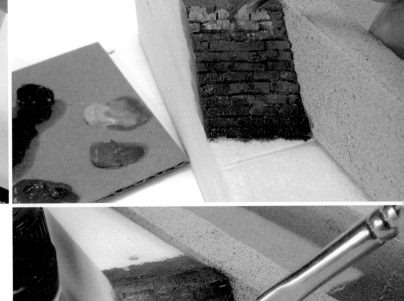

現在開始對磚牆進行舊化，使
用的油畫顏料分別是Abt 035淺皮革
色、Abt 092赭石色、Abt 080棕色
漬洗色、Abt 090工業土色、Abt
015陰影棕色和Abt 225午夜藍色。
綜合使用這些油畫顏料，將獲得豐
富而有趣的塗裝效果。

首先將這些顏料
擠一點到紙板上。
（紙板可以吸收掉油
畫顏料中過多的油性
稀釋劑成分，這樣筆
塗時顏料會乾得快一
些。）

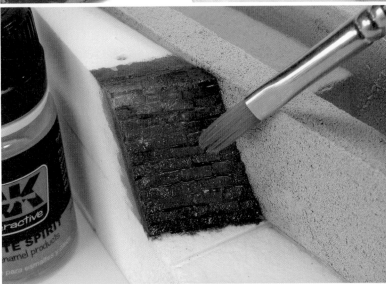

接著在「上部」以及「高光」處點上少量淺色調的油畫顏
料，在「下部」以及「陰影」處點上少量深色調的油畫顏料，
在中間區域點上過渡色，然後用乾淨的毛筆沾上適量的AK
047 White Spirit，將色塊抹開和潤開。（絕對不是將所有的油
畫顏料在表面混勻抹勻，而是潤開這些色塊，讓高光處呈現出
更多的淺色色調，讓陰影處呈現出更多的深色色調。）

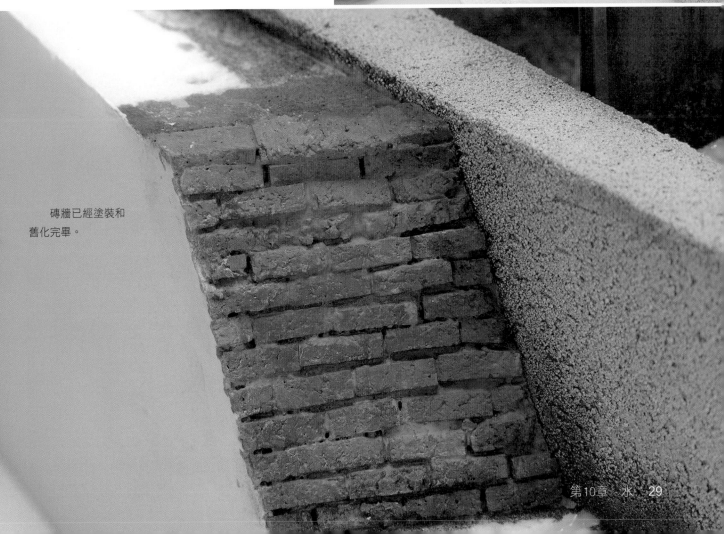

磚牆已經塗裝和
舊化完畢。

2. 製作一扇木門

（因為受到場景地台邊緣的限制，所以這扇木門只是一扇木門的局部。）

即使我需要的是一扇木門的局部，我們仍然需要按照製作一扇完整木門的方法來進行製作、塗裝和舊化。使用了幾種不同的木片和木板。（比如巴爾沙木片）用合適粗細的塑料圓棒製作木門的合頁。製作完成後，為整個木門筆塗上AK 084（發動機油污效果液），這樣它看起來更像是深色的木頭。

等上一步的效果液完全乾透後（大約6～12小時），我在表面應用上一層AK 088輕度掉漆液（可以筆塗也可以噴塗，噴塗的話，還是選擇霧化著漆，2～3層就可以了，一定是上一層乾了後再噴下一層。），接著在表面薄噴上一層RC 004消光白色，然後用沾了水的毛筆在表面塗抹，製作出想要的掉漆效果。將AK 026（深色苔蘚痕跡效果液）和AK 027（淺色苔蘚痕跡效果液）用AK 047 White Spirit適當稀釋後進行筆塗，模擬出綠色的苔蘚效果。

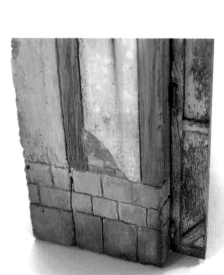

還是使用上一步的效果液（AK 026和AK 027），在小屋下方靠近地面處模擬出一些濕潤的苔蘚痕跡效果。

同樣在木樑以及屋頂瓦片處也製作出一些苔蘚效果。

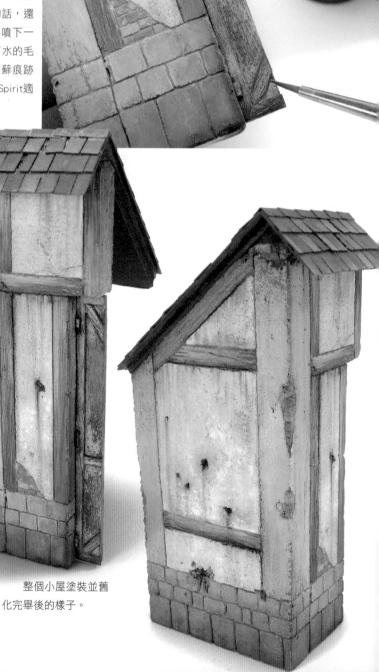

整個小屋塗裝並舊化完畢後的樣子。

3. 製作灌溉溝渠

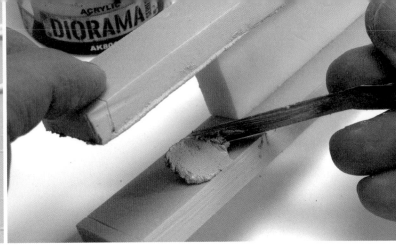

建議先不要把溝渠的泡沫主體黏合到整個場景地台上，這樣方便後續操作，不會留下處理不到的死角。用顏料抹刀將AK 8014（混凝土效果膏）抹滿溝渠的表面。（因為AK的情景效果膏是水性的，所以不用擔心它們會腐蝕泡沫。）

效果膏的表面紋理呈現出光滑的混凝土外觀。

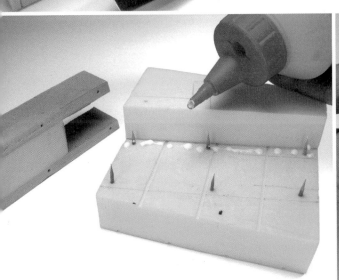

用白膠和牙籤打樁的方法將「溝渠」永久地固定到地台表面。

溝渠與地台之間的縫隙和缺口一定要補上，這一點非常重要，以免後續造水時，有造水劑滲漏到周邊。

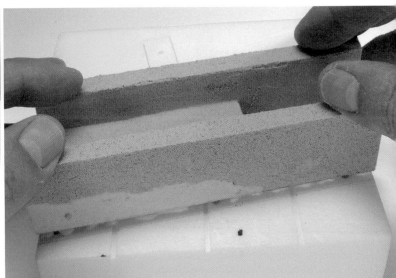

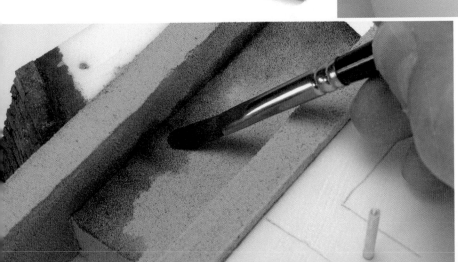

AK 8014（混凝土效果膏）的一大優勢就是它可以很好地模擬混凝土的紋理和色調，所以不必再為它上色了，可以直接開始進行舊化。 使用「製作磚牆」這一章節所用到的油畫顏料，將深色的油畫顏料應用在角落和最深處。（在這些地方先筆塗上少量的油畫顏料，然後用乾淨的毛筆沾上適量AK 047 White Spirit將之前筆塗的痕跡抹開和潤開。）

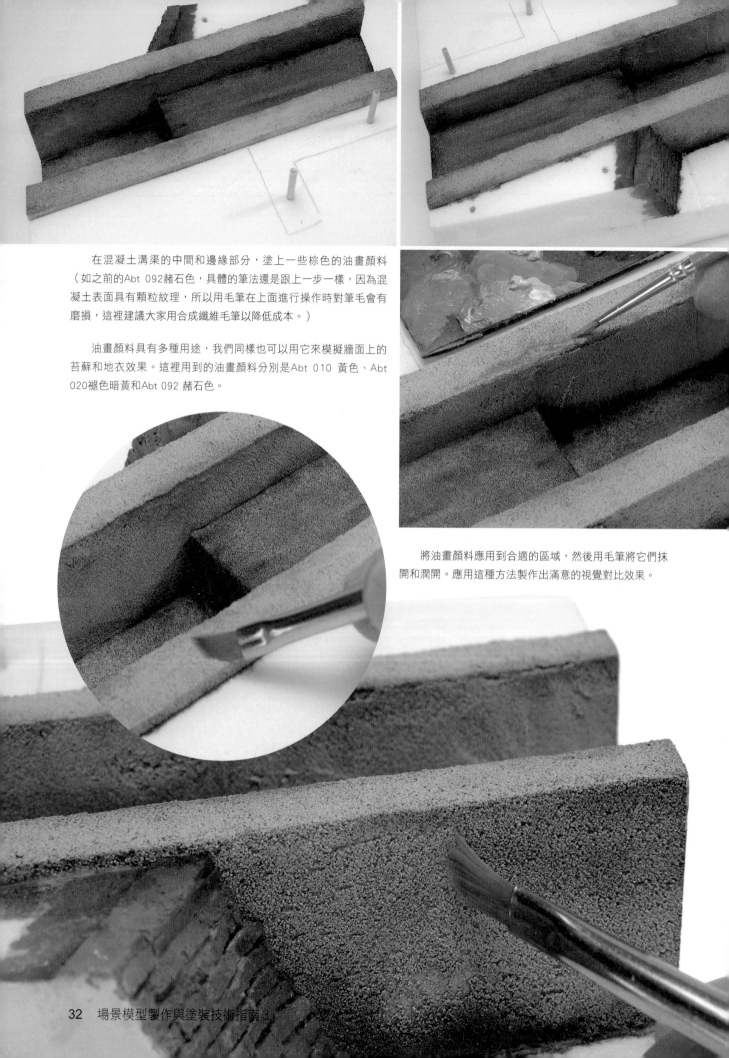

在混凝土溝渠的中間和邊緣部分，塗上一些棕色的油畫顏料（如之前的Abt 092赭石色，具體的筆法還是跟上一步一樣，因為混凝土表面具有顆粒紋理，所以用毛筆在上面進行操作時對筆毛會有磨損，這裡建議大家用合成纖維毛筆以降低成本。）

油畫顏料具有多種用途，我們同樣也可以用它來模擬牆面上的苔蘚和地衣效果。這裡用到的油畫顏料分別是Abt 010 黃色、Abt 020褪色暗黃和Abt 092 赭石色。

將油畫顏料應用到合適的區域，然後用毛筆將它們抹開和潤開。應用這種方法製作出滿意的視覺對比效果。

4. 製作水渠的閘門

利用細塑料棒、塑料片、「工」型膠條、塑料螺絲以及板件中多餘的方向盤來製作水渠的閘門。

製作螺紋軸桿，將細銅絲纏繞在圓形的塑料棒上，滿意後再在表面塗上強力膠來定型。

閘門部分製作完畢，但是這時還沒有確定閘門具體打開的位置。

添加螺絲固定。

為閘門和邊框噴塗上RAL 8017紅棕色。

用硬毛毛筆沾上少量不同色調的鏽色水性漆，然後在牙籤上彈撥，製作鏽跡的濺點效果。（顏料來自於AK 551鏽色套裝。）

再用毛筆畫出一些鏽跡的垂紋線條。

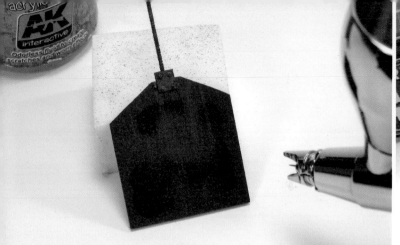

等上一步的效果完全
乾透後，為表面噴塗上AK
088輕度掉漆液。（還是
霧化著漆，薄噴2～3層就
可以了。）

將RC 002奶油白色與適量的
RC 006紅色混合，調配出需要的基
礎色，這種基礎色模擬的是陽光曝
曬下褪色的紅色漆膜效果。為閘門
噴塗上這種面漆。

等面漆一乾，用一支沾了水的硬毛毛筆在
表面塗抹製作出掉漆效果，並用小針在表面製
作出一些劃痕和刮擦。

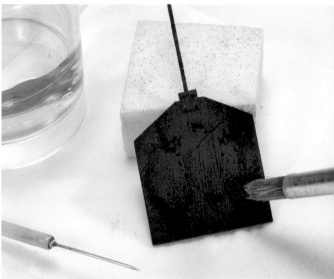

用深色的油畫顏料
描畫出一些污垢的垂紋
效果。

等上一步的效果乾了後，用
淺色的油畫顏料描畫出一些雨痕
效果。

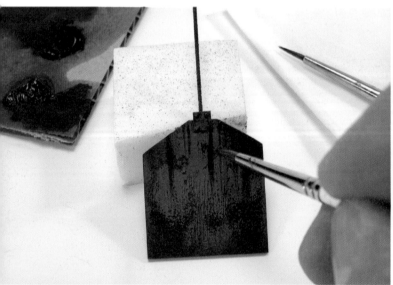
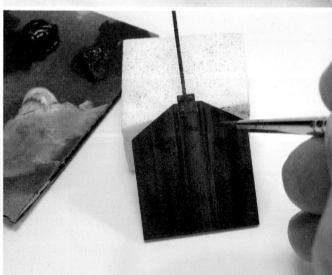

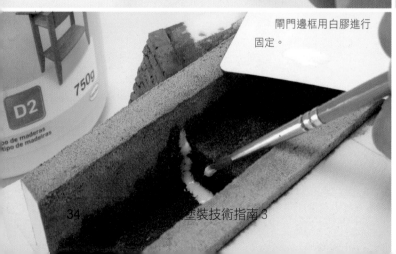

閘門邊框用白膠進行
固定。

閘門邊
框以及水渠
接觸的地方
都要塗滿白
膠，以形成
良好的密封
性，防止造
水時，造水
劑溢漏。

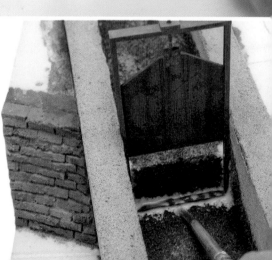

5. 製作水渠中的植被

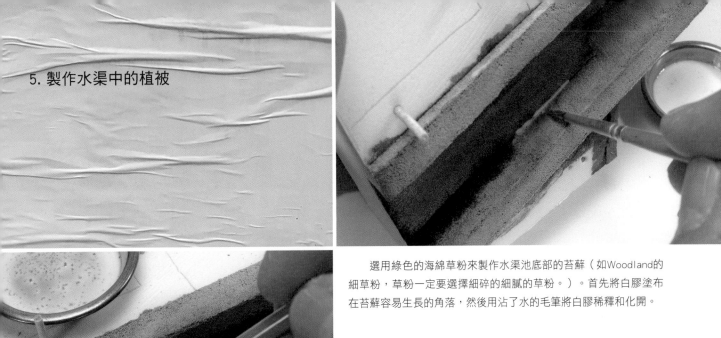

選用綠色的海綿草粉來製作水渠池底部的苔蘚（如Woodland的細草粉，草粉一定要選擇細碎的細膩的草粉。）。首先將白膠塗布在苔蘚容易生長的角落，然後用沾了水的毛筆將白膠稀釋和化開。

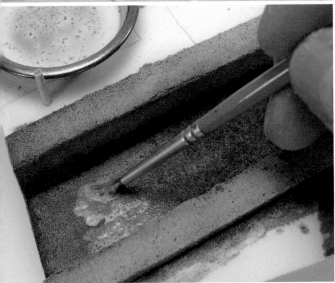

接著在上面撒上細的海綿草粉。

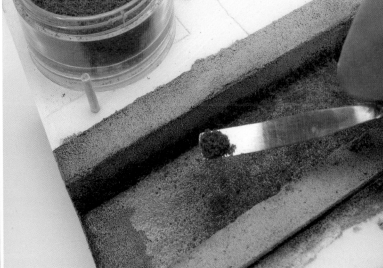

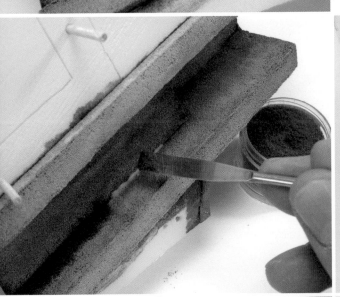

等上一步的白膠完全乾透後，就可以為海綿草粉添加一些色調了，最好的方法就是用AK 045（深褐色漬洗液）進行幾次漬洗。

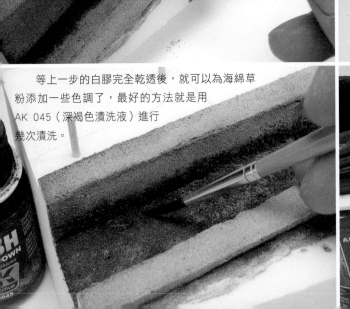

趁著上一步的漬洗未乾，在溝渠的中間部分筆塗上一些AK 026（深色苔蘚痕跡效果液）。（類似於濕塗的技法）

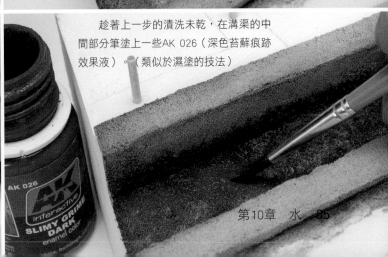

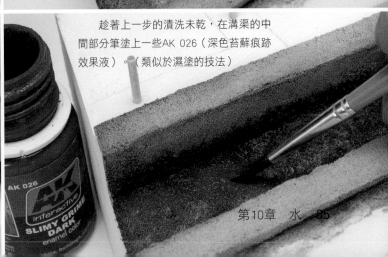

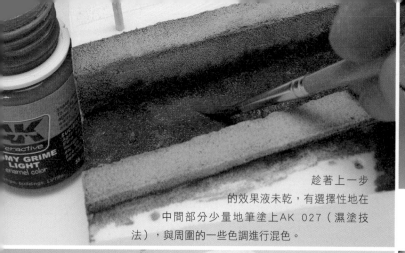

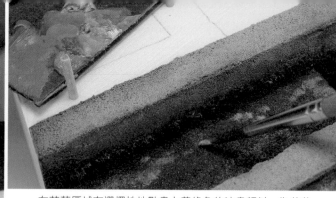

趁著上一步的效果液未乾，有選擇性地在中間部分少量地筆塗上AK 027（濕塗技法），與周圍的一些色調進行混色。

在苔蘚區域有選擇性地點畫上黃綠色的油畫顏料，為苔蘚帶來一些明亮的色調。（這樣苔蘚的色調更加豐富，立體感更強。）

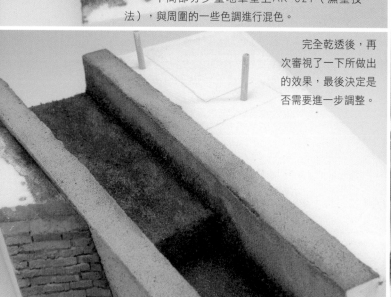

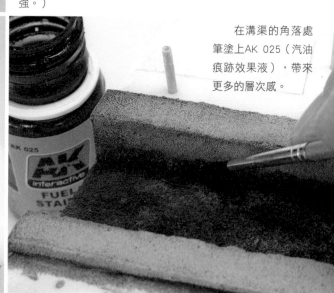

完全乾透後，再次審視了一下所做出的效果，最後決定是否需要進一步調整。

在溝渠的角落處筆塗上AK 025（汽油痕跡效果液），帶來更多的層次感。

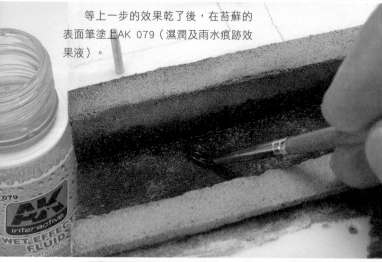

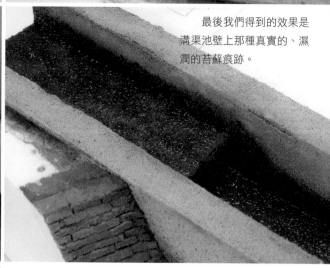

等上一步的效果乾了後，在苔蘚的表面筆塗上AK 079（濕潤及雨水痕跡效果液）。

最後我們得到的效果是溝渠池壁上那種真實的、濕潤的苔蘚痕跡。

現在可以用白膠將閘門固定到位了。

趁著白膠未乾，撒上一些綠色的海綿草粉，同樣在閘門浸水的區域也筆塗上適當稀釋的白膠並撒上草粉。等白膠完全乾透後，和之前一樣對草粉進行適當的潤色和調整，這樣才能與之前的苔蘚效果融為一體。

6. 製作流動的水

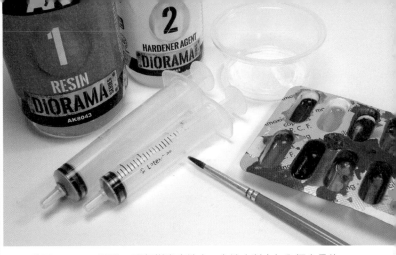

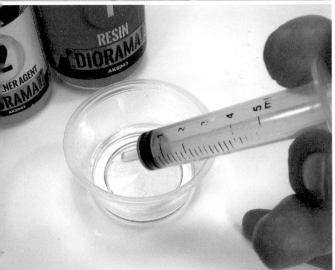

使用AK 8043透明AB環氧樹脂來造水，在造水劑中加入極少量的綠色和沙色的水性漆來為造水劑染色，造水劑的顏色可以有很多變化，這取決於我們個人的喜好以及參考的水景實物照片。

在塑料小杯中混入4毫升樹脂造水劑和2毫升硬化劑。（建議大家還是按照說明書來進行混合，另外就是硬化劑不可以少，否則會出現硬化不良的情況。）

一滴一滴地加入水性漆來為造水劑染色，小心地充分混勻，一邊檢查顏色。（不建議用毛筆直接為造水劑混色，因為這樣很有可能會廢掉一支毛筆。）

強烈建議大家小心充分地混勻造水劑。這樣產生的少量氣泡可以浮到表面並慢慢地消散掉。在造水的過程中要不斷地檢查氣泡並將它們移除。（一次造水不要太多，在50毫升以內，否則樹脂硬化時發熱過多，會產生明顯的氣泡。）

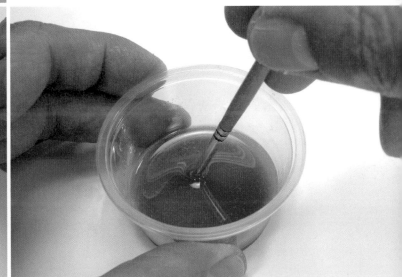

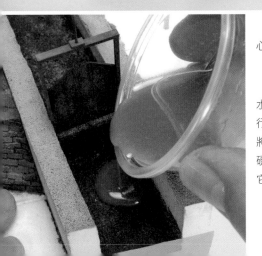

用遮蓋膠帶圍好堤，然後小心地將造水劑注入其中。

請給予24小時的時間讓造水劑完全硬化，接下來就可以進行後續的造水過程。（建議大家將造水劑放在盡量無塵的環境中硬化，比如用個盒子或者紙箱將它蓋起來。）

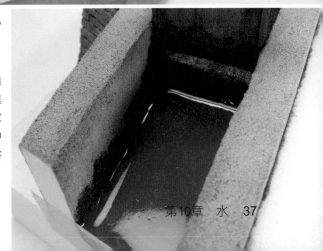

7. 製作小瀑布

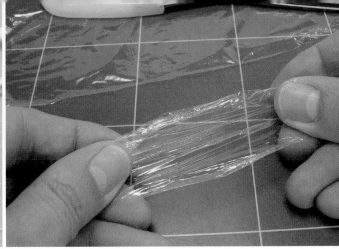

利用這個保鮮膜來為瀑布的水流塑形。

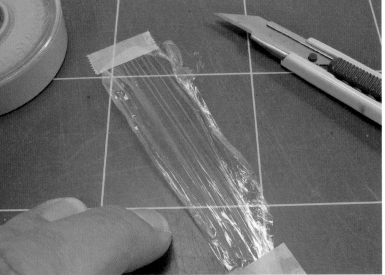

將保鮮膜稍微地延展拉開,兩頭用遮蓋帶固定到切割墊上。在保鮮膜的表面用指尖抹上少量的脫模劑。

將AK 8002(丙烯透明水凝膠)按照水流的方向筆塗在保鮮膜的表面,筆塗的厚度還是控制在1.5毫米以內(這樣完全乾透後才能形成無色透明的狀態),讓瀑布具有一定的厚度感。

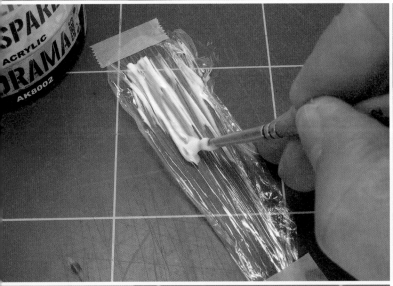

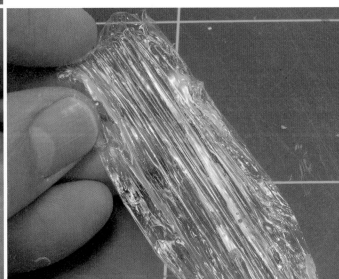

請給予12～24小時的時間讓它完全乾透,然後再筆塗3～4層的AK 8002(丙烯透明水凝膠),每一層的厚度都控制在1.5毫米以內,要上一層乾透後再塗下一層,用這種方法來為瀑布增加厚度感。

待AK 8002製作的「瀑布水流」完全乾透後,可以將它從保鮮膜上取下,它可以很容易地進行彎折,同時效果也非常真實。

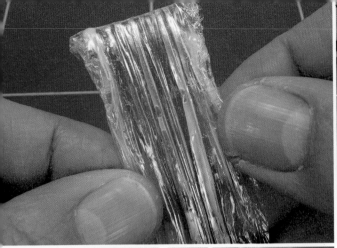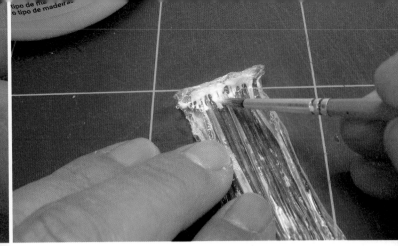

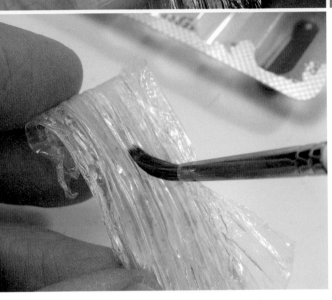

當在剪裁和切割「瀑布水流」時，必須小心謹慎，因為瀑布的頂端會寬一些，而底端會窄一些。頂端的區域，將它弄得捲曲一點。

在「瀑布水流」頂部捲曲的內側，塗上少量的白膠，這樣白膠乾透後就能為這種捲曲固定塑形。

將之前為造水劑調色的綠色水性漆用水適當稀釋後，對「瀑布水流」做淺淺的漬洗。

用剪刀裁剪出一段合適的「瀑布水流」。

「瀑布水流」經過漬洗和裁剪後的效果。

8. 製作浪花

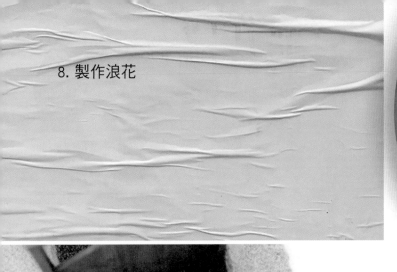

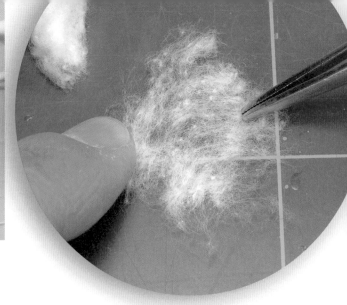

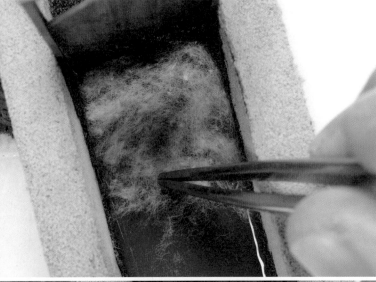

用一小團棉花纖維來製作浪花，首先用鑷子塑形，
讓棉花纖維顯得鬆散。

將鬆散的棉花纖維盡量平鋪在「流水瀑布」底端，
避免皺褶。

接著筆塗上AK 8002（丙烯透明水凝膠），隨機
地點塗在棉花纖維上，讓不同的地方厚薄不均。

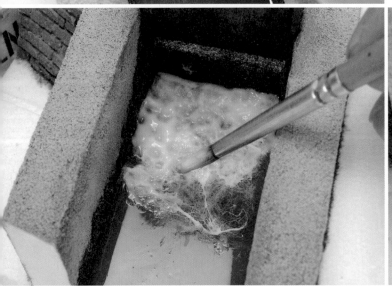

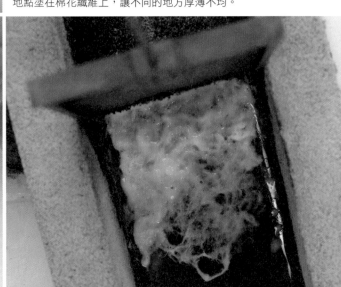

建議參考實物照片，然後模擬
照片上的「流水瀑布」效果。

等第一層「流水浪花」完全乾
透後，我們就可以將「流水瀑布」
黏合到合適的位置。（建議大家用
AK 8002進行黏合，以保證黏合處
乾透後呈無色透明的狀態。）

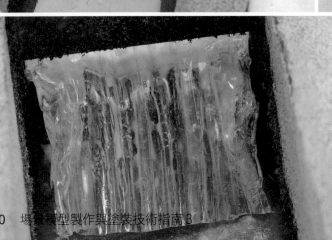

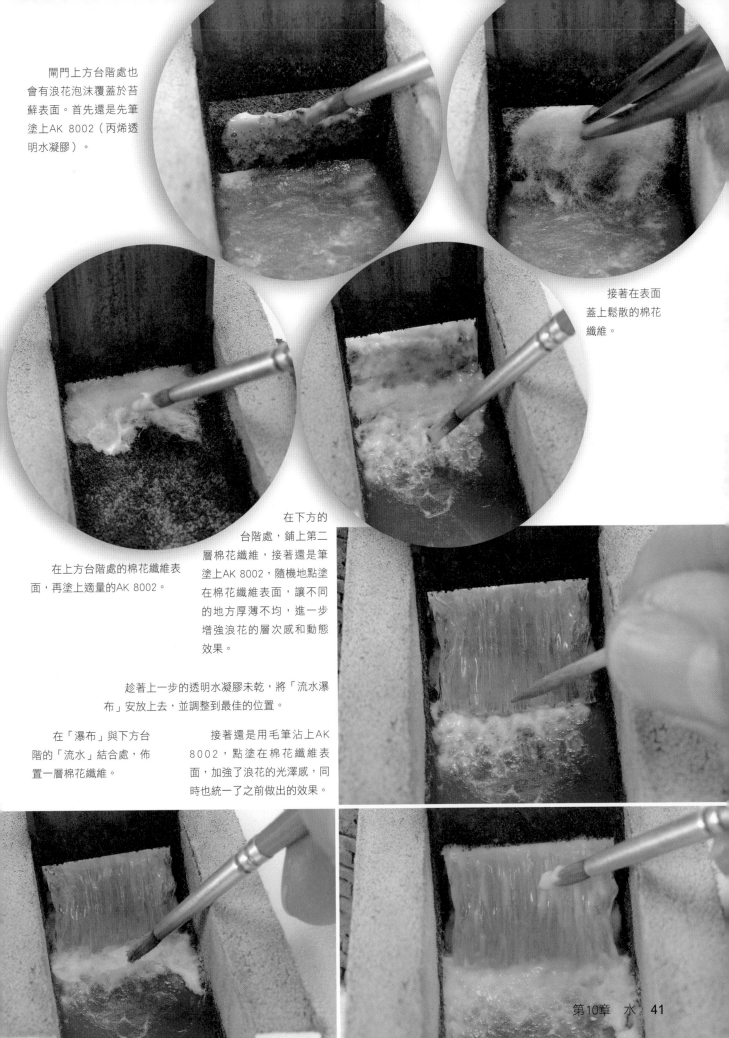

閘門上方台階處也
會有浪花泡沫覆蓋於苔
蘚表面。首先還是先筆
塗上AK 8002（丙烯透
明水凝膠）。

接著在表面
蓋上鬆散的棉花
纖維。

在上方台階處的棉花纖維表
面，再塗上適量的AK 8002。

在下方的
台階處，鋪上第二
層棉花纖維，接著還是筆
塗上AK 8002，隨機地點塗
在棉花纖維表面，讓不同
的地方厚薄不均，進一步
增強浪花的層次感和動態
效果。

趁著上一步的透明水凝膠未乾，將「流水瀑
布」安放上去，並調整到最佳的位置。

在「瀑布」與下方台
階的「流水」結合處，佈
置一層棉花纖維。

接著還是用毛筆沾上AK
8002，點塗在棉花纖維表
面，加強了浪花的光澤感，同
時也統一了之前做出的效果。

9. 製作溝渠中的水

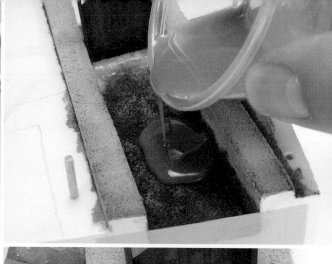

像之前一樣使用AK 8043透明AB環氧樹脂來造水，在透明的塑料小杯中分別倒入6毫升樹脂造水劑和3毫升硬化劑，然後混勻並調色。還是用遮蓋帶圍好堤，然後小心地將造水劑倒入上方台階處，造水的厚度大約控制在4毫米。

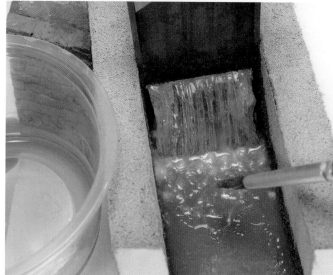

在「瀑布」和「浪花」上也筆塗上少量的這種調配好的綠色的造水劑。

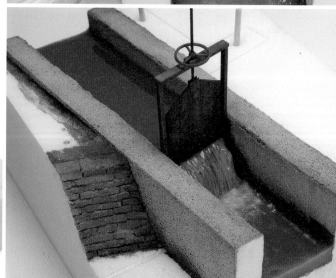

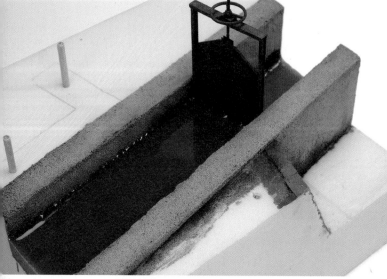

移除了遮蓋帶，沒有發現任何造水劑溢漏的痕跡，一切都很完美。溝渠中的水也非常真實，只是缺乏了流水的動感。

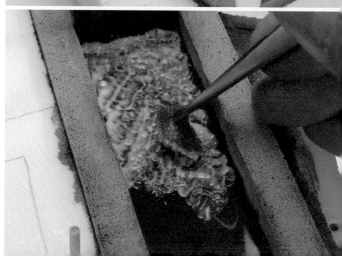

用海綿沾上AK 8002（丙烯透明水凝膠）在上方台階的水面上進行「點」和「沾」。

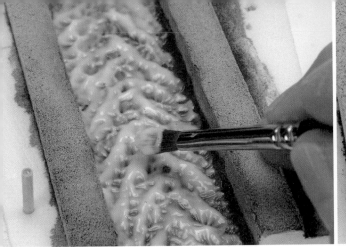 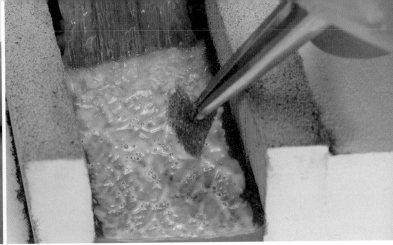

用一支平頭毛筆對上方台階的波紋進行修飾和調整（讓波紋的佈局呈現出V字形，V字形的尖端與流水的方向一致。），模擬上方台階流水的動態效果。

對於下方台階的流水，是用海綿沾上透明水凝膠AK 8002在表面進行「點」和「沾」。產生的氣泡可以用細的毛筆進行移除，更小一點的氣泡留在那裡，反而可以增加水景的真實度。

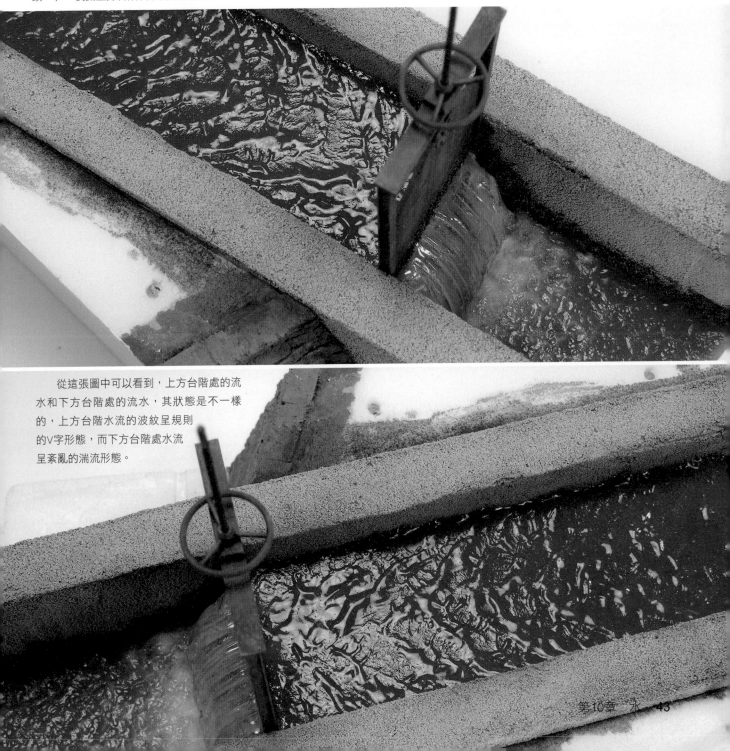

從這張圖中可以看到，上方台階處的流水和下方台階處的流水，其狀態是不一樣的，上方台階水流的波紋呈規則的V字形態，而下方台階處水流呈紊亂的湍流形態。

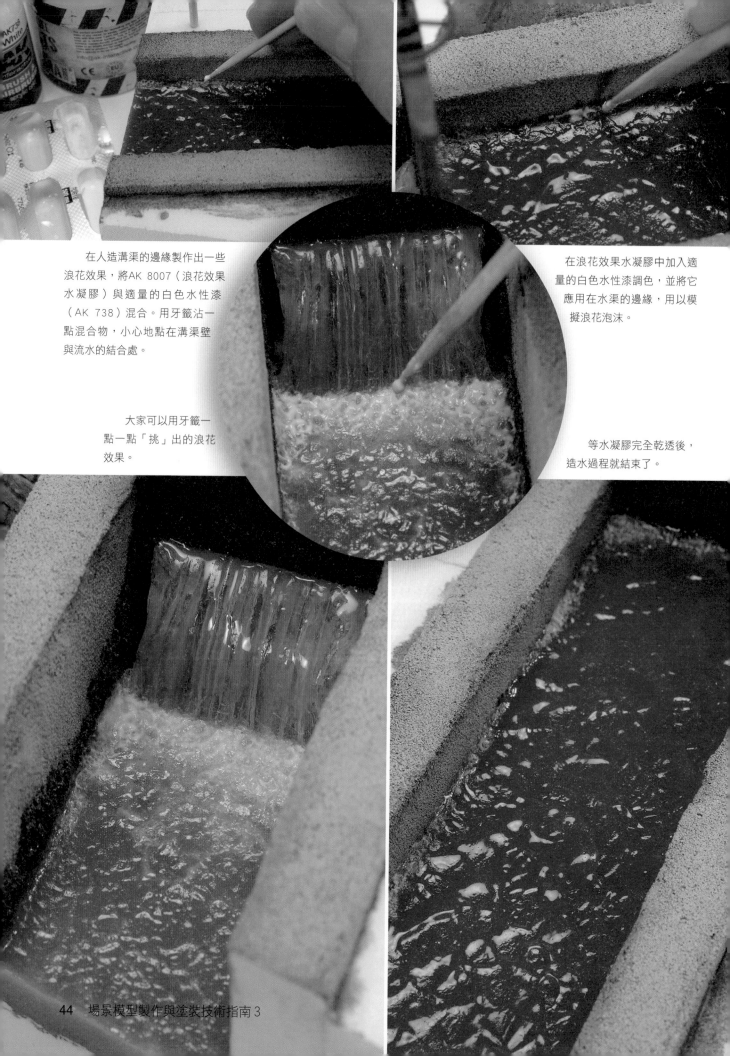

在人造溝渠的邊緣製作出一些浪花效果，將AK 8007（浪花效果水凝膠）與適量的白色水性漆（AK 738）混合。用牙籤沾一點混合物，小心地點在溝渠壁與流水的結合處。

大家可以用牙籤一點一點「挑」出的浪花效果。

在浪花效果水凝膠中加入適量的白色水性漆調色，並將它應用在水渠的邊緣，用以模擬浪花泡沫。

等水凝膠完全乾透後，造水過程就結束了。

10. 製作泥土地面

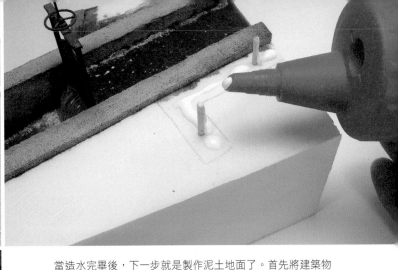

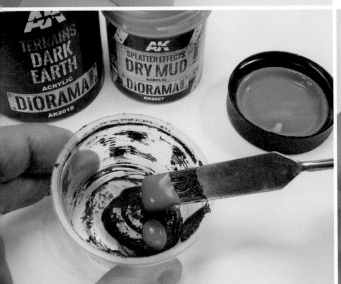

當造水完畢後，下一步就是製作泥土地面了。首先將建築物固定到地台上（用打樁固定，同時白膠黏合的方法）。

　　用打樁的方法可以很好地將建築物固定到需要的地方，用手稍微按壓，讓白膠黏合得更加緊密，並讓它完全乾透。

　　將AK 8018（深色泥土地形膏）與AK 8027（乾燥泥漿濺點效果膏）以適當比例混合，調配出自己需要的、呈中間色調的棕色地形膏。

　　接著在混合物中加入一點點AK 617（舊化用石膏基質），讓效果膏更加稠厚一點。

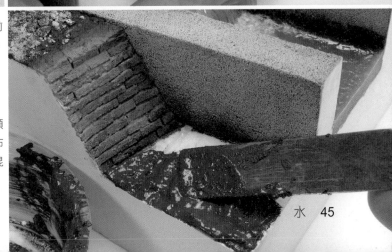

使用之前需充分攪拌。

然後用顏料抹刀來塗布這種效果膏混合物。

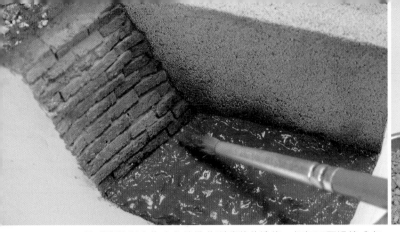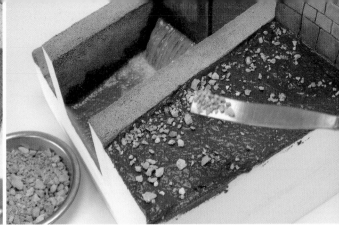

用毛筆將混合物小心地散佈到磚牆的邊緣,切記不要過塗或者污染到了磚牆。

趁著效果膏未乾,撒上一些小的、形態各異的碎石礫。

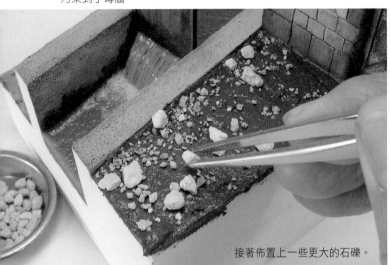

接著佈置上一些更大的石礫。

數分鐘後,開始用海綿在效果膏表面進行「點」和「沾」,以製作出更加豐富的泥土紋理感。

因為這種效果膏本來就帶有顏色,所以等它完全乾透後只需要在表面用AK 4062(淺塵土色塵土和泥土沉積效果液)和AK 4063(棕土色塵土和泥土沉積效果液)進行有選擇性的筆塗就可以了。

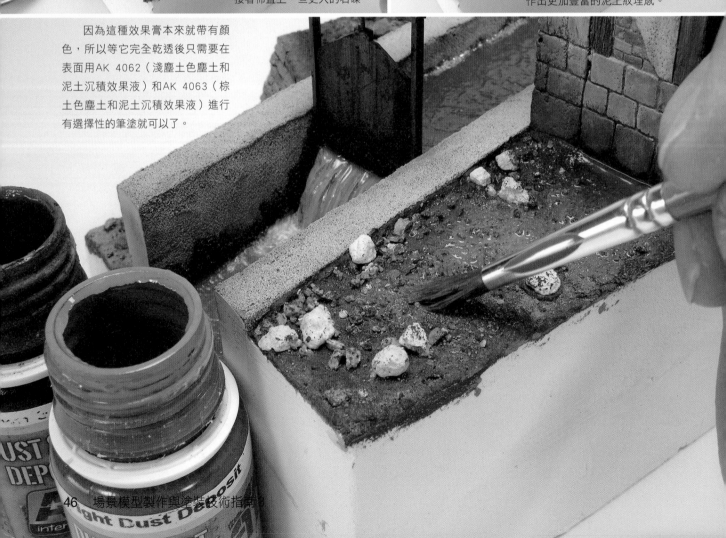

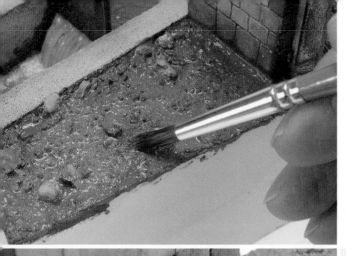

趁著上一步的效果液未乾，用乾淨的毛筆沾上少量AK 047 White Spirit將色塊的邊緣抹開和潤開，首先是深色的，之後是淺色的。

AK 4062和AK 4063非常消光，也可以少量地有選擇性地將它們應用在混凝土表面和石材表面。

用AK 023（深色泥漿效果液）有選擇性地在一些地方進行筆塗和潤色，以增加泥土地面的層次感和對比度。

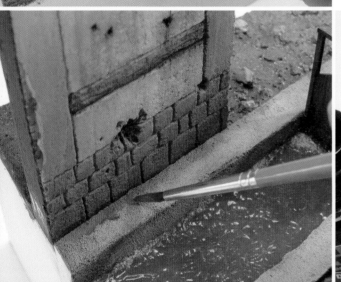

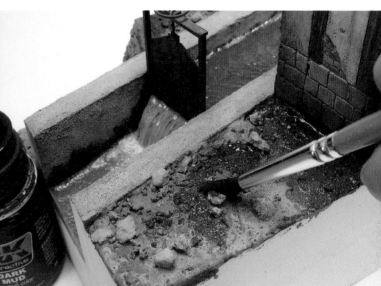

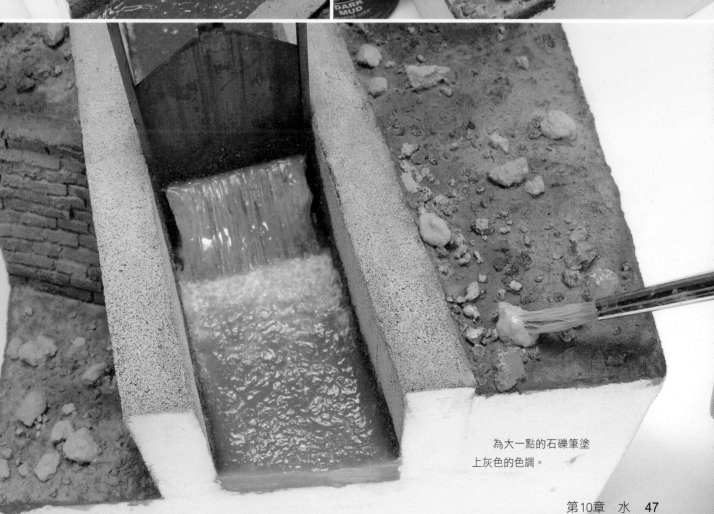

為大一點的石礫筆塗上灰色的色調。

11. 製作植被

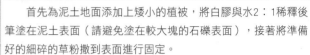

首先為泥土地面添加上矮小的植被，將白膠與水2：1稀釋後筆塗在泥土表面（請避免塗在較大塊的石礫表面），接著將準備好的細碎的草粉撒到表面進行固定。

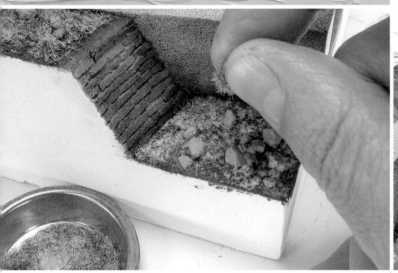

將準備好的細碎草粉撒到白膠表面，數分鐘後吹去表面沒有被固定的草粉。

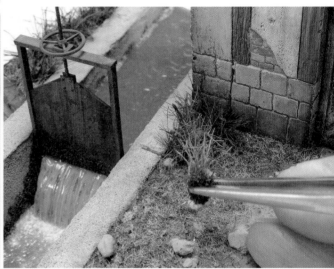

繼續「種植」雜草，這次是比較矮的草叢，扯下一點草球纖維（AK 8045場景用草球纖維），剪成束狀的草叢，然後用白膠將它黏合到需要的位置。

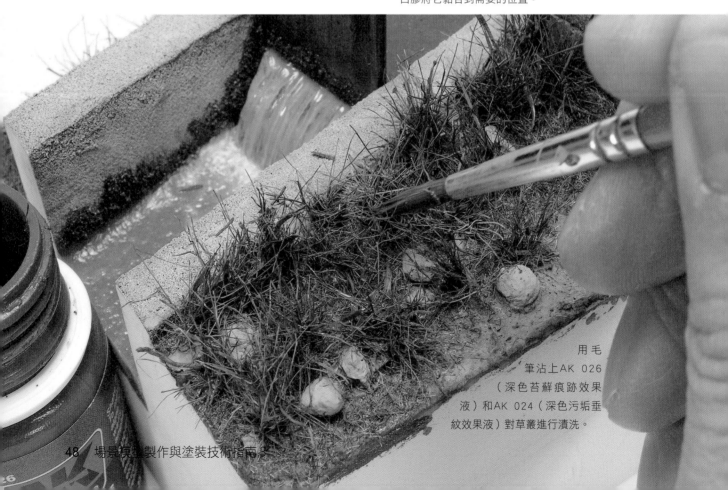

用毛筆沾上AK 026（深色苔蘚痕跡效果液）和AK 024（深色污垢垂紋效果液）對草叢進行漬洗。

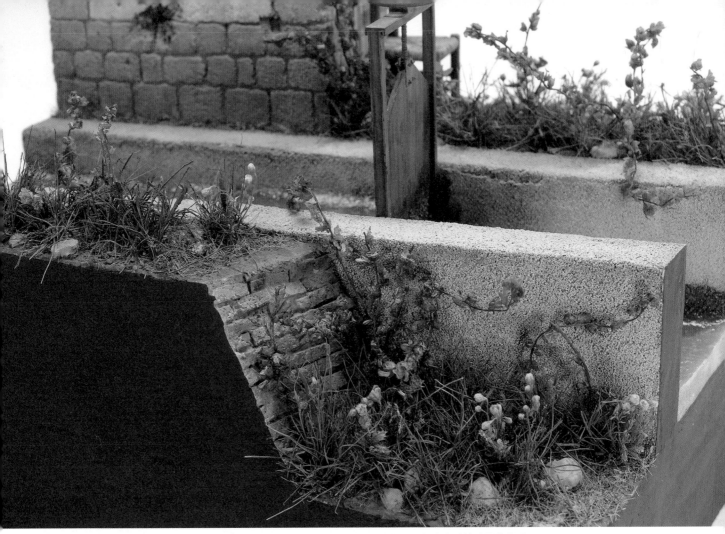

應用了六種不同的乾燥植物來獲得更加豐富、更加真實的植被覆蓋效果。

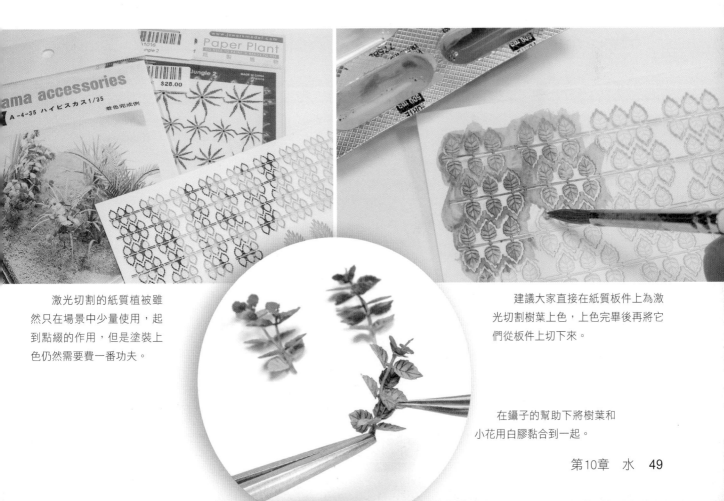

激光切割的紙質植被雖然只在場景中少量使用，起到點綴的作用，但是塗裝上色仍然需要費一番功夫。

建議大家直接在紙質板件上為激光切割樹葉上色，上色完畢後再將它們從板件上切下來。

在鑷子的幫助下將樹葉和小花用白膠黏合到一起。

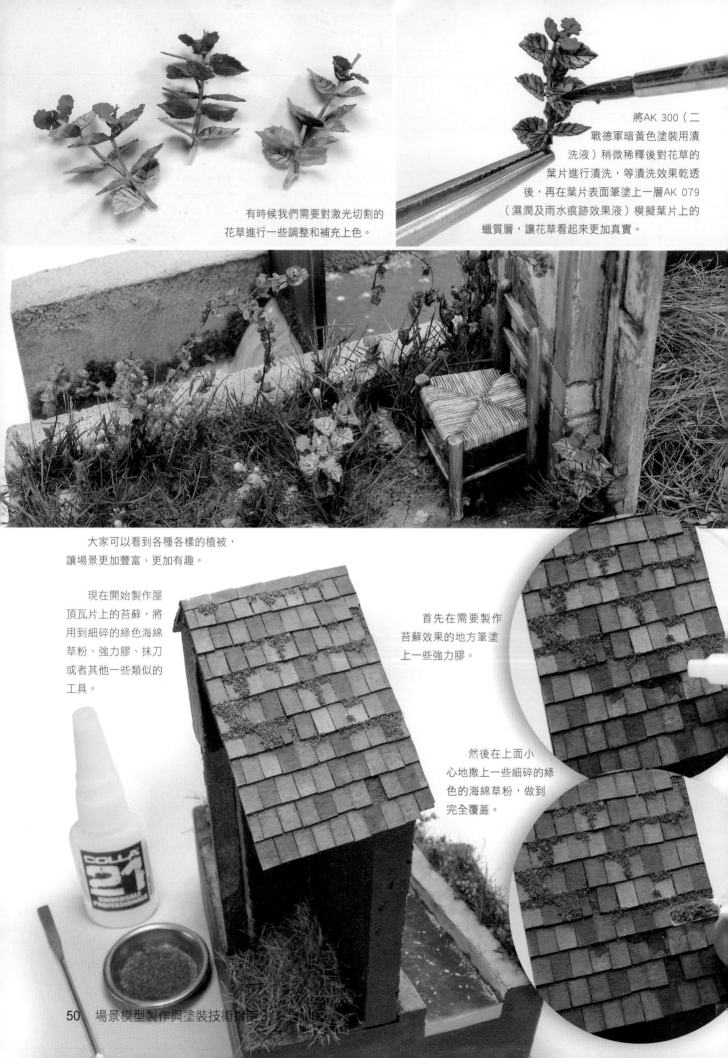

有時候我們需要對激光切割的
花草進行一些調整和補充上色。

將AK 300（二
戰德軍暗黃色塗裝用漬
洗液）稍微稀釋後對花草的
葉片進行漬洗，等漬洗效果乾透
後，再在葉片表面筆塗上一層AK 079
（濕潤及雨水痕跡效果液）模擬葉片上的
蠟質層，讓花草看起來更加真實。

大家可以看到各種各樣的植被，
讓場景更加豐富、更加有趣。

現在開始製作屋
頂瓦片上的苔蘚，將
用到細碎的綠色海綿
草粉、強力膠、抹刀
或者其他一些類似的
工具。

首先在需要製作
苔蘚效果的地方筆塗
上一些強力膠。

然後在上面小
心地撒上一些細碎的綠
色的海綿草粉，做到
完全覆蓋。

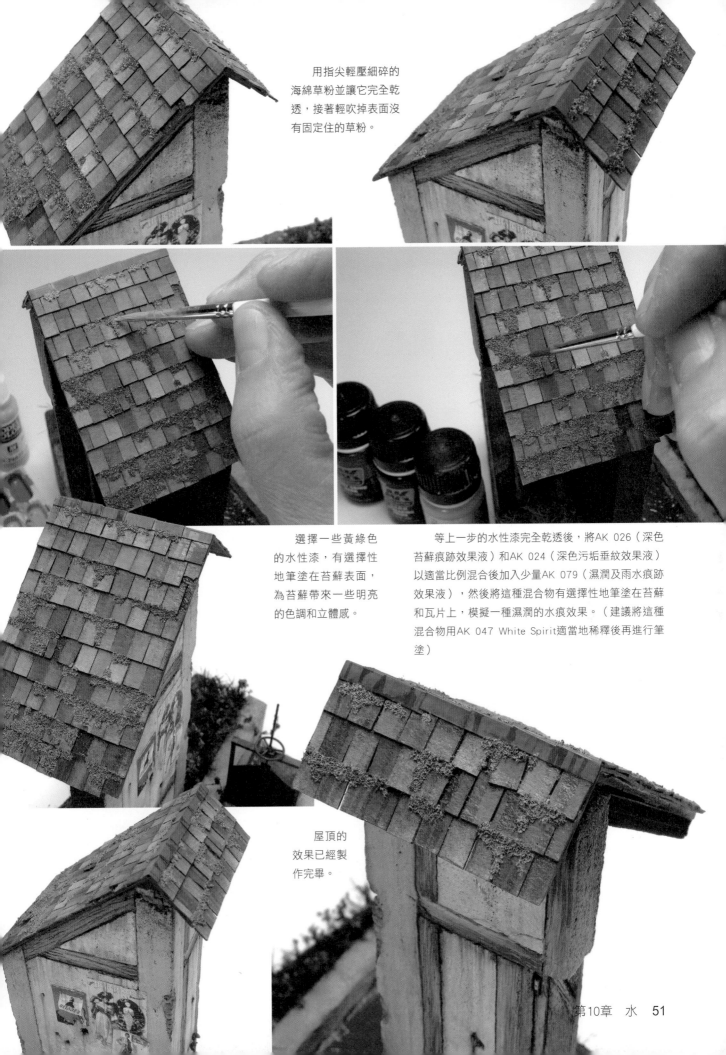

用指尖輕壓細碎的
海綿草粉並讓它完全乾
透,接著輕吹掉表面沒
有固定住的草粉。

選擇一些黃綠色
的水性漆,有選擇性
地筆塗在苔蘚表面,
為苔蘚帶來一些明亮
的色調和立體感。

等上一步的水性漆完全乾透後,將AK 026(深色
苔蘚痕跡效果液)和AK 024(深色污垢垂紋效果液)
以適當比例混合後加入少量AK 079(濕潤及雨水痕跡
效果液),然後將這種混合物有選擇性地筆塗在苔蘚
和瓦片上,模擬一種濕潤的水痕效果。(建議將這種
混合物用AK 047 White Spirit適當地稀釋後再進行筆
塗)

屋頂的
效果已經製
作完畢。

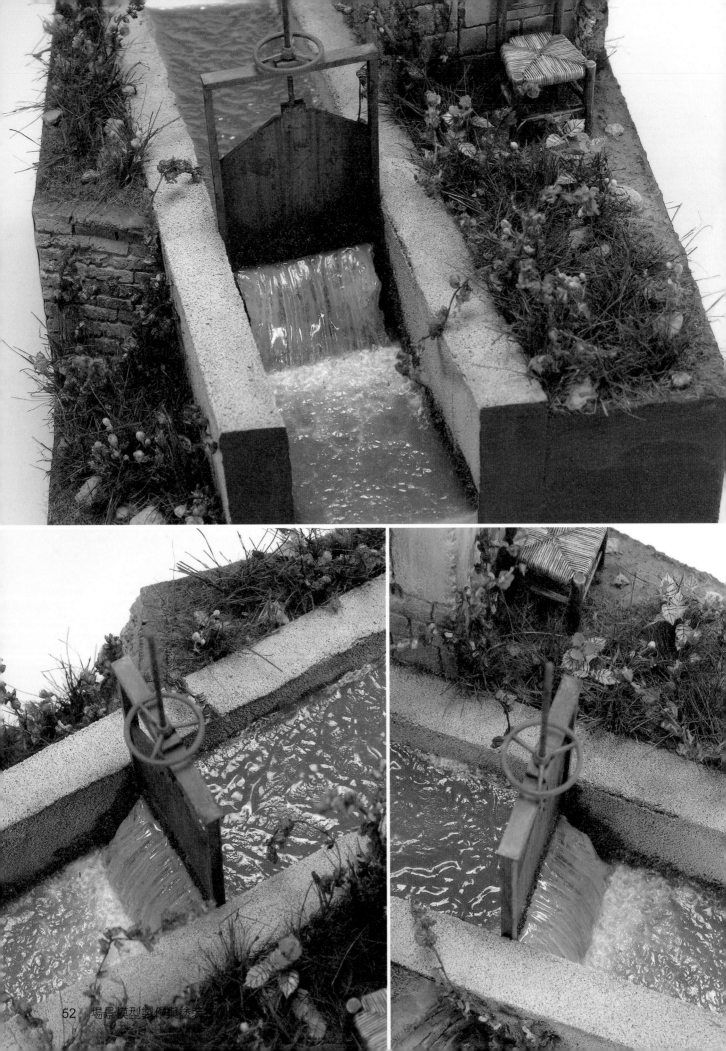

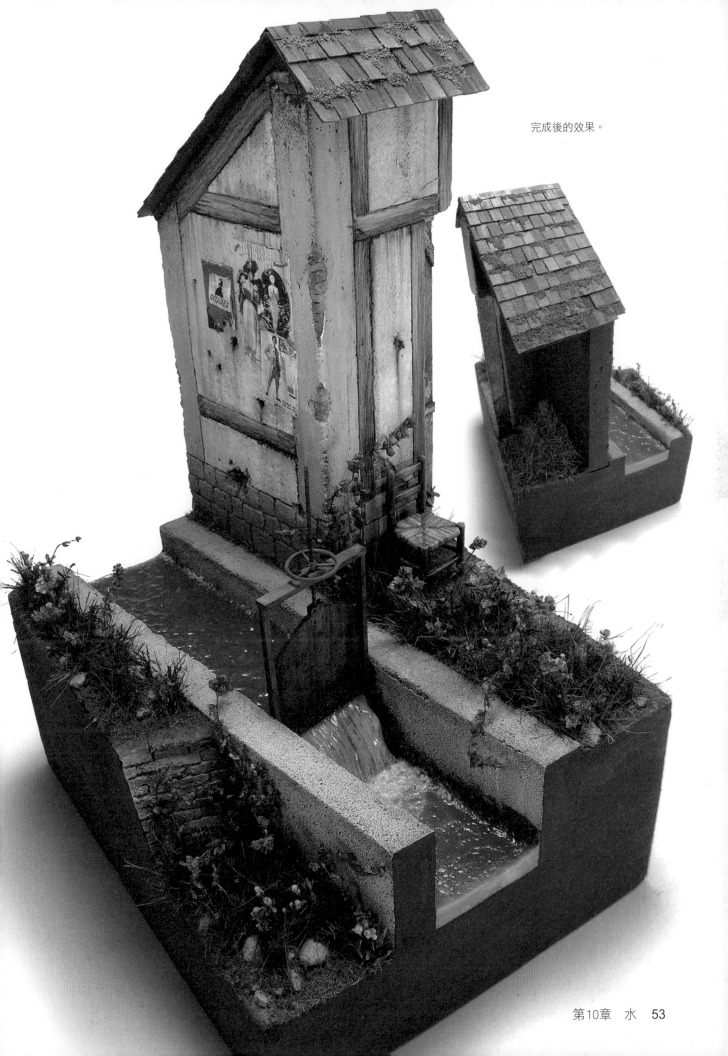

完成後的效果。

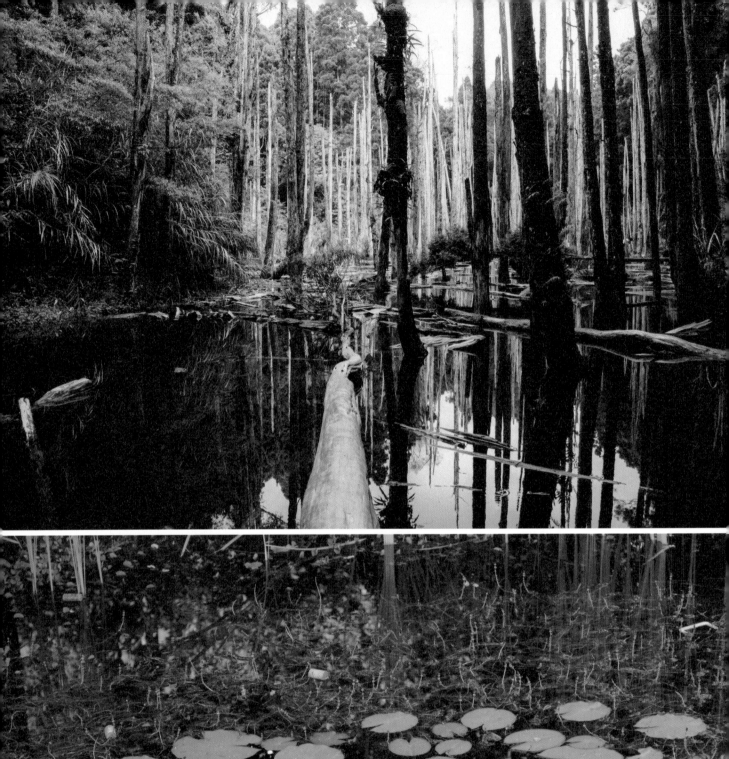
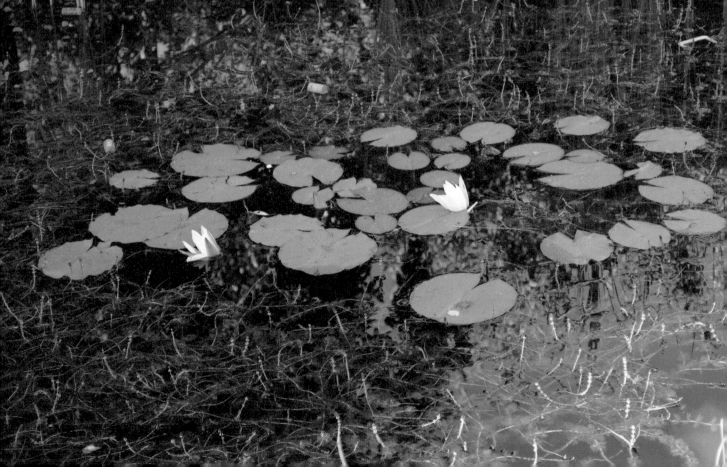

水

（三）小池塘和小湖泊

這一章節將為大家展示如何製作池塘和小湖泊場景，以及水緩慢地流過池塘岸邊的效果。

為整個場景設計兩個層級，第一個層級是岸上及岸上的植被，第二個層級是水面。用高密度泡沫板、美工刀及砂紙做出地台的主體型狀。

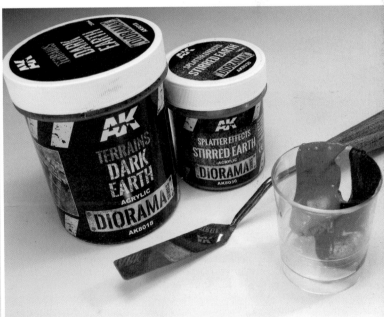

將半身人像在泡沫地台表面進行測試。人物在水中的位置，以及從人物中心向周圍擴散的漣漪，將給觀眾帶來人物在水中移動行走的感覺。

將AK 8018（水性深色泥土地形膏）以及AK 8030（水性泥塊攪動效果膏）以適當比例混合出自己需要的深色色調，然後將它塗在岸上。

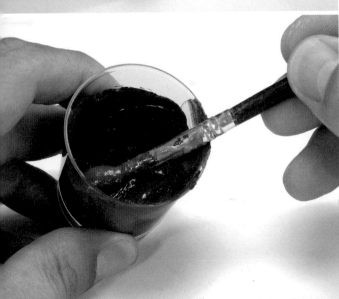

將兩種效果膏 1：1 進行混合。

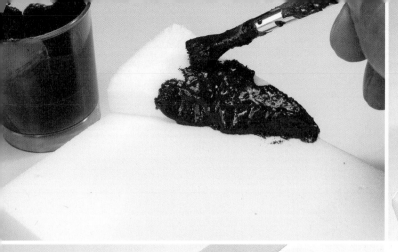

用一支舊毛筆將效果膏筆塗到岸上。

在效果膏乾燥的過程中,用塑料板或者類似的材料自製地台的邊緣。

接著用雙面膠和白膠將塑料板固定到泡沫地台的周邊。

塑料板結合處的外側面,用強力膠固定,然後用砂紙打磨平整。

對地台周邊白色的塑料板進行遮蓋保護,再為整個地台噴塗上深棕色的水性漆。

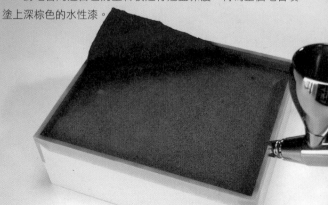

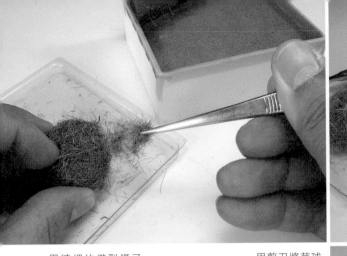

用精細的模型鑷子從草球（AK 8045場景用草球纖維）上扯下一簇纖維。

用剪刀將草球纖維剪成束狀。

可以將整束草球纖維直接用白膠黏合到地台表面，而不用事先在地台上打孔。

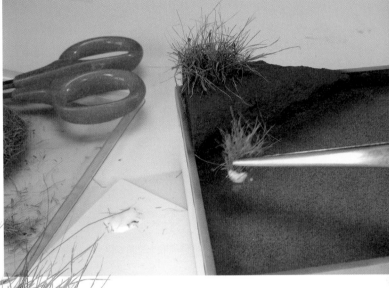

因為草球的特性和不規則的外形，用它做出的雜草外觀非常真實。

可以很方便地用濕塗技法為草球塗上綠色的水性漆。（即將綠色的水性漆進行充分稀釋，然後筆塗在草球纖維上，稀釋的顏料透過滲透作用流遍草球纖維。）

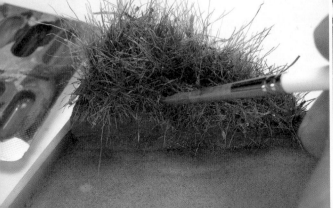

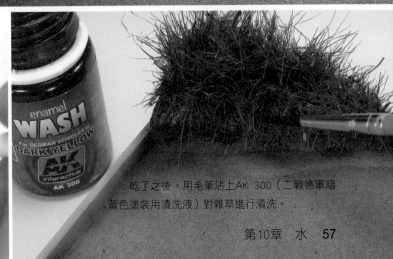

乾了之後，用毛筆沾上AK 300（二戰德軍暗黃色塗裝用漬洗液）對雜草進行漬洗。

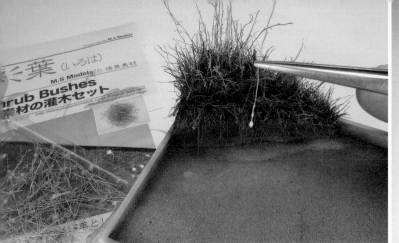

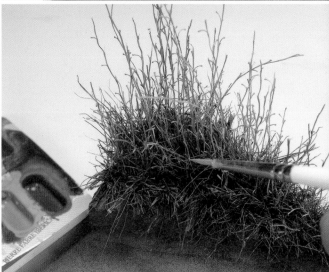

岸上的植被最好做出高矮的差異，Passion Models有很多這種有趣的產品，比如這裡為大家展示的籐條，這種莖狀植物通常可以在湖邊和池塘邊找到。（大家若去逛花店時，可以多留意一下花束的配草，這些植物曬乾後往往是非常不錯的場景植被材料，平時收集的場景植被種類越多，做出的自然場景越豐富、越真實。）

用白膠將這種莖狀植物粘到合適的位置，岸上的植被顯得更加有生機了。

用淺綠色的水性漆為這些莖狀植物上色。

在矮的雜草和高的莖狀植物之間，加上一些處於中間高度Joefix的植被。

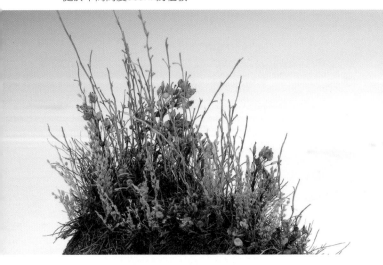

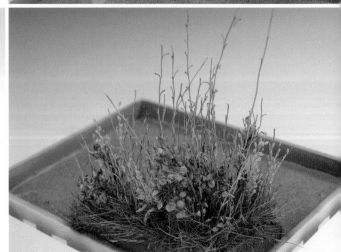

在岸邊筆塗上AK 4063（棕土色塵土和泥土沉積效果液）。

在岸上的植被中也加入了幾株J's Work的激光切割草，在草的葉片上筆塗上AK 079（濕潤及雨水痕跡效果液），模擬葉片上的天然蠟質層。

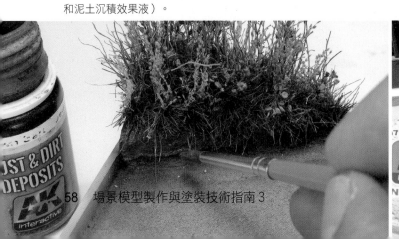

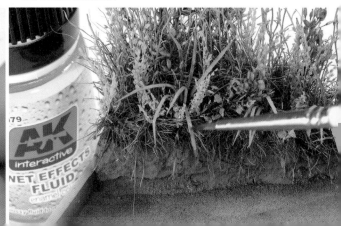

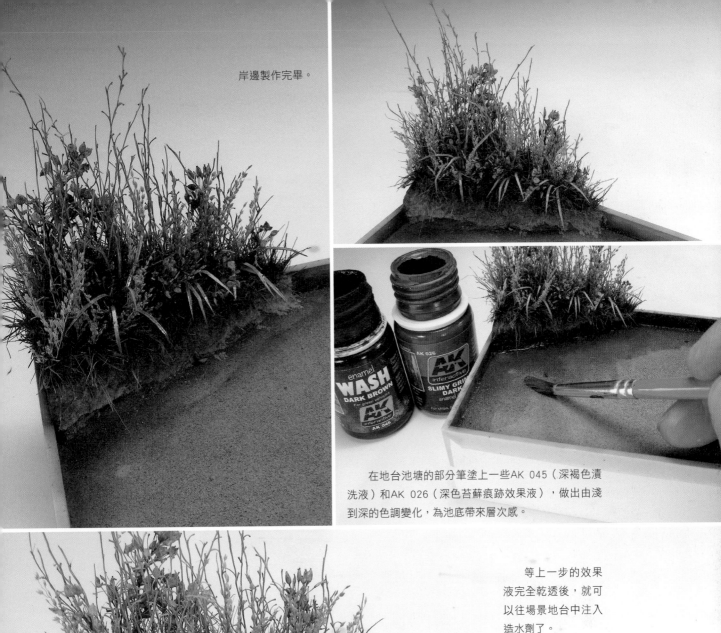

岸邊製作完畢。

在地台池塘的部分筆塗上一些AK 045（深褐色漬洗液）和AK 026（深色苔蘚痕跡效果液），做出由淺到深的色調變化，為池底帶來層次感。

等上一步的效果液完全乾透後，就可以往場景地台中注入造水劑了。

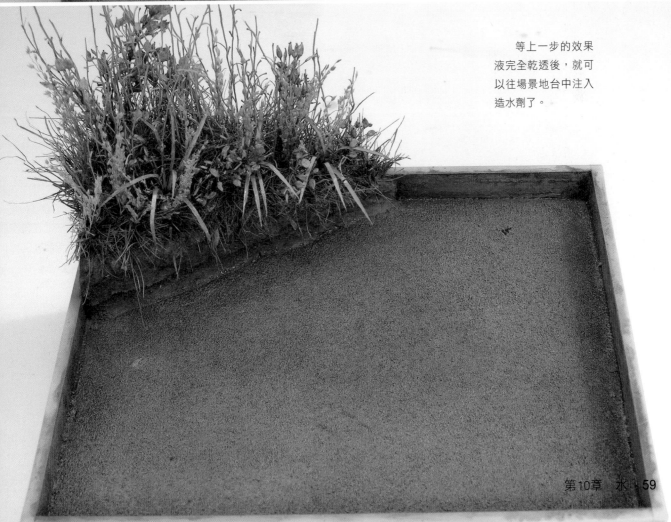

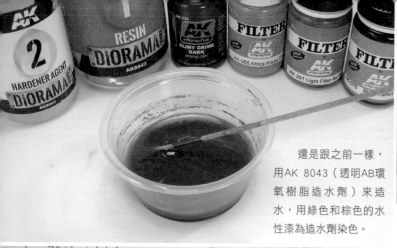

還是跟之前一樣，用AK 8043（透明AB環氧樹脂造水劑）來造水，用綠色和棕色的水性漆為造水劑染色。

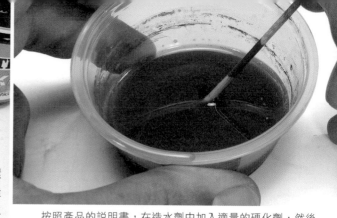

按照產品的說明書，在造水劑中加入適量的硬化劑，然後用一支竹籤小心地攪拌，要盡量避免產生氣泡。

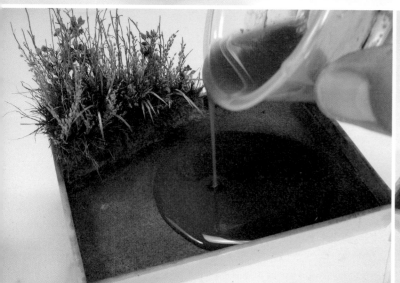

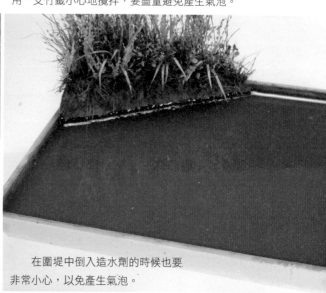

在圍堤中倒入造水劑的時候也要非常小心，以免產生氣泡。

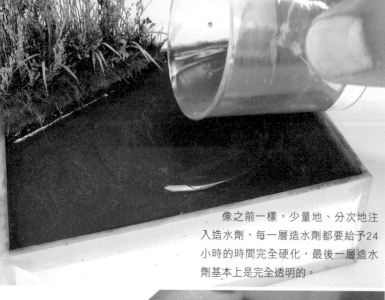

像之前一樣，少量地、分次地注入造水劑，每一層造水劑都要給予24小時的時間完全硬化，最後一層造水劑基本上是完全透明的。

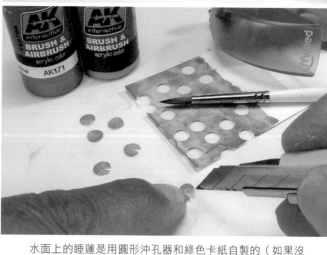

水面上的睡蓮是用圓形沖孔器和綠色卡紙自製的（如果沒有綠色卡紙，也可以在一張白紙上筆塗出不同色調的綠色進行替代。），用美工刀在每一個葉片上切出一個錐形的缺口。

在柔軟物體的表面（如手掌或者泡沫板表面等），用圓形筆桿的末端輕輕地按壓每一個葉片，讓葉片獲得更加立體的狀態。

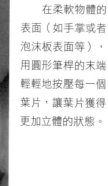

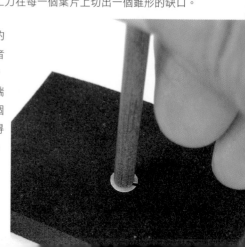

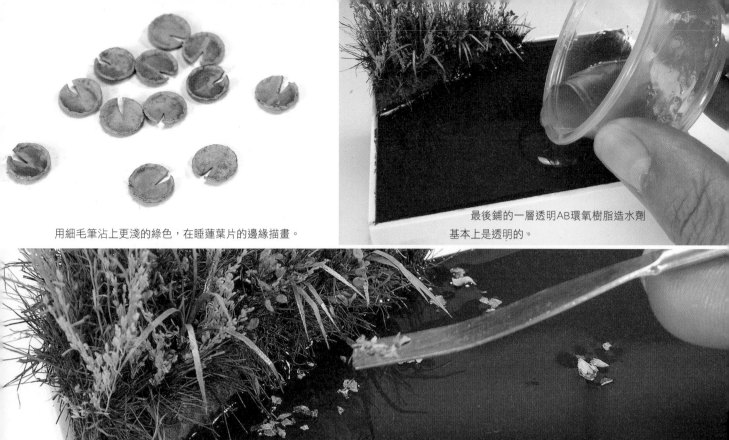

用細毛筆沾上更淺的綠色，在睡蓮葉片的邊緣描畫。

最後鋪的一層透明AB環氧樹脂造水劑基本上是透明的。

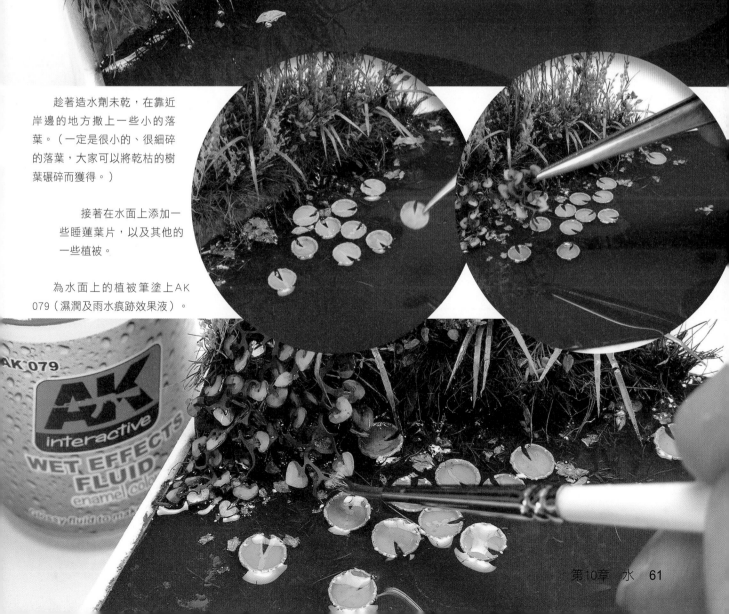

趁著造水劑未乾，在靠近岸邊的地方撒上一些小的落葉。（一定是很小的、很細碎的落葉，大家可以將乾枯的樹葉碾碎而獲得。）

接著在水面上添加一些睡蓮葉片，以及其他的一些植被。

為水面上的植被筆塗上AK079（濕潤及雨水痕跡效果液）。

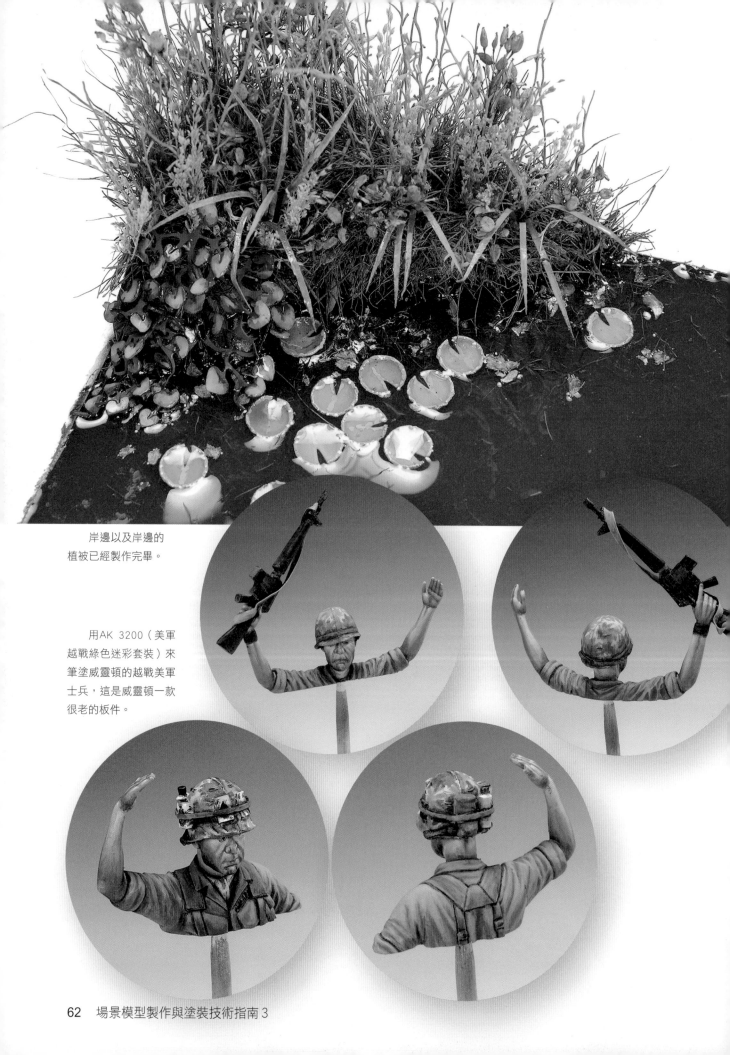

岸邊以及岸邊的
植被已經製作完畢。

用AK 3200（美軍
越戰綠色迷彩套裝）來
筆塗威靈頓的越戰美軍
士兵，這是威靈頓一款
很老的板件。

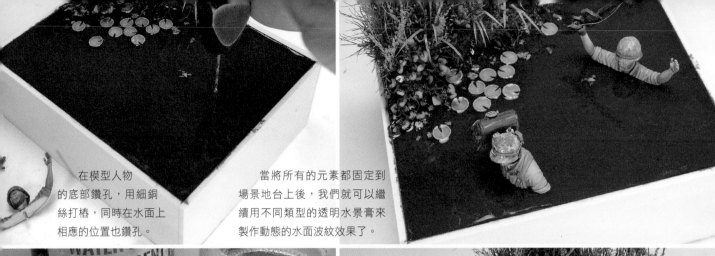

在模型人物的底部鑽孔,用細銅絲打樁,同時在水面上相應的位置也鑽孔。

當將所有的元素都固定到場景地台上後,我們就可以繼續用不同類型的透明水景膏來製作動態的水面波紋效果了。

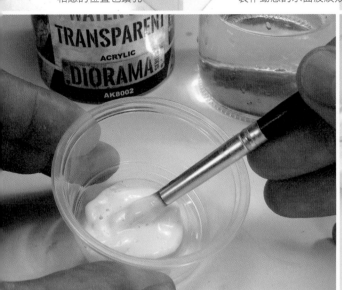

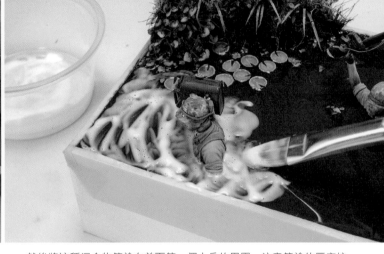

將AK 8002(丙烯透明水凝膠)與純淨水以9:1比例混合。

然後將這種混合物筆塗在前面第一個士兵的周圍,注意筆塗的厚度控制在2毫米以內。(厚度控制在1.5毫米以內更加保險)

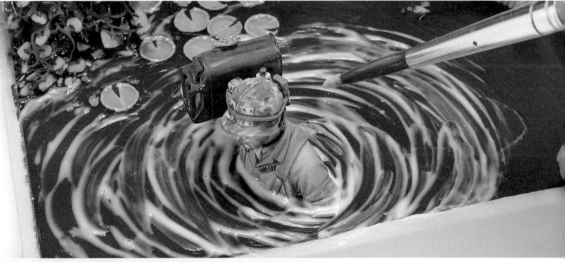

接著用一支細毛筆描畫出同心圓樣的波紋漣漪,動作要儘可能快,因為這種用水稀釋後的透明水凝膠在10～15分鐘後就開始變為半乾的狀態,這樣就不好用毛筆進行修飾和調整了。

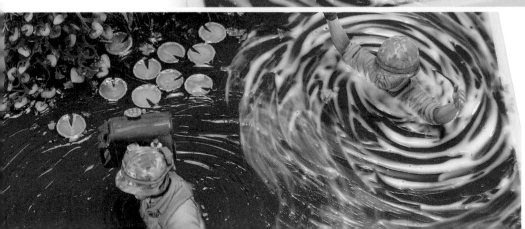

用同樣的方法來描畫出第二個士兵周圍的漣漪,我們不用擔心此時描畫的同心圓波紋漣漪與之前的同心圓波紋漣漪有重疊,因為在現實情況中,漣漪之間的重疊區域就是如此。

用簡單的方法製作士兵身
邊和岸邊的白色浪花，使用AK
8002（丙烯透明水凝膠）與AK
8010（場景用雪粉）進行適當
混合。

用一支細毛筆
將這種混合物筆塗
在士兵身邊。

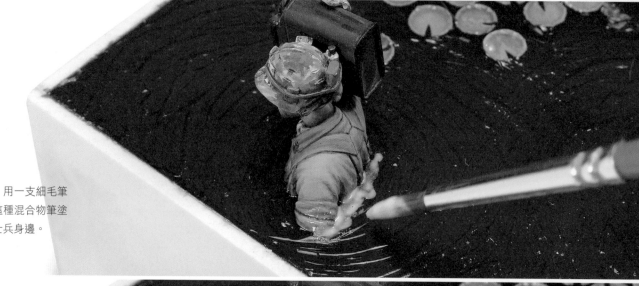

然後用一支沾
了水的乾淨毛筆將
白色浪花的邊緣抹
開和潤開。

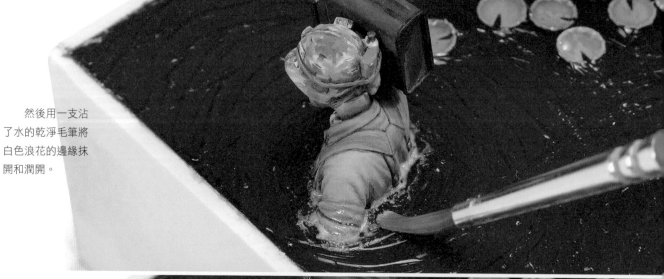

用牙籤進行「點」
和「戳」，對浪花做進
一步修飾，讓浪花的效
果更加豐富、更加有立
體感。

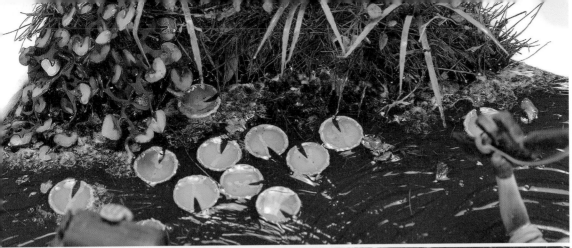

用同樣的方法
來處理岸邊。

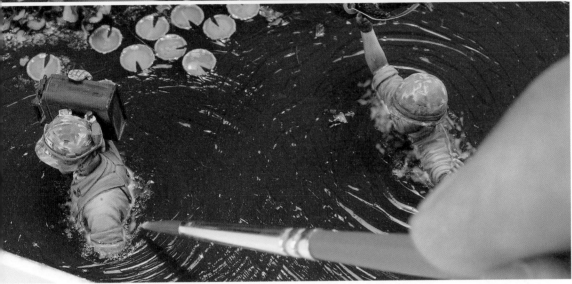

在士兵身邊的
白色浪花上再筆塗
上少量的AK 8002
（丙烯透明水凝
膠），保護之前做
出的效果，同時為
浪花帶來光澤感。

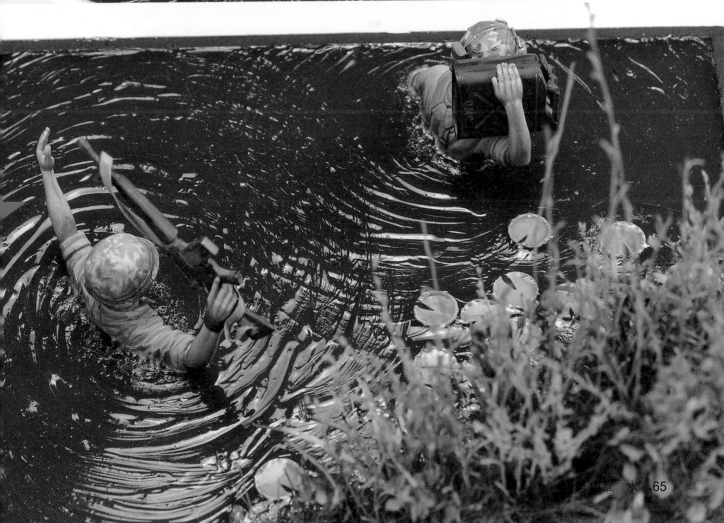

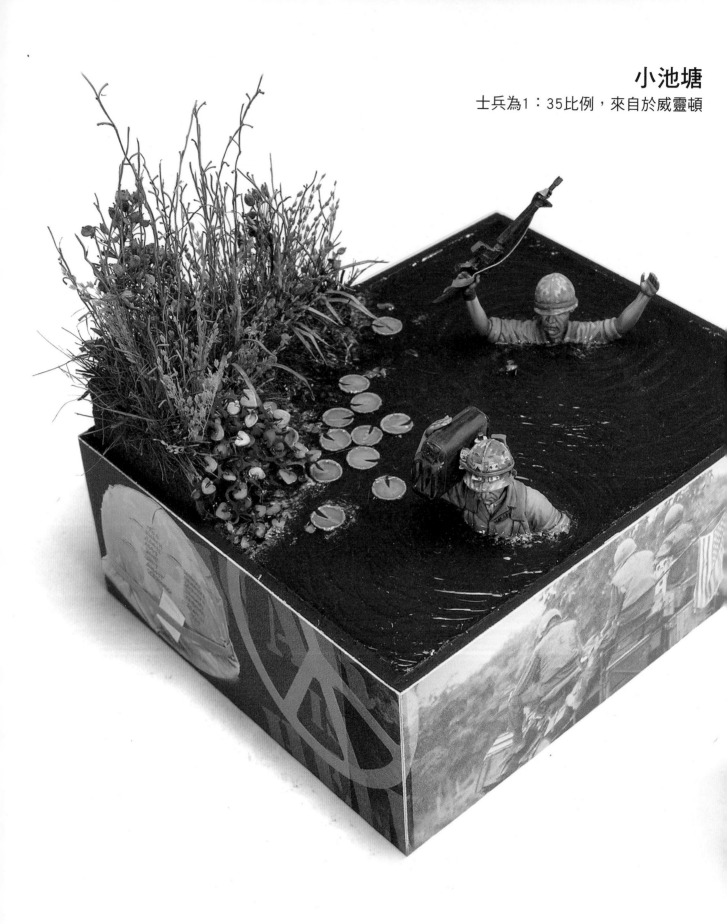

小池塘

士兵為1：35比例，來自於威靈頓

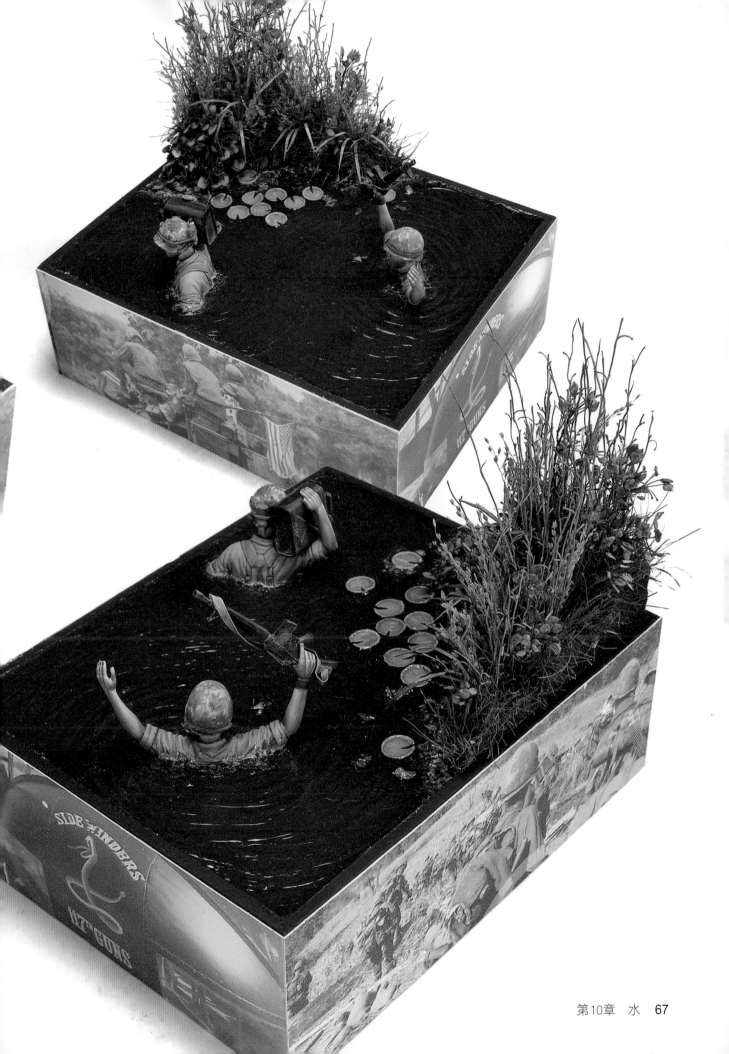

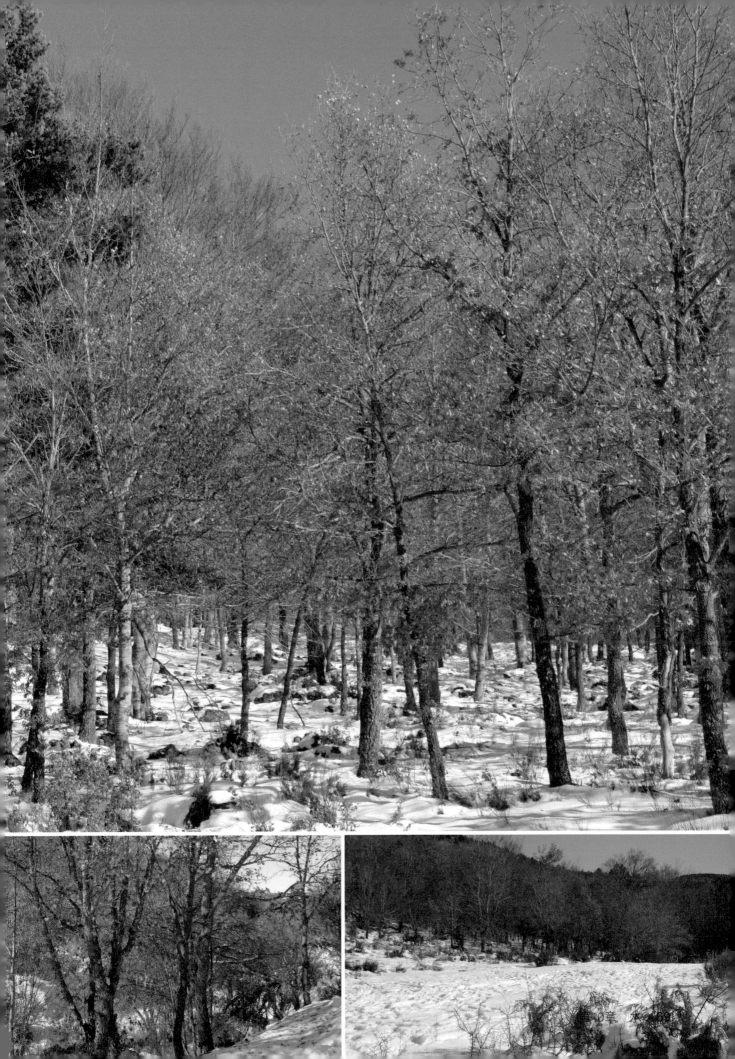

水

三、雪

（一）雪與冰

在低溫的環境中，水也會以雪或者冰的形態呈現。在這一章節我們將製作一個冬季場景，水、雪與冰三種形態將在場景中同時呈現。

在這個場景中，一輛雪地迷彩的蘇軍戰車行駛在融雪的泥濘道路上，剛剛駛過一隊行進中的德軍戰俘，戰俘沿著道路的邊緣前行，走在雪和冰之上。

在戰俘隊列的同一邊，製作一條緩慢地向下坡流動的溪流，清澈的溪流剛剛解凍，岸邊還有殘留的冰層和積雪。

在相反的另外一邊，製作出高出地面一點的小坡，上面只有一點點植被仍然在嚴寒中存活，小坡上積雪覆蓋，兩棵光禿禿的小樹只剩下枯枝。

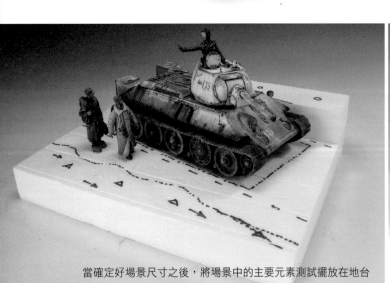

當確定好場景尺寸之後，將場景中的主要元素測試擺放在地台表面，以檢驗構圖和佈局是否合理。

選擇將場景元素以對角線的方式來進行佈置，用紅色的記號筆標出戰車和人物的位置。用美工刀在高密度泡沫板上雕刻出小溪岸邊的主體結構。

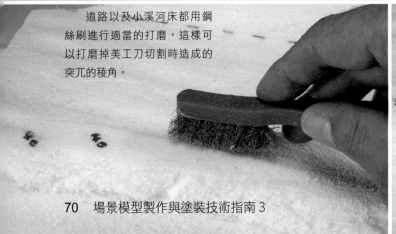

道路以及小溪河床都用鋼絲刷進行適當的打磨，這樣可以打磨掉美工刀切割時造成的突兀的稜角。

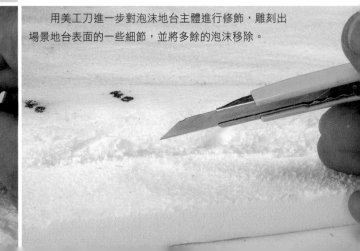

用美工刀進一步對泡沫地台主體進行修飾，雕刻出場景地台表面的一些細節，並將多餘的泡沫移除。

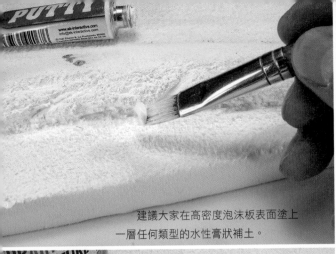

建議大家在高密度泡沫板表面塗上一層任何類型的水性膏狀補土。

在這裡用AK 103（白色水性牙膏補土）塗布表面，這種補土不會腐蝕泡沫材料，AK 103是硬質型的，而AK 104（灰色水性牙膏補土）是普通硬質型的。

在河床和岸邊用毛筆筆塗上AK 8023（中度紋理泥土效果膏），這種丙烯效果膏不僅可以封閉並保護泡沫表面，同時可以為泡沫地台帶來紋理感，為後續的造水和造冰做準備。

趁著效果膏未乾，將小石礫佈置在上面，並用指尖輕壓以固定。

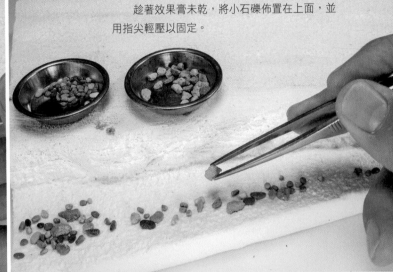

將用水稀釋的白膠滴在石礫之間，這樣完全乾透後石礫就得到了很好的固定。

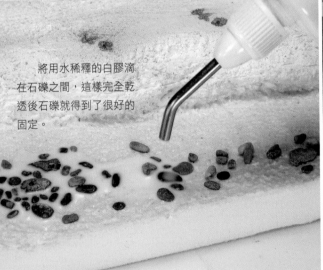

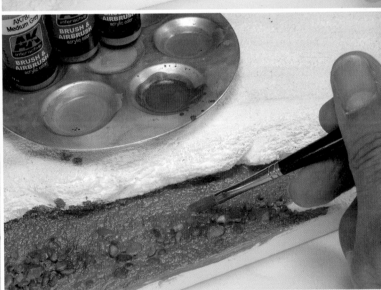

用AK的水性漆筆塗小溪的河床，所用到的技法還是之前為大家介紹的濕塗技法，用到的水性漆分別是AK 787中灰木色、AK 789焦棕木色以及中間藍色（可以用AK 2054）。（溪流的中間，水深的部分多用深色調，兩邊多用淺色調，而岸邊的部分則做出藍色的色調變化，岸上的部分用AK 787和AK 789進行濕塗。）

等上一步的漆膜乾透後，用濕塗技法為岸上的部分筆塗上AK 738白色，因為濕塗的時候顏料用水進行了稀釋，所以白色的遮蓋力並不強，反而會與之前的底色形成色調的疊加。

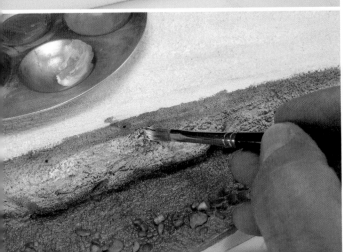

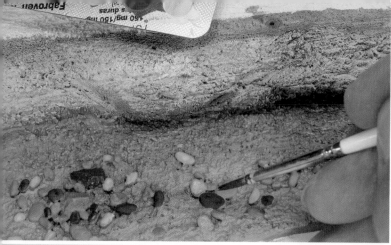

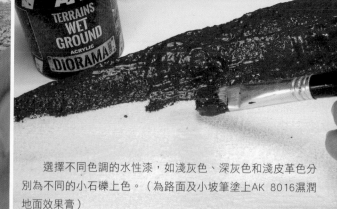

選擇不同色調的水性漆,如淺灰色、深灰色和淺皮革色分別為不同的小石礫上色。(為路面及小坡筆塗上AK 8016濕潤地面效果膏)

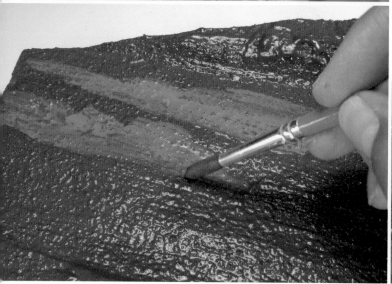

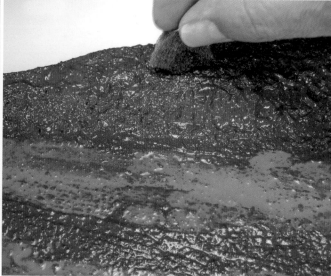

趁著上一步的效果膏未乾,用一支乾淨的沾了水的毛筆在路面的車轍凹陷以及小坑等處將效果膏輕輕地抹開,讓表面更加光滑。

大約15分鐘後,用海綿輕觸效果膏表面,發現表面並不黏時,就用海綿在效果膏表面進行輕輕地「點」和「沾」,製作出更多的紋理效果。

雖然完全乾透後表面帶有一些光澤,但是具有規整的、均質的紋理感。在路面車轍和凹坑的邊緣筆塗上用水稀釋的淺色水性漆(如AK 787中灰木色,還是使用濕塗技法。),這樣一來車轍和凹坑的層次感和立體感將得到進一步增強。

進一步加強層次感和立體感,在車轍和凹坑的最深處用AK 078濕泥效果液(用AK 047 White Spirit適當稀釋)進行漬洗,完全乾透後會有一點緞面的質感。在小溪岸邊最深處的角落我用AK 066(沙漠色塗裝車輛漬洗液)進行漬洗。

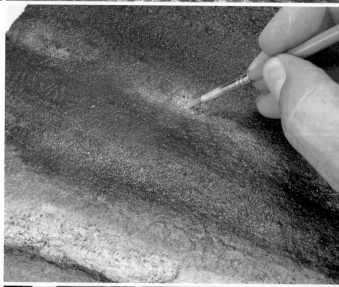

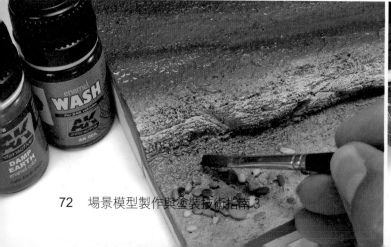

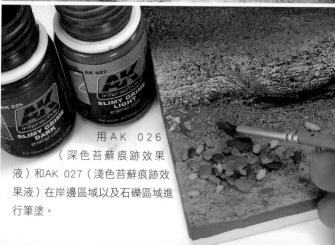

用AK 026(深色苔蘚痕跡效果液)和AK 027(淺色苔蘚痕跡效果液)在岸邊區域以及石礫區域進行筆塗。

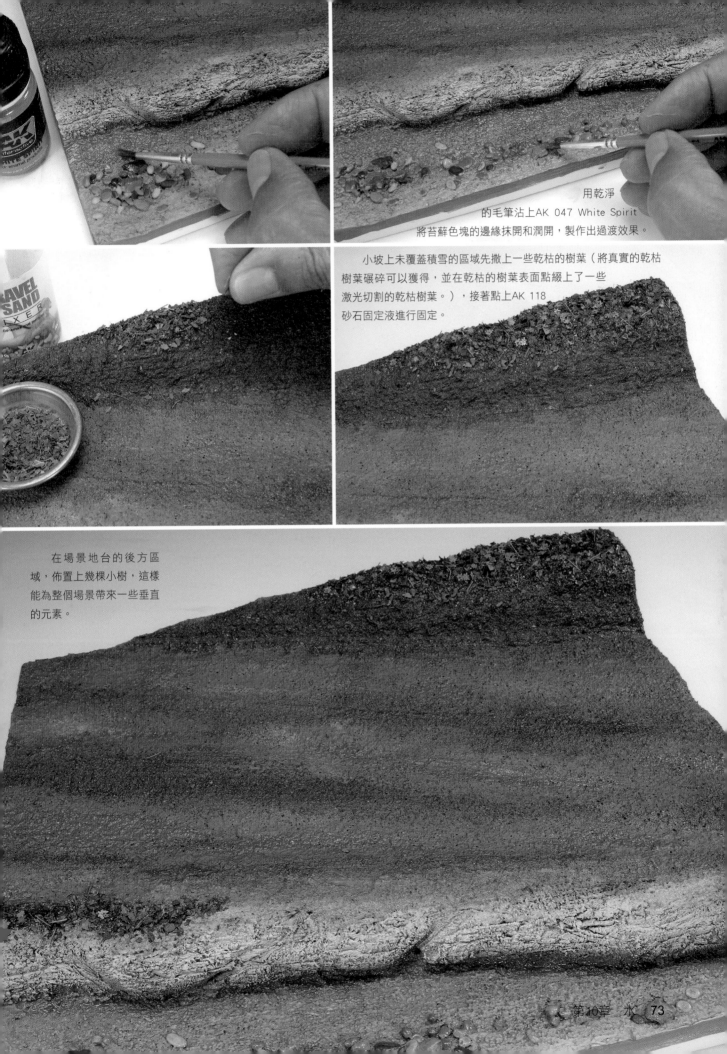

用乾淨
的毛筆沾上AK 047 White Spirit
將苔蘚色塊的邊緣抹開和潤開，製作出過渡效果。

小坡上未覆蓋積雪的區域先撒上一些乾枯的樹葉（將真實的乾枯
樹葉碾碎可以獲得，並在乾枯的樹葉表面點綴上了一些
激光切割的乾枯樹葉。），接著點上AK 118
砂石固定液進行固定。

在場景地台的後方區
域，佈置上幾棵小樹，這樣
能為整個場景帶來一些垂直
的元素。

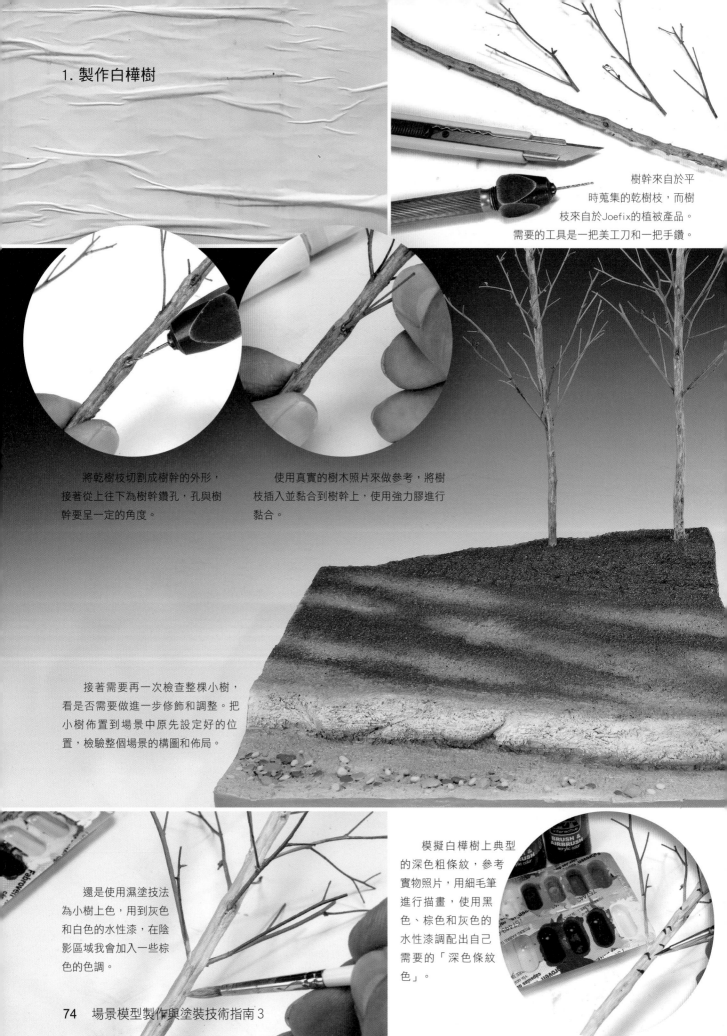

1. 製作白樺樹

樹幹來自於平時蒐集的乾樹枝,而樹枝來自於Joefix的植被產品。需要的工具是一把美工刀和一把手鑽。

將乾樹枝切割成樹幹的外形,接著從上往下為樹幹鑽孔,孔與樹幹要呈一定的角度。

使用真實的樹木照片來做參考,將樹枝插入並黏合到樹幹上,使用強力膠進行黏合。

接著需要再一次檢查整棵小樹,看是否需要做進一步修飾和調整。把小樹佈置到場景中原先設定好的位置,檢驗整個場景的構圖和佈局。

還是使用濕塗技法為小樹上色,用到灰色和白色的水性漆,在陰影區域我會加入一些棕色的色調。

模擬白樺樹上典型的深色粗條紋,參考實物照片,用細毛筆進行描畫,使用黑色、棕色和灰色的水性漆調配出自己需要的「深色條紋色」。

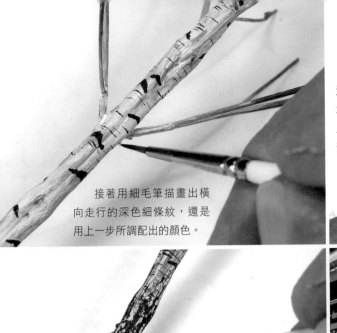

接著用細毛筆描畫出橫
向走行的深色細條紋，還是
用上一步所調配出的顏色。

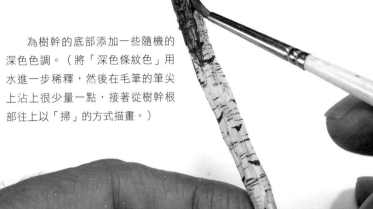

為樹幹的底部添加一些隨機的
深色色調。（將「深色條紋色」用
水進一步稀釋，然後在毛筆的筆尖
上沾上很少量一點，接著從樹幹根
部往上以「掃」的方式描畫。）

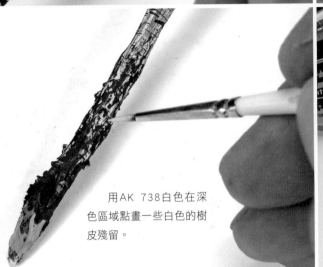

用AK 738白色在深
色區域點畫一些白色的樹
皮殘留。

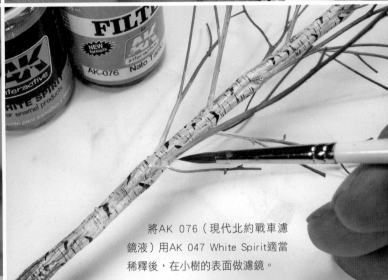

將AK 076（現代北約戰車濾
鏡液）用AK 047 White Spirit適當
稀釋後，在小樹的表面做濾鏡。

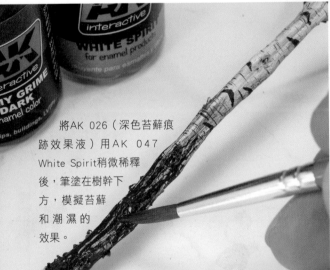

將AK 026（深色苔蘚痕
跡效果液）用AK 047
White Spirit稍微稀釋
後，筆塗在樹幹下
方，模擬苔蘚
和潮濕的
效果。

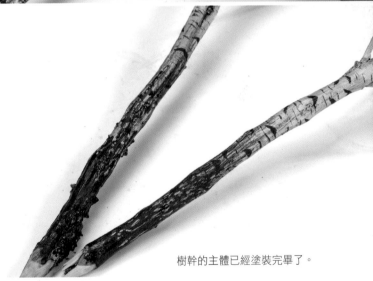

樹幹的主體已經塗裝完畢了。

將激光切割的白樺樹葉筆塗上秋季顏色（一種偏赭的色
調），然後用強力膠將它們黏合到樹枝上。

將AK 076（現代北約戰車濾鏡液）用AK 047 White
Spirit適當稀釋後，為樹葉做濾鏡。

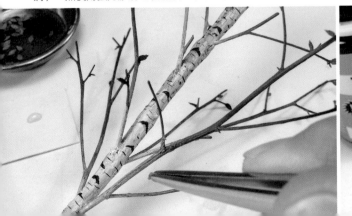

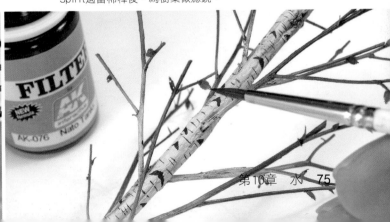

並不需要為樹枝黏上
過多的樹葉，因為要模擬
的是秋天的場景。

用白膠將小樹固
定到場景地台上。

小樹已經黏合到位了。

接著將剪下的草球纖維夾成一
簇（AK 8045 場景用草球纖維），
用白膠黏合到樹根及其他一些地方
（主要還是在
落葉堆上）。

等上一步的白膠完全乾透
後，用AK 066（沙漠色塗裝車
輛漬洗液）進行漬洗，這一部分
的場景就算製作完成了。

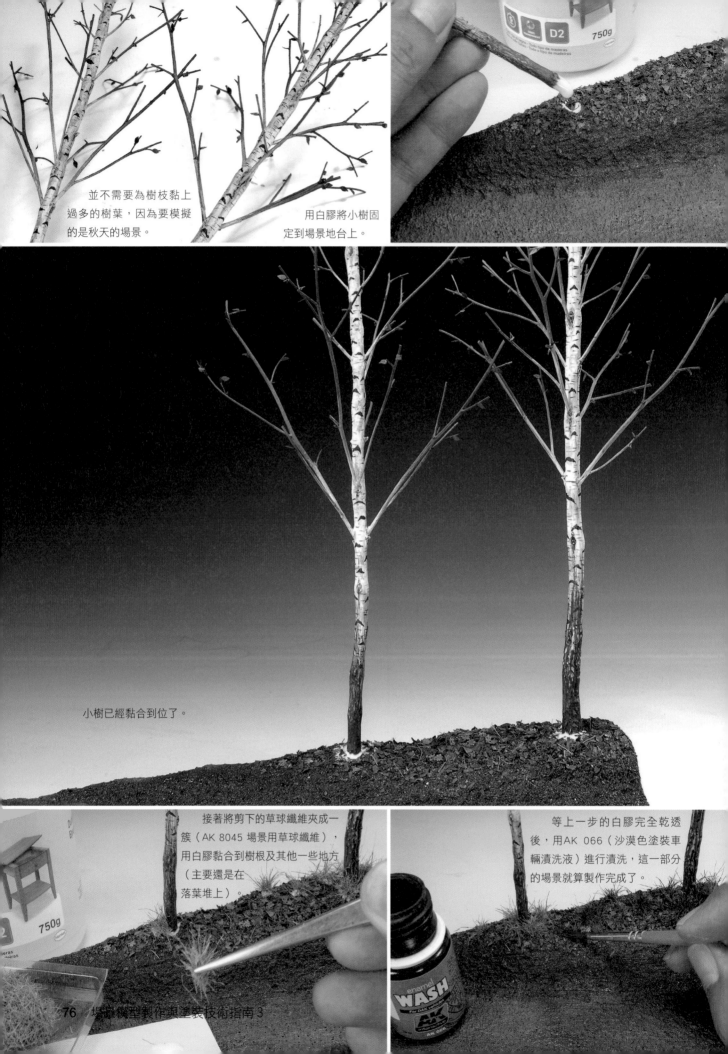

2.製作溪流

首先，用遮蓋帶為場景地台的邊緣圍堤，遮蓋帶與地台的邊緣一定要黏合嚴密。

將適量AK 8043透明AB環氧樹脂造水劑的組分1倒入透明小杯中，接著用極少量的棕色和綠色的琺瑯舊化產品為造水劑染色（分別是AK 076現代北約戰車濾鏡液和AK 027淺色苔蘚痕跡效果液）。

按照比例加入AK 8043的組分2，在盡量避免氣泡的前提下將它們充分混勻。

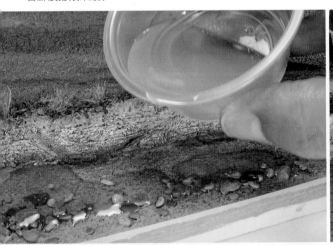

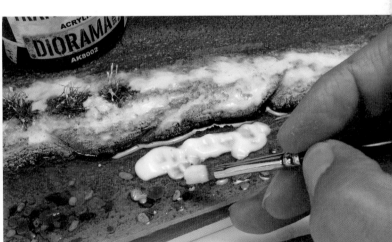

將透明AB環氧樹脂小心地倒在河床的表面，注意厚度控制在4～5毫米左右。

大約24小時後，透明AB環氧樹脂就完全硬化了，接著用毛筆為表面筆塗上AK 8002（丙烯透明水凝膠），製作一些水面紋理。

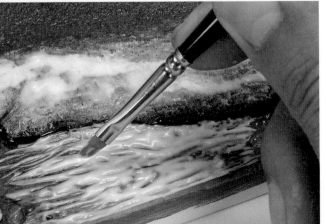

水凝膠是膏狀的，建議使用AK 578或者Abt845（斜口平頭毛筆）來進行塗布，厚度請控制在1.5毫米以內，可以反覆地用毛筆修飾，直至達到需要的水面紋理效果。（不用擔心現在看起來是白色的，因為我們筆塗的厚度控制在1.5毫米以內，所以完全乾透後是無色透明的狀態。）

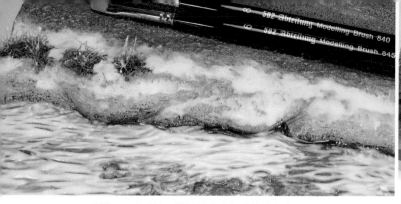
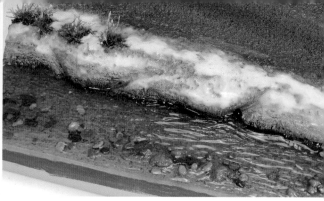

用斜口平頭毛筆不斷地修飾和調整筆塗上去的水凝膠，做出一些不規則的傾斜紋理，模擬流水的動感。

將AK 8007（波紋效果丙烯凝膠）與AK 8010（場景用雪粉）按照1：1混合（以下簡稱「混合物」），用它來製作河床卵石周圍的水花。

大約12～24小時後AK 8002（丙烯透明水凝膠）就完全乾透了，因為筆塗的厚度控制在1.5毫米以內，所以完全乾透後是無色透明的狀態。此時如果我們還想繼續添加水面紋理，可以繼續筆塗疊加透明水凝膠。

在河床卵石被流水衝擊的一面，最好用牙籤「點上」調配好的混合物。

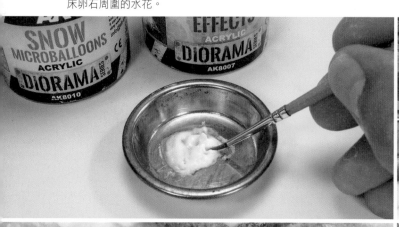
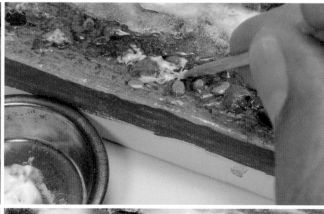

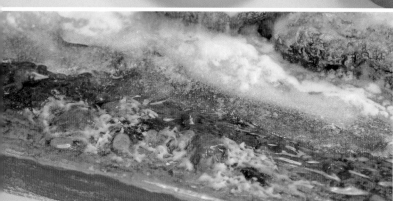
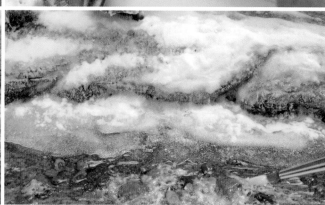

給予大約30分鐘的時間讓混合物乾透，浪花的浪尖是用牙籤「點」和「挑」出來的。（上一層混合物乾透後，可以繼續在表面點混合物，一層層地疊加，製作出需要的水花效果。）

效果滿意後，在水花表面筆塗上一層AK 8002，為水花帶來光澤感和一些通透感。

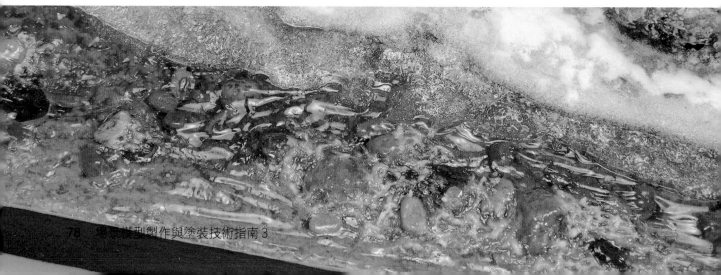

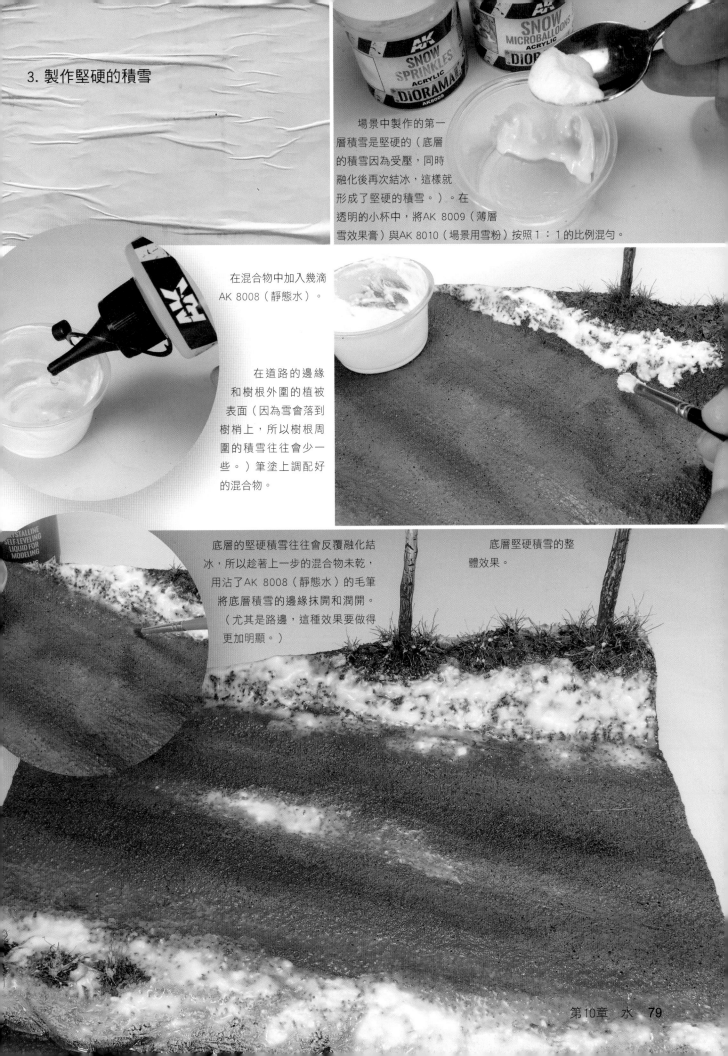

3. 製作堅硬的積雪

場景中製作的第一層積雪是堅硬的（底層的積雪因為受壓，同時融化後再次結冰，這樣就形成了堅硬的積雪。）。在透明的小杯中，將AK 8009（薄層雪效果膏）與AK 8010（場景用雪粉）按照1：1的比例混勻。

在混合物中加入幾滴AK 8008（靜態水）。

在道路的邊緣和樹根外圍的植被表面（因為雪會落到樹梢上，所以樹根周圍的積雪往往會少一些。）筆塗上調配好的混合物。

底層的堅硬積雪往往會反覆融化結冰，所以趁著上一步的混合物未乾，用沾了AK 8008（靜態水）的毛筆將底層積雪的邊緣抹開和潤開。（尤其是路邊，這種效果要做得更加明顯。）

底層堅硬積雪的整體效果。

4. 製作蓬鬆的積雪

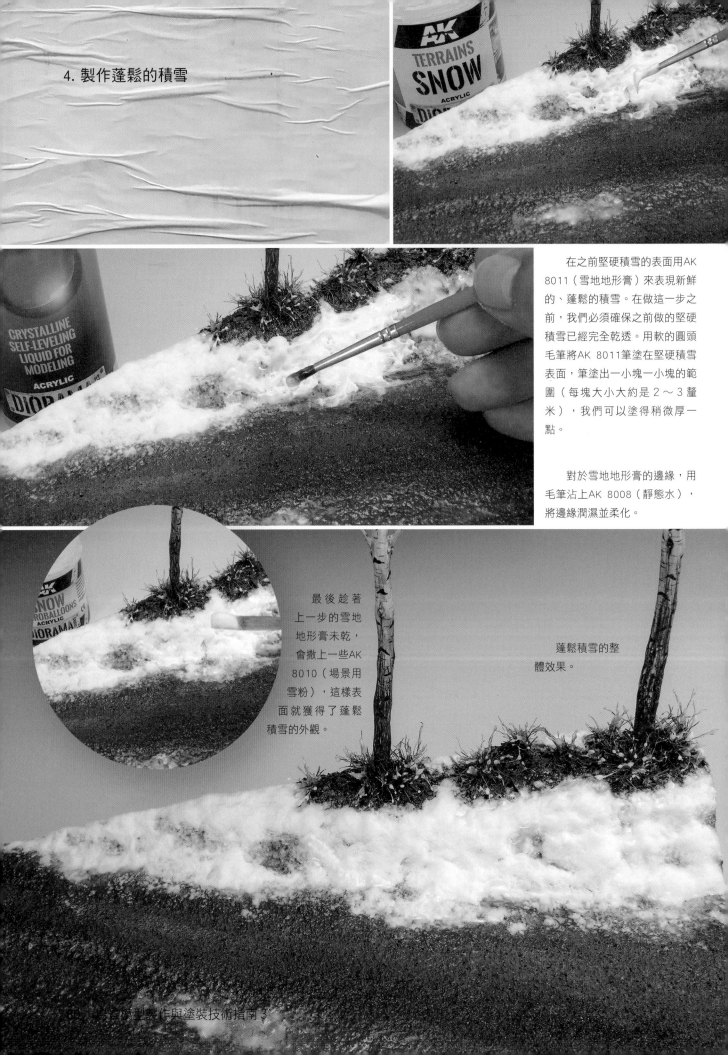

在之前堅硬積雪的表面用AK 8011（雪地地形膏）來表現新鮮的、蓬鬆的積雪。在做這一步之前，我們必須確保之前做的堅硬積雪已經完全乾透。用軟的圓頭毛筆將AK 8011筆塗在堅硬積雪表面，筆塗出一小塊一小塊的範圍（每塊大小大約是2～3釐米），我們可以塗得稍微厚一點。

對於雪地地形膏的邊緣，用毛筆沾上AK 8008（靜態水），將邊緣潤濕並柔化。

最後趁著上一步的雪地地形膏未乾，會撒上一些AK 8010（場景用雪粉），這樣表面就獲得了蓬鬆積雪的外觀。

蓬鬆積雪的整體效果。

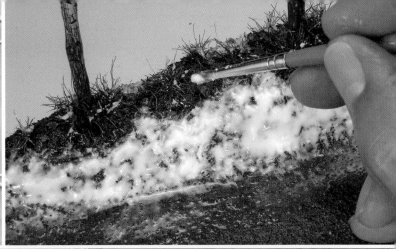

5. 被冰霜覆蓋的植被

我們可以用簡單的方法來製作雜草等植被表面覆蓋的薄冰以及落雪霜凍的效果,只需要兩步就可以完成。第一步是有選擇性地為雜草的草尖部分筆塗上適量的製作堅硬積雪的混合物(將AK 8009與AK 8010按照1:1的比例混勻)。

等上一步的效果膏乾透後,為草尖冰霜覆蓋的表面筆塗上適量的AK 8008(靜態水)並讓草尖上覆蓋的冰霜更加光澤更加厚實。

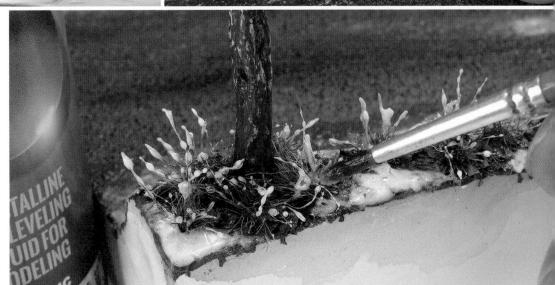

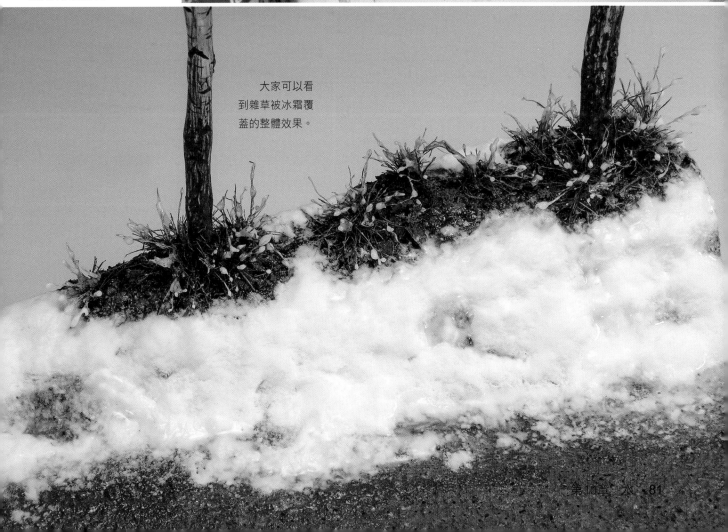

大家可以看到雜草被冰霜覆蓋的整體效果。

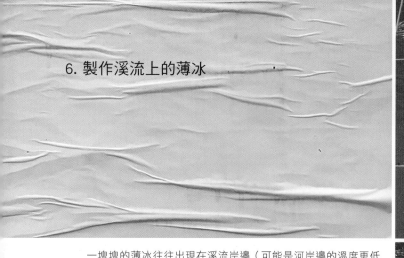

6. 製作溪流上的薄冰

　　一塊塊的薄冰往往出現在溪流岸邊（可能是河岸邊的溫度更低的緣故），用AK 8008（靜態水）與石英砂混合（這裡建議選擇80～120目的石英砂，選擇無雜質的白色。）。將一張保鮮膜鋪在切割墊上，將表面盡量鋪開鋪平，並維持一定張力（可以用膠布固定其四個邊角），接著在表面鋪上少量的靜態水。

　　趁著靜態水未乾，在表面撒上準備好的石英砂。

　　用顏料抹刀輕輕地將混合物一點點地抹開並攤平，這樣就能獲得一種表面欠平整的薄冰外觀。

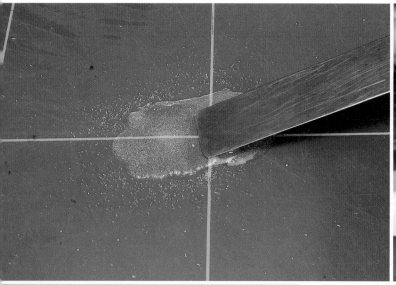

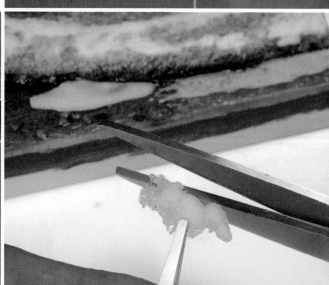

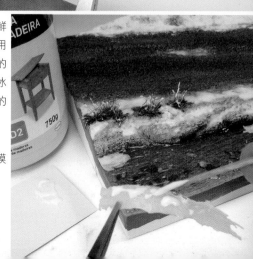

　　完全乾透後，將「薄冰」從保鮮膜上撕下來。選擇一塊你需要的，用手撕和剪刀剪切的方法來獲得需要的「薄冰」外形。（對於不規則的薄冰邊緣，用手撕往往能獲得非常真實的效果。）

　　為薄冰平整的背面（緊貼保鮮膜的那一面）筆塗上一點白膠。

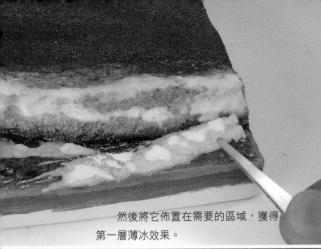

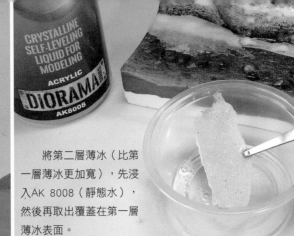

將第二層薄冰（比第一層薄冰更加寬），先浸入AK 8008（靜態水），然後再取出覆蓋在第一層薄冰表面。

然後將它佈置在需要的區域，獲得第一層薄冰效果。

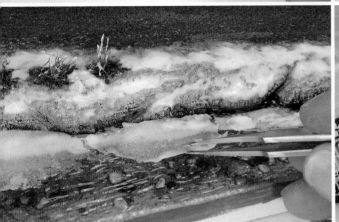

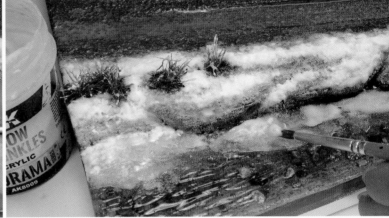

薄冰看起來非常真實，層次也很豐富。

對於薄冰與岸邊的縫隙，首先用「軟毛毛筆」筆塗上AK 8009（薄層雪效果膏）。

接著用細毛筆沾上AK 8008（靜態水），將上一步筆塗效果膏的邊緣抹開和潤開。

最後趁著上一步的靜態水未乾，在表面撒上AK 8010（場景用雪粉），模擬岸邊岩石周圍新鮮且蓬鬆的落雪。

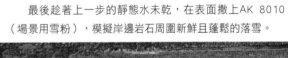

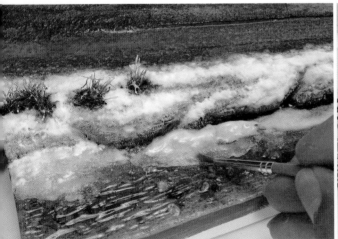

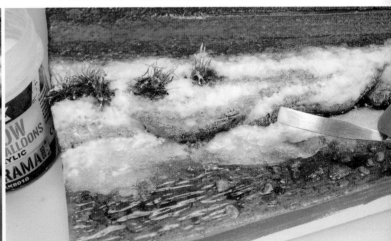

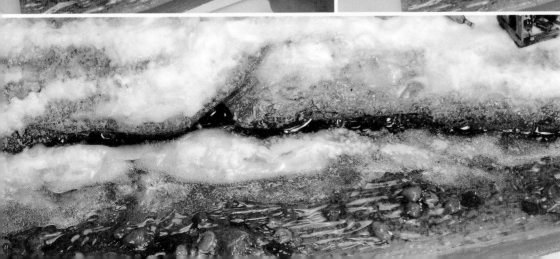

綜合使用不同的方法和不同的材料，獲得了非常豐富且真實的薄冰效果。

7. 製作泥濘路面上的小水窪

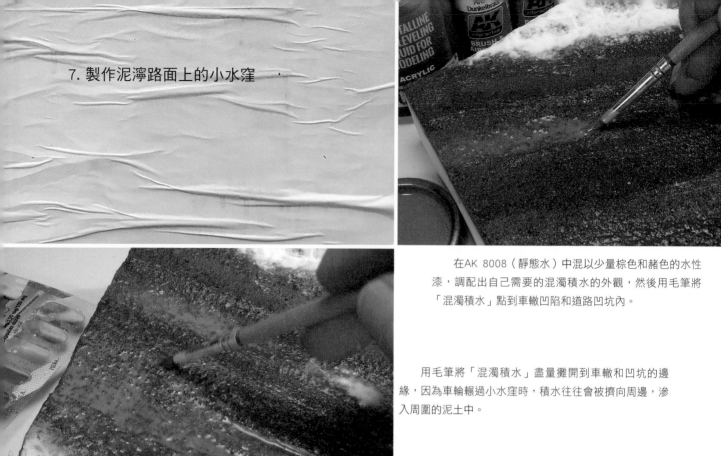

在AK 8008（靜態水）中混以少量棕色和赭色的水性漆，調配出自己需要的混濁積水的外觀，然後用毛筆將「混濁積水」點到車轍凹陷和道路凹坑內。

用毛筆將「混濁積水」盡量攤開到車轍和凹坑的邊緣，因為車輪輾過小水窪時，積水往往會被擠向周邊，滲入周圍的泥土中。

必須以一點一點、一層一層疊加的方式來造水（上一層乾透後，才能進行下一層的疊加。），這樣才能獲得理想的效果，不至於做出過度濕潤、過於單一的地面效果。

我們用簡單的方法做出了非常真實的效果。

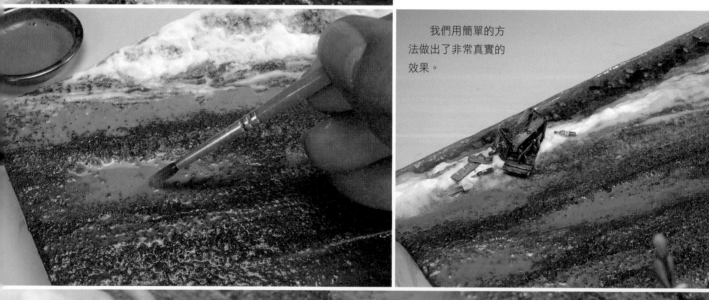

8. 雪地上的腳印和人物身上的殘雪

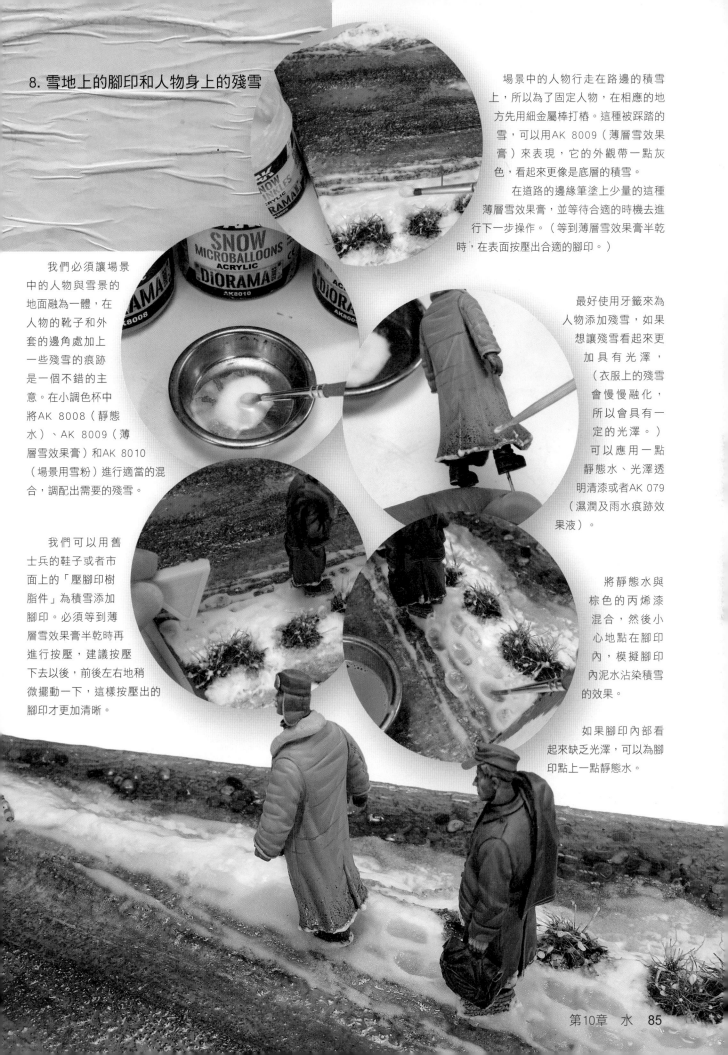

場景中的人物行走在路邊的積雪上，所以為了固定人物，在相應的地方先用細金屬棒打樁。這種被踩踏的雪，可以用AK 8009（薄層雪效果膏）來表現，它的外觀帶一點灰色，看起來更像是底層的積雪。

在道路的邊緣筆塗上少量的這種薄層雪效果膏，並等待合適的時機去進行下一步操作。（等到薄層雪效果膏半乾時，在表面按壓出合適的腳印。）

我們必須讓場景中的人物與雪景的地面融為一體，在人物的靴子和外套的邊角處加上一些殘雪的痕跡是一個不錯的主意。在小調色杯中將AK 8008（靜態水）、AK 8009（薄層雪效果膏）和AK 8010（場景用雪粉）進行適當的混合，調配出需要的殘雪。

最好使用牙籤來為人物添加殘雪，如果想讓殘雪看起來更加具有光澤，（衣服上的殘雪會慢慢融化，所以會具有一定的光澤。）可以應用一點靜態水、光澤透明清漆或者AK 079（濕潤及雨水痕跡效果液）。

我們可以用舊士兵的鞋子或者市面上的「壓腳印樹脂件」為積雪添加腳印。必須等到薄層雪效果膏半乾時再進行按壓，建議按壓下去以後，前後左右地稍微擺動一下，這樣按壓出的腳印才更加清晰。

將靜態水與棕色的丙烯漆混合，然後小心地點在腳印內，模擬腳印內泥水沾染積雪的效果。

如果腳印內部看起來缺乏光澤，可以為腳印點上一點靜態水。

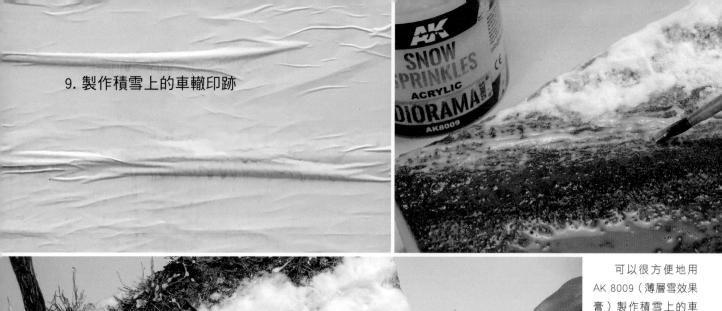

9. 製作積雪上的車轍印跡

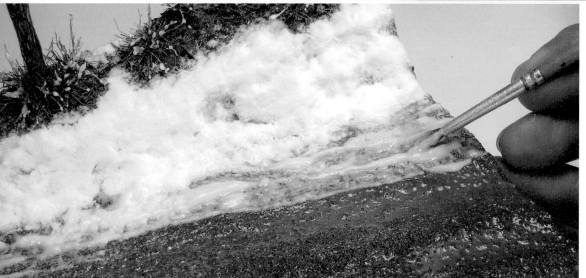

可以很方便地用AK 8009（薄層雪效果膏）製作積雪上的車轍印跡，首先將它塗到需要的地方，然後用毛筆沿著車轍運動的方向刷，製作出車轍的溝槽。

在車轍溝槽之間的區域，會不斷地添加更多的積雪，直至達到需要的效果。

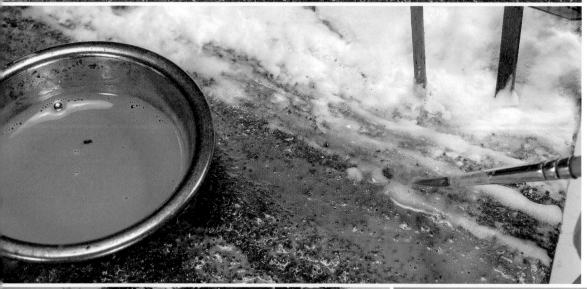

最後，像之前製作腳印內的泥水效果一樣，為車轍凹槽點上靜態水與棕色丙烯漆的混合物。

還可以將AK 8008（靜態水）用水適當稀釋後，筆塗在需要的區域，為積雪和地面增加光澤感。

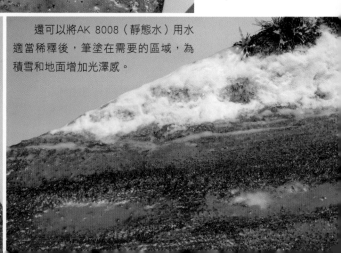

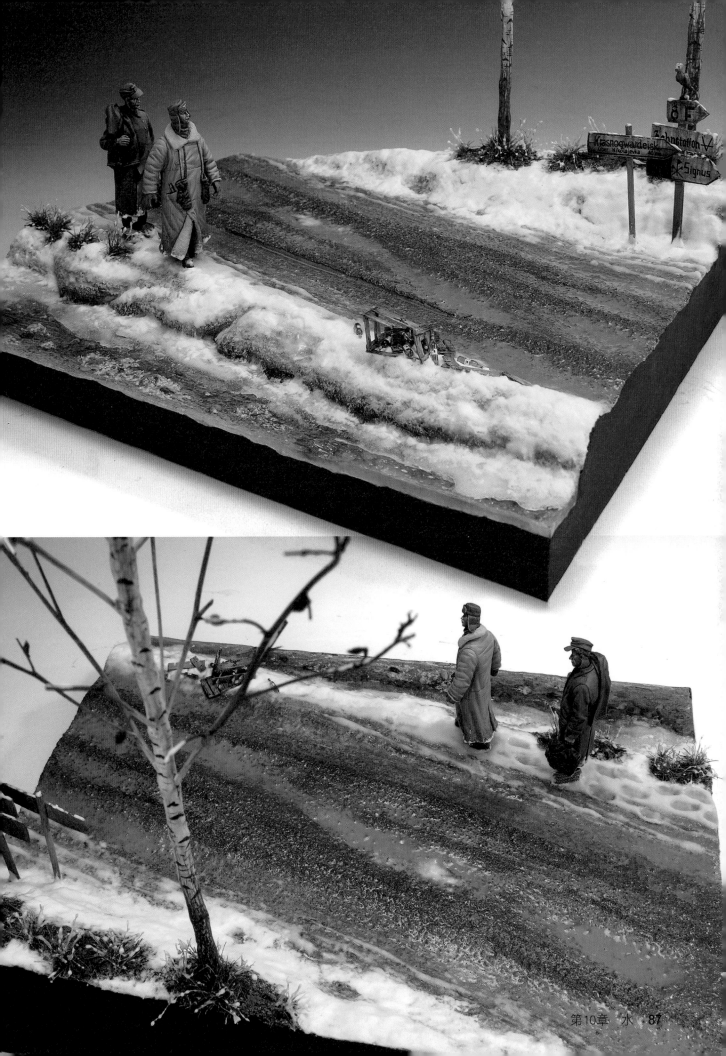

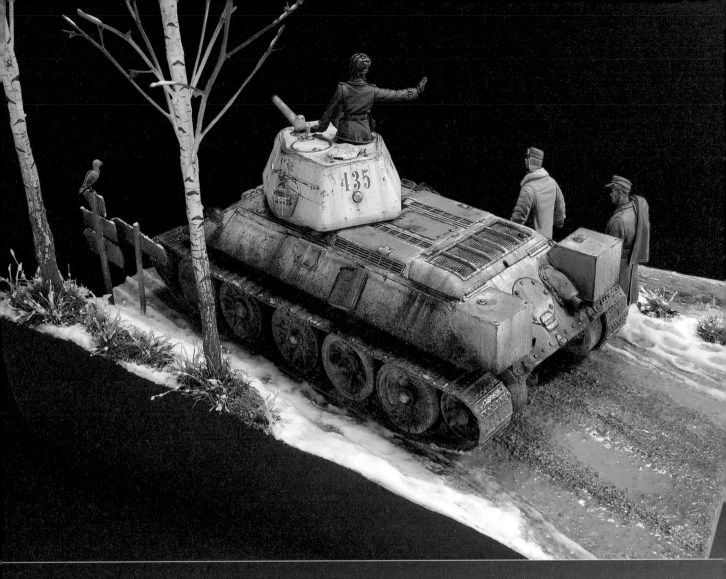

雪景
田宮-威龍-Miniart 1：35比例

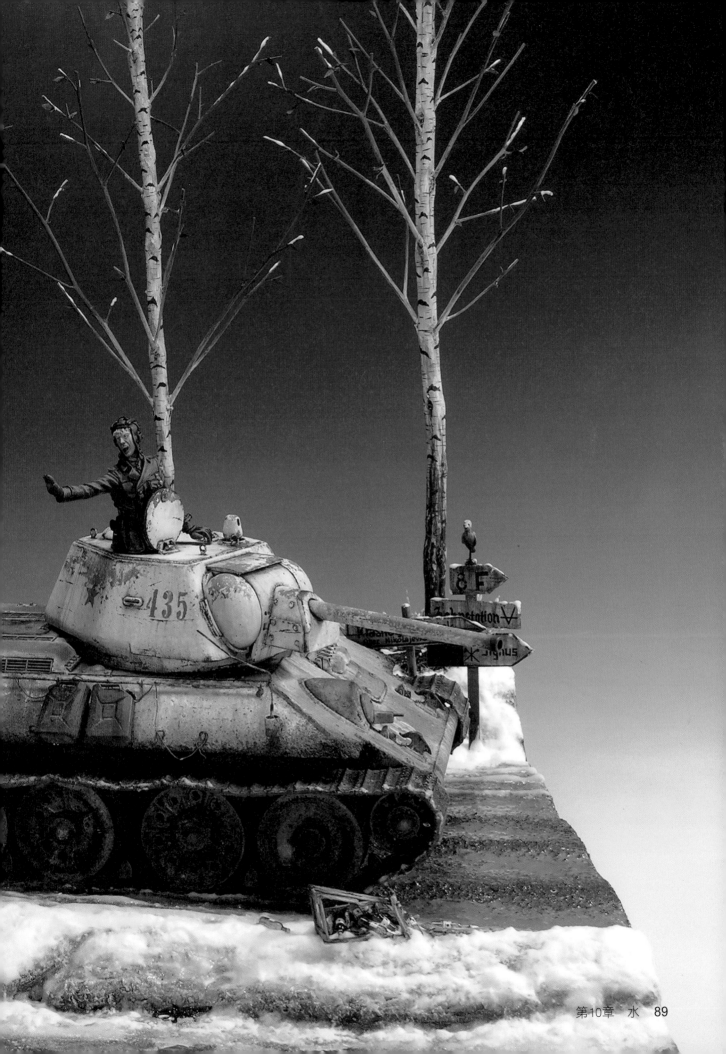

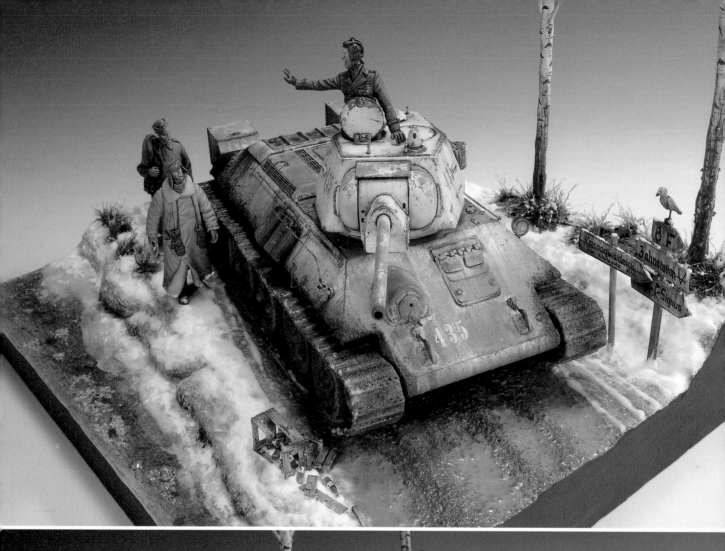

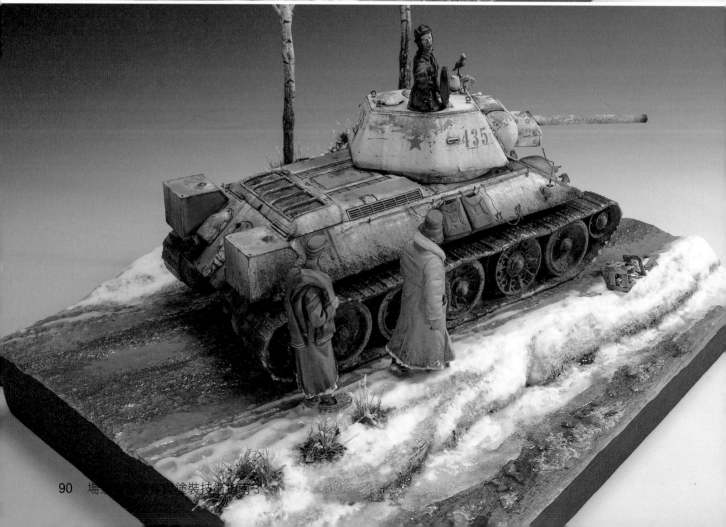

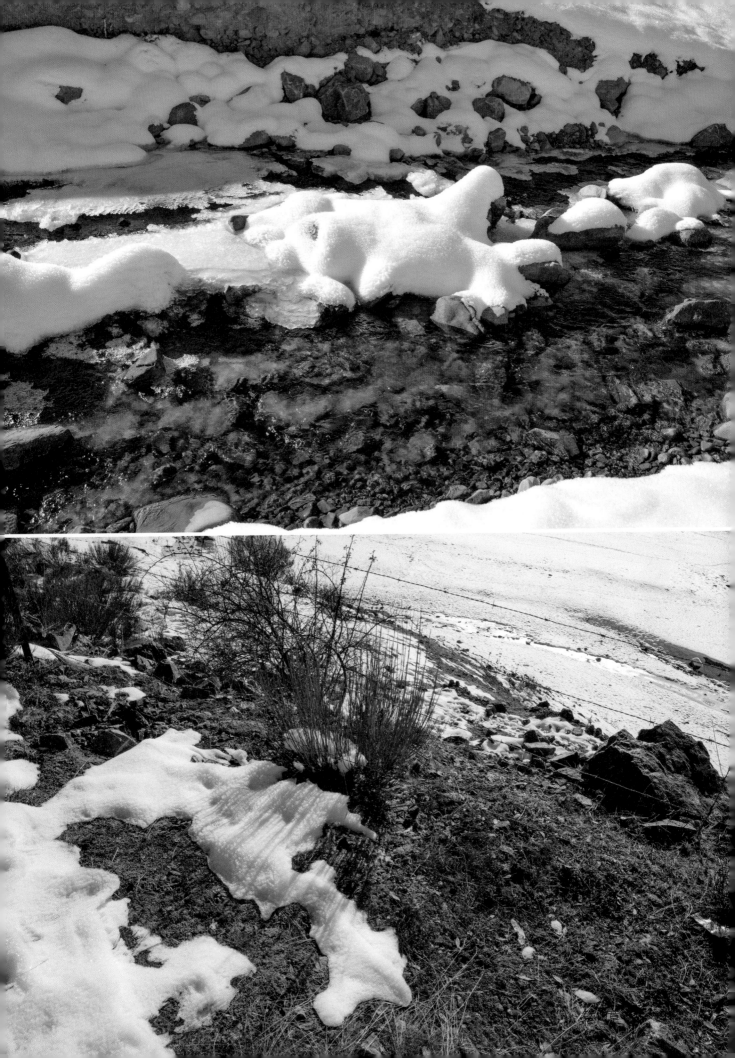

水
雪

（二）雪與泥漿

泥土路面原本被積雪覆蓋，現在積雪已經開始融化，中間的路面被車轍輾過，滿是泥濘，而周邊還有一些末融化完的積雪，場景的尺寸是10釐米×8.5釐米。

在矩形的高密度泡沫塊表面畫出一條曲線，曲線的一邊是道路旁的斜坡，另一邊是道路。斜坡表面將被積雪覆蓋，道路上的積雪因為有車輛不斷輾過，而顯得濕潤和泥濘。

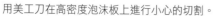
用美工刀在高密度泡沫板上進行小心的切割。

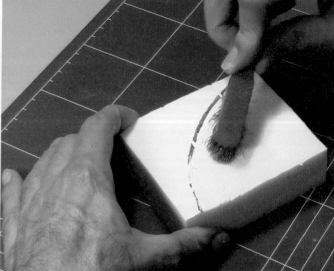

當切割出滿意的斜面後，用鋼絲刷進行打磨，為表面帶來更豐富的紋理。

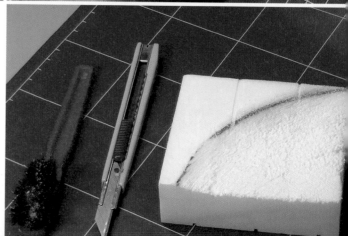

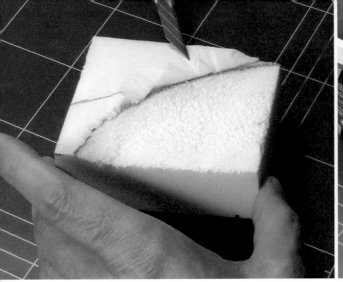 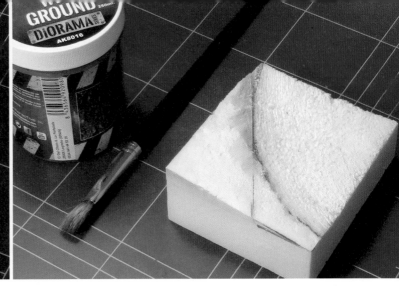

用美工刀在曲線標記前後切割出楔形面，我們也可以將楔形的泡沫塊用白膠黏合到斜坡上來增加斜坡的高度。用美工刀和砂紙來為高密度泡沫板進行最初的塑形。

現在準備在高密度泡沫地台表面筆塗上AK 8016（濕潤地面效果膏），用硬毛的豬鬃毛筆進行塗布。

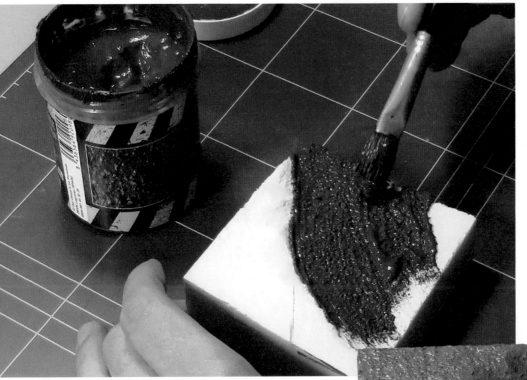

將效果膏沿著道路進行筆塗，筆塗的厚度控制在3～4毫米左右。

在代表路旁斜坡處，筆塗上薄薄的「濕潤地面效果膏」，因為這塊地方在成品中將被積雪所覆蓋。等道路上的第一層效果膏完全乾透後，就可以為道路塗第二層了，這次將效果膏稍微用水稀釋了一下。

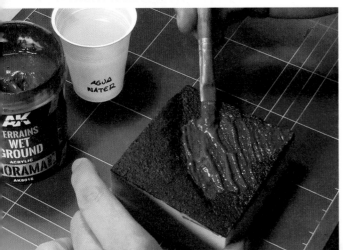

大家可以看到，用水稀釋和不用水稀釋的對比，效果膏的紋理是不一樣的。

1. 製作堅硬的積雪

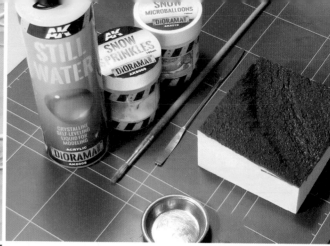

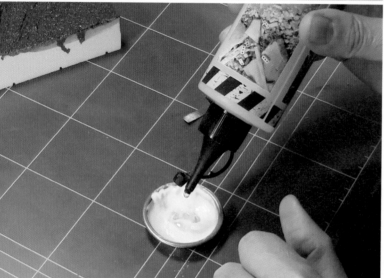

等之前的「濕潤地面效果膏」完全乾透後，我們就可以分幾個步驟來製作雪景了。要表現的是兩種類型的雪，道路上是堅硬的積雪，而路旁的斜坡上是蓬鬆的積雪。用 AK 8008（靜態水）、AK 8009（薄層雪效果膏）和AK 8010（場景用雪粉）來表現堅硬的積雪。

在金屬調色盤中倒入適量的薄層雪效果膏，然後加入一些場景用雪粉（讓調配出的混合物更加雪白），還會加入數滴靜態水。

將混合物筆塗在路邊，注意不要塗到了車轍印跡處。當然對於路旁的斜坡也筆塗上這種薄薄的混合物。

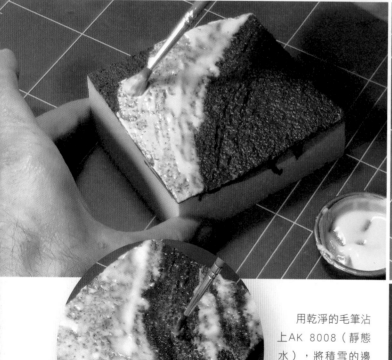

用乾淨的毛筆沾上AK 8008（靜態水），將積雪的邊緣抹開和潤開。這樣可以製作出一種積雪正在融化的效果。

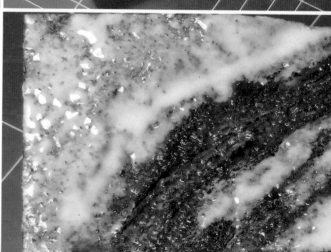

2. 製作蓬鬆的積雪

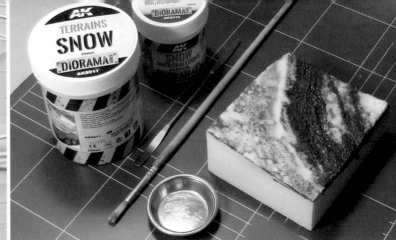

當上一步的效果完全乾透後,地台表面就覆蓋了一層堅硬的正在融化中的積雪,現在就可以開始進行下一步造雪了,目標是讓積雪更加厚實、紋理更加豐富。

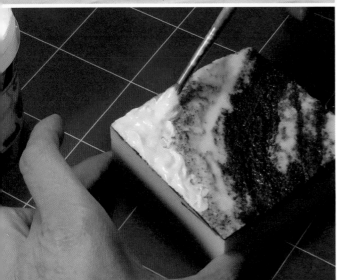

這裡將要模擬的是蓬鬆的、新鮮的落雪,使用的產品是AK 8010(場景用雪粉)和AK 8011(雪地地形膏)。首先在斜坡表面和路邊筆塗上雪地地形膏(即需要做出蓬鬆積雪的地方),可以根據需要塗得厚一點,大家不用太在意它現在的樣子。

用乾淨的毛筆沾上水,將雪地地形膏的邊緣抹開和潤開。

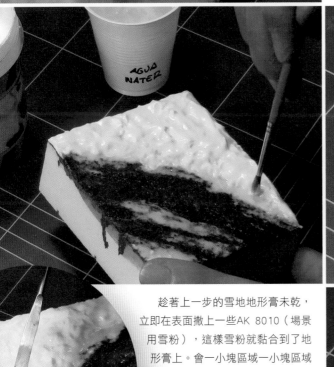

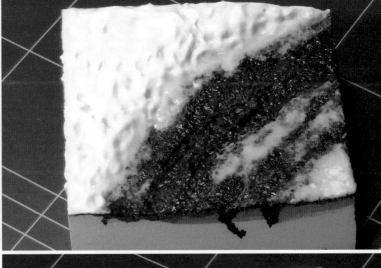

趁著上一步的雪地地形膏未乾,立即在表面撒上一些AK 8010(場景用雪粉),這樣雪粉就黏合到了地形膏上。會一小塊區域一小塊區域地撒雪粉,這樣最後會得到不平整的、非常自然的蓬鬆積雪的外觀。

在這張圖上大家可以看到蓬鬆積雪的全貌。

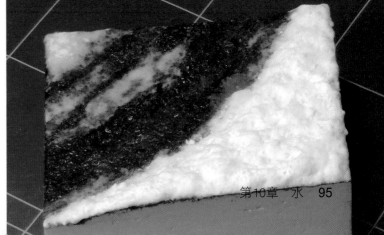

3. 製作髒雪

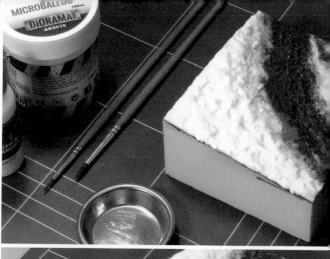

首先對積雪的邊緣進行修飾，將用到AK 777（水性光澤透明清漆）和AK 8010（場景用雪粉）。（水性光澤透明清漆使用之前一定要充分搖勻）

在金屬調色盤中將兩者充分混合，得到一種稀薄輕質的紋理外觀。

首先將這種混合物筆塗在泥濘的路面和積雪結合的區域，用乾淨的毛筆沾上水，將筆塗的痕跡抹開和潤開，這樣看起來會更加自然。

筆塗的這種混合物會讓「化雪」看起來更加有光澤感。

用水性漆在車轍印跡處添加一些泥漿的色調，用到的水性漆分別是AK 702（北非軍團茶色）、AK 132（美軍橄欖綠陰影色）和AK 777（光澤透明清漆）。

用金屬調色盤或者用完的藥片板來混合上面的顏料（即適量 AK 702、AK 132和AK 777，建議將顏料調配好後用水稀釋到漬洗液的濃度。），在道路的邊緣輕輕地點上調配好的顏料，做出的效果一定要淺、柔和，可以先在地面的外周部分試驗一下效果。

用細毛筆沾上少量調配好的顏料，在牙籤上進行彈撥，製作出路邊積雪上的泥漿濺點效果。

在顏料混合物中加入更多的光澤透明清漆，用毛筆將它點在路邊積雪的邊緣。

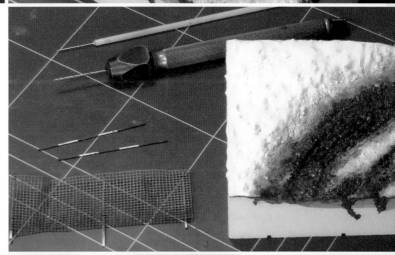

為場景添加測距標識桿和防雪網。

用普通手鑽在雪地表面鑽孔，用白膠進行黏合。

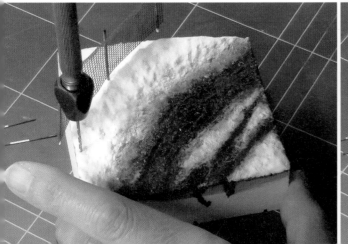

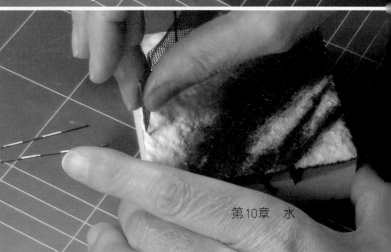

第10章　水

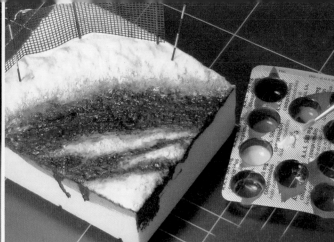

用小針在雪地上為標
識桿鑽孔固定。

我們需要讓這些場景配件
與整個雪景融為一體,將場景
用雪粉與光澤透明清漆混合,
筆塗點綴在防雪網和標識桿的
一些位置。

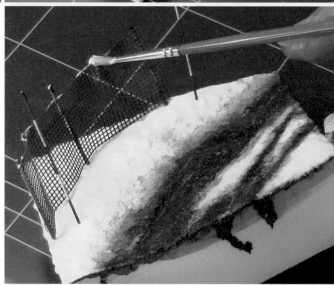

這一步對於所有的場景配件都至
關重要。

當然這個時候我們也可以用雪粉
與光澤透明清漆的混合物對路面進行
進一步地點綴和修飾。

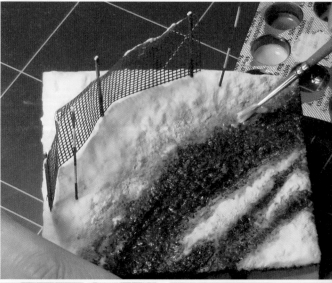

對於泡沫地台周邊的切面,非常小心地筆塗上AK 178
(黑色水補土)。(一定要小心不要塗過界,尤其我們做
的是白色的雪景。)

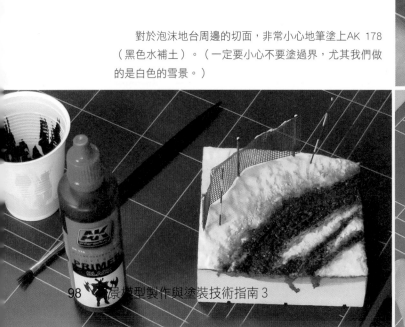

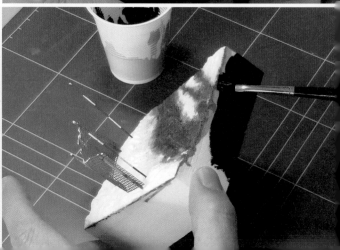

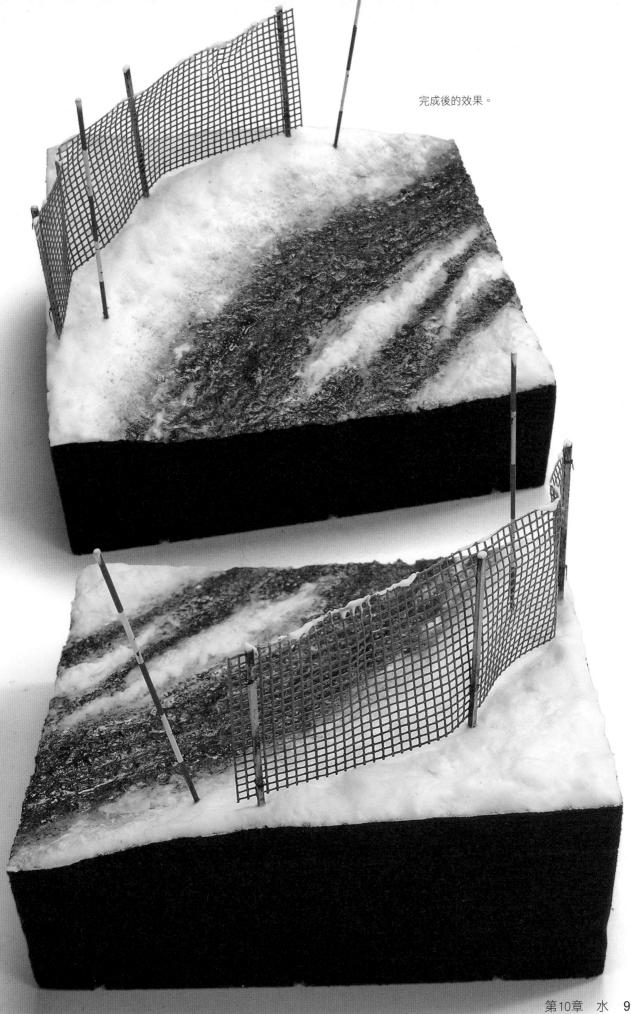

完成後的效果。

水
四、帶裂紋的冰面

水也能以結冰的狀態展現在我們面前,現在將為大家展示如何製作一個簡單的冰面地台。湖面、河面及海面都有可能出現這種結冰的狀態。用尺寸10釐米×8.5釐米的高密度泡沫板來做地台主體,並用AK 8012冰面來製作(一種AB環氧樹脂)。

基本製作材料:高密度泡沫板、硬紙板、美工刀以及一把鋼尺。

首先需要製作一個矩形的池子(即圍堤),這樣好往裡面注入透明AB環氧樹脂製作冰面。

能夠很好地與矩形地台的周邊對齊。

切一塊硬紙板,其尺寸跟高密度泡沫板的尺寸一樣。(10釐米×8.5釐米)

材料準備完畢,可以開始搭建圍堤池子了。

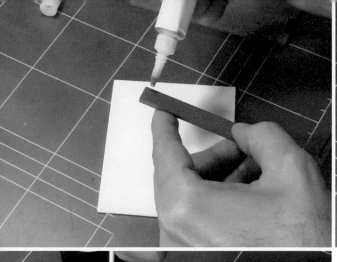

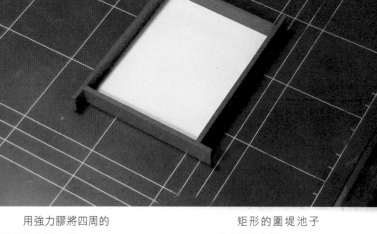

用強力膠將四周的
圍堤黏合到一起。

矩形的圍堤池子
基本搭建完畢。

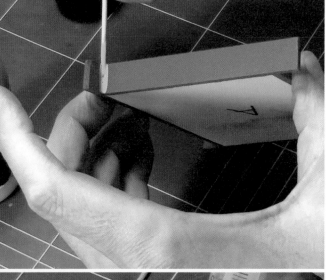

對於圍堤板之間的縫隙（這裡使用的圍堤板
類似於厚硬紙板，大家也可以使用塑料板來製
作。），用牙籤塗上一點Abt 115液體遮蓋，這樣
之後澆注樹脂時就不會有溢漏。

按照AK 8012的使用說明，將樹脂和硬化劑以
4：1混勻，混合時要盡量避免產生氣泡。

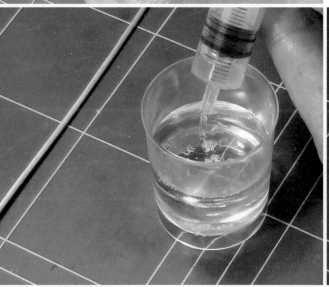

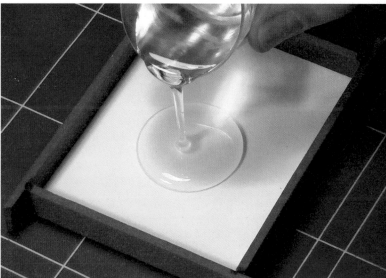

將混合好的樹脂倒入矩形的圍堤
池子中，樹脂攤平後其厚度需要控制
在3～4毫米。

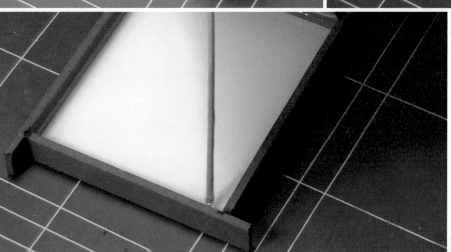

用小的細竹籤可以將有點稠的
樹脂充分引流到池子的周邊，接著
請給予它24小時的時間完全硬化。

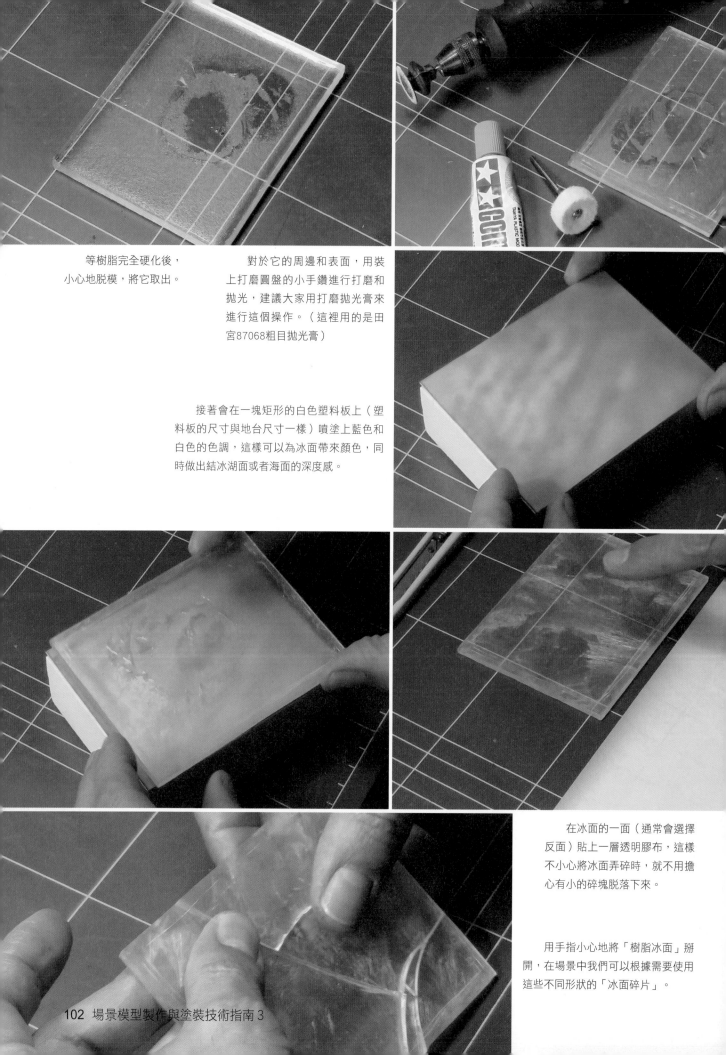

等樹脂完全硬化後，
小心地脫模，將它取出。

對於它的周邊和表面，用裝
上打磨圓盤的小手鑽進行打磨和
拋光，建議大家用打磨拋光膏來
進行這個操作。（這裡用的是田
宮87068粗目拋光膏）

接著會在一塊矩形的白色塑料板上（塑
料板的尺寸與地台尺寸一樣）噴塗上藍色和
白色的色調，這樣可以為冰面帶來顏色，同
時做出結冰湖面或者海面的深度感。

在冰面的一面（通常會選擇
反面）貼上一層透明膠布，這樣
不小心將冰面弄碎時，就不用擔
心有小的碎塊脫落下來。

用手指小心地將「樹脂冰面」掰
開，在場景中我們可以根據需要使用
這些不同形狀的「冰面碎片」。

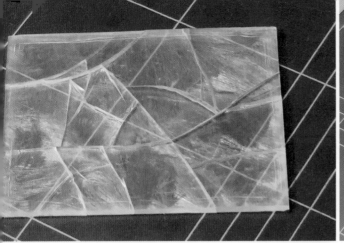

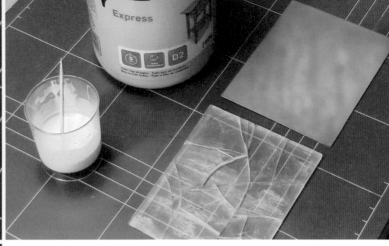

「冰面碎片」製作完畢，現在準備將它們佈置到地台上了。

將白膠用水進行適當稀釋，用它將「冰面碎片」黏合到上好色的塑料板上。

用牙籤取很少量的稀釋白膠，將它點在冰面背面，像拼圖遊戲一樣將「冰面碎片」一片片地黏合到上色好的塑料板上。

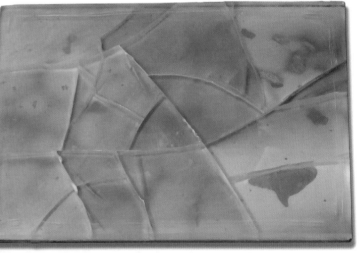

黏合完成後請給予足夠的時間讓白膠完全乾透。

注意！有一些「冰面碎片」的邊緣是很鋒利的，不要傷到手。

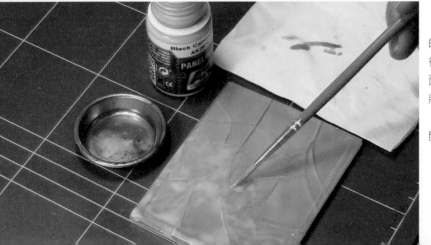

用AK 2075（黑色面板專用的滲線液）對冰面的外觀進行微妙的調整（在黑色表面進行滲線，往往是比較白的滲線液，所以將這種滲線液應用在冰面上是完全可以的。）。直接取用瓶中的滲線液，將它點到冰面上，然後用乾淨的毛筆沾上Abt 111（無味油畫顏料稀釋劑）將滲線液色塊抹開和潤開，該操作主要應用在冰面的裂縫處。

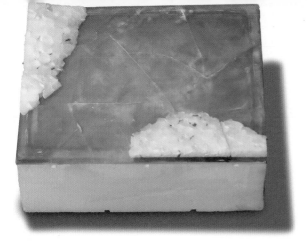

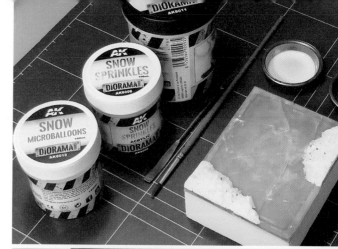

等上一步的效果完全乾透後，在冰面的對角處用白膠黏合上一點泡沫，這些地方在成品中將被積雪所覆蓋。

將AK 8011雪地地形膏（之前在蓬鬆積雪時用到）與AK 8009薄層雪效果膏（之前在堅硬積雪中用到）按照1：1的比例進行充分混合。

將上一步調配好的混合物筆塗到泡沫的表面，將它完全覆蓋。不用擔心它現在看起來的樣子。

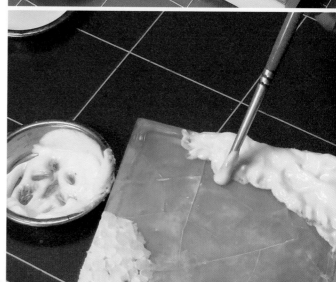

接著用乾淨的毛筆沾上稀釋的白膠（白膠和水按照1：1混合），將上一步效果膏的邊緣潤開一下。

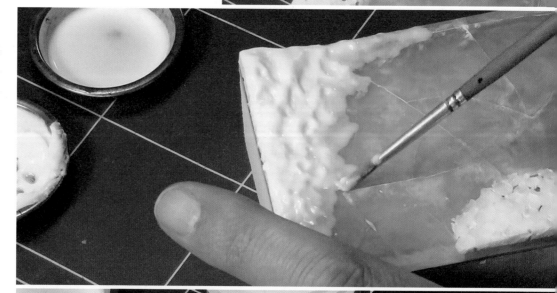

趁著上一步的效果膏和白膠未乾，一點一點地撒上AK 8010（場景用雪粉），對於積雪的邊緣部分，我們可以用乾淨的毛筆沾上水，將邊緣抹開和潤開。

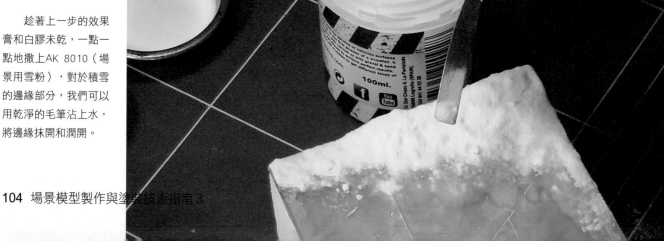

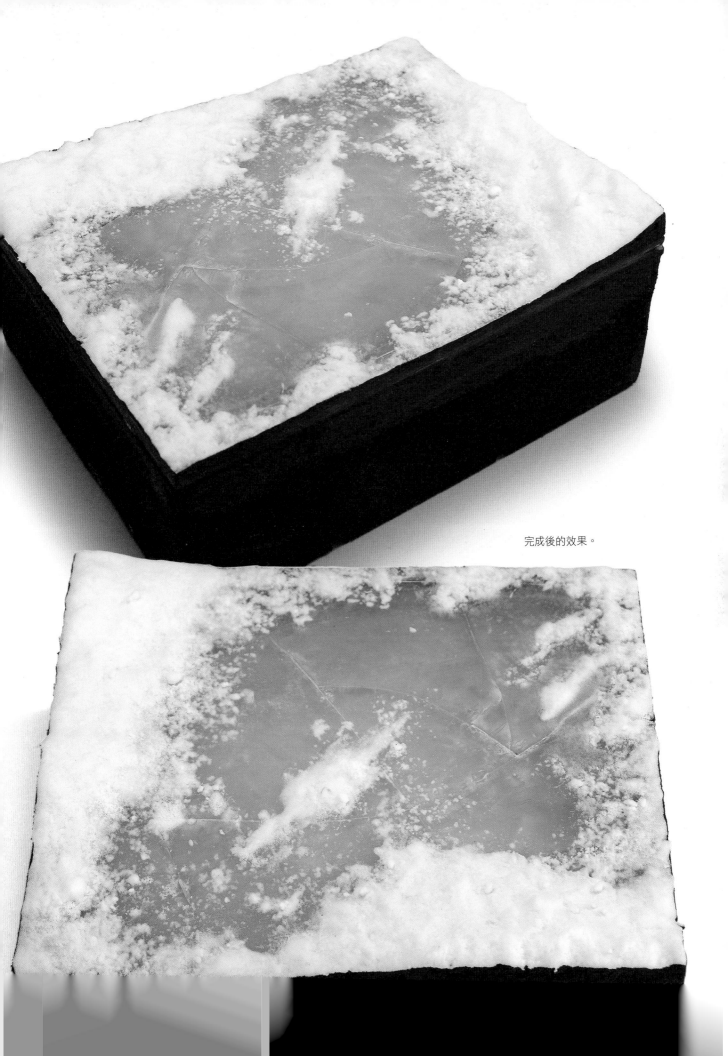

完成後的效果。

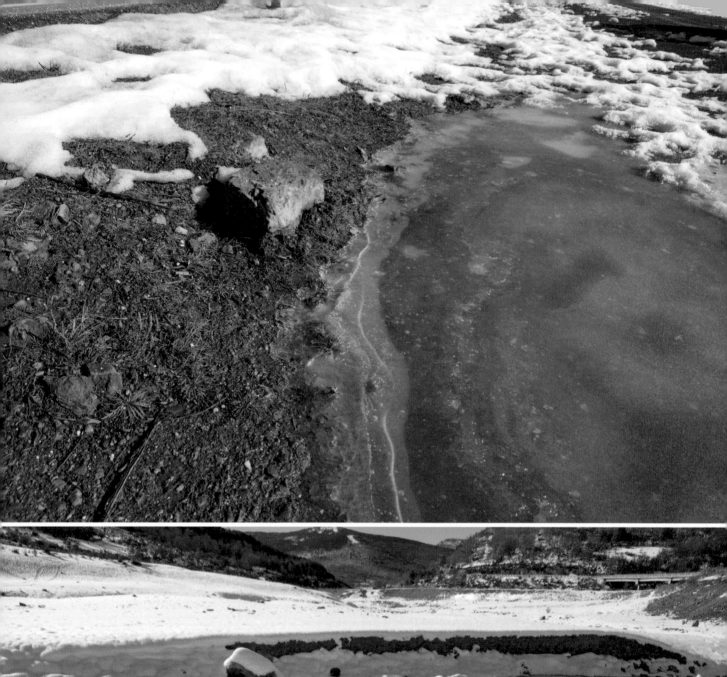

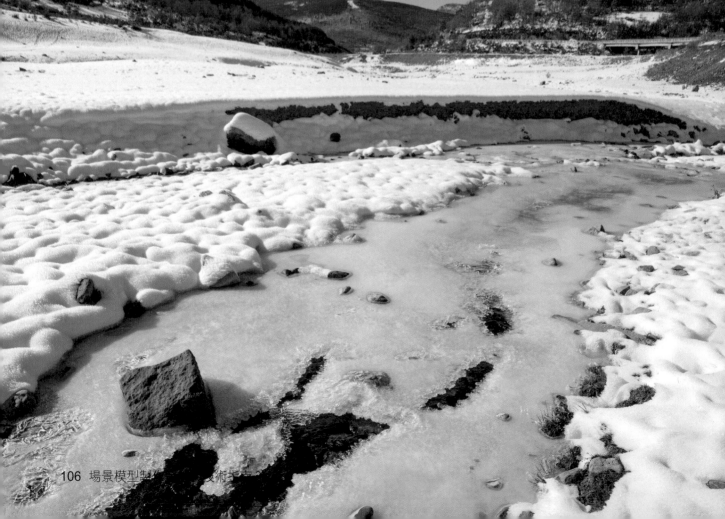

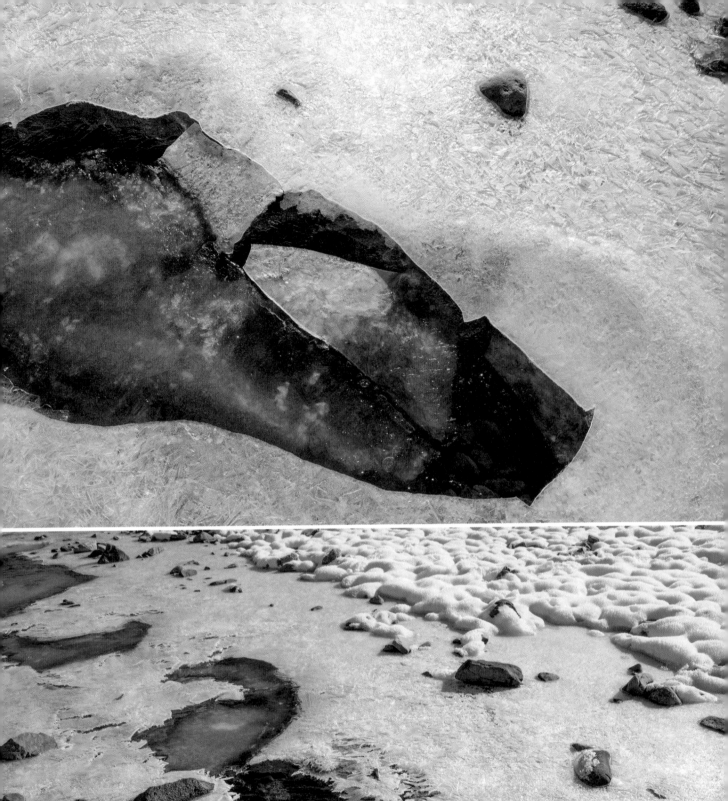
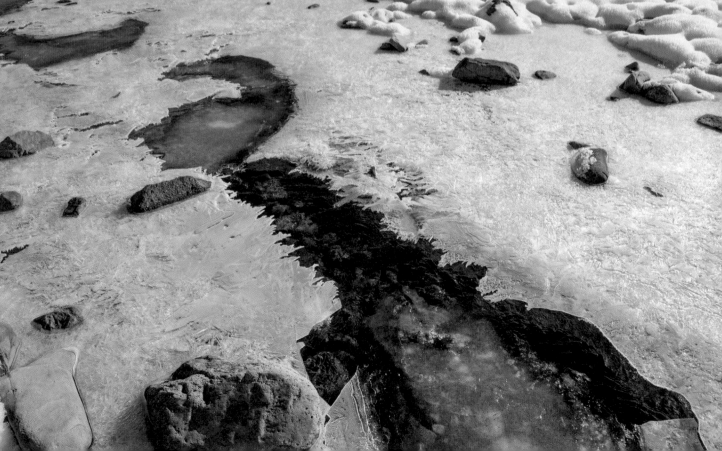

水
五、沙灘和海浪

我們可以很容易地製作出只有白色沙子的沙灘，但是如果想要為沙灘加上灘頭的海水和浪花，就需要付出更多的努力了，要選擇正確的材料，以及生動的參考照片。

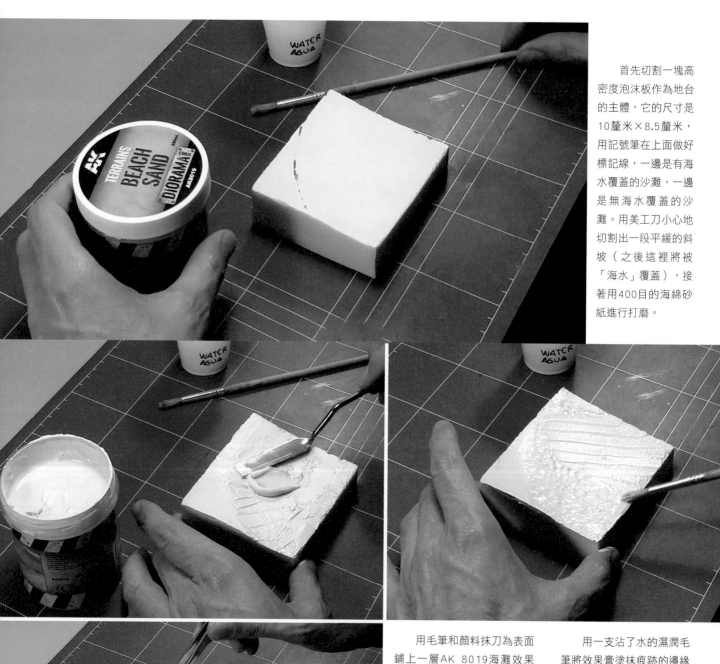

首先切割一塊高密度泡沫板作為地台的主體，它的尺寸是10釐米×8.5釐米，用記號筆在上面做好標記線，一邊是有海水覆蓋的沙灘，一邊是無海水覆蓋的沙灘。用美工刀小心地切割出一段平緩的斜坡（之後這裡將被「海水」覆蓋），接著用400目的海綿砂紙進行打磨。

用毛筆和顏料抹刀為表面鋪上一層AK 8019海灘效果膏，注意塗抹的厚度盡量均勻一致，表面盡量平整。

用一支沾了水的濕潤毛筆將效果膏塗抹痕跡的邊緣抹開和潤開，讓鋪上去的效果膏更加光滑、更加平整。

接著還是用一支乾淨的沾了水的毛筆在「沙灘」上輕柔地塗抹（選擇稍微細一點的毛筆），模擬海浪「拍上去、退下來」在沙灘上留下的痕跡。趁著效果膏未乾，將小卵石佈置在沙灘上。

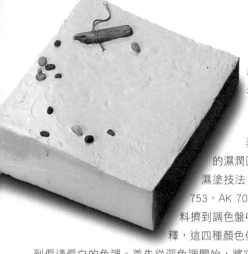

為沙灘添加小卵石後，大家可以看到整體效果。

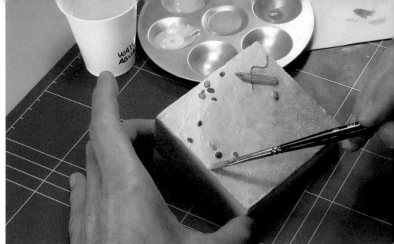

表現沙灘上有海水的濕潤區域，用到之前的濕塗技法，將AK 788、AK 753、AK 700和AK 738這些顏料擠到調色盤中，並用水足夠稀釋，這四種顏色依次從偏棕、偏赭到偏淺偏白的色調。首先從深色調開始，將它筆塗在斜坡的最低處，越往上筆塗的色調越淺（顏料中白色的成分越多），這是因為在深水處沙灘的色調看起來深一些，而淺水處沙灘的色調看起來淺一些。透過濕塗技法在不同的色調之間進行混色，製作出一種色調的過渡效果。（濕塗技法就是以顏料自然渲染後形成的柔和色調來代替明確的輪廓和邊界，表現出色彩之間和諧滲透的感覺，我們可以先用水稍微潤濕一下模型表面，然後筆塗上之前調配好的顏料，這時顏料會迅速地滲入和擴散到周圍形成柔和的渲染和混色效果。）

等上一步濕塗出的顏料完全乾透後，我們可以看到色調之間的變化和過渡。

使用AK 8008靜態水來表現沙灘被海水浸濕的效果。

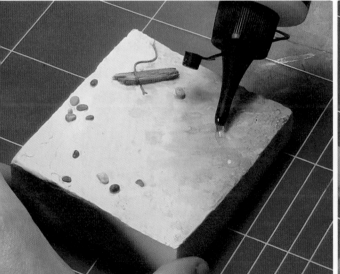

用一支乾淨的毛筆將表面的靜態水抹開和攤開。

給予時間讓它乾透，同時用遮蓋帶圍住了地台「海水」部分的周邊。

 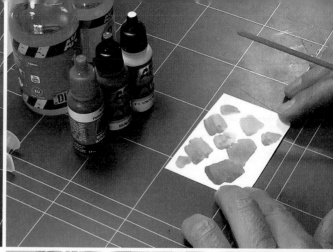

請確保遮蓋帶與地台的周邊是緊密地貼合，不會留有間隙。所以將地台的周邊面打磨平整是非常重要的。

將AK 8044（透明AB環氧樹脂），按照說明書來使用，將「組分1」和「組分2」按照2：1的比例進行混合。

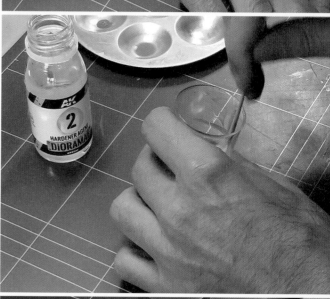

這裡使用三種水性漆為造水劑調色，它們分別是AK 4004藍色、AK 2027 RLM82綠色、AK 2052 FS17875白色。使用這幾種顏色調配出需要的色調——一種綠松石的色調。用牙籤一點一點地將調配好的顏料加入造水劑，為造水劑染色。

用一隻小的顏料杯，將樹脂造水劑一點點地倒入圍池中。

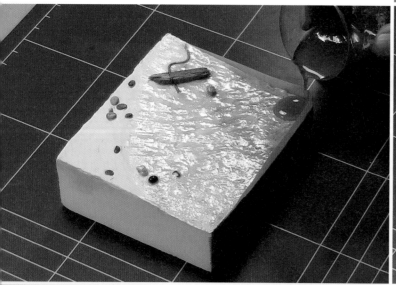 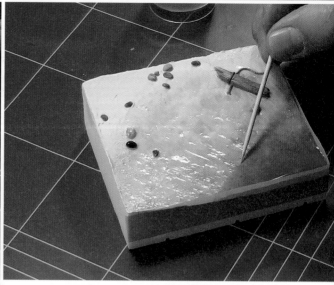

用小的顏料杯，將調好色的樹脂造水劑一點點地倒入圍池中。

用一支牙籤來幫助造水劑更好地擴散開來。請給予至少24小時讓造水劑完全硬化，硬化的過程中我們需要將地台放置在紙箱或者櫃子內，這樣可以有防塵效果。

等第一層造水完全硬化後，開始第二層造水，這時調配出的造水劑更加透明，覆蓋的範圍要超過第一層造水劑的範圍，這樣才能獲得深度感。

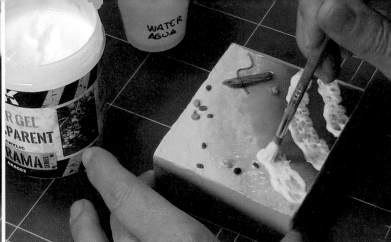

等第二層造水劑完全硬化後，開始第三層造水，這時調配出的造水劑會比第二層更加透明，覆蓋的範圍要超過第二層造水劑的範圍，注意請避免在「圍堤」的邊緣造成任何造水劑的溢漏。之後還是給予至少24小時的時間讓造水劑完全硬化。

用AK 8002（丙烯透明水凝膠）為之前平整的水面添加一些波浪的外形，先用毛筆塗上離岸最遠的一排浪花，接著是離岸邊較近的，最後是打在岸上的。用毛筆「戳」出浪花的體積和紋理。

趁著丙烯透明水凝膠尚未乾之前，用一支乾淨且沾了水的毛筆，在一排浪花的後方進行「點」和「沾」，做出浪花的尾跡，模擬打出的海水泡沫。

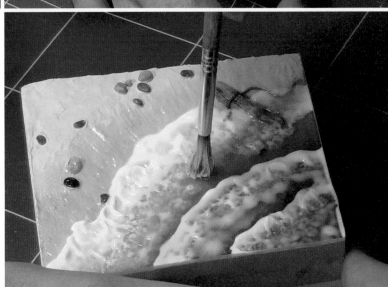

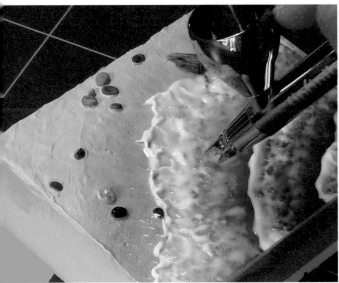
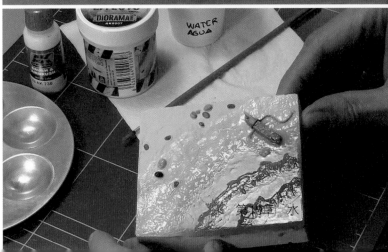

大約10～15分鐘之後，用噴筆在低壓的狀態下從後方吹浪花，吹出浪花的邊緣。這裡我們要非常小心，因為氣壓稍微大一點，就會把透明水凝膠吹飛。

待透明水凝膠完全乾透後（至少6～12小時），我們就可以移除周邊的遮蓋帶了。

完全乾透後AK 8002（丙烯透明水凝膠）是無色透明的狀態，具有波浪的體積外形。對於白色的浪花和泡沫，使用AK 8007（浪花及波紋水凝膠）和白色的水性漆來表現。

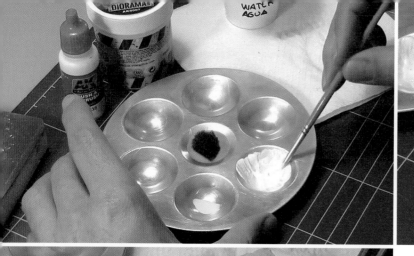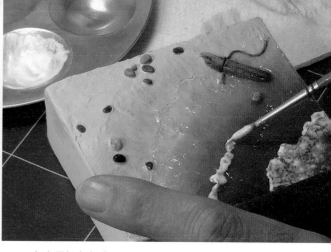

在金屬調色盤中分別倒一點AK 738白色和AK 8007（浪花及波紋水凝膠），將它們以適當的比例混合併加入適量的水。

用毛筆沾上該混合物筆塗在海浪的邊緣。

將一塊海綿沾上水，用紙巾吸掉海綿上多餘的水分，然後用這塊海綿輕拍海浪的後方，製作出海浪後方的浪花泡沫效果，在一排浪花的後方，需要覆蓋滿這種浪花泡沫效果，但是請注意這種效果一定要有梯度，從前往後逐漸減弱。對於每一排浪花我們都重複這個步驟。

等待大約6-12小時讓它完全乾透。

因為上一步在白色的浪花和泡沫中加入了AK 738消光白色的水性漆，它會抵消掉浪花的光澤感。所以一旦乾透後，我們需要再在表面應用一層AK 8002（丙烯透明水凝膠）。

最後，為場景地台添加一些植被，用白膠將它們黏合到地台上。

首先在一排浪花的後方筆塗上AK 8002透明水凝膠，可以用毛筆稍微沾點水，將透明水凝膠的後方抹開和潤開，製作出需要的效果。同時我們也可以在一排浪花的前方應用更多的透明水凝膠，來模擬海浪前方的泡沫。

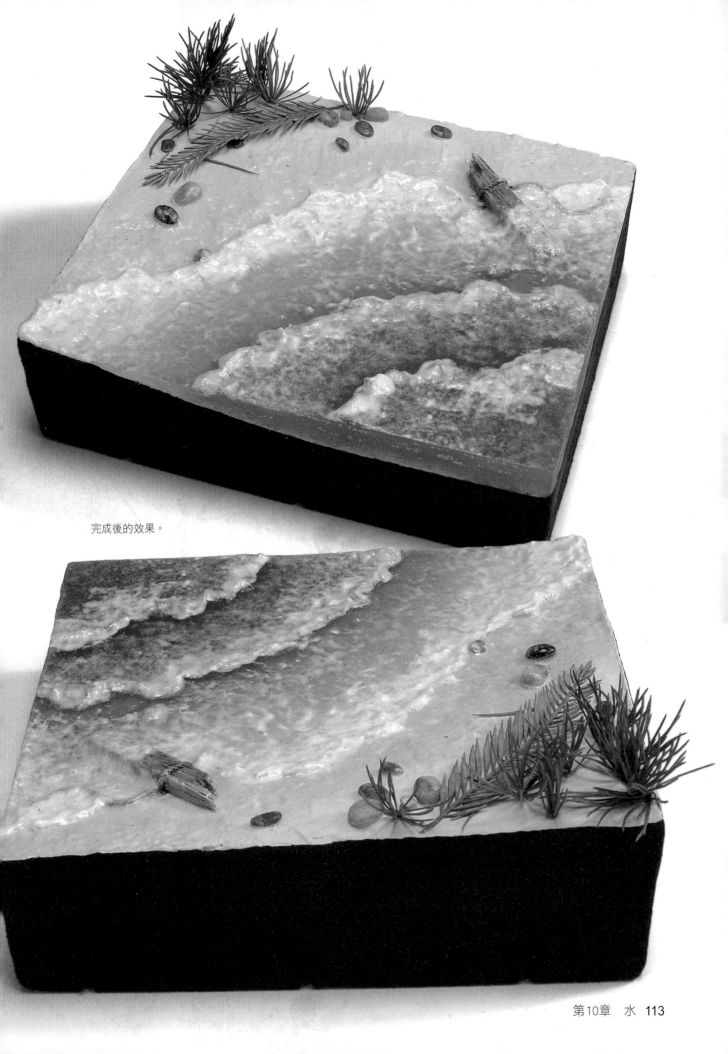

完成後的效果。

第11章　特殊效果的水

· 馬路上的小陷坑
· 小水坑
· 濕潤的龜裂河床

當製作地形地台的時候，經常需要去模擬真實生活中所遇到的多種多樣的效果，這樣整個場景地台才會獲得需要的真實度。

因為經歷過一次不成功的嘗試，有人會放棄在場景地台中製作這種效果。或者更糟的是，因為害怕失敗，擔心獲得的效果不理想，有些人甚至連任何嘗試都不願意。

即使當我們跟隨某些人的技法（這些人更加有經驗、實踐得更多。），花費數小時的時間，也並不能保證我們能獲得好的效果。一個比較實用的方法是：找到一個製作過與你相似作品的模友，使用他的「成功配方」（他當時使用的材料和技法），然後

透過不斷地實踐來精煉你的技法，直至達到滿意的效果。

在場景模型中我們通常會看到一些特殊的效果，它們與「水」相關，不是液態的水、就是固態的冰或者雪。這是因為水是自然界中最普遍的元素之一。

雖然水的表現既非簡單也非唯一，但是嘗試模擬水的特定效果，使用簡潔的方法讓造水的過程富有趣味。市面上有很多產品來模擬水和水的多種形態，比如下圖中水的各種形態：

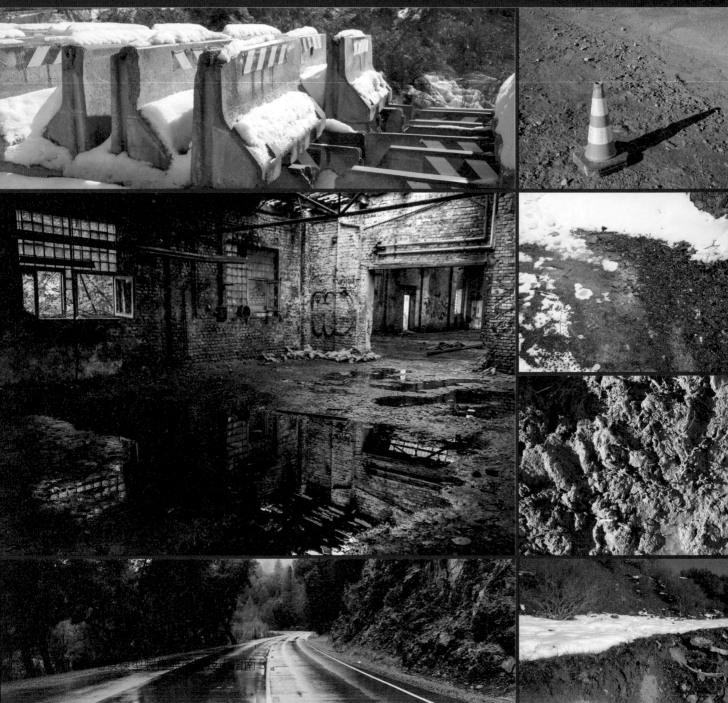

特殊效果的水
一、馬路上的小陷坑
帶積水的小陷坑

　　為小陷坑造水之前，我們需要製作完整個地面的場景地台，然後才能往小陷坑中注入樹脂造水劑了。

　　使用的是10釐米×8.5釐米尺寸的高密度泡沫板，在表面黏上了一塊軟木板，接著在軟木板表面鋪上AK 8013（柏油路面效果膏），「路面」的很少一部分軟木板被去除，填以AK 8021（淺泥土色效果膏）。也適當地添加了一些乾燥環境中的植被。

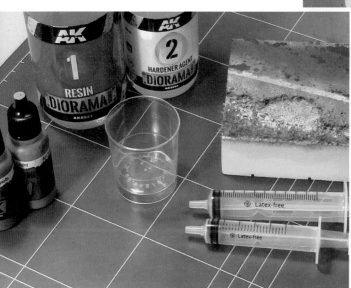

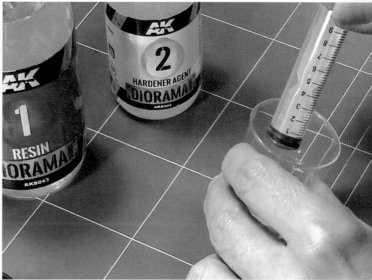

　　用AK 8043透明AB環氧樹脂來造水，為造水染色將用到水性漆AK 3054和水性漆AK 3082。還需要一個透明小杯。

　　用一隻小的透明塑料杯，充分混勻造水劑並去除掉氣泡（大家可以看到造水劑已經加入了少量水性漆，調成了混濁的外觀。）

　　將2毫升樹脂（組分1）和1毫升硬化劑（組分2）進行混合，因為是小陷坑中一點點的積水，所以我們需要的量很少。用包裝中配好的兩個注射器來分別取組分1和組分2，切忌混用。取完造水劑的注射器可以用酒精進行清洗。

　　將調配好的造水劑小心地倒入小陷坑中。倒入的量要合適。

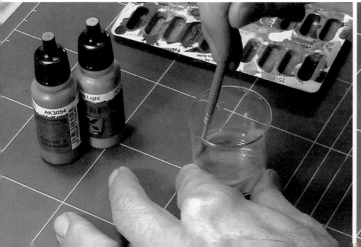

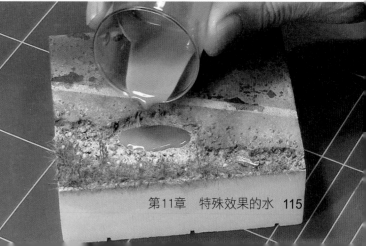

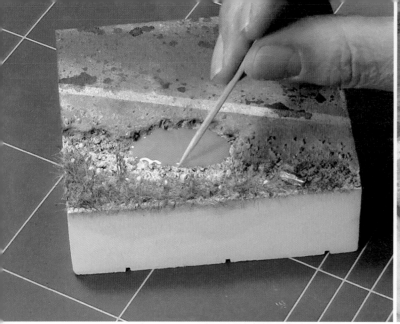 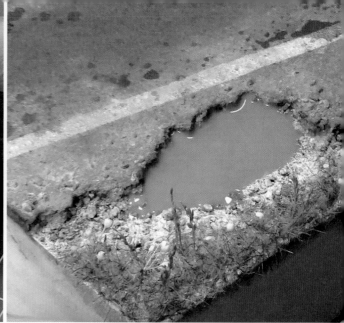

用一支細牙籤可以很方便地將造水劑周邊鋪平。

如果有必要，請用小針移除掉多餘的氣泡，
然後請給予24小時時間讓造水劑完全硬化。

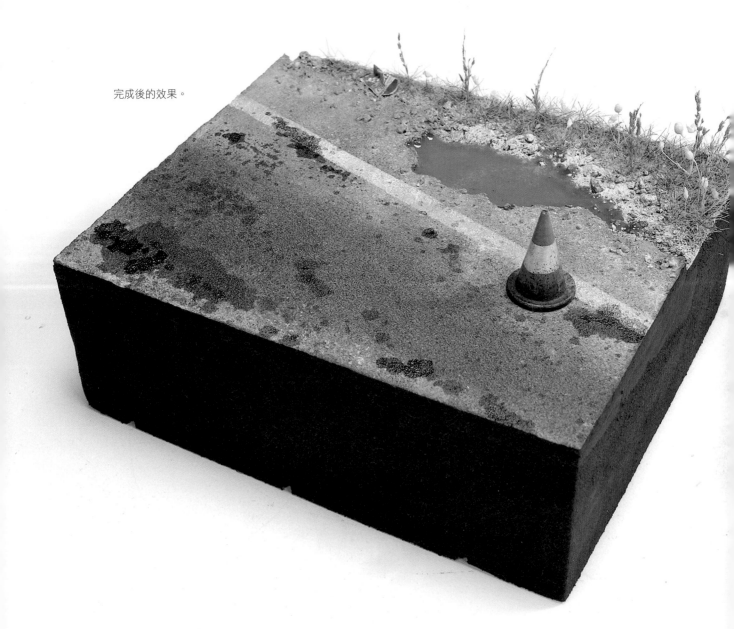

完成後的效果。

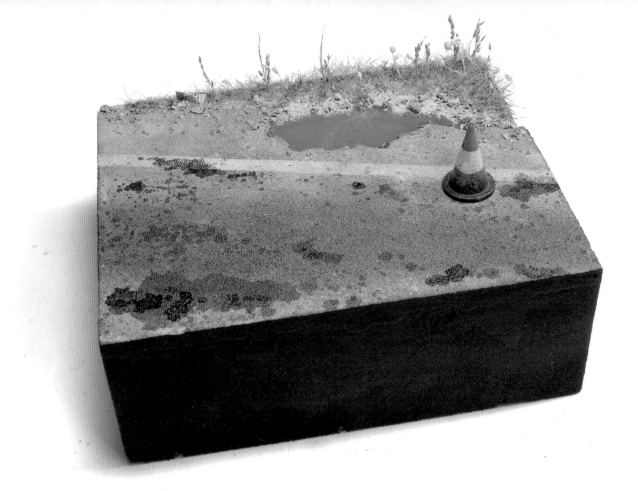

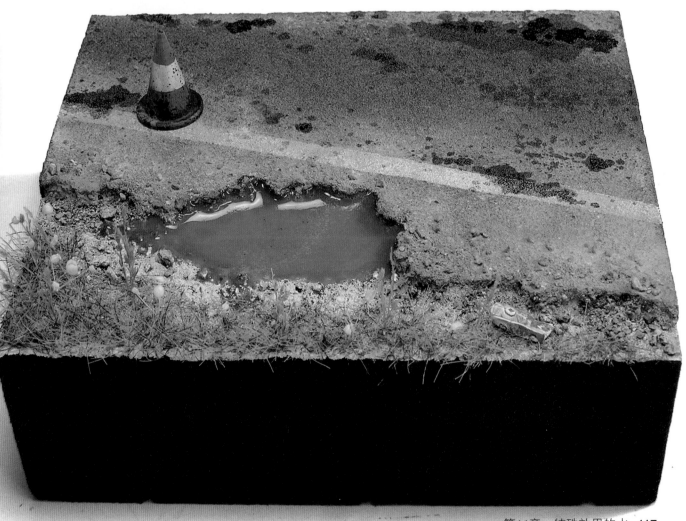

特殊效果的水

二、小水坑

（一）泥濘路面上的小水坑

像之前一樣，需要首先製作好一個泥濘的路面地台，路面上會添加上一些凹槽和車轍印跡。

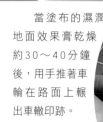

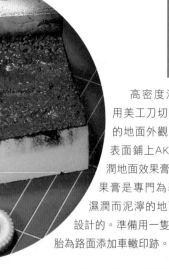

高密度泡沫塊先用美工刀切割出大致的地面外觀，然後在表面鋪上AK 8016濕潤地面效果膏，這款效果膏是專門為表達這種濕潤而泥濘的地面主題而設計的。準備用一隻單獨的輪胎為路面添加車轍印跡。

當塗布的濕潤地面效果膏乾燥約30～40分鐘後，用手推著車輪在路面上輾出車轍印跡。

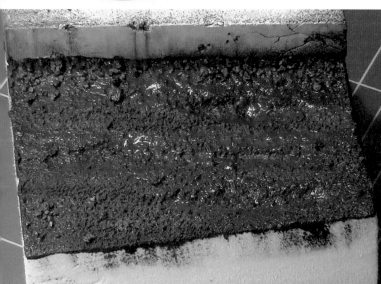

泡沫表面切割打磨出的凹槽，以及效果膏表面用車輪輾出的車轍都非常適合在裡面做出小的積水效果。

等「濕潤地面效果膏」完全乾透後，即可以用染好色的AK 8008靜態水來造水了。

將少量水性漆AK 3075美軍田野褐色和AK 3091一戰德軍制服基礎色混入AK 8008靜態水中為其染色。

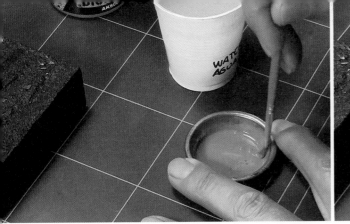

加入少量的清水。（首先是在金屬調色盤中加入很少量的水性漆AK 3075和AK 3091，然後再往調色盤中加入少量的清水並充分混勻。）

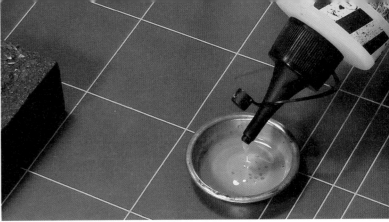

再往其中加入數滴AK 8008靜態水。

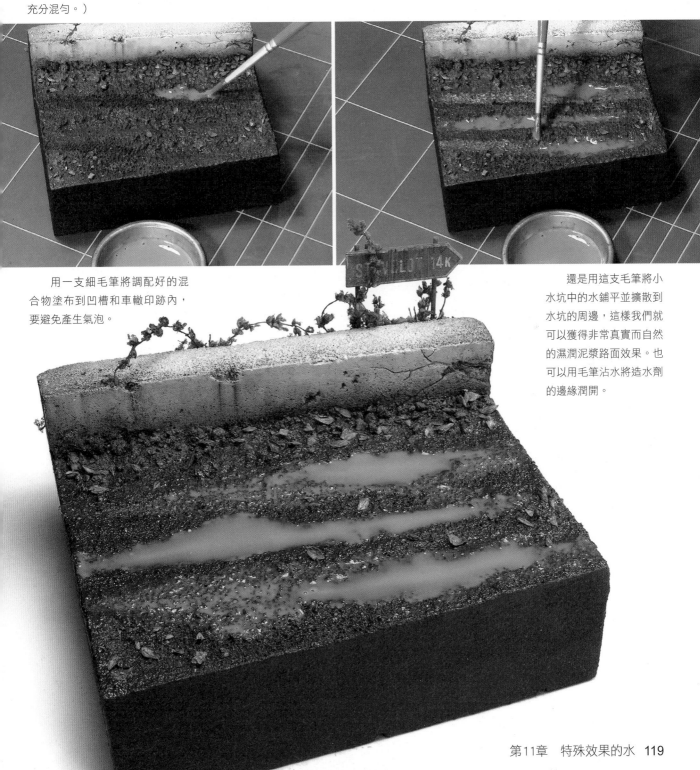

用一支細毛筆將調配好的混合物塗布到凹槽和車轍印跡內，要避免產生氣泡。

還是用這支毛筆將小水坑中的水鋪平並擴散到水坑的周邊，這樣我們就可以獲得非常真實而自然的濕潤泥漿路面效果。也可以用毛筆沾水將造水劑的邊緣潤開。

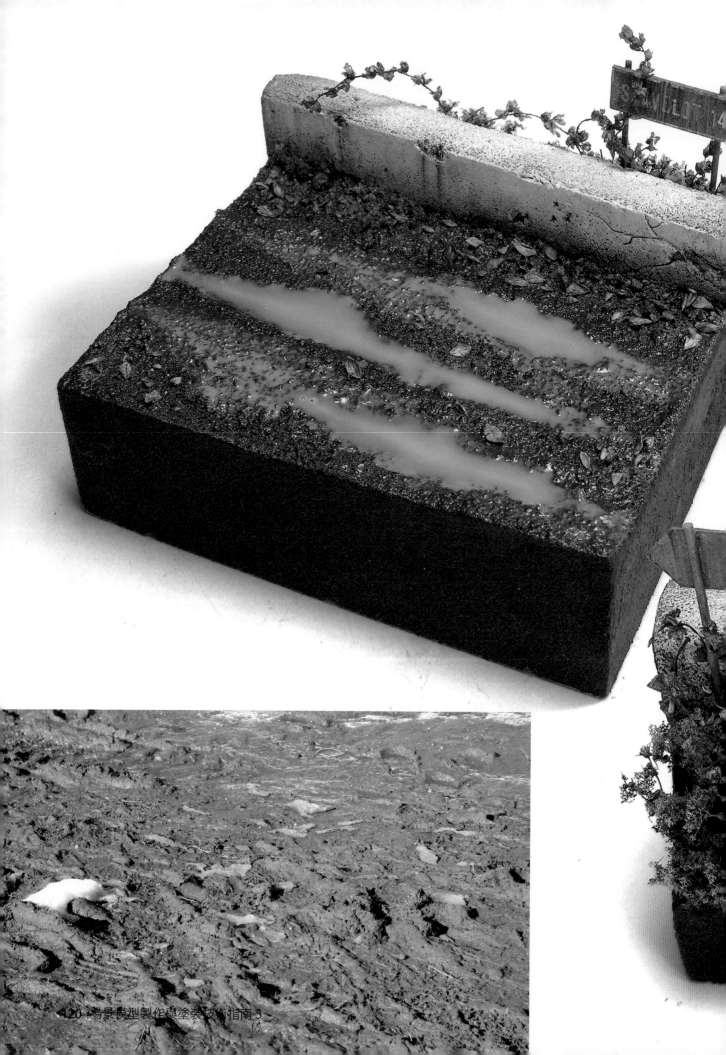

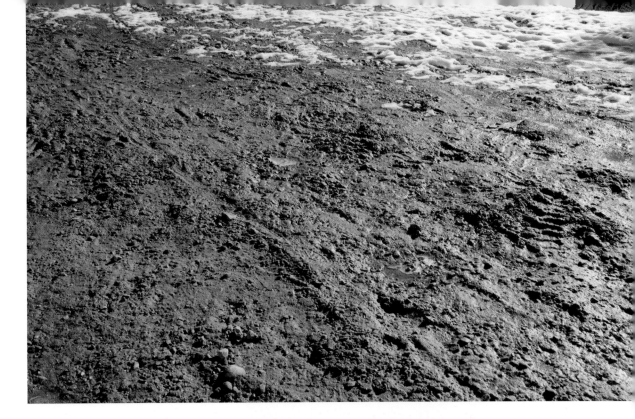

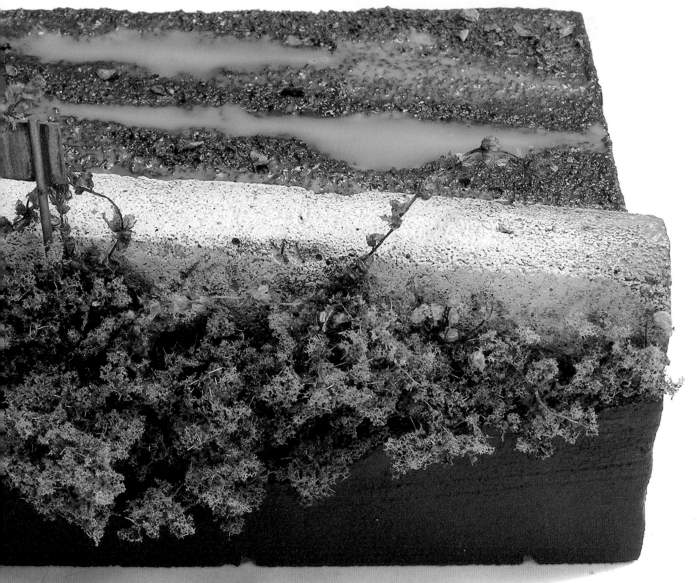

特殊效果的水
小水坑
（二）泥濘積水的道路

首先還是用簡單的方法製作出地形地台的主體，使用10釐米×8.5釐米的高密度泡沫板。

在泡沫表面用美工刀修整出車轍印跡的大致輪廓。

接著用刮刀或者鋼絲刷，打磨掉美工刀切割時留下的痕跡，獲得需要的紋理效果。

整個地台的大部分都是有車輪駛過的泥濘的道路，只有在對角處的一點點區域是供人們行走的，上面還留下了一些腳印。

在泡沫的表面應用AK 8017泥漿路面效果膏來模擬泥濘的道路。用一支硬毛毛筆直接取用瓶中的效果膏，筆塗到整個地台表面。在對角處的行人區域，塗抹上更厚的效果膏，接著在上面製作出一些腳印。

用細毛筆在效果膏表面抹出車轍印跡的凹槽，大約給予15分鐘的時間乾燥後，用一小塊海綿對車轍凹槽兩邊的「脊」（最頂部）做一些修整（主要是在表面進行「點」和「輕拍」），避免效果膏乾後出現圓鈍的外觀。接著用沾了少量水的毛筆進一步加深車轍凹槽的深度。腳印是用士兵的靴子按壓在效果膏上獲得的，我們必須在效果膏半乾的時候進行這個步驟（否則效果膏太黏，不利於操作。），操作之前先試一下表面是否達到需要的半乾的程度。

等AK 8017泥漿路面效果膏完全乾透後，就可以加入一些選擇好的場景配件了，比如在這個地台中，加入了鐵絲柵欄來分隔道路區域和行人區域、一張廢棄的報紙以及出現在腳印周邊的雜草纖維。最後將Abt 055（煙色油畫顏料）用Abt 111（無味稀釋劑）稀釋後，對地面進行淺淺地漬洗。

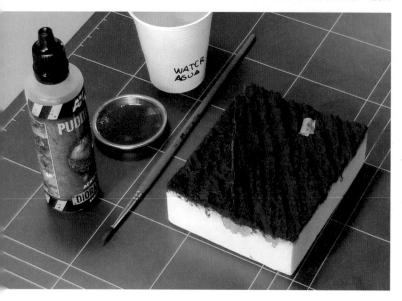

小水坑中的積水用AK 8028（水窪場景效果液）來製作，它帶一種偏綠的色調，將它應用在小而淺的水坑中，一般會應用數層。

用一支舊毛筆來筆塗AK 8028。因為是水性的，所以我們也可以將它用水稍微稀釋後再使用。也可以在泥濘泥塊的脊線頂部筆塗上一些AK 8028，但是請不要在所有的表面都應用，要讓有積水的地方與無積水的地方有很強的對比度。

將地台的周邊面用遮蓋帶圍起來。

筆塗第一層後請給予足夠的時間讓它完全乾透，接著才可以筆塗第二層AK 8028。

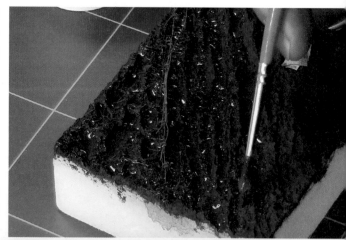

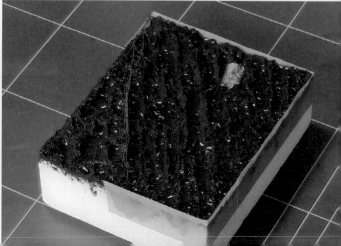

進行第二層造水時，會在AK 8028中加入一些水性漆進行調色，它們分別是AK 133深橄欖綠色和AK 724乾燥淺泥漿色。這樣可以進一步增加積水與周圍泥塊之間的對比度，讓積水呈現出混濁的特質。

隨著在水性漆中混入AK 8023，調色盤中顏色的色調和質感都發生了變化。

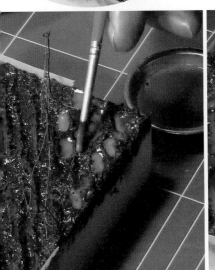
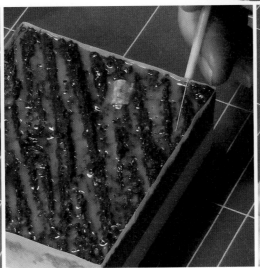
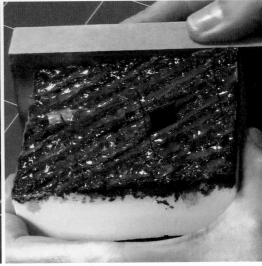

用毛筆將調配好的混合物塗布到腳印和車轍印跡內，整個泥濘的道路色調更加豐富了。

趁著造水劑未乾，用小針刺破並移除多餘的氣泡。

大約數小時後，等造水劑完全乾透，我們就可以移除遮蓋帶了。用打磨塊對地台的邊緣面進行打磨。

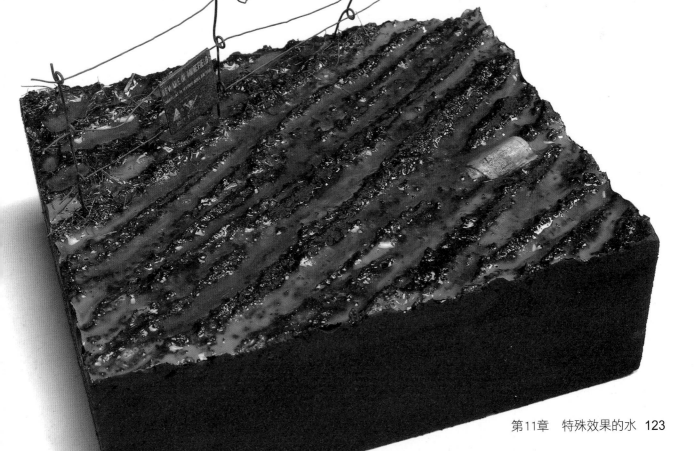

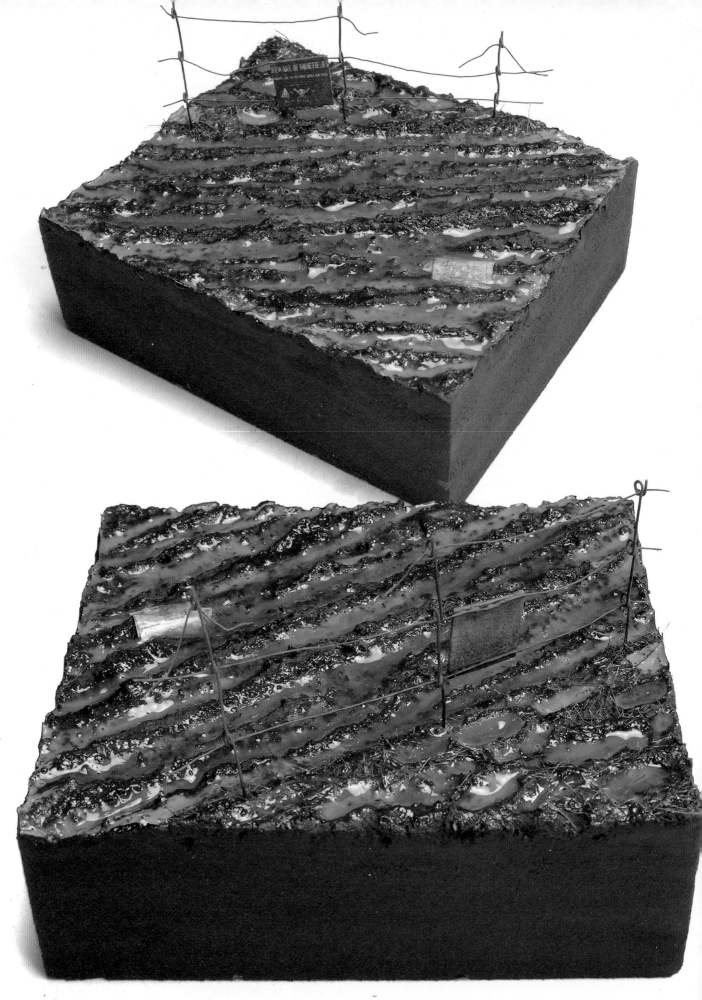

三、濕潤和龜裂的河床

我們可以發現另外一種與水相關的效果，那就是地面上典型的龜裂效果。當地面上的水分受熱蒸發掉之後就有可能出現這種效果。

使用AK生產的一系列場景膏可以很方便地模擬出這種龜裂效果，這些產品的名字中就帶有「龜裂效果」四個字，它們是水性的膏狀物。

要獲得龜裂效果，只需要將該效果膏在需要的地方抹開和鋪開，接著就是等它完全乾透。筆塗得越厚，產生的裂紋效果越明顯，每一塊龜裂的泥塊越大。

製作一個小的場景地台，用AK 8018（深色泥土地形膏）來表現深色的泥土地面，用AK 8032（深色乾燥泥塊的龜裂效果膏）來表現深色的龜裂的泥土地面。我們可以將兩者混合起來使用，或者分開單獨使用。龜裂但有點濕潤的河床將是演示製作這種效果的良好範例。對於場景中倒下的乾枯樹幹，會為它增加一些苔蘚效果。

地台的主體還是選用尺寸是10釐米×8.5釐米的高密度泡沫板，在表面切割打磨出河床的大致輪廓。泡沫表面會鋪上一層模型黏土，因為它可以很好地附著在泡沫表面。

用手將模型黏土揉捏成黏土皮。（為了防止黏土黏手，雙手可以先沾點水再揉捏。）

在泡沫表面先塗上白膠。

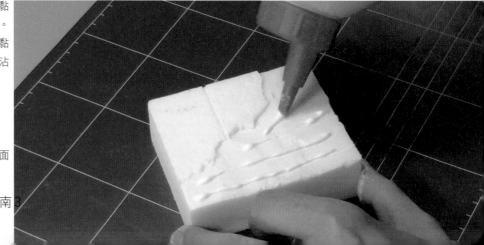

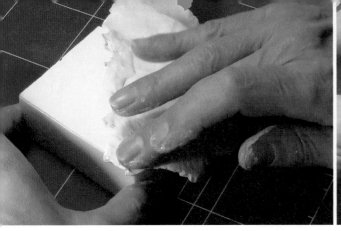
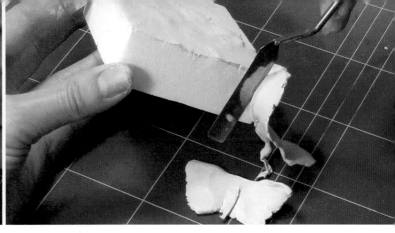

將黏土皮蓋在泡沫地台表面，輕輕
地按壓，直至黏土皮鋪滿了表面。

用抹刀將多餘的
黏土皮切掉。

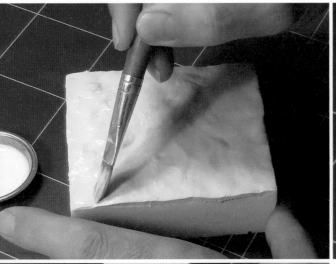
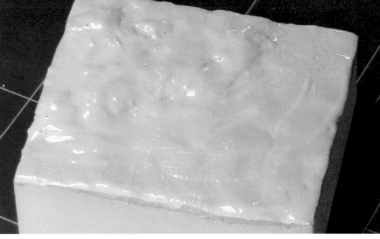

先將白膠用水稀釋，然後用軟毛毛筆抹在黏土表面讓
黏土表面更加光滑平整，這樣就非常適合在表面應用龜裂
效果膏了。

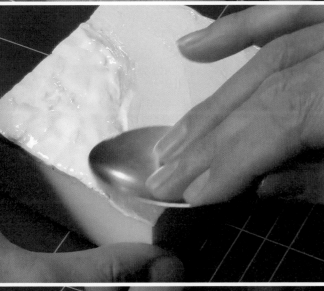

用稍微沾了點水的湯勺（或者類似的工具）將河床部分的
黏土進一步抹平，超出邊界多餘的黏土用抹刀切除。

趁著黏土未乾，用一點點刷碗用的百潔布纖維在岸邊的泥
土地面上進行「點」和「拍」，製作出泥土的紋理感。

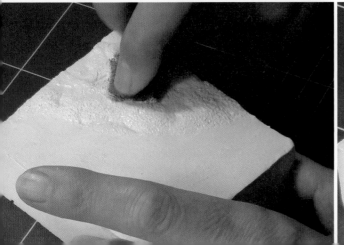
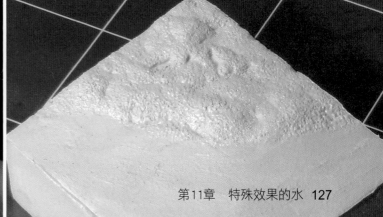

在河床上使用AK 8032（深色乾燥泥塊的龜裂效果膏），而在岸邊的高地上使用AK 8018（深色泥土地形膏）。

對於地台的地形表面先筆塗上一層水性漆AK 125（防鏽底漆陰影色），這樣當泥土膏龜裂時，就不至於露出下面的白色黏土了。

等上一步的水性漆完全乾透後，我們就可以在表面應用AK 8032（深色乾燥泥塊的龜裂效果膏）。

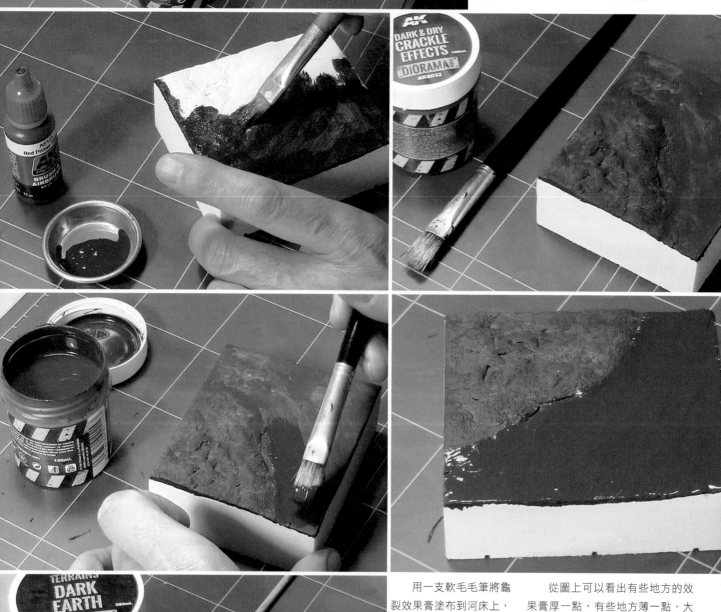

用一支軟毛毛筆將龜裂效果膏塗布到河床上，操作時要小心，盡量將效果膏攤開攤平。

從圖上可以看出有些地方的效果膏厚一點，有些地方薄一點，大家並不用為此擔心，因為這將讓之後的龜裂效果更加豐富。

等上一步的效果膏乾透後，就可以看到河床表面呈現出了龜裂的泥土外觀，接下來就可以在岸邊的斜坡高地上應用AK 8018了（深色泥土地形膏）。

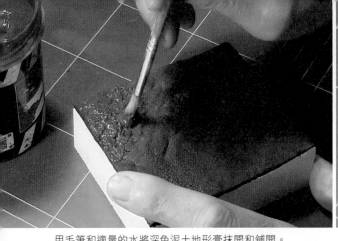
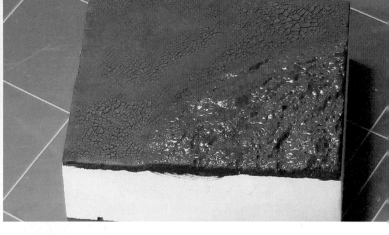

用毛筆和適量的水將深色泥土地形膏抹開和鋪開。

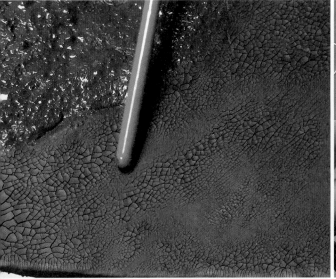
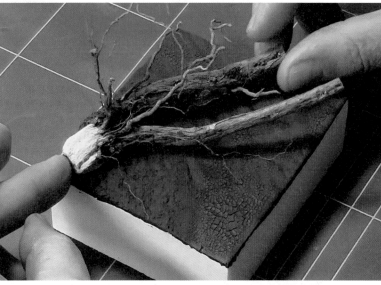

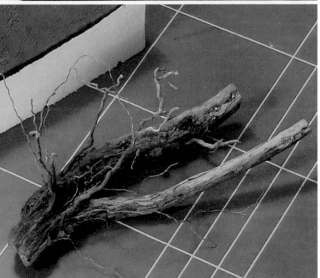

大家可以看到泥土地形膏所獲得的效果，每一小片範圍之間都會有豐富的變化，讓整個效果更加真實。

採用水性漆濕塗的技法為大樹上色。

將油畫顏料Abt 050（橄欖綠色）和Abt 245（沙棕色），AK琺瑯舊化產品AK 080（夏季庫爾斯克土效果液）和AK 094（內部塗裝垂紋效果液）用無味稀釋劑（Abt 111）或者AK 047 White Spirit適當稀釋後，筆塗在地台地面。

一個天然的曬乾的植物根莖可以很好地模擬倒伏的大樹，還是用同樣的模型黏土將它固定到岸邊斜坡的角落處，大樹的擺放與河床呈對角線關係。

首先在岸邊的斜坡上筆塗適量的泥土色色塊（AK 080和AK 094），然後用乾淨的毛筆沾上Abt 111將這些色塊抹開和潤開。

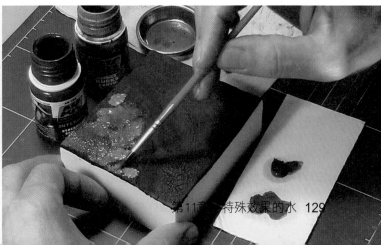

將油畫顏料Abt 050（橄欖綠色）和Abt 245（沙棕色）應用到河床與岸邊的交界處，模擬苔蘚效果。（請先將油畫顏料擠一點到紙板上，讓紙板吸收掉油畫顏料中過多的油脂成分，這樣油畫顏料會乾得更快一點。）

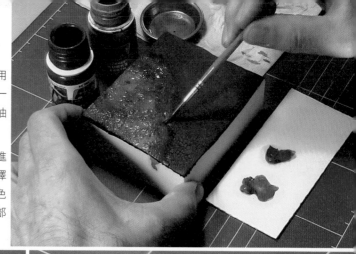

這種龜裂效果膏表面乾透後，可以用多種不同的方法和顏料進行染色，比如，上濾鏡液、點漬洗液、筆塗油畫顏料以及應用光澤清漆等都不會破壞做出的龜裂效果。顏料和效果液完全乾透後，色調會有明顯的減弱（效果膏疏鬆多孔的內部結構會吸收掉表面大部分顏料），所以上色時可以將效果做得誇張一點。

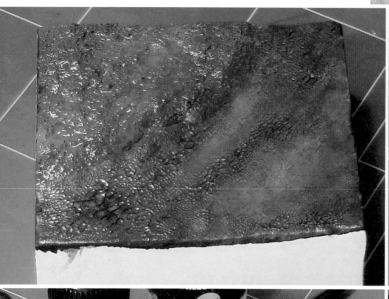

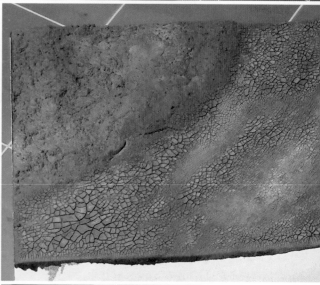

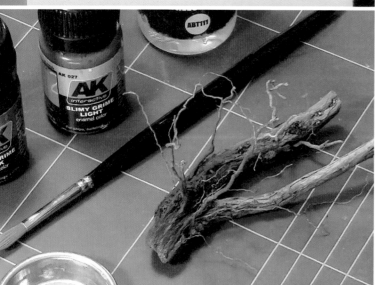

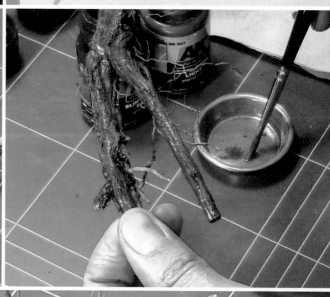

用AK 026（深色苔蘚痕跡效果液）和AK 027（淺色苔蘚痕跡效果液）來模擬倒伏樹幹上的綠色苔蘚效果，直接將它們筆塗到需要的地方，然後用乾淨的毛筆沾上AK 047 White Spirit，將色塊的邊緣抹開和潤開。

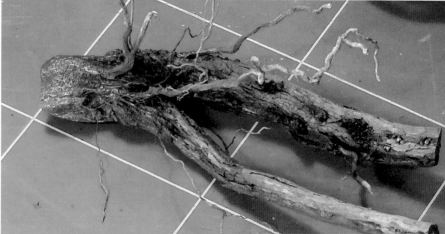

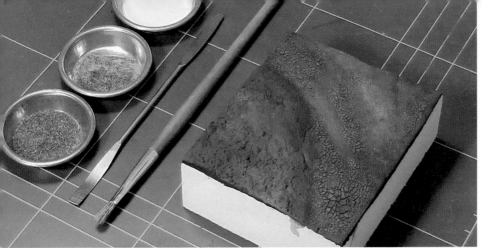

用碾得很細碎的乾草纖維和草粉來
製作河床及岸邊的植被（很細碎的海綿
草粉、剪得很細碎的人造草纖維或者細
碎的天然草球纖維都可以。），用稀釋
的白膠將它們黏合到需要的位置。

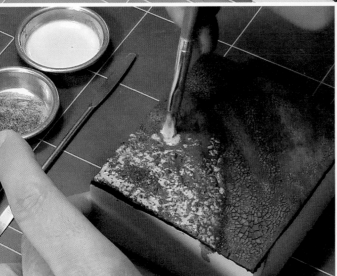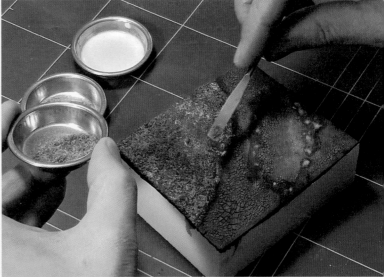

首先將用水適當稀釋的白膠筆塗在
需要的地方（主要集中在岸邊以及河床
上未龜裂的泥土表面），然後小心地撒
上細碎的乾草纖維和草粉，建議從細而
短的植被開始為地面添加植被效果。

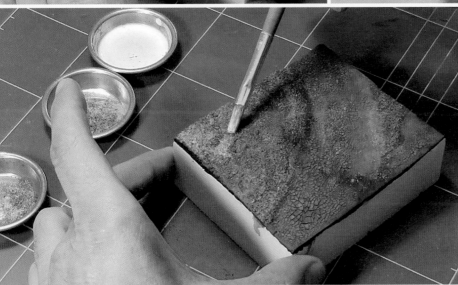

在一些特定的地方，會筆塗上
更多的稀釋白膠，撒上更多的乾草
纖維和草粉。

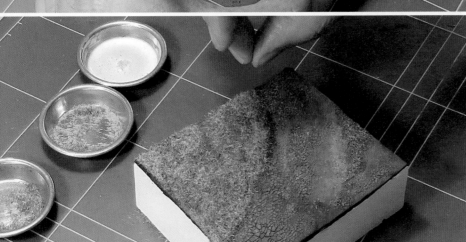

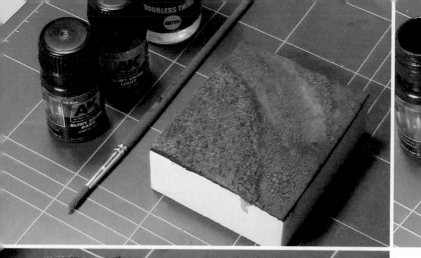

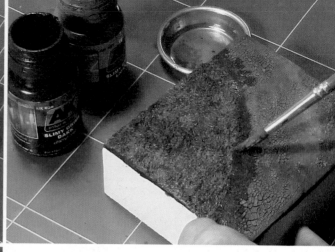

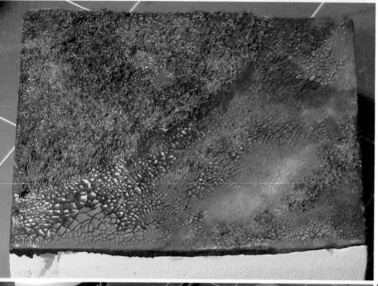

等上一步的白膠完全乾透後，在植被表面用AK 026（深色苔蘚痕跡效果液）和AK 027（淺色苔蘚痕跡效果液）點塗上一些深淺不一的色塊，接著用乾淨的毛筆沾上Abt 111無味稀釋劑或者AK 047 White Spirit將色塊抹開和潤開。

樹幹上的苔蘚是用碾碎的海綿草粉來模擬，黏合用的是白膠。接下來我們就可以開始添加灌木樹枝和較高的雜草了。

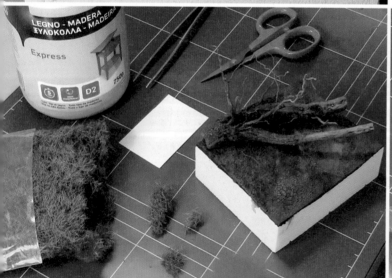

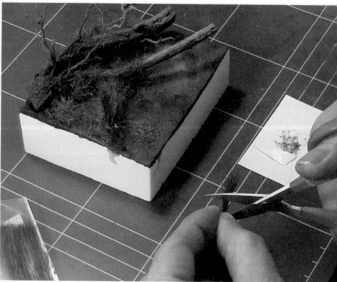

用剪刀剪下一段人造草纖維簇，然後用白膠將它黏合到岸邊合適的位置。

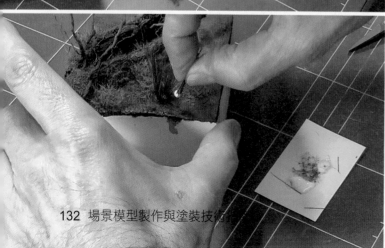

用未經稀釋的白膠直接進行黏合。

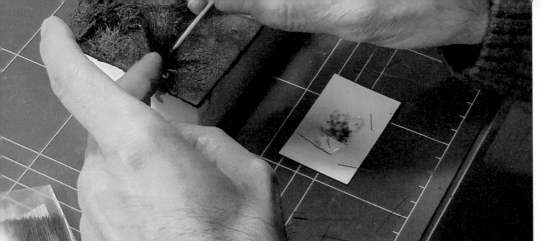

用一支牙籤讓草簇的頂端打開一點，呈現出更加自然的草叢形態。

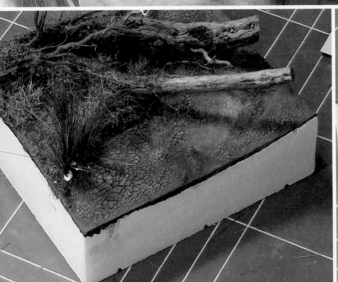

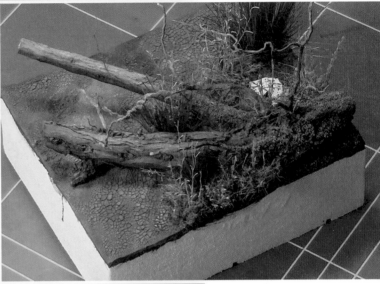

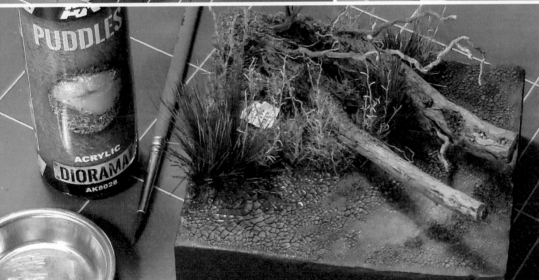

在河床岸邊佈置了不同層級的種類多樣的植被。豐富性和多樣性非常重要。

用AK 8028（水窪場景效果液）來模擬地面上潮濕和濕潤的效果。

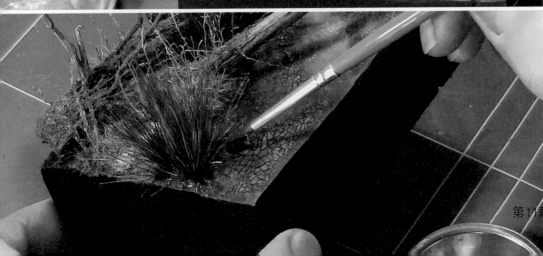

AK 8028帶一點棕色的色調，這一點非常實用也非常有趣。直接用毛筆將它筆塗到需要的地方，可以分幾層進行筆塗。（一定要等上一層乾了之後再塗下一層）

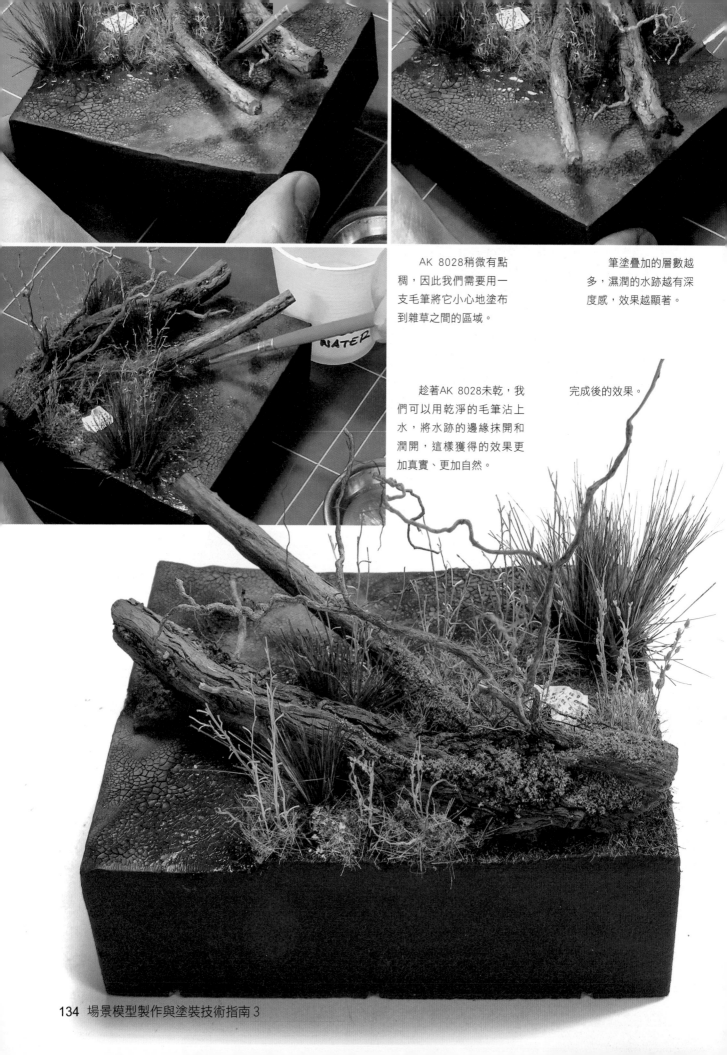

AK 8028稍微有點稠，因此我們需要用一支毛筆將它小心地塗布到雜草之間的區域。

筆塗疊加的層數越多，濕潤的水跡越有深度感，效果越顯著。

趁著AK 8028未乾，我們可以用乾淨的毛筆沾上水，將水跡的邊緣抹開和潤開，這樣獲得的效果更加真實、更加自然。

完成後的效果。

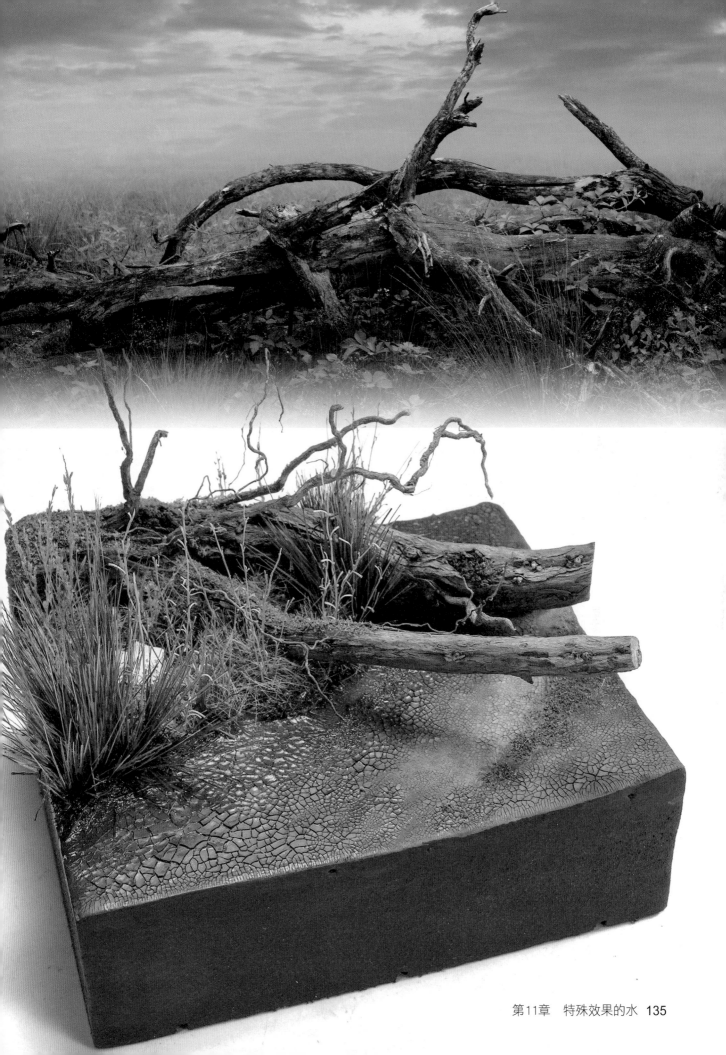

第12章 海水和艦船

· 洶湧的大海
· 平靜的大海

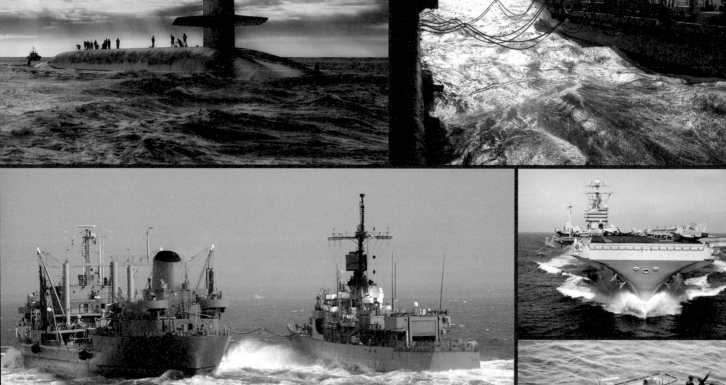

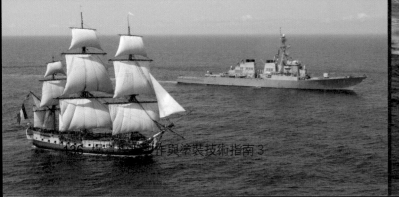

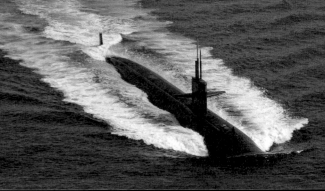

海水和艦船
一、洶湧的大海

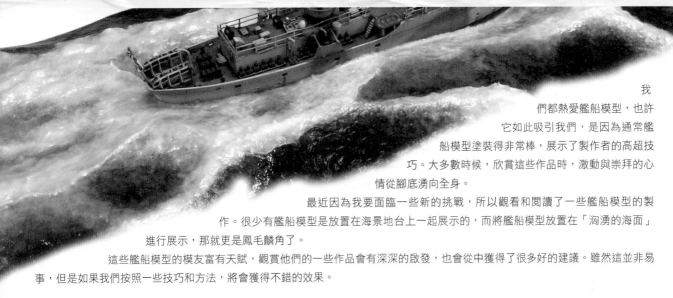

我們都熱愛艦船模型，也許它如此吸引我們，是因為通常艦船模型塗裝得非常棒，展示了製作者的高超技巧。大多數時候，欣賞這些作品時，激動與崇拜的心情從腳底湧向全身。

最近因為我要面臨一些新的挑戰，所以觀看和閱讀了一些艦船模型的製作。很少有艦船模型是放置在海景地台上一起展示的，而將艦船模型放置在「洶湧的海面」進行展示，那就更是鳳毛麟角了。

這些艦船模型的模友富有天賦，觀賞他們的一些作品會有深深的啟發，也會從中獲得了很多好的建議。雖然這並非易事，但是如果我們按照一些技巧和方法，將會獲得不錯的效果。

1. 準備板件

雖然本書的主題並不會聚焦於模型板件，但還是簡單地介紹一下，板件來自於Mirage，比例是1:350

輕型巡洋艦（護衛艦級別）：HMS Anchusa (K-186)，板件有所進步之處就是添加了一些蝕刻片。

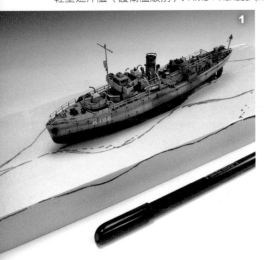

2. 製作海景地台

圖1：當艦船製作和塗裝完畢後，需要選擇一塊大小合適的高密度泡沫塊，它要有足夠的空間來製作洶湧的波濤和海浪。泡沫塊的尺寸是長30釐米、寬10.5釐米、厚度3釐米。戰艦擺放的位置非常重要，呈對角的方式擺放效果會更好一點。在泡沫表面用記號筆標出波濤與海浪的位置，我們可以根據自己的想像，也可以參考網路上的圖片。在製作洶湧的海面地台時，這也許是最為複雜的一步。

圖2：現在開始在泡沫板上進行切割和雕刻了，因為海景地台是波濤洶湧的海況，所以打算選擇全船底（在泡沫板上切割出能容納全船底的凹槽），而不是那種「吃水線」類型，這種類型主要適合於平靜的海面，沿著吃水線將船底的部分切除，然後將艦船佈置在海景地台上。當然，到底選擇哪一種，也是根據個人的喜好。

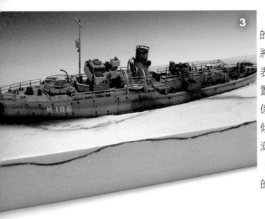

圖3：當容納船底的凹槽切割好後，最好將艦船測試組裝在地台表面，確認它的最終位置，觀察它與海面的關係。將艦船稍微向左舷傾斜，進一步增加船在洶湧波濤中的動感。（左舷及艦船前進方向的左側）

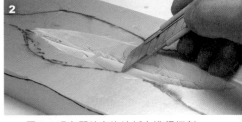

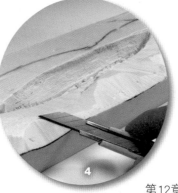

圖4：接下來要開始非常關鍵的一步，需要我們集中注意力，用美工刀一點一點地對泡沫進行切割塑形，一點一點地製作出波濤和海浪的外觀。

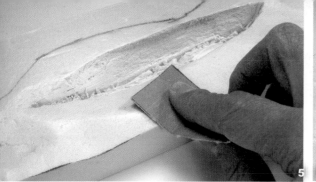
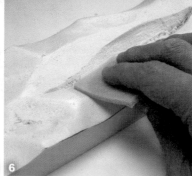

圖5：等上一步在泡沫上的切割塑形完成後，就用中等目數的砂紙（大約400～600目砂紙）對泡沫表面進行打磨。

圖6：接著用更細目的砂紙對表面進行打磨（可以選擇800～1000目的砂紙。），這樣表面的紋理就更加細膩了。我們可以用海綿砂紙來進行這項工作，因為它的材質非常適合打磨出光滑細膩的表面。

圖7：等地台表面打磨完成後，再一次檢查了艦船與地台的相對位置以及契合度。

圖8：使用「水粉畫紙」來覆蓋泡沫表面，這種紙很適合做這項工作。大家可以在美術商店買到。剪切出一張足夠大的水粉畫紙，它可以完全地覆蓋地台的海景表面，大約超出周邊約1釐米就可以了。

圖9：接著用毛筆為水粉畫紙的正反兩面沾上水，這樣它就能更好地與泡沫表面貼合。

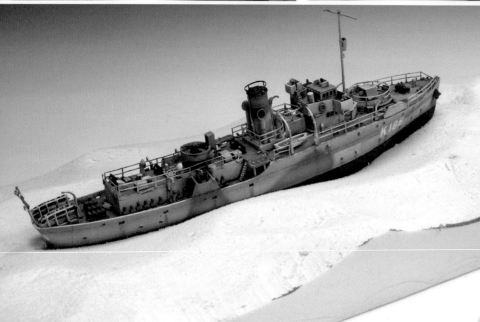

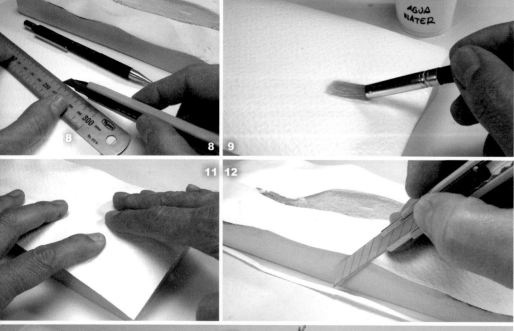

圖10：在泡沫表面刷上白膠。

圖11：用指尖將濕潤的水粉畫紙按壓貼合到泡沫表面。這是一個耐心的緩慢的過程，我們需要不斷地檢查水粉畫紙是否與泡沫表面良好貼合，需要知道水分揮發的時間，這樣才能確定這一步操作何時結束。

圖12：等水粉畫紙一乾，就可以用美工刀切去紙張超出邊界的部分。

圖13：在進行海面塗裝和製作之前，再一次將艦船擺到地台表面以檢驗契合度。

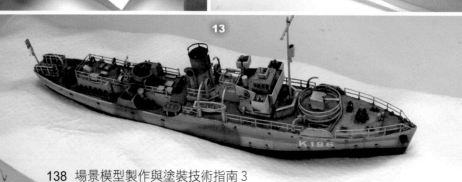

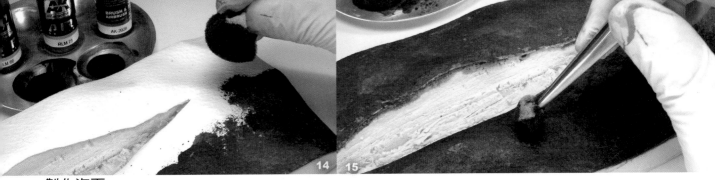

3. 製作海面

圖14：我們將使用綠色色調和藍色色調的水性漆。選用的是二戰德國空軍迷彩色的水性漆，分別是AK 2004 RLM66，AK 2022 RLM73 和AK 2028 RLM83，用海綿技法沾上濕的顏料（或者用上面的顏料混合出自己需要的色調）在水粉紙表面進行「點」和「沾」，交替混合使用這幾種不同的顏色。

圖15：在浪尖的上部以及船體的周圍，會多應用一些淺色調的水性漆。

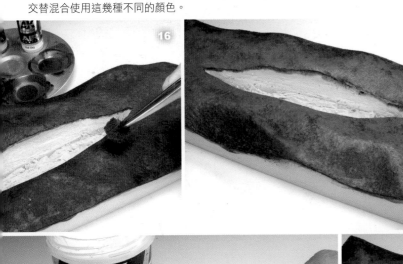

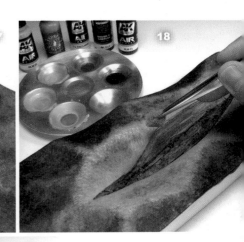

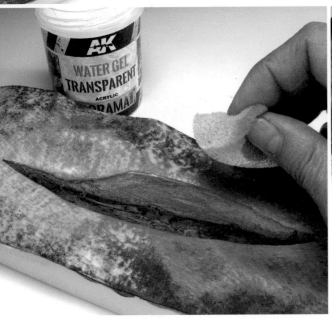

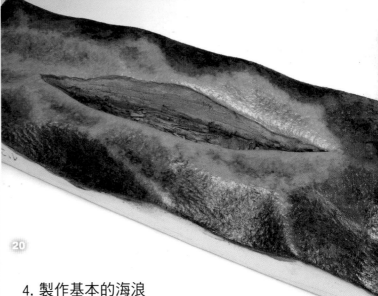

圖16：上一步中所用的淺色顏料是用AK 2003 RLM65、AK 2027 RLM82和AK 2015（英國皇家空軍天空色）調配出來的，也可以將它們混入之前的色調（即圖14中所調配出的顏色）而得到。將這些淺色調應用在浪尖的上部以及船體的周圍。

圖17：現在看起來的效果有些突兀、有些粗糙。

圖18：在AK 2003 RLM65、AK 2028 RLM83和AK 2022 RLM73中加入一些綠松石色和白色，調配出高光色調，還是用海綿技法，將高光色調應用在浪尖的最頂端。

4. 製作基本的海浪

圖19：在製作洶湧海浪的細節之前（比如波濤、浪尖以及浪花尾跡），我們需要對之前的效果做保護。用AK 8002（丙烯透明水凝膠），它是一種丙烯凝膠，完全乾透後具有很好的質感、很高的透明度、表面堅韌而且具有光澤感。用水將AK 8002適當稀釋，然後用海綿點在海浪的表面。

圖20：完全乾透的時間在一個小時到數小時不等（具體還要取決於房間的溫度、濕度以及效果膏塗抹的厚度。），一定要等到效果膏完全乾透後再進行下一步操作。

圖21：下一步是要為海浪添加浪尖上的浪花，我們需要先設定好海風的方向，事實上海風會影響浪尖的外觀和形態。如何來製作這種效果非常重要，因為它將決定哪裡有浪花的尾跡以及一個海浪會在哪裡消失。可以用不同的材料來製作浪尖上的效果，這裡將選用棉花，它易於用鑷子進行操作。

圖22：這是製作海浪所需要的材料，還會使用AK 8007（浪花及波紋效果膏），它的透明度更低，更為稠密。它可以為海浪帶來浪花和波紋的質感和紋理，因為這些材料都是水性的，所以可以在其中加入白色的水性漆對它們進行調色。

圖23：將AK 8002（丙烯透明水凝膠）與AK 8007（浪花及波紋效果膏）以1:1混合均勻，然後加入幾滴白色的水性漆並充分混勻，筆塗這種「水凝膠混合物」，注意需要檢驗它的透明度。（白色水性漆加多了就成為白色的紋理膏，若加少了，浪花過於透明，顯得不夠真實。這個還需要大家平時多做實驗，累積經驗。）

圖24：將適量的棉花佈置到浪尖的頂部，然後點上一點上一步調配好的混合物，接著我們可以用手指輕輕地按壓，直至棉花牢固地黏附在水凝膠混合物上。

圖25：現在可以在棉花表面筆塗覆蓋上適量的水凝膠混合物，這樣棉花纖維就不會直接暴露在外了。

圖26：趁著水凝膠混合物完全乾透之前，要完成以下幾步操作。第一，要用毛筆將棉花纖維推到浪尖頂部的位置（即圖片的左側）。第二，在浪尖的另一側（即右側），要用沾了少量水的海綿，在棉花尾部進行「點」和「拍」，讓棉花與海浪表面融合在一起，但是請確保我們仍然可以看到尾部的棉花絲，彷彿它就是海浪尾跡處的浪花泡沫。

圖27：在這張圖片上大家可以很清楚地看到「遠離船體的浪尖」與「更靠近船體的浪花泡沫」之間的區別。

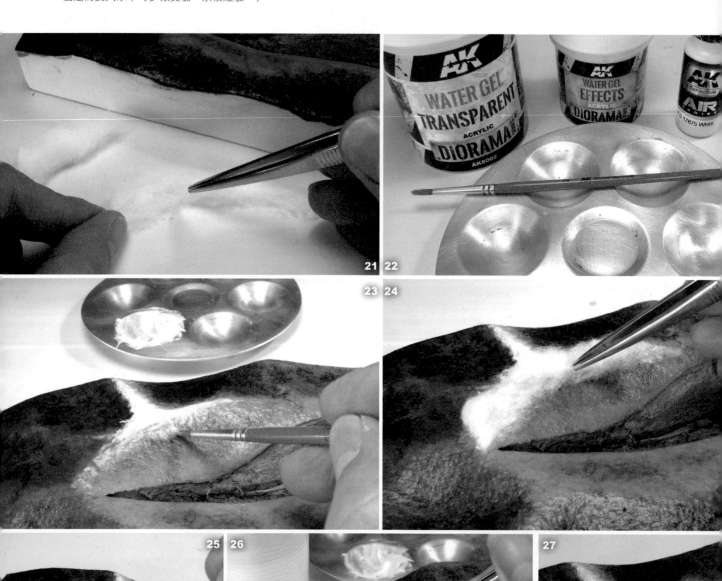

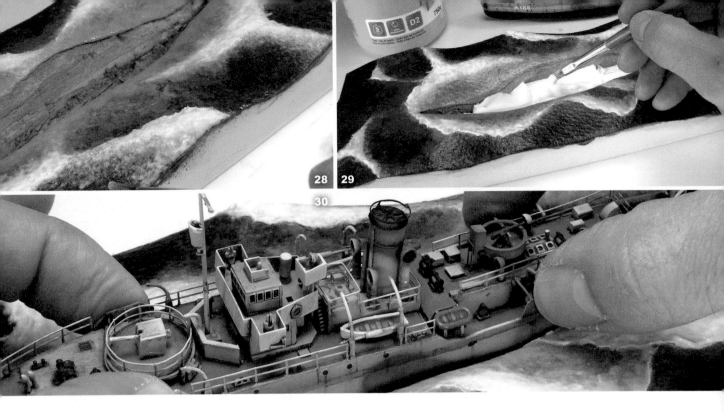

圖28：這張圖片展示的是我們所獲得的效果。可以在海浪尾跡處添加更多的浪花泡沫效果，還是用「水凝膠混合物」（其中添加了白色的水性漆），然後用沾上水的毛筆將它潤開。重複這個操作，直至達到我們需要的效果，但是每次操作之間，要給予足夠的時間讓水凝膠完全乾透。

圖29：當海浪和波濤效果製作完成後，就用吸水紙混合白膠，將艦船固定到事先開好的凹槽中。

圖30：艦船已經就緒到位了。

5.製作艦體周圍的浪花泡沫效果

圖31：用補土抹刀（或者任何其他類似的模型工具都可以）將棉花填滿船體與海面之間的間隙。

圖32-33：還是用圖23中的「水凝膠混合物」，筆塗到棉花表面，然後用沾了少量水的毛筆進行修飾和調整。

圖34：接下來是在離開船體更遠處製作逐漸消失變淡的浪花尾跡。還是使用棉花，將一小撮棉花用鑷子小心地拉伸，直到它變得非常蓬鬆且稀薄，就是那種剛好快斷開的狀態。

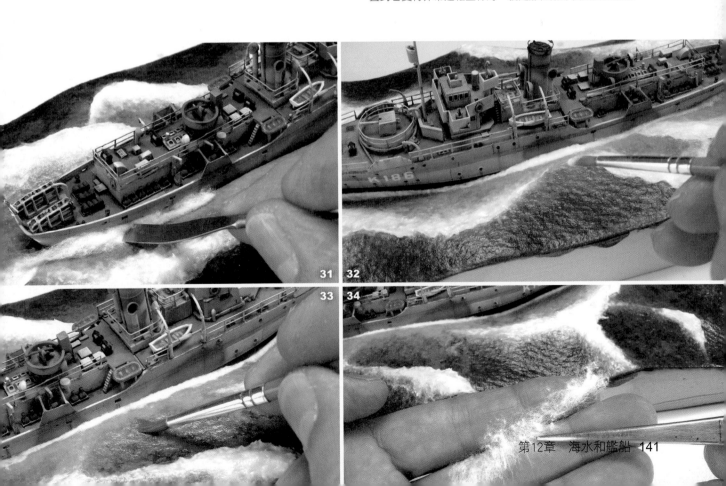

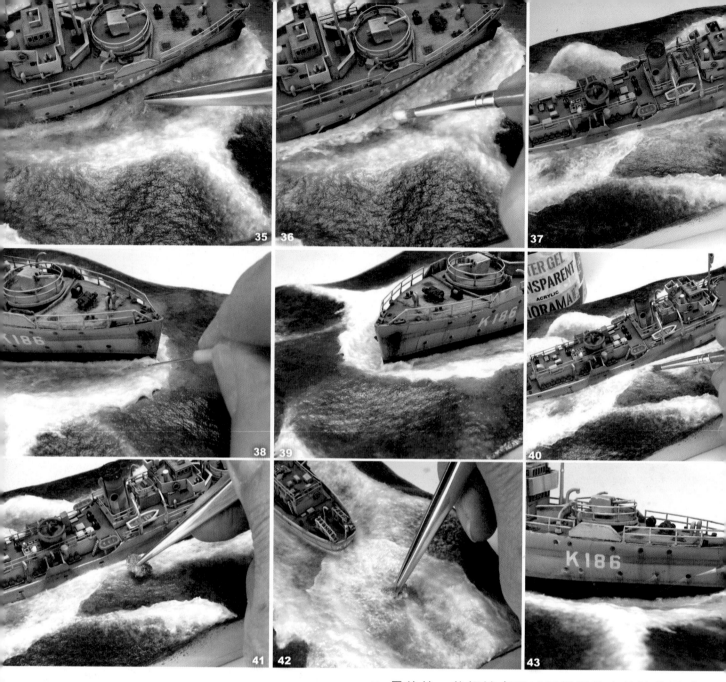

7. 最後的一些細節處理以及艦體後方的浪花尾跡

圖35：小心地將稀鬆的棉花佈置在離船體更遠的周邊。

圖36：將一層薄薄的透明水凝膠筆塗覆蓋在棉花表面，盡量使浪花泡沫效果做得真實。

圖37：也許這個過程看起來緩慢而費時，但是我們是一小塊地方一小塊地方來進行操作，所以並不會出現停下來等待的情況。

6. 製作艦船前部的浪尖

圖38：將一團大小合適的棉花沾上AK 8007（浪花效果丙烯水凝膠），然後將它佈置在船首的位置。艦首切割海浪形成特有的浪尖外形，「細針」在這裡是一種非常有用的工具。

圖39：等艦首兩邊，即左舷和右舷的浪尖外形製作完畢，為表面筆塗上一層AK 8002（丙烯透明水凝膠）。（一定要等上一步的效果完全乾透後再進行這一步操作）

圖40：當之前大部分的工作完成後，我們需要整體再來審視一下海面整體效果。如果需要，可以重複之前的任何一個步驟來進行必要的修飾和調整。

圖41：還是使用圖23中的「水凝膠混合物」，筆塗在自己認為需要的地方，然後用沾了少量水的海綿在表面進行「點」和「拍」，對效果進行修飾。

圖42：在船尾也用之前同樣的方法來製作浪花尾跡，因為螺旋槳就在船尾水面的下方，所以會打出大量的海水泡沫。

圖43：模擬從船體側方圓孔中洩出的海水泡沫，我們可以用白色的水性漆畫出一些具有方向性的線條（由於風向的作用，洩出的海水泡沫是傾斜的。），等水性漆乾了之後，會在表面添加一些水凝膠的線條。

圖44：最後會為整個海面筆塗上一層用水適當稀釋的丙烯透明水凝膠（AK 8002），它不僅可以保護我們之前做出的效果，而且可以為海面進一步帶來光澤的外觀。

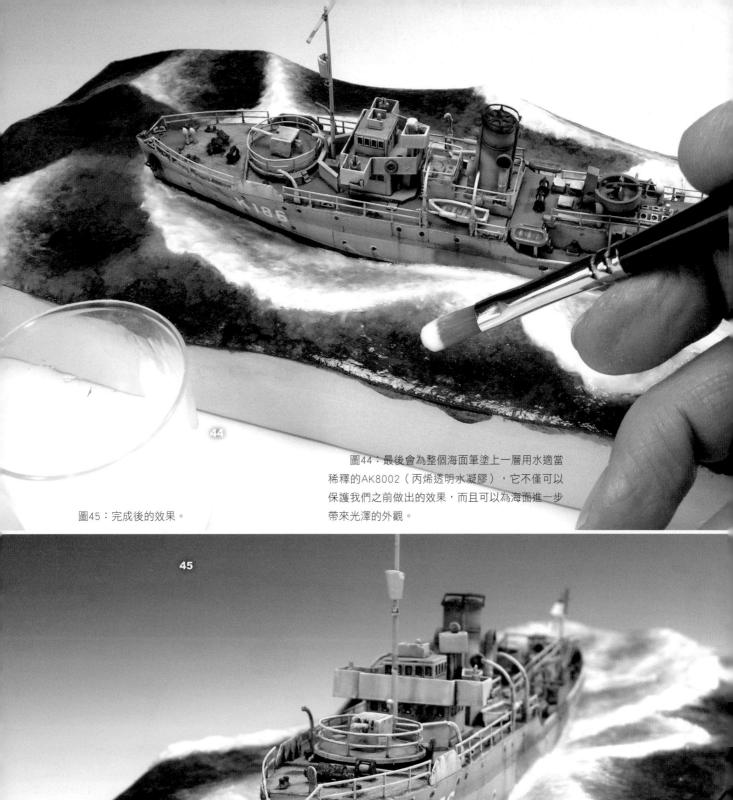

圖44：最後會為整個海面筆塗上一層用水適當
稀釋的AK8002（丙烯透明水凝膠），它不僅可以
保護我們之前做出的效果，而且可以為海面進一步
帶來光澤的外觀。

圖45：完成後的效果。

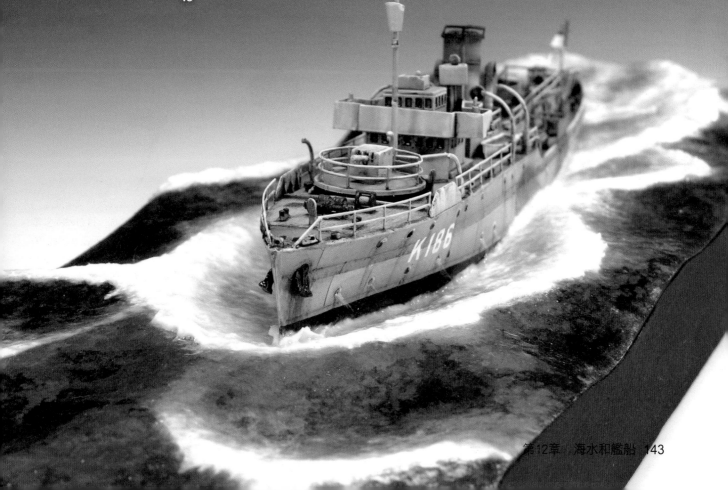

二、平靜的海面

威望 1：72 比例 Ⅶ C 德國 U 型潛艇「沉沒中的海狼」

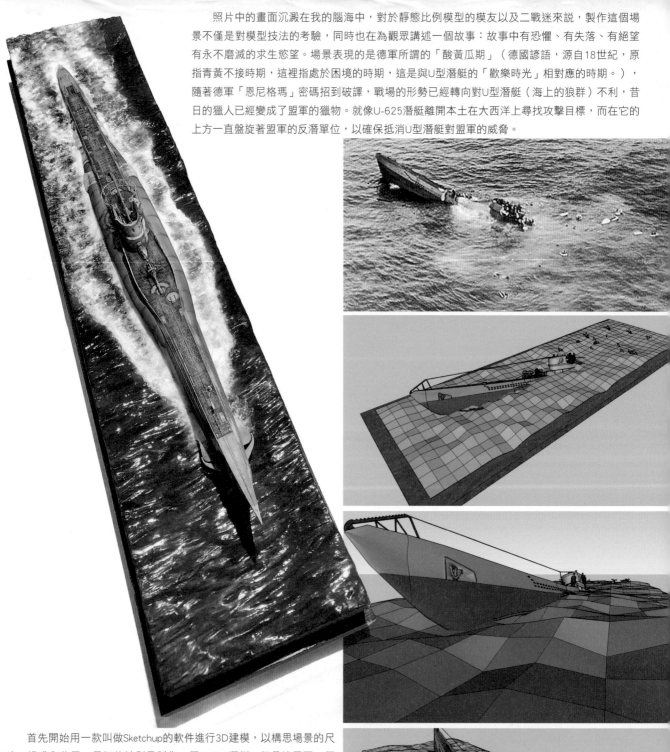

照片中的畫面沉澱在我的腦海中，對於靜態比例模型的模友以及二戰迷來說，製作這個場景不僅是對模型技法的考驗，同時也在為觀眾講述一個故事：故事中有恐懼、有失落、有絕望有永不磨滅的求生慾望。場景表現的是德軍所謂的「酸黃瓜期」（德國諺語，源自18世紀，原指青黃不接時期，這裡指處於困境的時期，這是與U型潛艇的「歡樂時光」相對應的時期。），隨著德軍「恩尼格瑪」密碼招到破譯，戰場的形勢已經轉向對U型潛艇（海上的狼群）不利，昔日的獵人已經變成了盟軍的獵物。就像U-625潛艇離開本土在大西洋上尋找攻擊目標，而在它的上方一直盤旋著盟軍的反潛單位，以確保抵消U型潛艇對盟軍的威脅。

首先開始用一款叫做Sketchup的軟件進行3D建模，以構思場景的尺寸、組成和佈局。最初的計劃是製作一個U-625潛艇，但是這需要一個與U型潛艇不同的指揮塔，但是製作它的必要部件在市面上已經無法買到了，因此打算改製作一個通用型的U型潛艇——它既能夠緊扣戰爭災難這個主題，同時也能進行一些藝術的發揮。

在開始製作場景模型之前，先計劃整個海景的構建，要讓場景具有生命力，也許最大的挑戰就是製作海面的紋理。平靜的光澤的海面很考驗雕刻技巧，紋理上的任何瑕疵都會透過光澤的表面展現出來（甚至筆塗時毛筆的筆痕都會透過光澤的表面呈現出來，如果要上色的話請選擇噴塗。）。有限的動手能力並不能幫助我們獲得預想的海面紋理，因此可以藉此機會嘗試探索新的東西：有一個數控機床用的海面3D模型數據，是在網上可以下載的。用這種方法雕刻出了非常真實的海面紋理，所以之後只需要簡單地塗裝一下，就可以表現出非常真實的海面效果。

按照打印出來的3D模型大致尺寸，找到一個大小合適的木製畫框作為場景地台的邊框，最後可以為它添加上作品的銘牌。用電熱絲泡沫切割機，精確地切割出泡沫塊海景地台。（能夠與木製邊框完美地契合）

現在可以開始製作潛艇了，所用的板件是威望05015，經典的1：72比例 VII C德國U型潛艇。當開始這項工程時，有這樣幾個大的挑戰會縈繞在我們的腦海中。整個場景也許很簡單：基本上來說，在北大西洋平靜的海面上，一個長長的、傾斜的、黑色的潛艇正在沉沒。如果不在細節上下功夫的話，整個場景會顯得無趣。因此，潛艇和海面都需要有足夠多、足夠精緻的細節，這樣才能抓住觀賞者的目光，讓他們感到興趣。現在對海面紋理的真實感非常有信心，但是對於潛艇，該如何加強它的細節呢？選擇使用Nautilus（鸚鵡螺）的木質甲板和Eduard（牛魔王）的蝕刻片來添加細節。要對U-625潛艇和潛艇的製作工藝進行了廣泛的研究，以確保模型能儘可能精確地還原真實，在研究的過程中獲得了一些非常棒的資訊，同時也結交了友誼。加拿大的格倫·考利提供了數不清的好點子，這即包括精確的歷史資料，也包括潛艇的製作工藝本身。更加不可思議的是：格倫的父親弗蘭克是加拿大「桑德蘭」水上巡邏和轟炸機的駕駛員，也正是他擊沉了U-625潛艇！極具天賦的荷蘭模友卡雷爾·噸也提供了許多指引。

接下來將製作艦體的「應力蒙皮」效果（因為潛艇周圍的水壓很大，作用在艦體的鋼板上所形成的效果。）。這是一項辛苦的工作，要不斷地對艦體的每塊塑料面板進行打磨，製作出艦體鋼板受壓變形，向內凹陷的效果。用一把X-acto的模型筆刀先在表面刮出痕跡，然後用砂紙將它打磨平整。

用Dremel的電磨在鞍形水艙和艦體的其他部分打磨出進一步的紋理，接著還是用砂紙進行適當的打磨。

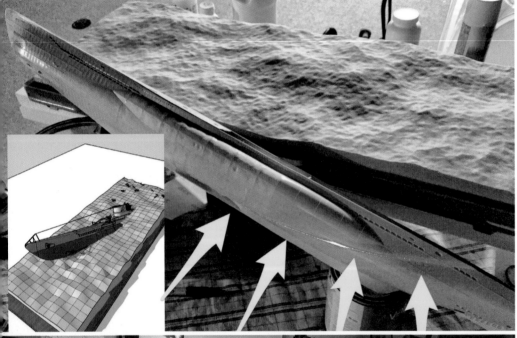

用紅激光的水平線條做指引（用鋪地板用的「激光直角水平儀」），定位出傾斜艦體上的海平面位置，這樣對於艦體海平面以下的區域就不用製作「應力蒙皮」效果和紋理感了，因為這艘潛艇正在沉沒中。

最後需要將模型的兩個半邊組合到一起了。

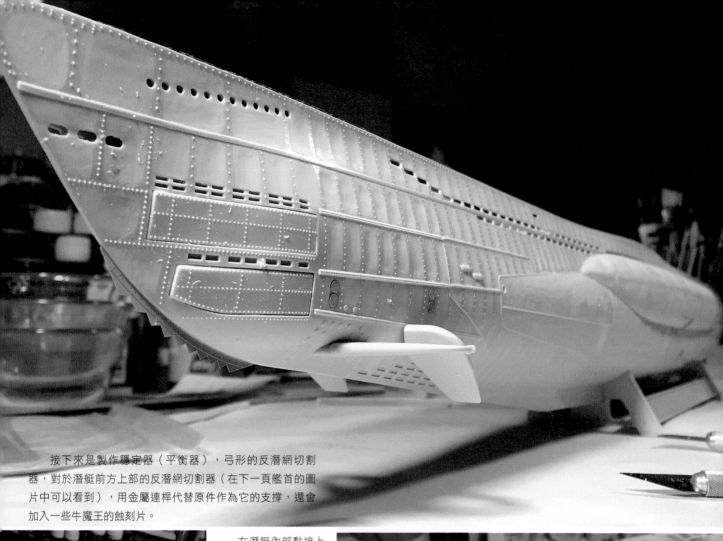

接下來是製作穩定器（平衡器），弓形的反潛網切割器，對於潛艇前方上部的反潛網切割器（在下一頁艦首的圖片中可以看到），用金屬連桿代替原件作為它的支撐，還會加入一些牛魔王的蝕刻片。

在潛艇內部黏接上一些厚的膠板對結構進行支撐，這樣在之後的步驟中把潛艇沿海平面切開後，餘下的部分仍然作為一個整體，能牢固地結合在一起。

板件中潛艇甲板的部分被拆除，用Nautilus（鸚鵡螺）的木質甲板進行替換升級。

潛艇指揮塔的組合度還不錯，需要對木製甲板片進行稍微地打磨，這樣指揮塔的上下兩個部分才能達到理想的貼合。木製甲板用遮蓋帶進行遮蓋，指揮塔上也安裝了一些蝕刻片補品，下面就可以為潛艇上水補土並進行塗裝了。

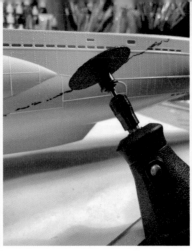

甲板砲包含蝕刻片部分，纏繞的砲管繩使用0.5毫米直徑的銅絲自製。

現在開始要對潛艇進行外科手術了。在激光水平線條的指引下，可以沿著艦體精確地畫出切割線，然後用Dremel的電磨裝上圓形鋸片後進行切割。雖然為這一刻做了很周詳的計劃以及很充分的自我準備，但是真正到將一個漂亮的潛艇一切為二的時候，真心是很難下手，只能換一種比較積極的想法來安慰自己：被切去的部分將來還是非常有用的，可以拿它來進行塗裝和舊化的測試。

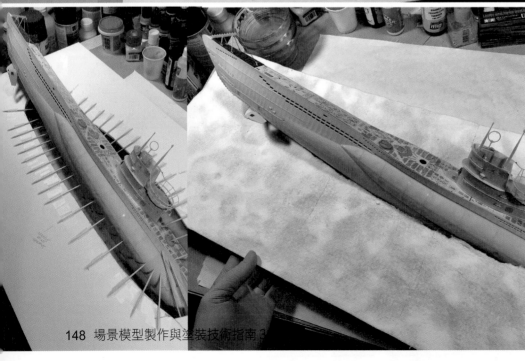

接下來的工作是在海景泡沫表面切割出合適的孔位，以容納「傾覆潛艇」。只有一次機會在海景泡沫表面切割出合適的孔位，因此在進行這項操作之前需要好好練習。找一塊之前做場景時多出的海景地台泡沫進行測試。首先，需要將「傾覆潛艇」上的吃水線輪廓標記到海景地台泡沫表面。將牙籤排列開來並固定到一張開孔的紙板上，牙籤的尖端就是吃水線上的點（以激光水平線條做定位和指引），接著將這塊紙板轉移到海景泡沫表面，用一支鉛筆在泡沫表面點出牙籤的尖端，然後將這些點連接成線。也許這種方法並不完美，但是它已經足夠我們切割出需要的孔位輪廓。

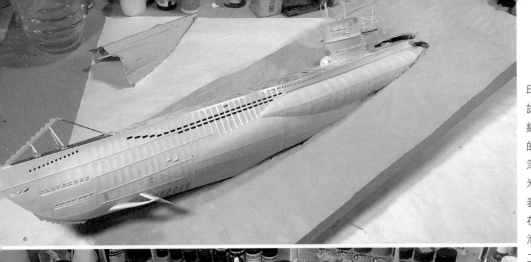

接下來在數控機床上打印的泡沫表面進行第二次測試。潛艇的孔位變得更加精細。因為潛艇模型要以一定的角度穿入泡沫約2英寸的深度（1英寸＝2.54釐米）。所以我們需要在泡沫表面先畫出切割的輪廓線，在靠近船尾的部分我們要從泡沫的底部開始切。經過第二次實驗，獲得了更全面的數據和經驗，這樣在實件中切割孔位的時候，就能更加從容自信。

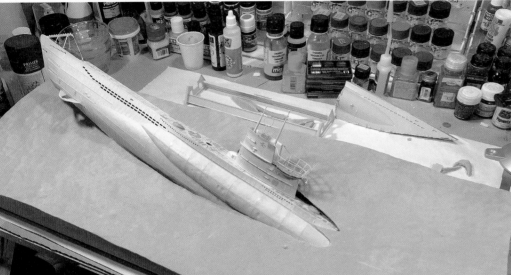

最後海景地台的切割完成，現在是時候開始對模型進行塗裝和舊化了。

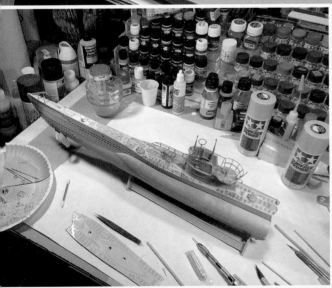

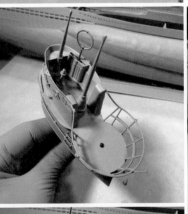

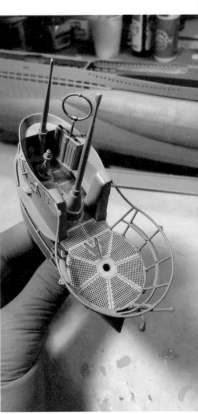

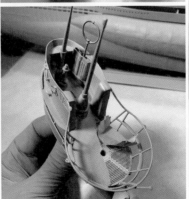

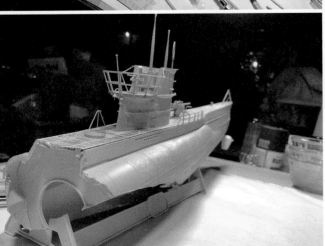

用田宮的細目噴灌補土為潛艇打底，因為之後還要進行塗裝和舊化，先不將遮蓋帶撕掉。

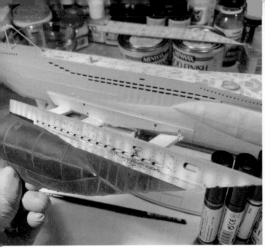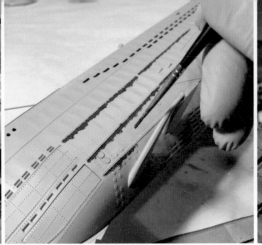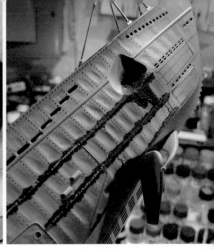

這一次將以完全不同於上次塗裝U型潛艇的方法來進行此次塗裝,因此完全處於技術的未知領域,荷蘭模友卡雷爾·噸幾年前曾製作出一個非常漂亮的U-995潛艇,從他的方法中獲得了一些線索。而之前切下的多餘的艦體,剛好成為實驗新的塗裝技法的載體,實驗成功後,再將它應用到最後的模型上。

將鏽色的舊化土(如AK 114燒焦鐵鏽色、AK 044淺鏽色和AK 043中鏽色等)與丙烯樹脂膏(如AK 665丙烯樹脂紋理表現膏)混合,然後將這種混合物筆塗在一些地方獲得比較重的鏽蝕紋理效果(筆塗的範圍如圖所示)。要讓鏽蝕紋理看起來非常真實,這些鏽蝕紋理也許會被艦體的基礎色面漆所完全覆蓋,如果出現掉漆,這些鏽蝕紋理將很真實地顯現出來。

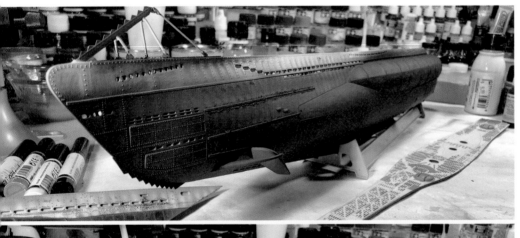

對於艦體稍下部,塗上了AV水性漆的德國灰作為基礎色。

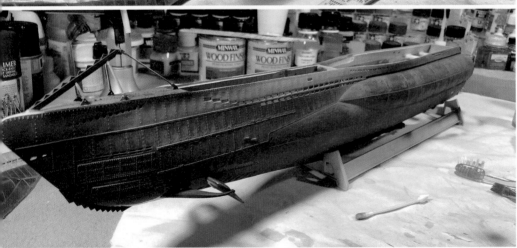

接著在之前德國灰的表面噴上很薄的一層田宮水性漆(深海洋灰色),不等漆膜乾,立即用一塊濕的抹布擦掉剛噴塗上的薄薄的漆膜。(這個技法最好在廢棄的模型板件或者塑料板上先實驗一下,再在模型上操作。)

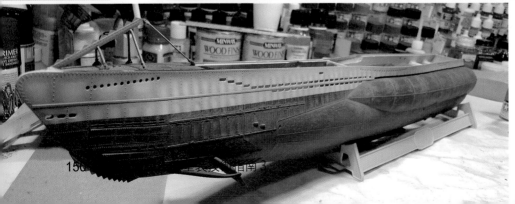

接著是艦體靠上方的部分,噴塗上AV水性漆的淺灰色作為基礎色,高光色是在淺灰色中加入一點白色調配出來的。趁著漆膜未乾,像上一步一樣立即用沾了水的濕抹布塗抹,製作出表面漆膜磨損和脫落的效果。

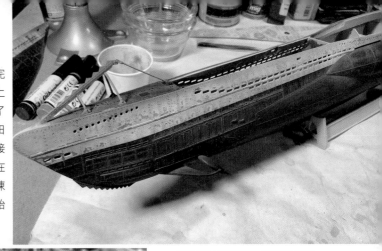

等上一步的漆膜效果完全乾透後，先為表面噴塗上AK 088輕度掉漆液，等乾了後，再在表面薄噴上一層田宮水性漆XF-2消光白色。接著用一支沾了水的舊毛筆在表面塗抹。那種磨損的、陳舊的、斑駁的漆膜效果開始顯現出來了。

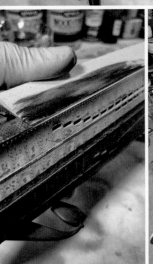
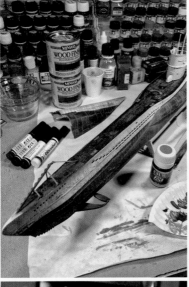
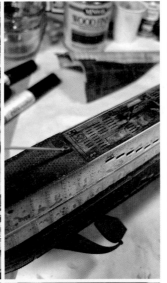

接著開始對潛艇的頂端進行舊化。首先對Nautilus（鸚鵡螺）的木質主甲板筆塗上Minwax木紋漆（黑橡木色和烏木色）（請大約給予15分鐘的時間，然後用乾抹布擦掉表面的木紋漆，這時就可以看到顯現的被染色的木紋。）。對於木製甲板局部的一些深色區域，用AK 301（木色甲板深色漬洗液）進行局部地漬洗。為了表現木製甲板上海水乾涸後留下的白色鹽漬，將Mig的白色油畫顏料稀釋後，薄塗點畫在木製甲板表面。

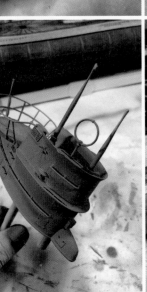
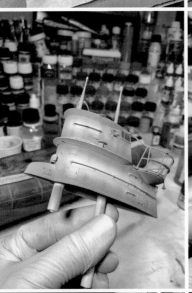
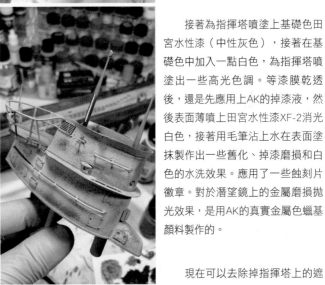

接著為指揮塔噴塗上基礎色田宮水性漆（中性灰色），接著在基礎色中加入一點白色，為指揮塔噴塗出一些高光色調。等漆膜乾透後，還是先應用上AK的掉漆液，然後表面薄噴上田宮水性漆XF-2消光白色，接著用毛筆沾上水在表面塗抹製作出一些舊化、掉漆磨損和白色的水洗效果。應用了一些蝕刻片徽章。對於潛望鏡上的金屬磨損拋光效果，是用AK的真實金屬色蠟基顏料製作的。

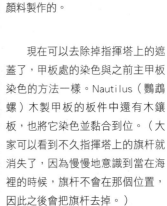
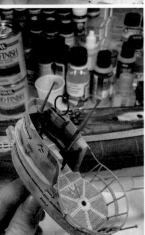

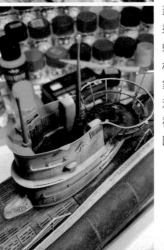

現在可以去除掉指揮塔上的遮蓋了，甲板處的染色與之前主甲板染色的方法一樣。Nautilus（鸚鵡螺）木製甲板的板件中還有木鑲板，也將它染色並黏合到位。（大家可以看到不久指揮塔上的旗杆就消失了，因為慢慢地意識到當在海裡的時候，旗杆不會在那個位置，因此之後會把旗杆去掉。）

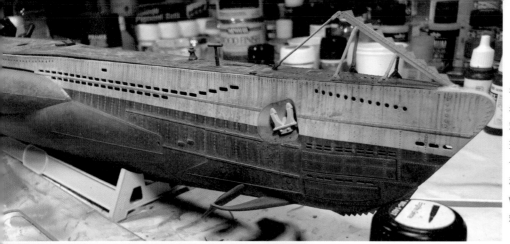

開始在艦體上製作污垢的垂紋效果，這裡選用的是Mig的機油污垢垂紋效果液（也可以用AK 082），首先用細毛筆沾上效果液在艦體側面的上緣為起點畫出一些垂直向下的線條。我們可以用一支帶有角度的平頭毛筆來加速這個過程。接著用乾淨的毛筆沾上AK 047 White Spirit將線條痕跡抹開，製作出模糊的柔和的污垢垂紋效果。

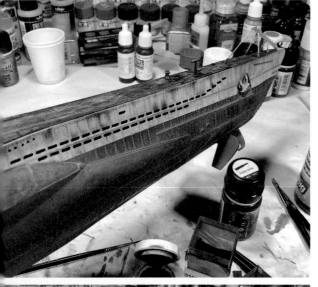

接著還是製作垂紋效果，只是這一次僅用舊化土，使用的是Mig的污垢黑和火箭排氣口色舊化土，隨機地少量地用毛筆點在一些區域。鏽跡區域使用的是AK 013鏽跡垂紋效果液以及Wilder的棕鏽色效果液。

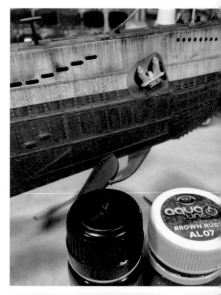

用U-625的真實歷史照片作為參考，來對潛艇的左舷進行舊化。

為了增加一些額外的細節並且讓潛艇的色調更加豐富，用AV70830（二戰德國田野灰）製作出了海藻線，接著用Mig-1411淺苔蘚痕跡效果液（也可以用AK 027淺色苔蘚痕跡效果液）隨機地點在海藻線上下。（點完之後，還是用乾淨的毛筆沾上AK 047 White Spirit將點塗的痕跡適當地柔化。）

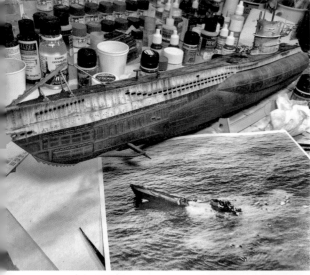

下一步是為鞍形水艙添加一些污垢的垂紋效果。混合應用Mig的白色、黑色和灰色的油畫顏料毛筆（也可以直接使用AK 012污垢垂紋效果液和AK 014冬季污垢垂紋效果液。）。畫出一些垂紋線條，接著還是用乾淨的毛筆沾上AK 047 White Spirit 將這些線條拉開和抹開。我們可能很方便地就將這種效果應用到很大的一片區域，而這些地方之後將處於海平面以下。（雖然有些地方做出的效果可能在成品模型上根本看不到，不過這也沒什麼，就當是練習。）

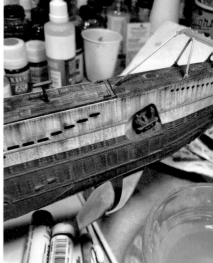

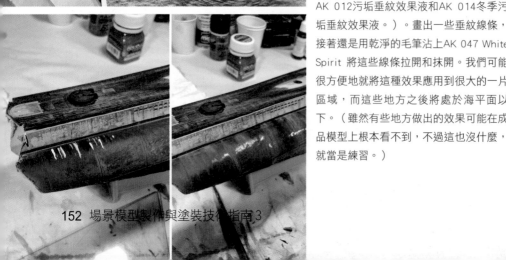

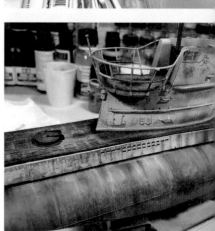

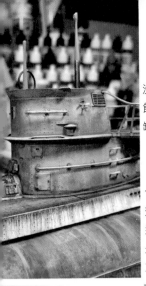

現在開始對指揮塔進行舊化。首先用AV的淺灰色漬洗液（水性漬洗液）進行幾層漬洗，不僅可以突出細節，同時也可以統一色調。（這相當於是粗獷地漬洗，缺點之一就是會降低整個模型的色調。）

接著是用之前舊化艦體所用到的舊化土，用AV的鏽色漬洗液在需要的地方添加一些鏽跡的垂紋效果和褪色效果。也就是在這個時候開始調整鈴線的角度，因為模型板件中鈴鐺的鈴線是與甲板垂直的。（因為我們做的是一個在海面上傾覆的潛艇，所以鈴線的方嚮應該按照重力的方向與海面垂直。）

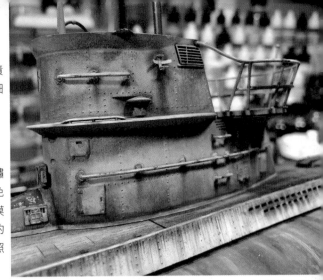

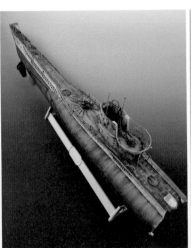

潛艇的塗裝和舊化已經完成了，現在開始為艦體安裝上線纜，同時要開始塗裝海面地台了。

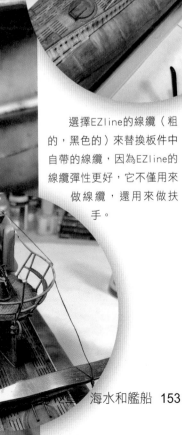

選擇EZline的線纜（粗的，黑色的）來替換板件中自帶的線纜，因為EZline的線纜彈性更好，它不僅用來做線纜，還用來做扶手。

要確保後部的線纜有一定的角度和鬆弛度，這樣才能讓消失在海浪中的船體，其線纜部分也顯得真實而自然。現在要開始塗裝海平面了。

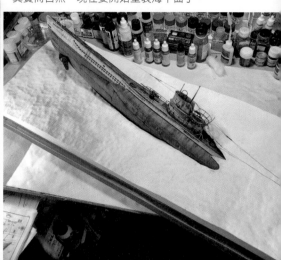

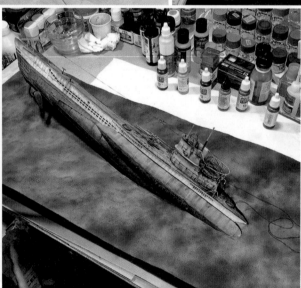

首先在泡沫海面上塗上Gesso（石膏底料或者丙烯底料，在美術商店很容易買到。），用海綿油漆滾將石膏底料應用到泡沫表面，因為這樣不會有毛筆筆塗的痕跡。

所需要的是冷的、深色的北大西洋色調，這種色調可以與潛艇的色調相得益彰。透過類似預置陰影的手法來製作這種色調效果。每一層薄噴的色調，都會讓之前薄噴的色調透過來。

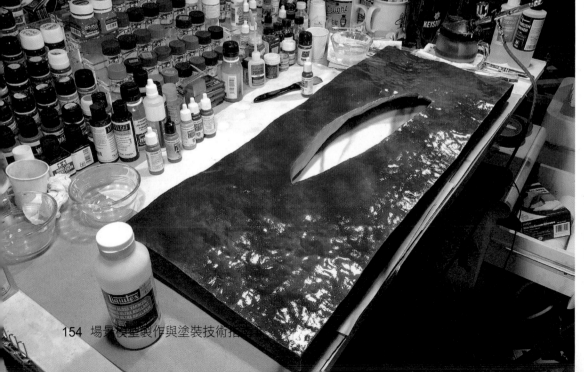

透過應用上數層光澤透明清漆（也可以刷上數層AK 8008靜態水），海面的色調顯得更加深層了。

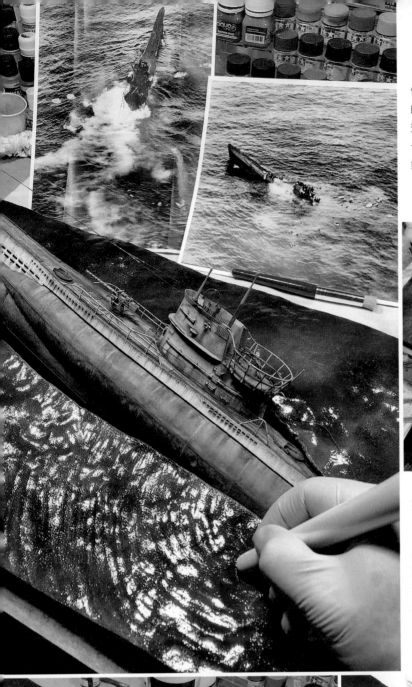

有一種海面細節效果會讓人絞盡腦汁，那就是如何製作一圈圈擴散開來的水面波紋漣漪。所有能找到的艦船沉沒實物照片，都會出現這種不斷擴散的漣漪效果。經過的大量的思考和嘗試之後，發現可以利用一支大號毛筆圓鈍的末端在泡沫上按壓（即粗筆桿圓鈍的末端），製作出這種效果。

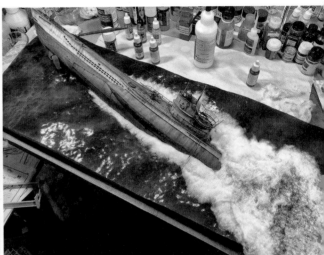

大約在同一時刻，開始在海面上佈置上鬆散的棉花，進行海面上白色浪花的模擬。

當上一步的棉花佈置滿意後，用塗布光澤透明凝膠的方法來固定這些「白色浪花」（這一技法是從模友克里斯·弗洛德伯格那裡借鑑而來的）（這裡大家也可以用AK 8008靜態水來進行固定）。在一些區域，比如艦體尾跡浪花的區域，會在棉花上應用一些「深海藍色」的水性漆，降低「白色浪花」的色調，讓它看起來像是艦體在深處攪起的浪花。

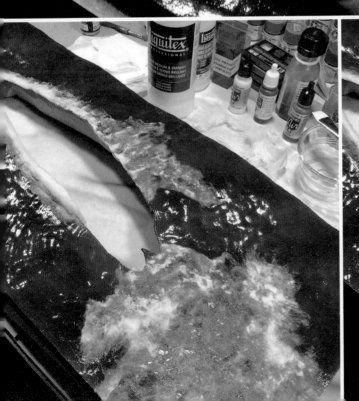

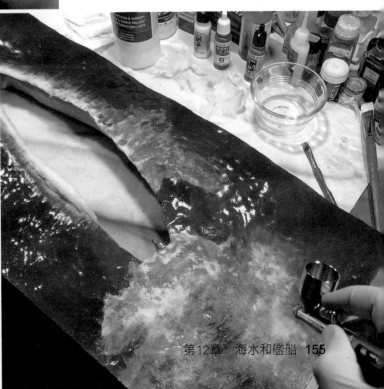

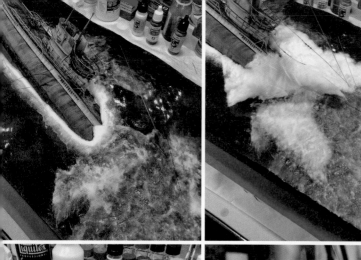
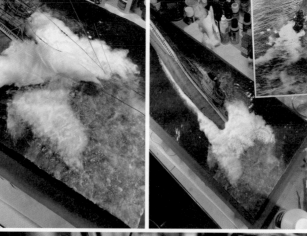

剩下的白色浪花部分，參考著實物照片，一層一層地鋪上光澤透明凝膠（一定要等上一層完全乾透之後，再鋪下一層），這樣經過數層之後，棉花製作的白色浪花就會更加有深度感和立體感。就像我們用透明AB環氧樹脂造出的通透的、具有一定厚度的水。

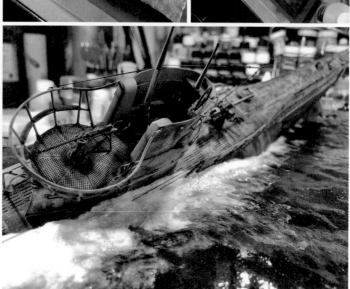

當白色的浪花製作完畢後，開始在縫衣針的幫助下佈置右舷後方的纜線，以及側面的護欄。讓它們看起來像是隨著艦體的沉沒消失到大海中的感覺。

最後，為了給場景帶來生命力，會添加一些逃難的船員，主要參考這張U-625潛艇的歷史照片。將選擇Shapeways這家3D打印公司打印的幾個板件，來源於一個叫做「Panzer VS Tanks」（「戰車VS 坦克」）的銷售商，他提供的人物姿勢非常豐富，希望這能夠為人物的擺放和佈置帶來非常多的選擇空間。

當經過了一些試驗之後，選擇了一種人物佈置的方案，它不用對單個人物的具體姿勢進行改造了，可以節省許多時間和精力放在後續的場景製作中。已經為場景中的人物噴上了水補土，現在可以開始製作救生筏了。

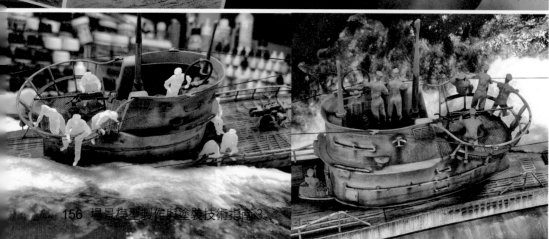

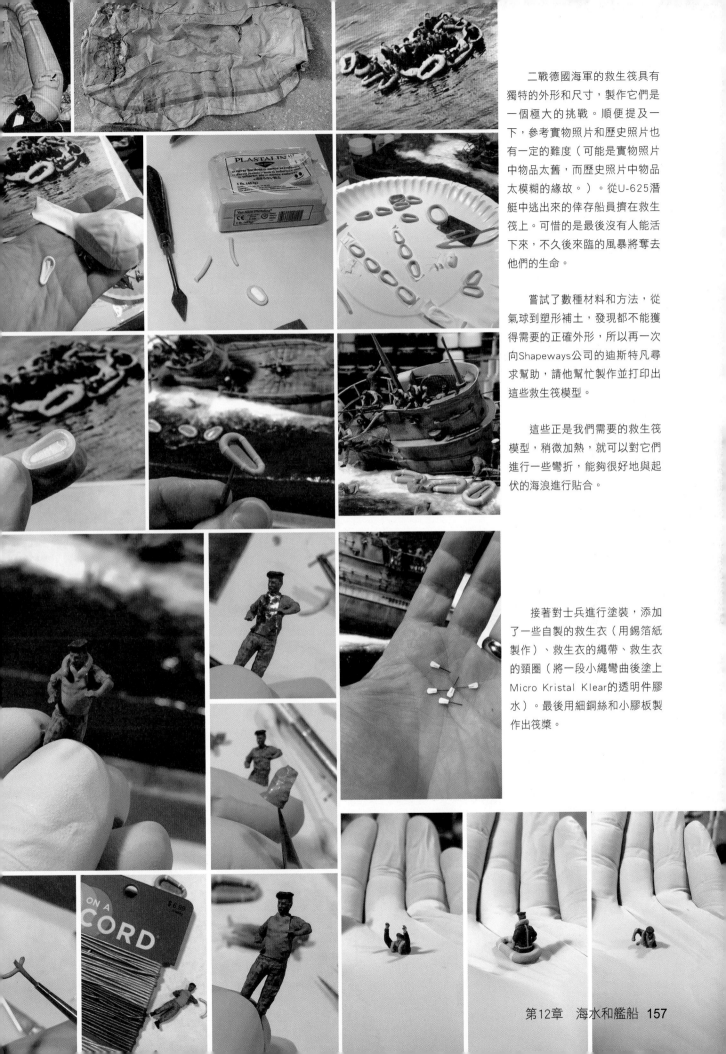

二戰德國海軍的救生筏具有獨特的外形和尺寸，製作它們是一個極大的挑戰。順便提及一下，參考實物照片和歷史照片也有一定的難度（可能是實物照片中物品太舊，而歷史照片中物品太模糊的緣故。）。從U-625潛艇中逃出來的倖存船員擠在救生筏上。可惜的是最後沒有人能活下來，不久後來臨的風暴將奪去他們的生命。

嘗試了數種材料和方法，從氣球到塑形補土，發現都不能獲得需要的正確外形，所以再一次向Shapeways公司的迪斯特凡尋求幫助，請他幫忙製作並打印出這些救生筏模型。

這些正是我們需要的救生筏模型，稍微加熱，就可以對它們進行一些彎折，能夠很好地與起伏的海浪進行貼合。

接著對士兵進行塗裝，添加了一些自製的救生衣（用錫箔紙製作）、救生衣的繩帶、救生衣的頸圈（將一段小繩彎曲後塗上Micro Kristal Klear的透明件膠水）。最後用細銅絲和小膠板製作出筏槳。

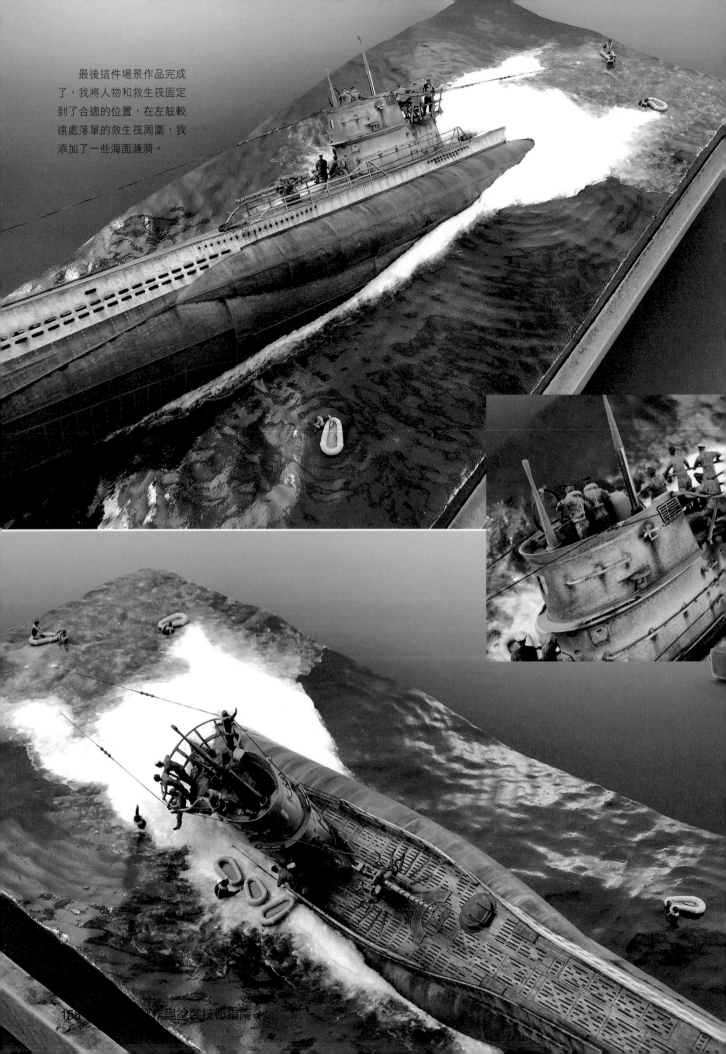

最後這件場景作品完成
了，我將人物和救生筏固定
到了合適的位置，在左舷較
遠處落單的救生筏周圍，我
添加了一些海面漣漪。

筏與塗裝技術指南

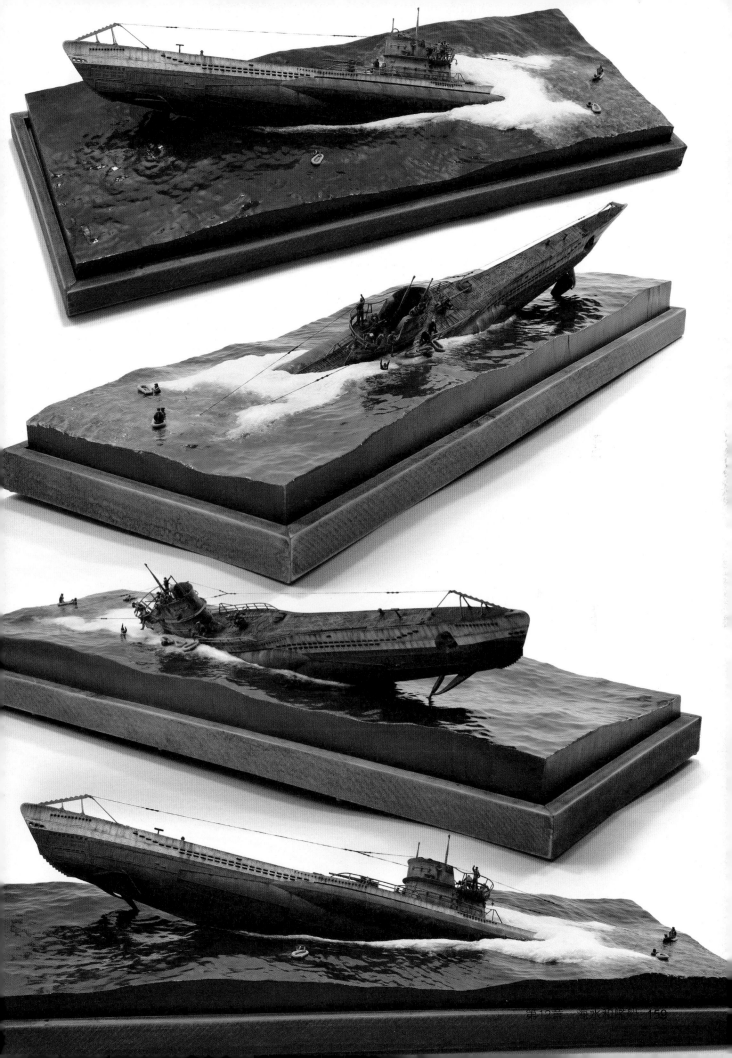

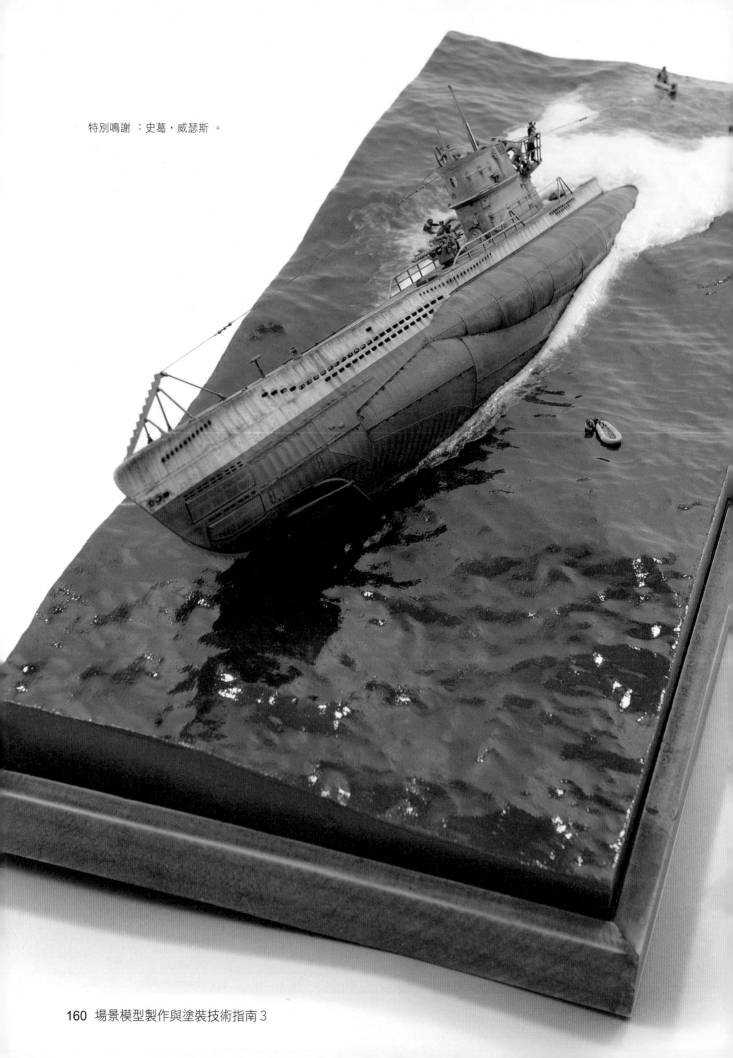

特別鳴謝 ：史葛・威瑟斯 。

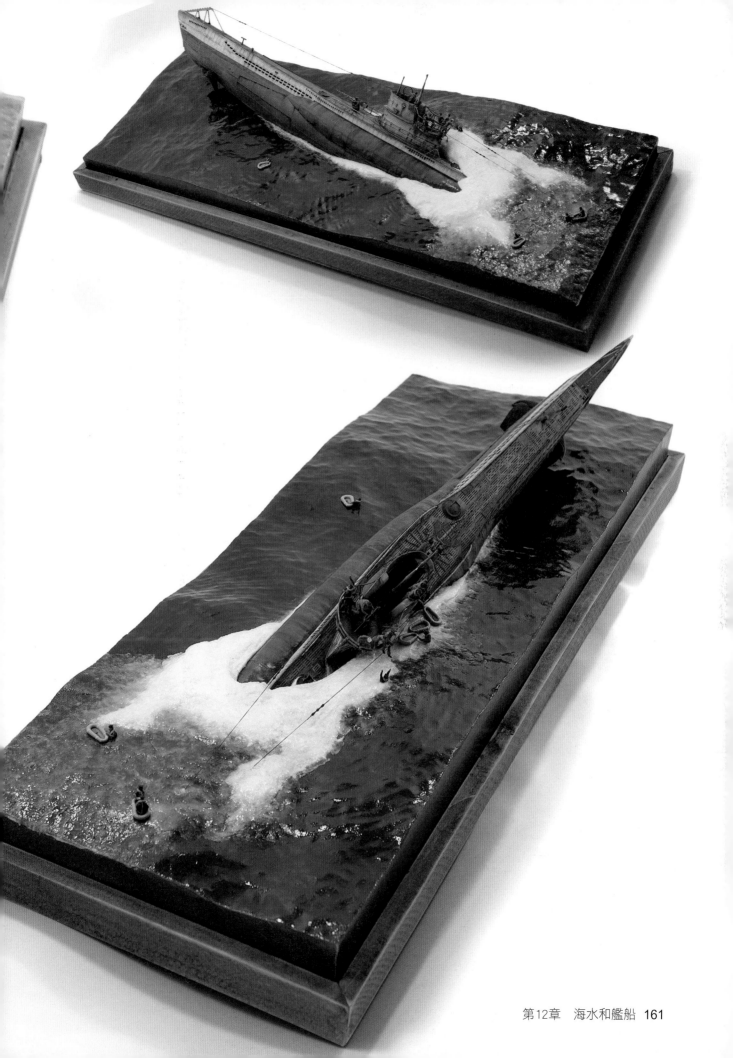

第13章 撞上河邊岩石的飛機

· 佈滿岩石的河流
· 結冰的河流
· 水上飛機的水景地台

撞上河邊岩石的飛機
一、佈滿岩石的河流
用透明 AB 環氧樹脂來製作河流

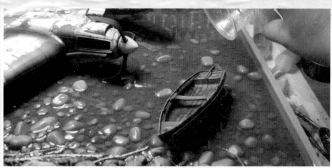

在用樹脂正式造水之前，先搭建了幾個小池子來進行試驗，找到最佳的平衡點來獲得希望的色調，也蒐集了一些河流和小溪的照片。我們要時刻牢記，造水的過程每一步做完之後是無法回頭的，這一點非常重要（這一點是跟琺瑯舊化產品相對的，它做出的效果如果重了，往往可以進行調整甚至可以抹去重來。）。使用的是Deluxe的透明AB環氧樹脂，用兩支注射器，這樣可以精準地控製造水劑的量。

採用真實的照片作為參考製作並塗裝河床（當然也要圍好池子），然後開始注入第一層造水劑（注意是薄層的），其中會加入幾滴黃綠色的水性漆，建議加一滴後迅速用牙籤等工具攪拌均勻，然後看顏色，淺了的話再加一滴攪拌，然後看顏色，直至達到自己需要的效果。第二層造水時會加入更少的顏料（這樣更透明一些），到最後一層時可以不用顏料（完全透明的狀態）。透過這些步驟操作，我們可以為河水帶來深度感。

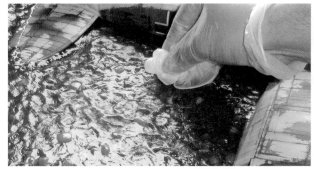

硬化的時間取決於樹脂造水的量（透明AB環氧樹脂的硬化過程是一個化學反應的過程，樹脂在硬化劑的作用下形成三維交聯狀固化化合物。）。我們必須留意何時才是為造水劑塑形的最佳時期（即造水劑有些軟，還沒有完全硬化的時候，大約會出現在造水後3～6小時的時間，不同的品牌時間會有所不同，可以用圓鈍的硬物體沾上水在造水劑表面壓一下，看是否達到塑形的時機。）。這段時間不會太長，趁著這段時間，小心地為樹脂表面製作出一些水面的紋理，為了避免指紋破壞水面效果，要戴上乳膠手套（請用無粉型的乳膠手套），同時手上再捏著一個捏成團的乳膠手套（手套都沾上了水），在柔軟的樹脂表面進行夾捏，半硬化狀態的樹脂表面會有回覆原來狀態的傾向，因此必須反覆進行這個操作，用這種方法，我們就做出了水的動態效果。

對於岩石露出河面的部分，會筆塗上不同的色調（與岩石水中的部分色調相區別）。根據實物參考照片，為它加入了一些淺灰色的色調。水面以上的淺色調和水面以下的深色調形成了鮮明的對比，這樣再一次為河水帶來了深度感。

在表面看到一些流水的漩渦和波紋，這些就是之前趁著樹脂半乾時，用乳膠手套夾捏出來的。

流水撞擊岩石，會在岩石的表面形成浪花，使用AV的浪花效果膏（Water Effects）來模擬這種效果，用細毛筆在岩石周圍點畫出具有立體感的浪花泡沫，應該是透明狀態的浪花（考慮到水流速度並不快）。

用細毛筆沾上一點白色的水性漆，在水流更急的浪花區域點上一些白色的小點（建議參考實物照片來進行點畫），製作出流水形成的白色浪花泡沫效果。

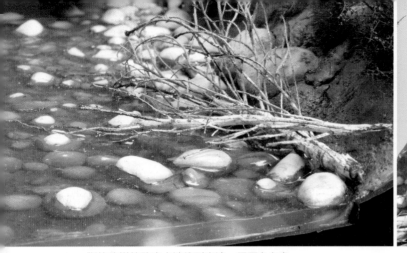

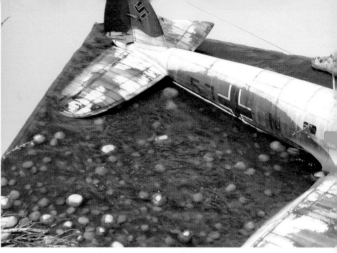

斷掉的樹枝隨流水被衝到岸邊,需要參考實物照片來模擬這種真實的效果。

機身附近漩渦的細節效果。

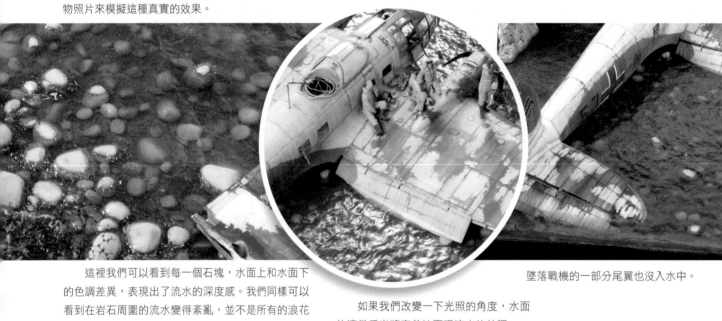

這裡我們可以看到每一個石塊,水面上和水面下的色調差異,表現出了流水的深度感。我們同樣可以看到在岩石周圍的流水變得紊亂,並不是所有的浪花都是白色的泡沫狀,而這主要取決於流水的速度。

墜落戰機的一部分尾翼也沒入水中。

如果我們改變一下光照的角度,水面的適當反光將完美地再現流水的外觀。

從場景地台的前方看到的流水中漩渦和波紋的整體效果。

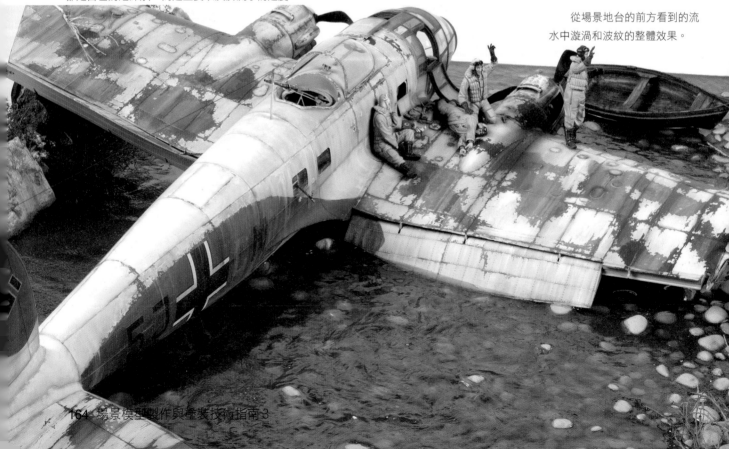

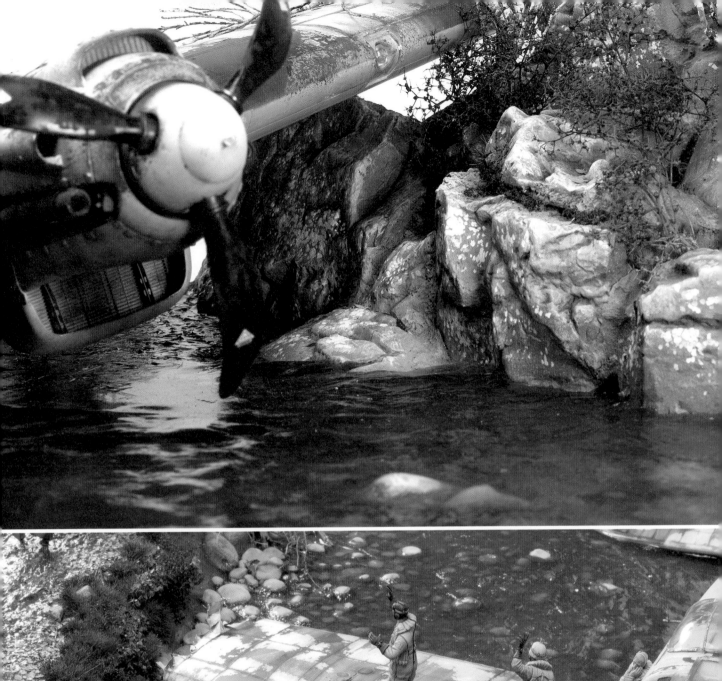

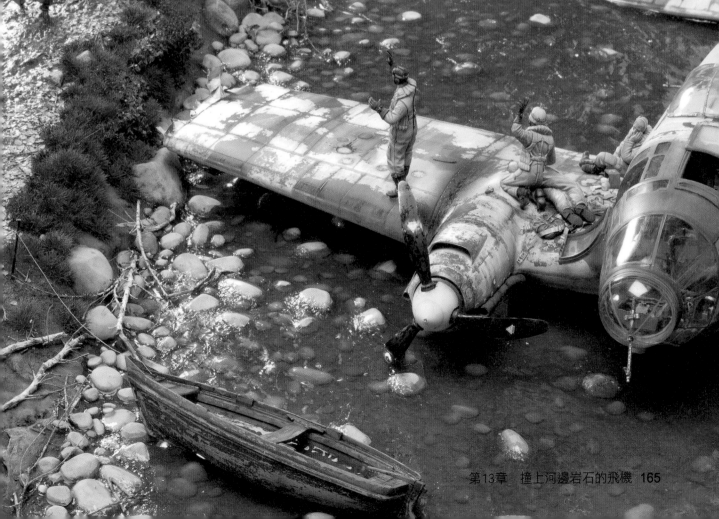

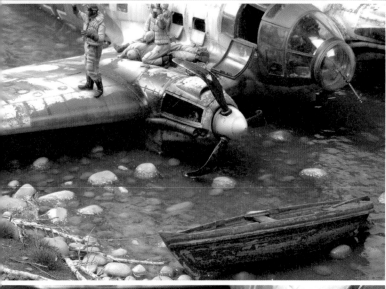
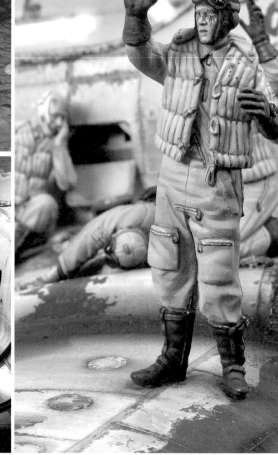
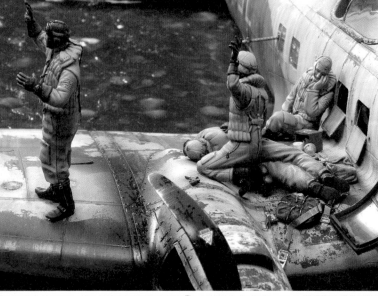
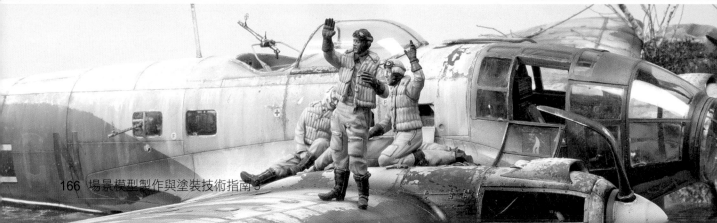

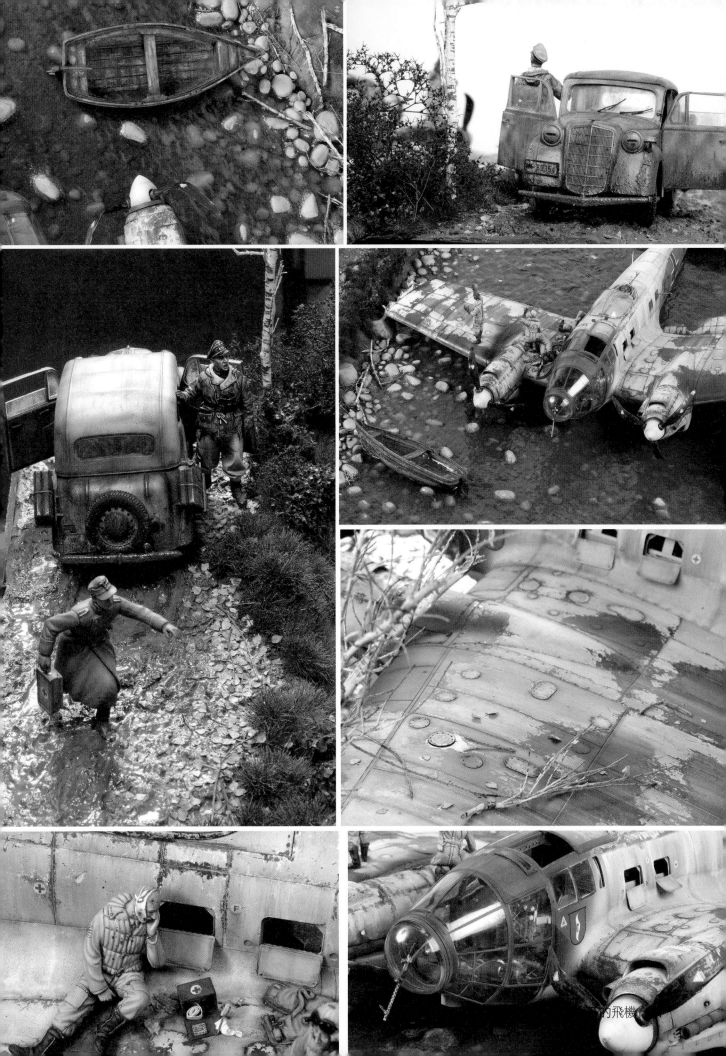

的飛機

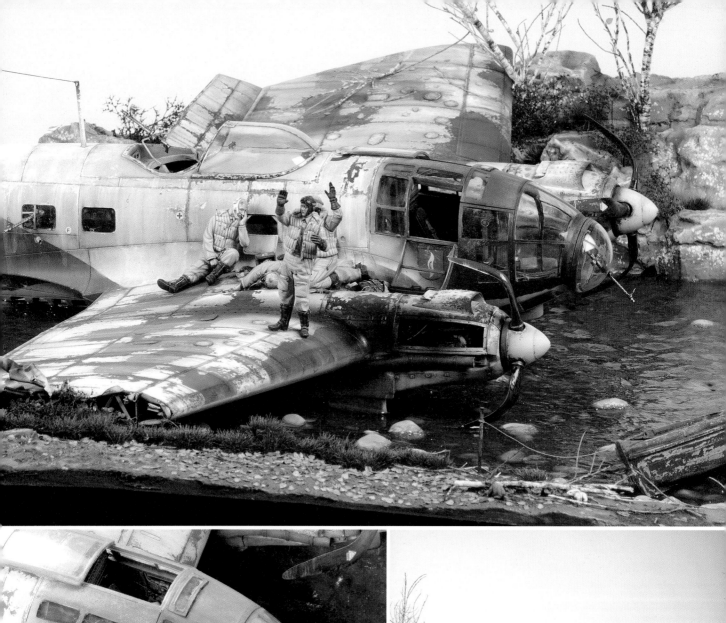

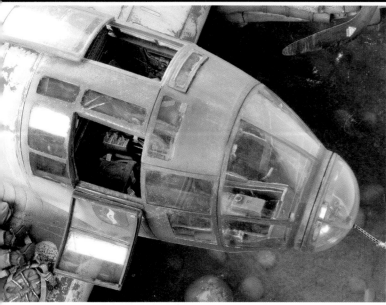

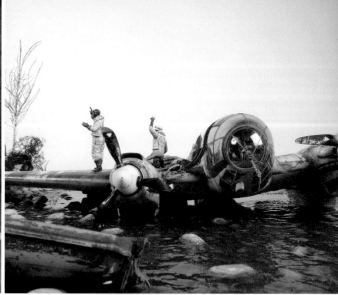

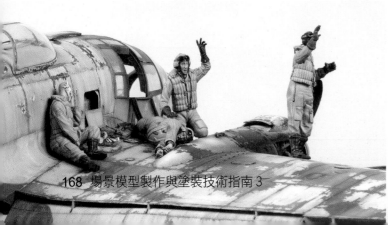

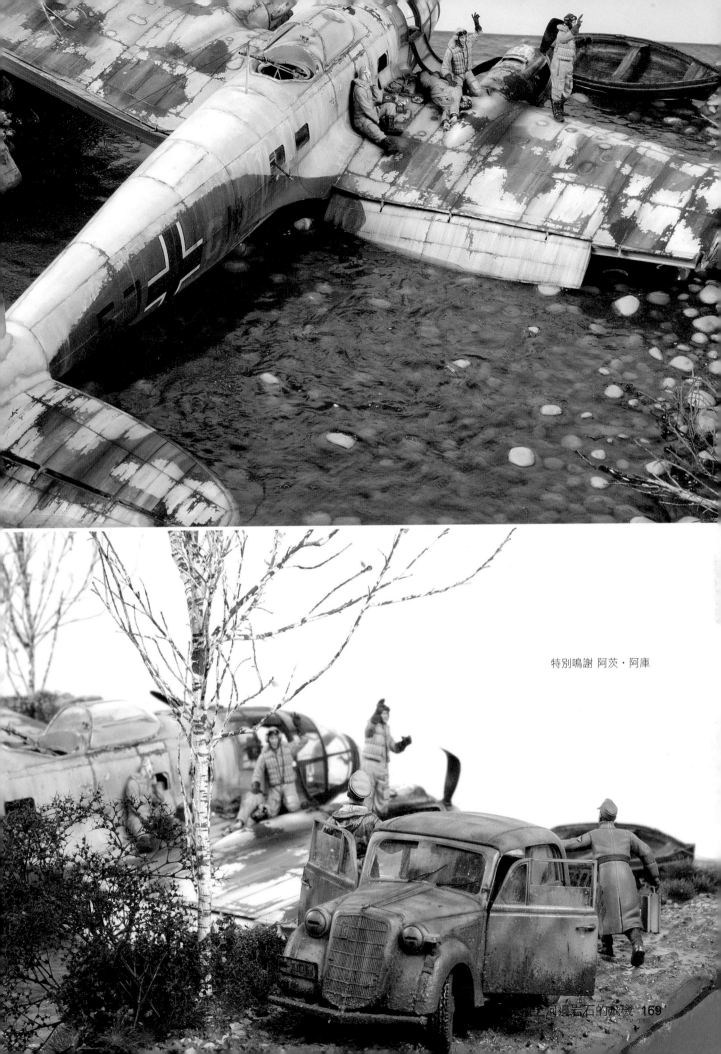

特別鳴謝 阿茨・阿庫

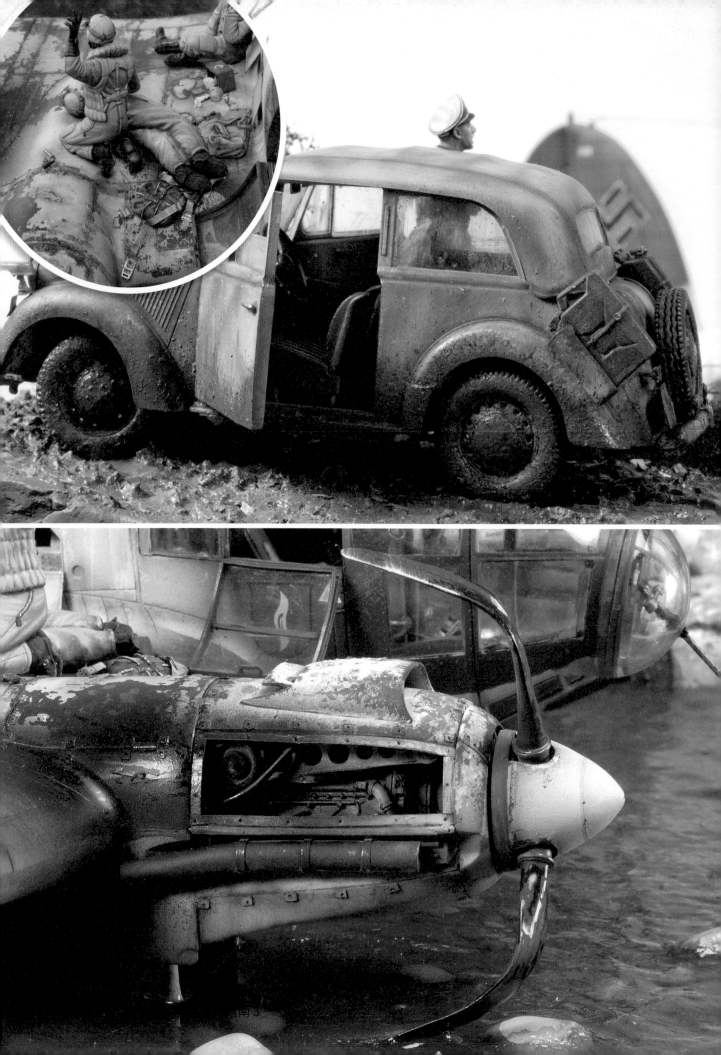

撞上河邊岩石的飛機
二、結冰的河流
（一）製作冰面

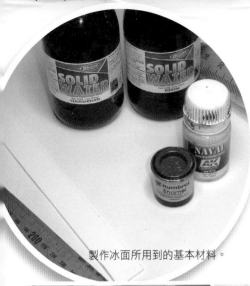

製作冰面所用到的基本材料。

在倒入造水劑造冰之前，我們需要瞭解造冰的材料，同時找到正確的色調來模擬冰面的色調。之前的一些測試是非常必要的，它們可以幫助我們獲得一些重要的數據——在透明AB環氧樹脂中加入何種顏料以及加入的量。因為造水或者造冰的每一個步驟走完之後，都很難再回過頭來進行補救。

按照生產商在說明書中所規定的比例，將造水劑和硬化劑倒入一個透明的容器中。

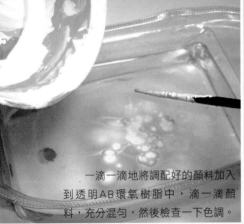

將Humbrol藍色色調的琺瑯漆與適量的AK 306（艦船鹽漬垂紋效果液）混合，調配出所需的冰面的色調。

一滴一滴地將調配好的顏料加入到透明AB環氧樹脂中，滴一滴顏料，充分混勻，然後檢查一下色調。

在一個矩形的圍池中小心地倒入了調色好的造水劑（圍池的周邊是用塑料片封閉）。

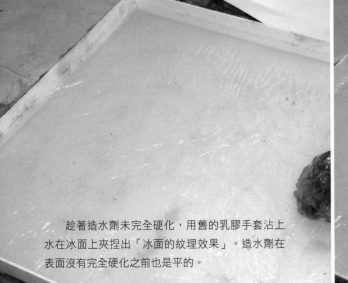

趁著造水劑未完全硬化，用舊的乳膠手套沾上水在冰面上夾捏出「冰面的紋理效果」。造水劑在表面沒有完全硬化之前也是平的。

大家可以看到樹脂完全硬化後，表面有豐富的紋理和立體感。

用 一 支
小錘敲擊樹脂冰
面，將冰面敲碎，這樣
我們就得到了一些冰面碎片。

用幾種不同色調的綠色水
性漆混合出自己需要的綠色色
調作為下方河水的色調。

用噴筆將調配好的綠
色噴塗在地台表面。

開始將墜毀的戰機和
大塊的冰面碎片佈置到場
景中。

用模型筆刀在冰塊的邊緣進行切割和加工，
為它帶來一些紋理感。

這裡我們可以
看到破碎的冰面已
經佈置完畢。

撞上河邊岩石的飛機
二、結冰的河流
(二) 造雪

將「Scenic Bound」(一種類似於白膠的黏合劑)和「Micro Balloons」(類似於雪粉)倒入小杯中進行混合(製作出「積雪混合物」)。兩種產品都是來自於Deluxe的場景用品。

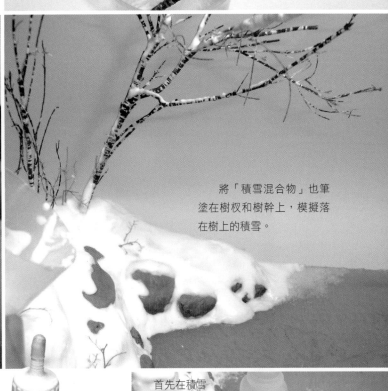

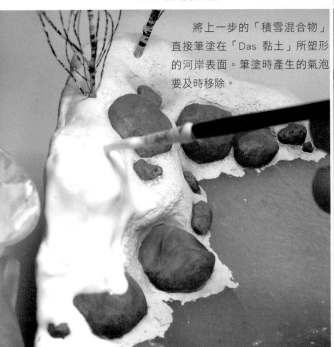

將上一步的「積雪混合物」直接筆塗在「Das 黏土」所塑形的河岸表面。筆塗時產生的氣泡要及時移除。

將「積雪混合物」也筆塗在樹杈和樹幹上,模擬落在樹上的積雪。

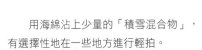

首先在積雪與冰面的交界處筆塗上光澤透明清漆。

製作交界處的雪,即位於冰面和積雪之間的位置。將Andrea的人造雪粉與AV的光澤透明清漆聯合起來使用製作「交界雪」。

「交界雪」的製作也將應用到之前的「積雪混合物」,另外還將用到海綿進行上色。

趁著清漆未乾,撒上Andrea的人造雪粉。

用海綿或者細毛筆將「積雪混合物」隨機地點在積雪與冰面的交界處。

用海綿沾上少量的「積雪混合物」,有選擇性地在一些地方進行輕拍。

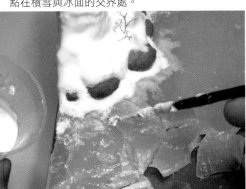

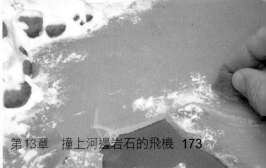

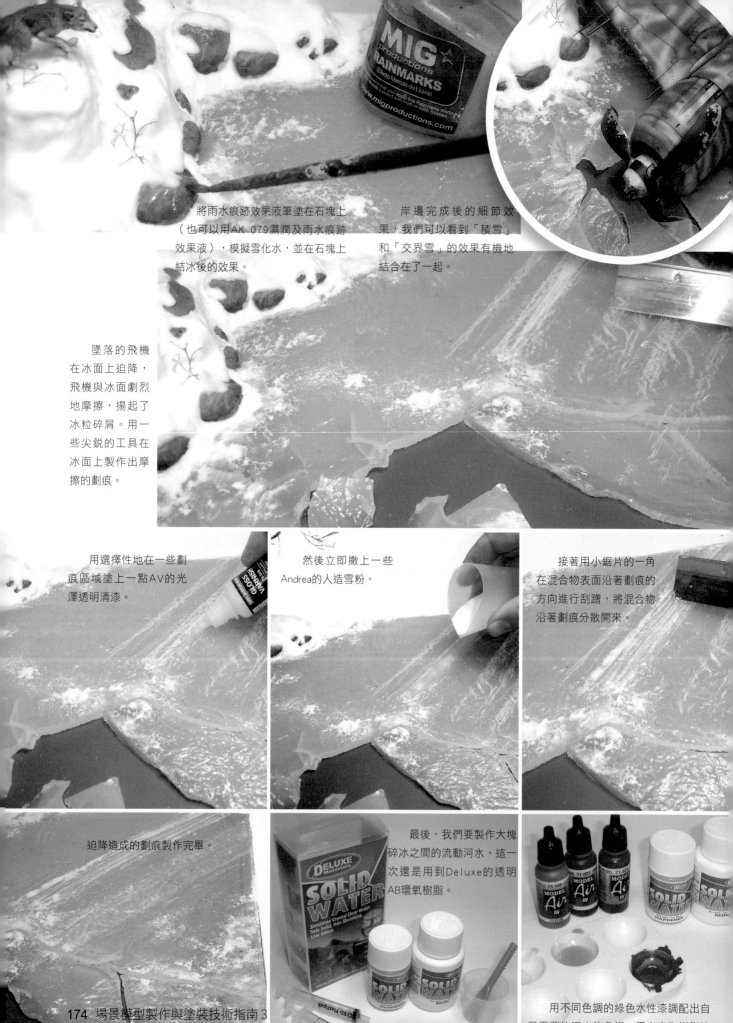

將雨水痕跡效果液筆塗在石塊上（也可以用AK 079濕潤及雨水痕跡效果液），模擬雪化水，並在石塊上結冰後的效果。

岸邊完成後的細節效果，我們可以看到「積雪」和「交界雪」的效果有機地結合在了一起。

墜落的飛機在冰面上迫降，飛機與冰面劇烈地摩擦，揚起了冰粒碎屑。用一些尖銳的工具在冰面上製作出摩擦的劃痕。

用選擇性地在一些劃痕區域塗上一點AV的光澤透明清漆。

然後立即撒上一些Andrea的人造雪粉。

接著用小鋸片的一角在混合物表面沿著劃痕的方向進行刮蹭，將混合物沿著劃痕分散開來。

迫降造成的劃痕製作完畢。

最後，我們要製作大塊碎冰之間的流動河水，這一次還是用到Deluxe的透明AB環氧樹脂。

用不同色調的綠色水性漆調配出自己需要的河水的色調，用它來為樹脂造水劑調色。

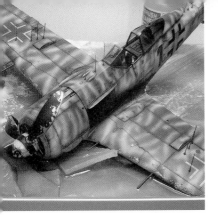

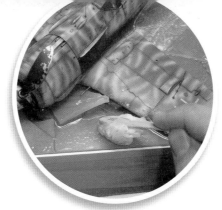

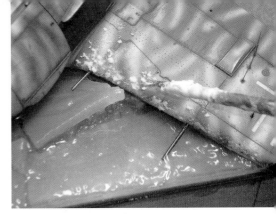

碎冰之間已經應用上了造水劑，墜毀的飛機也已經佈置到位。

用之前自製的工具（即用乳膠手套製作的），來為造水劑表面添加水的紋理。

在機翼的邊緣部分，用舊毛筆戳上一些少量的雪粉。

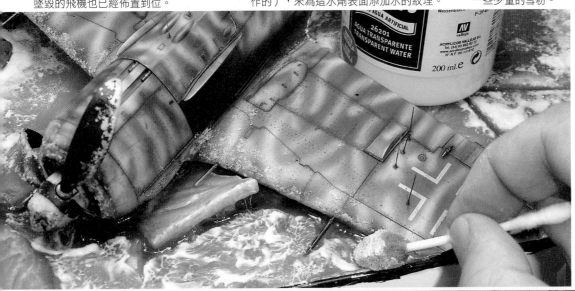

用海綿沾上AV的浪花效果膏來製作水面上的浪花泡沫效果，給人的感覺就是這些泡沫是碎裂的冰塊在河面上運動而產生的。

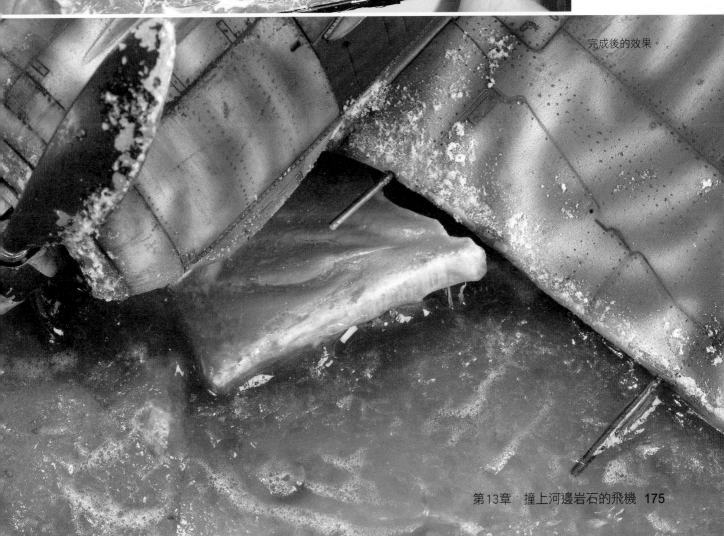

完成後的效果。

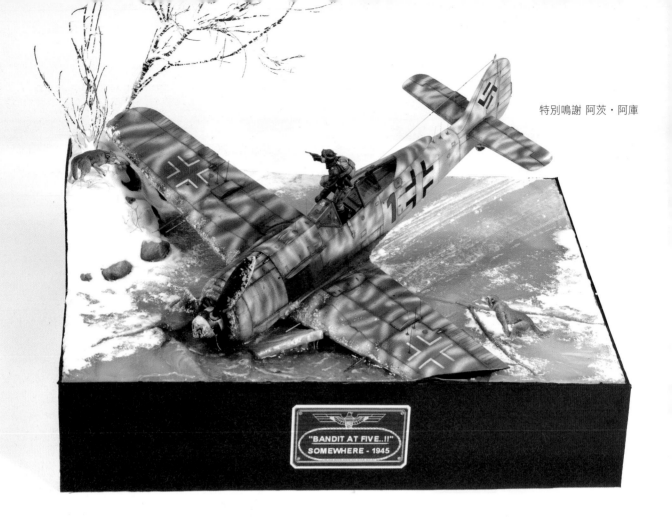

特別鳴謝 阿茨・阿庫

"BANDIT AT FIVE..!"
SOMEWHERE - 1945

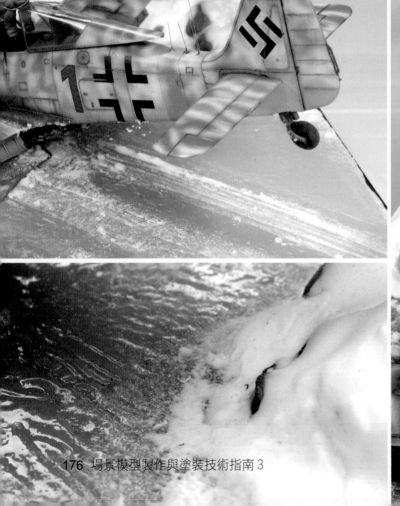

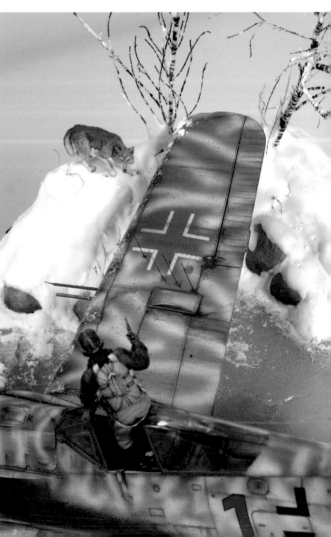

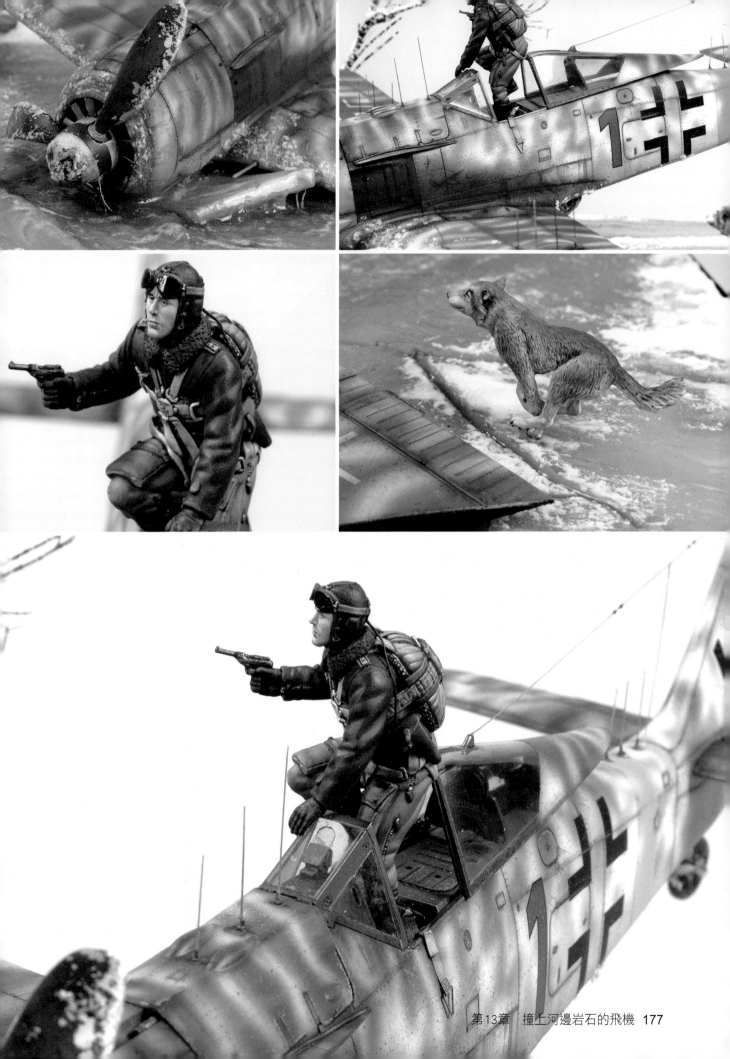

三、水上飛機的水景地台

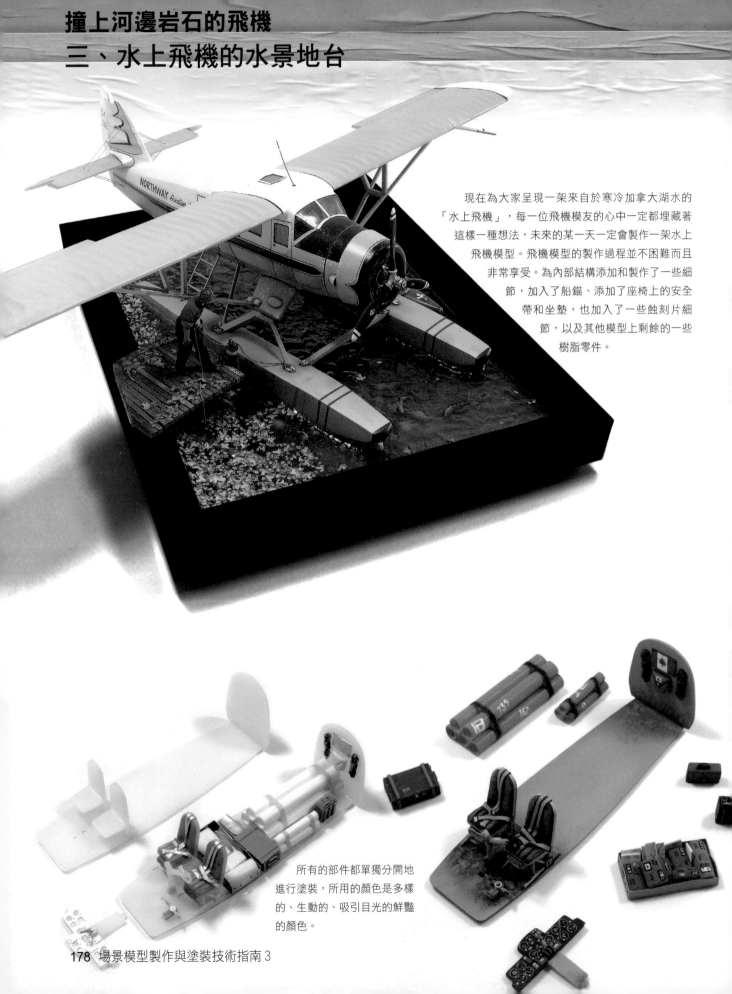

現在為大家呈現一架來自於寒冷加拿大湖水的
「水上飛機」，每一位飛機模友的心中一定都埋藏著
這樣一種想法，未來的某一天一定會製作一架水上
飛機模型。飛機模型的製作過程並不困難而且
非常享受。為內部結構添加和製作了一些細
節，加入了船錨、添加了座椅上的安全
帶和坐墊，也加入了一些蝕刻片細
節，以及其他模型上剩餘的一些
樹脂零件。

所有的部件都單獨分開地
進行塗裝，所用的顏色是多樣
的、生動的、吸引目光的鮮豔
的顏色。

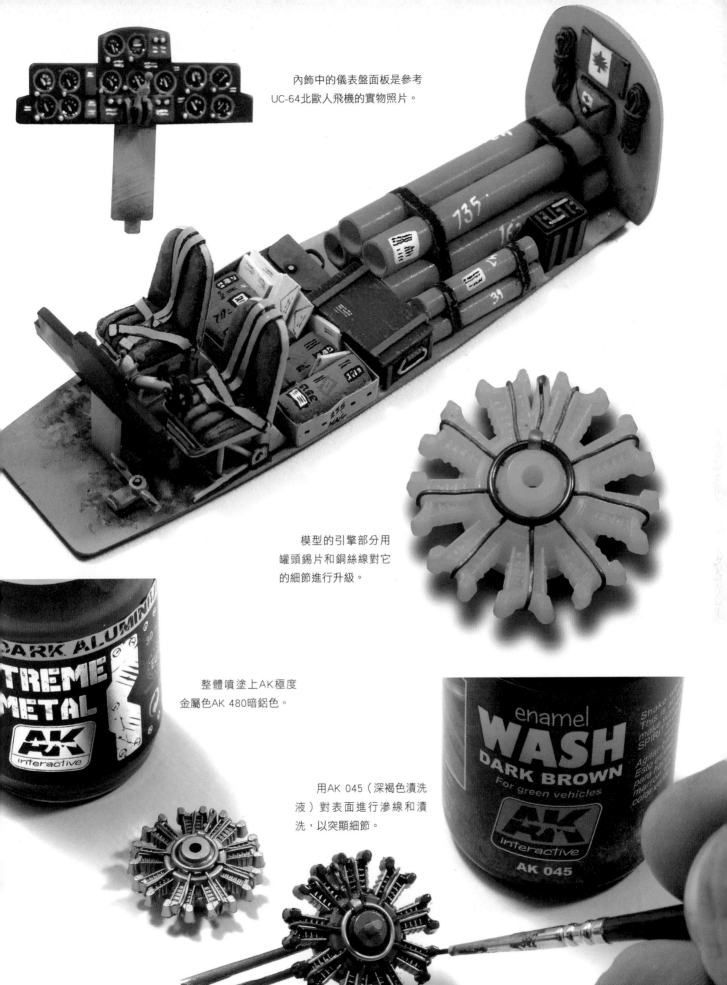

內飾中的儀表盤面板是參考
UC-64北歐人飛機的實物照片。

模型的引擎部分用
罐頭錫片和銅絲線對它
的細節進行升級。

整體噴塗上AK極度
金屬色AK 480暗鋁色。

用AK 045（深褐色漬洗
液）對表面進行滲線和漬
洗，以突顯細節。

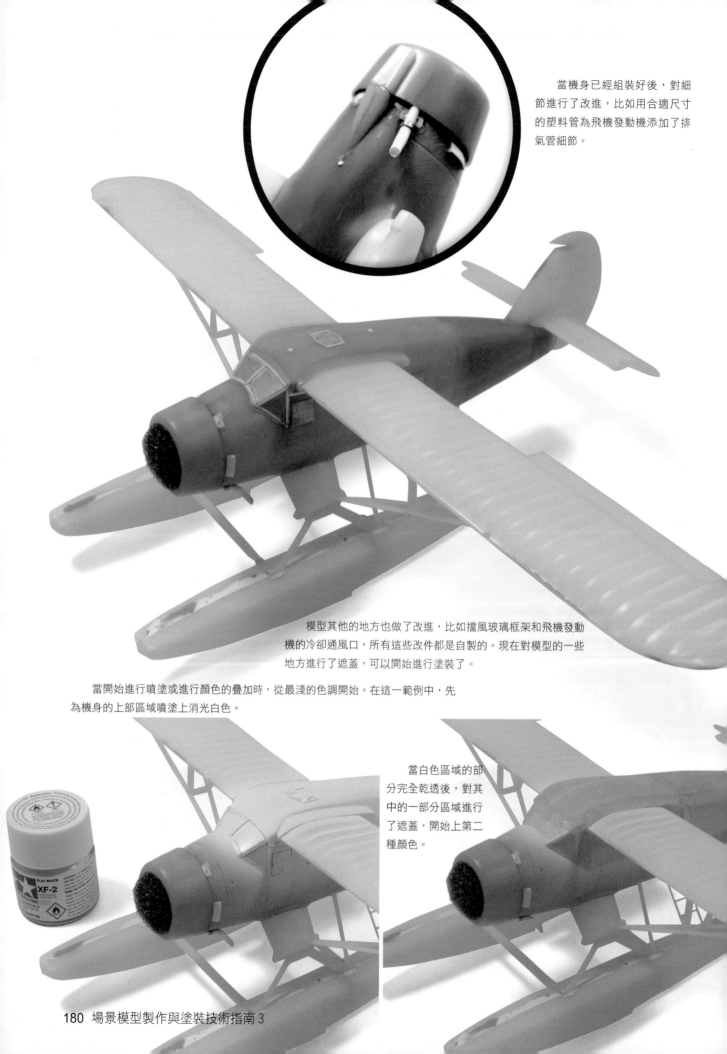

當機身已經組裝好後，對細節進行了改進，比如用合適尺寸的塑料管為飛機發動機添加了排氣管細節。

模型其他的地方也做了改進，比如擋風玻璃框架和飛機發動機的冷卻通風口，所有這些改件都是自製的。現在對模型的一些地方進行了遮蓋，可以開始進行塗裝了。

當開始進行噴塗或進行顏色的疊加時，從最淺的色調開始。在這一範例中，先為機身的上部區域噴塗上消光白色。

當白色區域的部分完全乾透後，對其中的一部分區域進行了遮蓋，開始上第二種顏色。

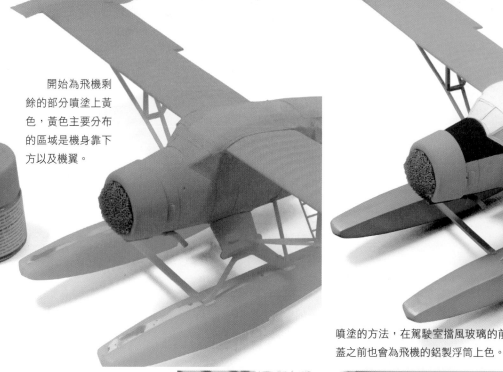

開始為飛機剩餘的部分噴塗上黃色，黃色主要分布的區域是機身靠下方以及機翼。

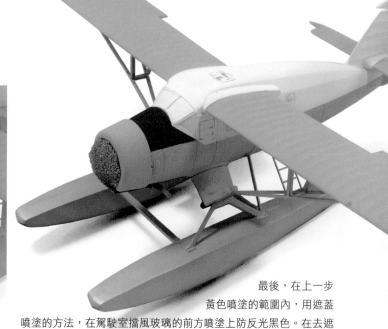

最後，在上一步黃色噴塗的範圍內，用遮蓋噴塗的方法，在駕駛室擋風玻璃的前方噴塗上防反光黑色。在去遮蓋之前也會為飛機的鋁製浮筒上色。

用一支細芯的自動鉛筆來對飛機的面板線進行描畫和加深。如果是消光的漆膜，這一步操作將很容易，之後將對整個表面噴上清漆進行封閉。這種方法非常簡單，獲得的效果也很棒。

上一步技法中的另外一個變種就是使用細的繪圖勾線黑墨水筆（黑墨水筆的筆芯直徑約在0.13mm到0.2mm左右），對飛機發動機周圍更加細小的鉚釘等細節進行刻畫和強調。

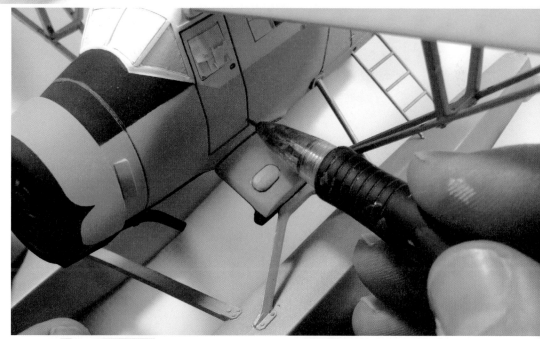

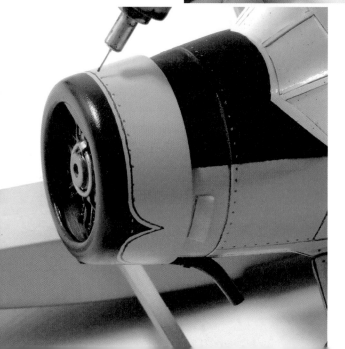

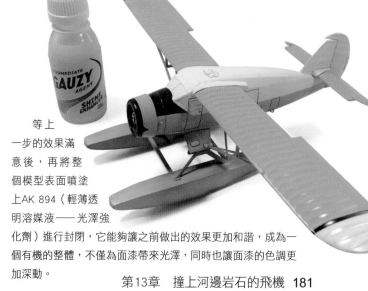

等上一步的效果滿意後，再將整個模型表面噴塗上AK 894（輕薄透明溶媒液──光澤強化劑）進行封閉，它能夠讓之前做出的效果更加和諧，成為一個有機的整體，不僅為面漆帶來光澤，同時也讓面漆的色調更加深動。

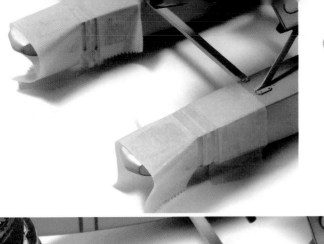

用遮蓋噴塗的方
法製作浮筒上的紅色
警示帶，這是標識螺
旋槳的警示區域。

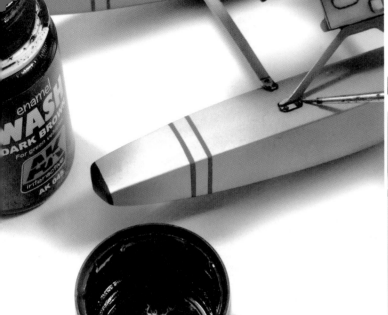

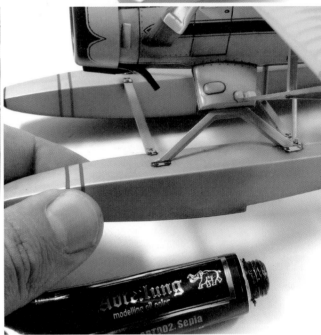

對於浮筒周圍附件細節，比如連接處
以及凹陷、縫隙和角落，用AK 045（深褐
色漬洗液）進行精細地滲線。

北歐人飛機的尾翼上有一
系列的加固桿，板件中並沒有
包含這些東西，所以我們需要
自製並添加。首先需要在尾翼
正確的地方鑽孔。

油畫顏料非常適合於製作一些明暗以及色調的變化。在這一
範例中，用深褐色的油畫顏料（Abt 002）為浮筒周圍的一些附
屬設備添加一些明暗變化。

然後將細銅絲穿過這些孔，拉直後在末端點上
強力膠進行固定。大家可以看到尾舵呈一定的角
度，給人一種動態的感覺。

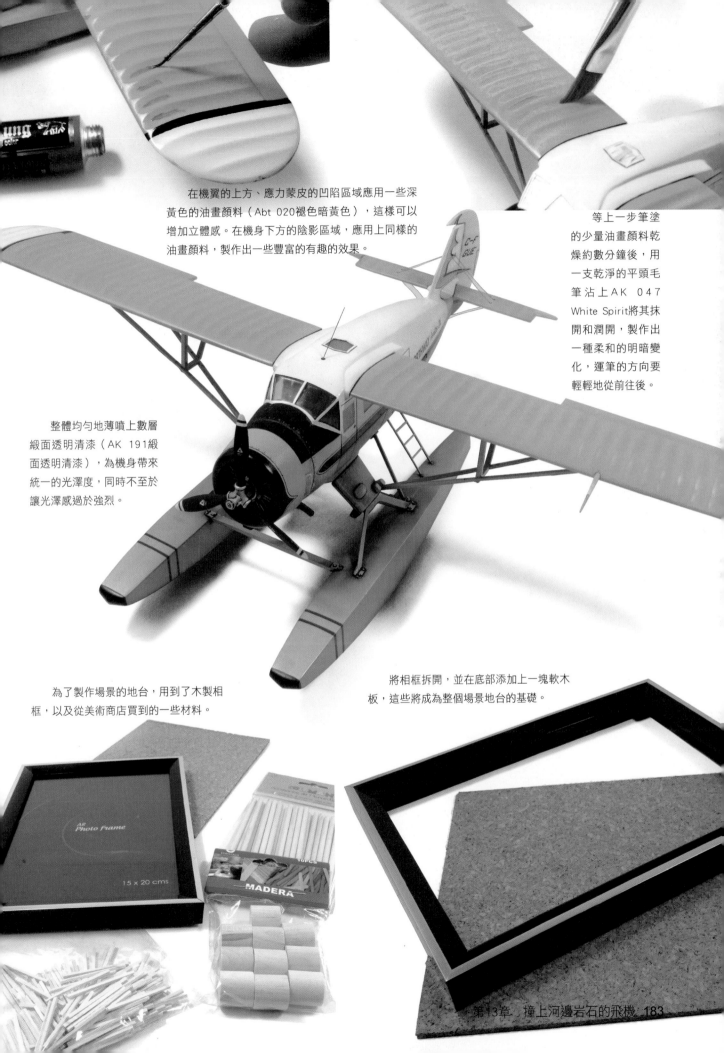

在機翼的上方、應力蒙皮的凹陷區域應用一些深黃色的油畫顏料（Abt 020褪色暗黃色），這樣可以增加立體感。在機身下方的陰影區域，應用上同樣的油畫顏料，製作出一些豐富的有趣的效果。

等上一步筆塗的少量油畫顏料乾燥約數分鐘後，用一支乾淨的平頭毛筆沾上AK 047 White Spirit將其抹開和潤開，製作出一種柔和的明暗變化，運筆的方向要輕輕地從前往後。

整體均勻地薄噴上數層緞面透明清漆（AK 191緞面透明清漆），為機身帶來統一的光澤度，同時不至於讓光澤感過於強烈。

為了製作場景的地台，用到了木製相框，以及從美術商店買到的一些材料。

將相框拆開，並在底部添加上一塊軟木板，這些將成為整個場景地台的基礎。

用接觸式黏合劑（也可以用強力膠）將軟木板黏合到相框底部。

用木工白膠來封閉軟木板的邊緣與相框之間的縫隙，為了避免後期造水時的麻煩，這一步非常重要也非常關鍵。

用攪拌咖啡的木籤以及火柴棒來製作小的碼頭。因為使用了強力膠，所以組裝起來非常快。

將巴爾沙木條用白膠黏合來製作碼頭上的木夾板。

現在開始製作碼頭邊的泊船柱，用圓柱形的木條以及一些銅絲線來製作。

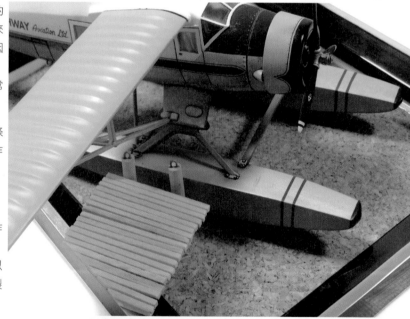

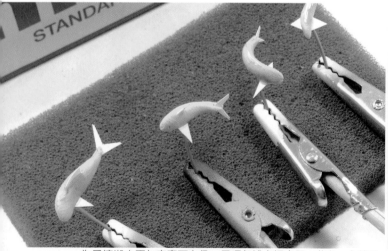

為了讓湖水更加真實而有趣，用環氧補土捏出了一些魚，魚鰭是用塑料片自製的。

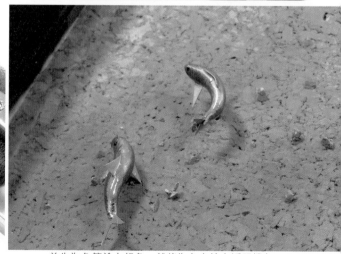

首先為魚筆塗上銀色，然後為魚身塗上透明橙色。

大家可以看到湖底有魚、環氧補土製作的岩石、不同大小的木樁，以及棕色由深到淺的色調變化（這樣做的目的是為之後的造水帶來深度感）。

用 AK 8043（透明 AB 環氧樹脂造水劑）來模擬水，按照產品說明書上給出的具體比例進行混合。

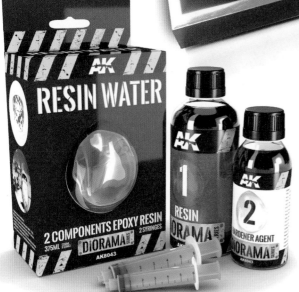

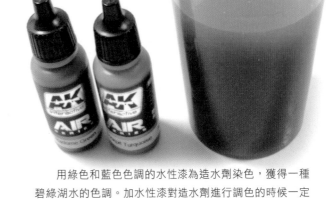

用綠色和藍色色調的水性漆為造水劑染色，獲得一種碧綠湖水的色調。加水性漆對造水劑進行調色的時候一定要一小點一小點地加，邊加邊混勻，同時觀察色調，不可以將顏色調過頭了，這一點非常重要。

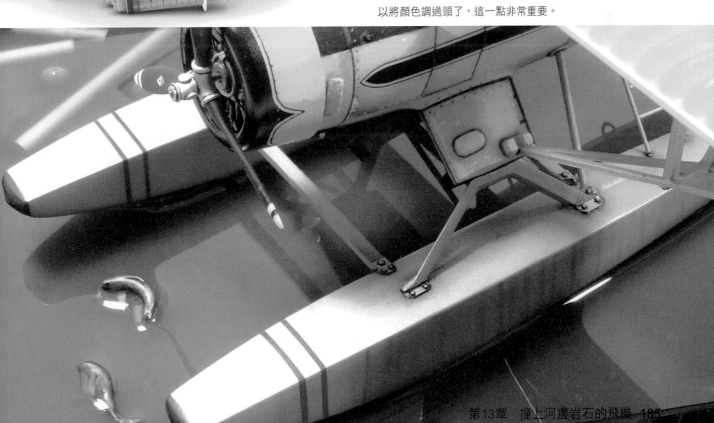

用乾燥的白樺樹種子做湖面上漂浮的樹葉,這將為整個場景帶來秋天的感覺,場景中的湖邊就是樹林。

分兩次少量地用透明AB環氧樹脂為場景造水,為了模擬湖面上起伏的波浪,筆塗上AK 8002(丙烯透明水凝膠)。

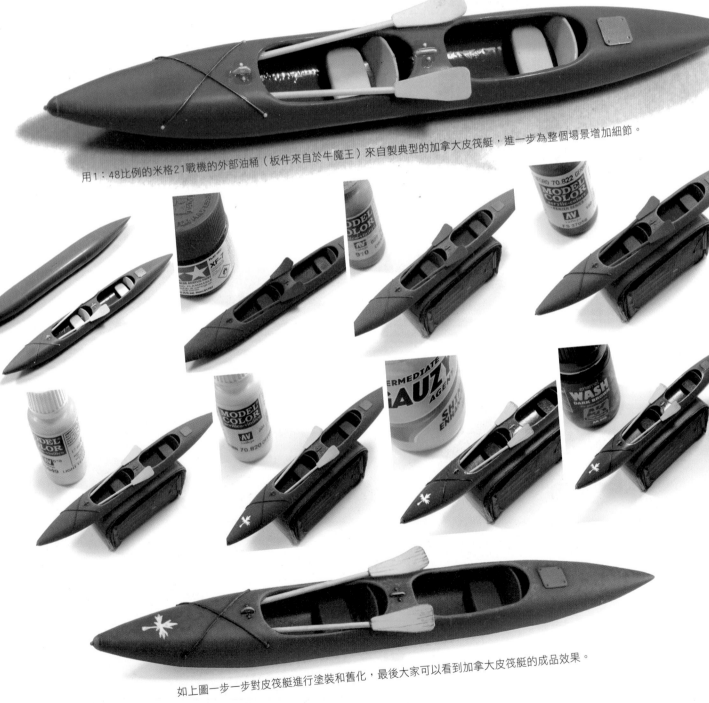

用1:48比例的米格21戰機的外部油桶(板件來自於牛魔王)來自製典型的加拿大皮筏艇,進一步為整個場景增加細節。

如上圖一步一步對皮筏艇進行塗裝和舊化,最後大家可以看到加拿大皮筏艇的成品效果。

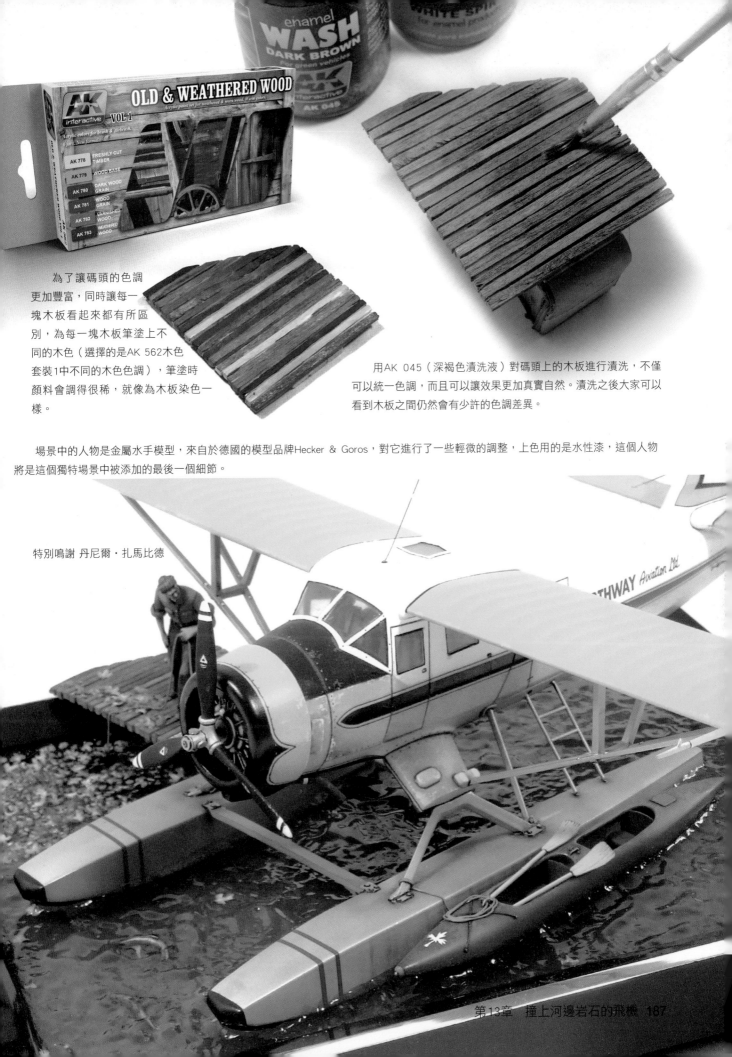

為了讓碼頭的色調更加豐富，同時讓每一塊木板看起來都有所區別，為每一塊木板筆塗上不同的木色（選擇的是AK 562木色套裝1中不同的木色色調），筆塗時顏料會調得很稀，就像為木板染色一樣。

用AK 045（深褐色漬洗液）對碼頭上的木板進行漬洗，不僅可以統一色調，而且可以讓效果更加真實自然。漬洗之後大家可以看到木板之間仍然會有少許的色調差異。

場景中的人物是金屬水手模型，來自於德國的模型品牌Hecker & Goros，對它進行了一些輕微的調整，上色用的是水性漆，這個人物將是這個獨特場景中被添加的最後一個細節。

特別鳴謝 丹尼爾‧扎馬比德

第14章　裝甲戰車與水

· 陷入水中的戰車
· 破水而行

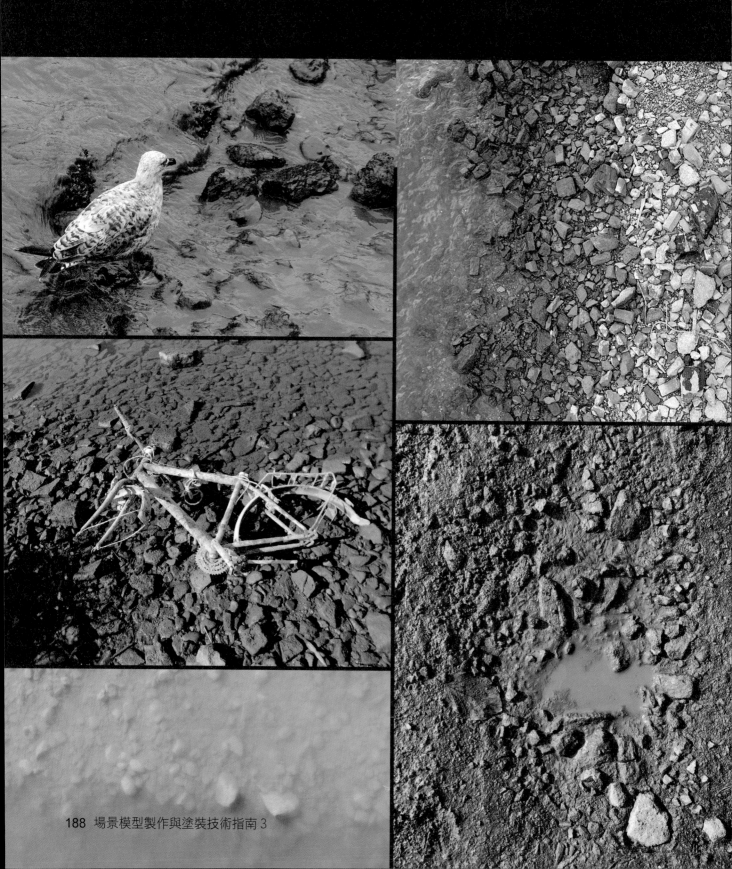

· 陷入水中的戰車
· 破水而行

裝甲戰車與水
一、陷入水中的戰車

為大家展示如何製作這樣一個小場景，一輛受損的T-34坦克半截身子都陷入了積水的彈坑，一位蘇軍士兵拖著一架馬克西姆機槍從坦克的旁邊走過。

板件使用的是田宮非常經典非常老的一款板件，編號是35059，戰車的型號是T-34/76，1943年。這款板件很難與現在板件的開模標準相比，但是它易於組裝、價格便宜而且容易找到，對於這個場景來說是再合適不過了。

用Panzer Art的樹脂砲塔替換掉了原件中的砲塔進行升級，參照 RE35-190 T-34/76 硬邊砲塔，其中還包含了金屬砲管。

後部發動機的格柵用的是牛魔王的蝕刻片。

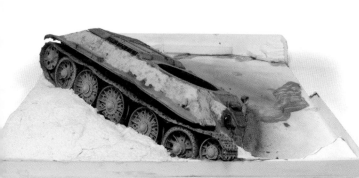

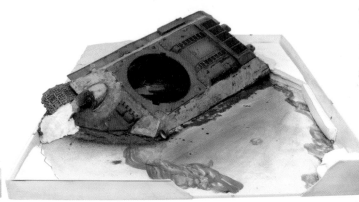

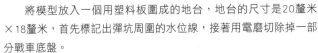
將模型放入一個用塑料板圍成的地台，地台的尺寸是20釐米×18釐米，首先標記出彈坑周圍的水位線，接著用電磨切除掉一部分戰車底盤。

接著將底盤固定到地台上，添加上更多層的黏土。

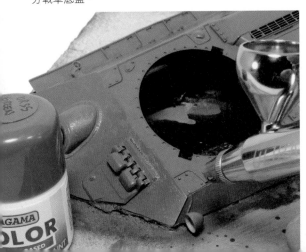

為T-34的車體噴塗上Agama的二戰蘇軍綠，它可以形成非常強韌的漆膜。（噴塗水性漆的蘇軍綠也是完全沒有問題的，注意薄噴多層，霧化著漆。）

將用到以下這些原料：乾的草球纖維、小的石礫碎屑、沙子、棕色的舊化土、石膏粉、水以及AV水性漆70819 伊拉克沙色。

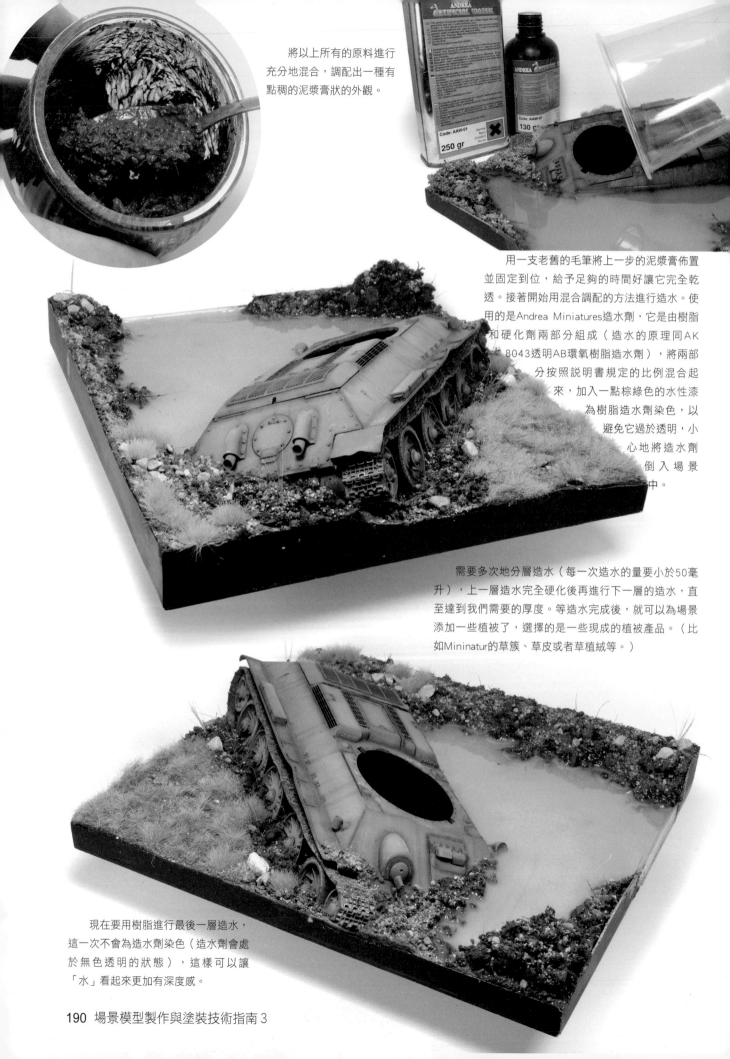

將以上所有的原料進行
充分地混合,調配出一種有
點稠的泥漿膏狀的外觀。

用一支老舊的毛筆將上一步的泥漿膏佈置
並固定到位,給予足夠的時間好讓它完全乾
透。接著開始用混合調配的方法進行造水。使
用的是Andrea Miniatures造水劑,它是由樹脂
和硬化劑兩部分組成(造水的原理同AK
8043透明AB環氧樹脂造水劑),將兩部
分按照說明書規定的比例混合起
來,加入一點棕綠色的水性漆
為樹脂造水劑染色,以
避免它過於透明,小
心地將造水劑
倒入場景
中。

需要多次地分層造水(每一次造水的量要小於50毫
升),上一層造水完全硬化後再進行下一層的造水,直
至達到我們需要的厚度。等造水完成後,就可以為場景
添加一些植被了,選擇的是一些現成的植被產品。(比
如Mininatur的草簇、草皮或者草植絨等。)

現在要用樹脂進行最後一層造水,
這一次不會為造水劑染色(造水劑會處
於無色透明的狀態),這樣可以讓
「水」看起來更加有深度感。

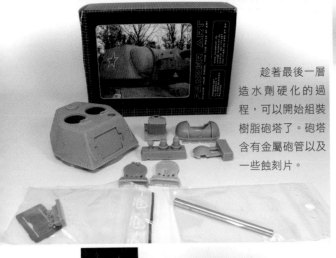

趁著最後一層造水劑硬化的過程，可以開始組裝樹脂砲塔了。砲塔含有金屬砲管以及一些蝕刻片。

砲塔組裝完畢，準備開始進行塗裝了。

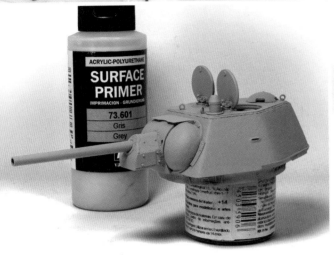

首先為砲塔噴塗上AV的灰色水補土。

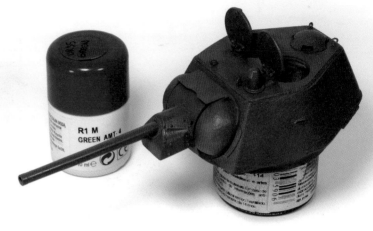

用Agama的二戰蘇軍綠為砲塔噴塗上基礎色。

在棕色中加入少量黑色，然後用噴筆細細地勾勒出一些砲塔的輪廓。（同時也在垂直面板上噴塗出了一些模糊的垂紋線條）

將田宮水性漆XF-60（消光暗黃色）重度稀釋後，薄噴在主要裝甲板的中心位置，以對這些地方進行強調。

這裡將使用威靈頓的水貼，為T-34坦克貼上當時非常典型的標語和戰術編號。

對於最明顯的高光部分噴塗上少量的田宮水性XF-57（消光淺皮革色）。

將不同顏色的油畫顏料擠一點到紙板上,總共有七種顏色,這已經能為這輛戰車帶來足夠豐富的色調變化了。(這些油畫顏料分別是Abt 007生赭色、Abt 006焦赭色、Abt 092赭色、其他的四種顏色類似於Abt 100中性灰色、Abt 050橄欖綠色、Abt 225午夜藍色和Abt 001雪白色,這裡使用的是油畫顏料的散點技法製作褪色效果。)

製作出一些符合邏輯的掉漆和刮蹭效果,將AV70950黑色和AV70985艦體紅混合出自己需要的掉漆色,然後用細毛筆進行點畫。

等造水劑完全硬化後,可以在水的表面應用上一層光澤透明清漆(可以用田宮的光油,或是在造水表面筆塗上一層AK 8008靜態水。)。接著繼續為場景添加一些植被。

在靠近岸邊的區域我佈置上更多的乾樹枝和枯樹葉。

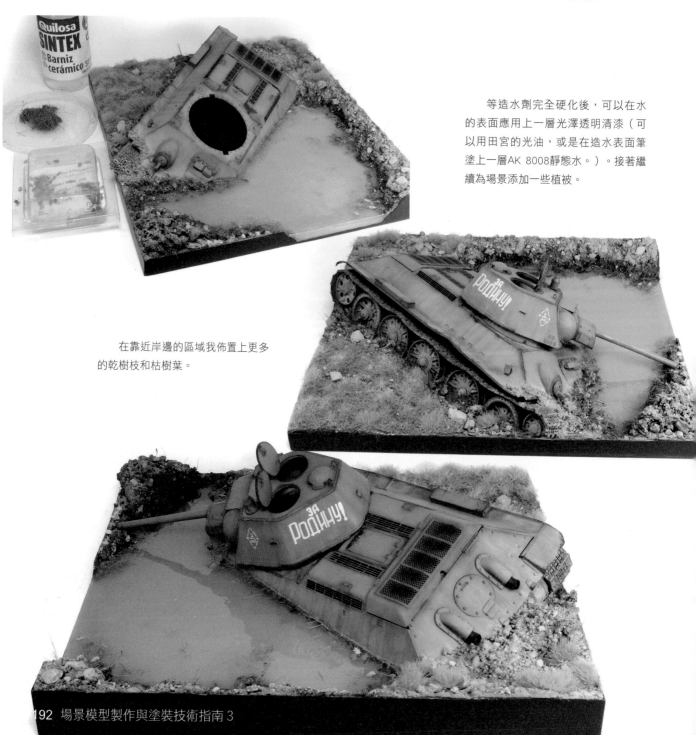

用乾掃的技法為植被
添加一些色調，使用的顏
料是水性漆的綠色和黃
色。最後會用經過適當稀
釋的油畫顏料Abt 006焦赭
色對植被進行漬洗。

76毫米砲彈的木製
彈藥箱來自於Miniart的
板件，將它佈置在T-34
坦克旁邊。

二戰蘇軍士兵來自於現成的
板件，為他加了一個頭盔，士兵
的塗裝用的是水性漆。

腳印直接使用Calibre 35
比例的腳印工具（原理類似於
印章）。將舊化土先用AK 047
White Spirit稀釋混勻，然後用
腳印工具沾上一點點，在戰車
上符合邏輯的區域按壓出腳
印。

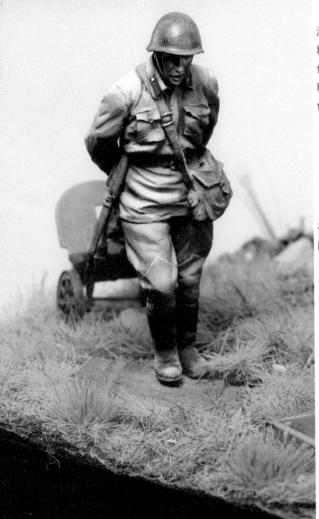

將AK 084（發動機油污效果
液）用AK 047 White Spirit適當稀
釋後，在發動機進氣艙蓋附近筆
塗上一些油污和溢油效果。

將舊化土用AK 047
White Spirit稀釋並混勻，
然後用舊毛筆沾上少許，
將舊毛筆在牙籤上彈撥，
在戰車的後部製作出一些乾
燥泥漿的濺點效果。

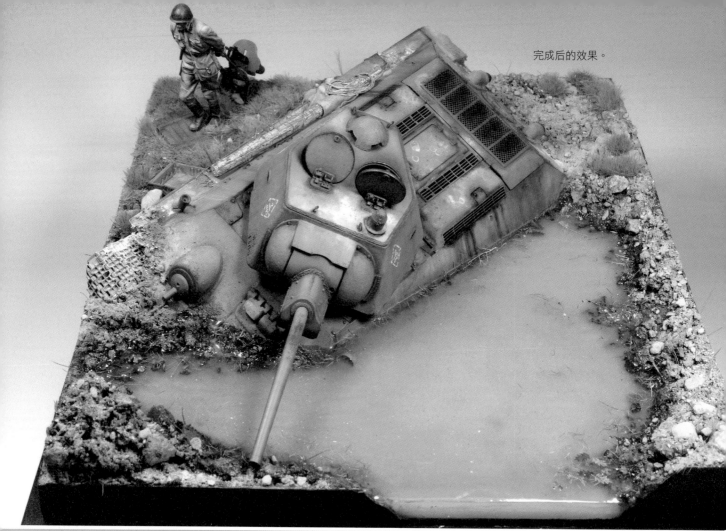

完成后的效果。

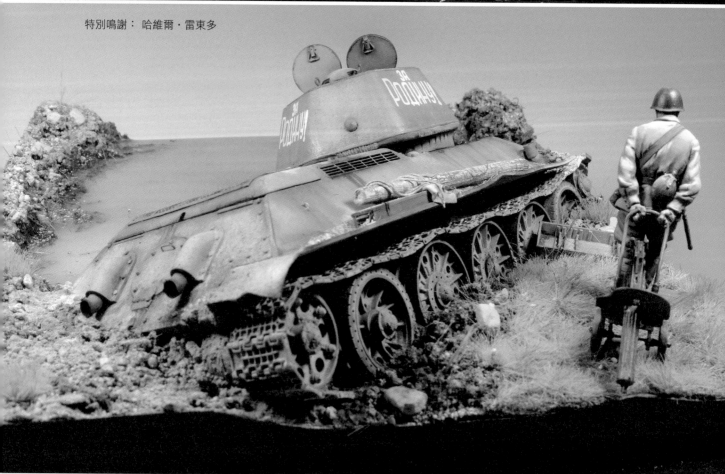

特別鳴謝：哈維爾・雷東多

裝甲戰車與水
二、破水而行

場景介紹

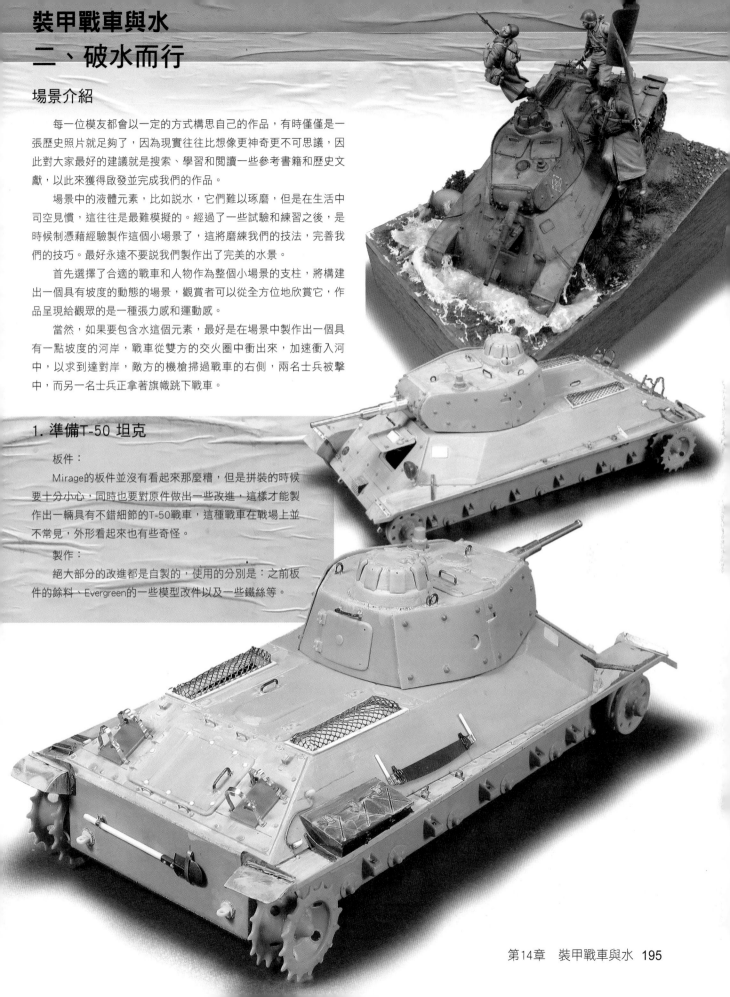

 每一位模友都會以一定的方式構思自己的作品，有時僅僅是一張歷史照片就足夠了，因為現實往往比想像更神奇更不可思議，因此對大家最好的建議就是搜索、學習和閱讀一些參考書籍和歷史文獻，以此來獲得啟發並完成我們的作品。

 場景中的液體元素，比如說水，它們難以琢磨，但是在生活中司空見慣，這往往是最難模擬的。經過了一些試驗和練習之後，是時候制憑藉經驗製作這個小場景了，這將磨練我們的技法，完善我們的技巧。最好永遠不要說我們製作出了完美的水景。

 首先選擇了合適的戰車和人物作為整個小場景的支柱，將構建出一個具有坡度的動態的場景，觀賞者可以從全方位地欣賞它，作品呈現給觀眾的是一種張力感和運動感。

 當然，如果要包含水這個元素，最好是在場景中製作出一個具有一點坡度的河岸，戰車從雙方的交火圈中衝出來，加速衝入河中，以求到達對岸，敵方的機槍掃過戰車的右側，兩名士兵被擊中，而另一名士兵正拿著旗幟跳下戰車。

1. 準備T-50 坦克

 板件：

 Mirage的板件並沒有看起來那麼糟，但是拼裝的時候要十分小心，同時也要對原件做出一些改進，這樣才能製作出一輛具有不錯細節的T-50戰車，這種戰車在戰場上並不常見，外形看起來也有些奇怪。

 製作：

 絕大部分的改進都是自製的，使用的分別是：之前板件的餘料、Evergreen的一些模型改件以及一些鐵絲等。

2. 上色塗裝

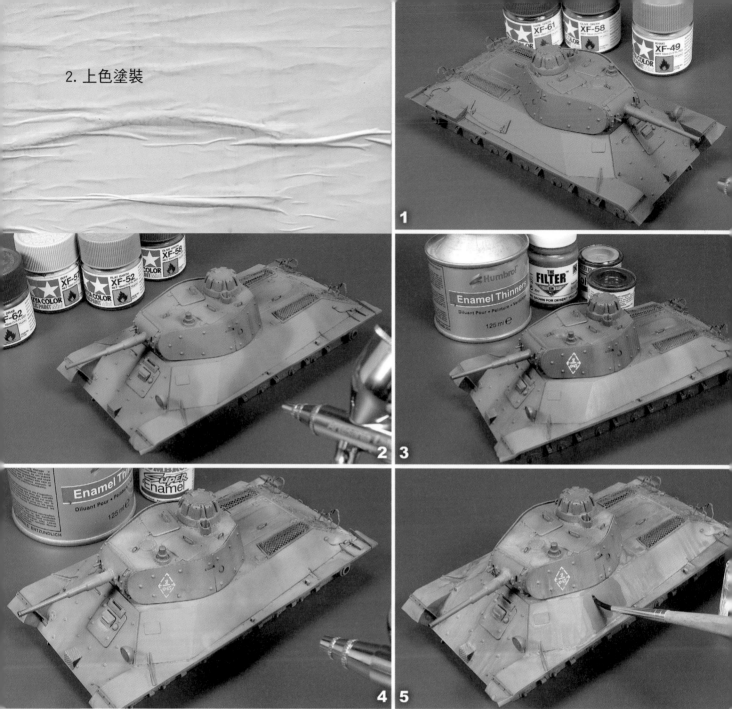

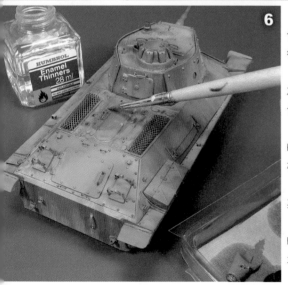

圖1：噴塗上深色的4BO蘇軍綠基礎色，使用的是田宮水性漆，將6份XF-61深綠色、2份XF-49卡其色和2份XF-58橄欖綠色混合調配出需要的顏色，（經過適當稀釋後）在模型表面薄噴上數層。

圖2：戰車塗裝上的另外一種迷彩色是「6K棕色」，使用田宮水性漆，將65%的XF-52消光泥土色、20%的XF-62消光橄欖褐色、10%XF-57淺皮革色與5%XF-58橄欖綠色混合調配出這種「6K棕色」。

圖3：用三種不同的琺瑯顏料做濾鏡，首先是Humbrol 80草綠色、第二層濾鏡是Humbrol 15午夜藍色、第三層濾鏡是用的Sin Productions現成的濾鏡液P402棕色（這種棕色是沙漠黃塗裝是做濾鏡所用的）。

圖4：等上一步的濾鏡完全乾透後，開始為戰車添加上塵土效果，將Humbrol 26卡其色用稀釋劑稀釋到適當濃度，然後在容易落塵的區域淺淺地噴上一層。

圖5：上一步完成後，請給予約15分鐘的時間乾燥，接著用一支乾淨的毛筆沾上Humrol的專用稀釋劑，從上往下垂直地掃過，抹掉多餘的塵土效果。（其實還獲得了雨水在戰車上衝刷塵土所留下的效果）

圖6：接下來將開始進行油畫顏料的操作。

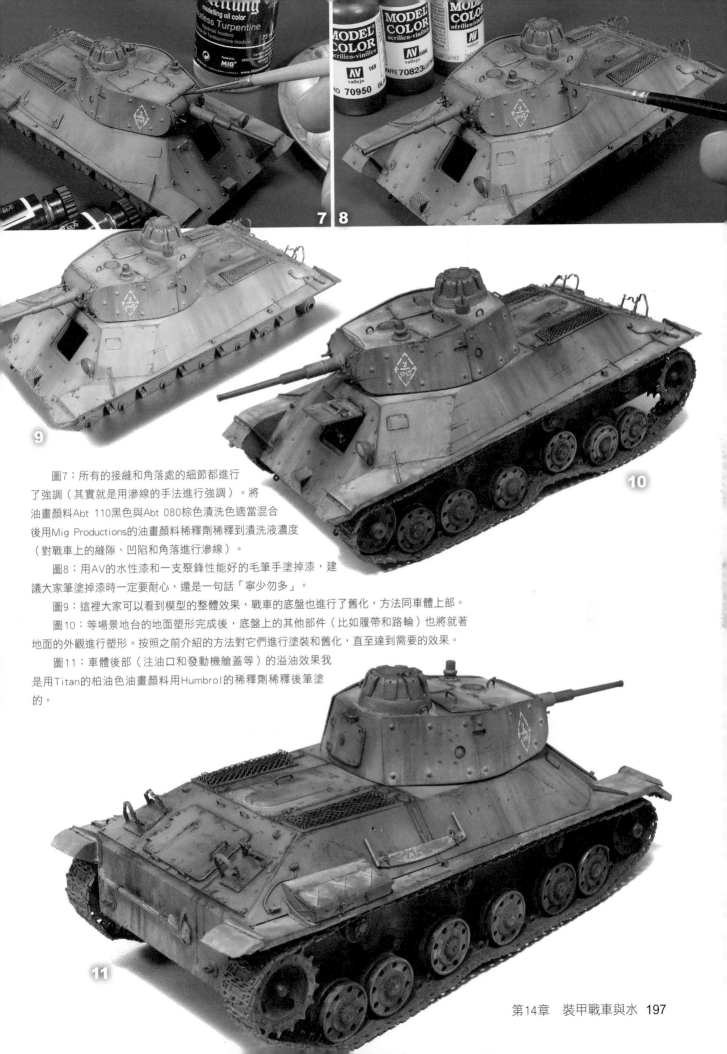

圖7：所有的接縫和角落處的細節都進行
了強調（其實就是用滲線的手法進行強調）。將
油畫顏料Abt 110黑色與Abt 080棕色漬洗色適當混合
後用Mig Productions的油畫顏料稀釋劑稀釋到漬洗液濃度
（對戰車上的縫隙、凹陷和角落進行滲線）。

圖8：用AV的水性漆和一支聚鋒性能好的毛筆手塗掉漆，建
議大家筆塗掉漆時一定要耐心，還是一句話「寧少勿多」。

圖9：這裡大家可以看到模型的整體效果，戰車的底盤也進行了舊化，方法同車體上部。

圖10：等場景地台的地面塑形完成後，底盤上的其他部件（比如履帶和路輪）也將就著
地面的外觀進行塑形。按照之前介紹的方法對它們進行塗裝和舊化，直至達到需要的效果。

圖11：車體後部（注油口和發動機艙蓋等）的溢油效果我
是用Titan的柏油色油畫顏料用Humbrol的稀釋劑稀釋後筆塗
的。

3. 製作場景地台的地面

當製作場景地台地面的時候，會去除掉一些多餘的元素，因為這些元素的加入不會為場景帶來任何意義，甚至將徒增不必要的工作量。

小的場景必須具備緊湊的尺寸，在這一具體範例中，人物和水景將作為主角，這樣場景的地面就應該儘可能地簡潔，這樣才能突顯出場景中的主角元素。

圖12：用泡沫製作地台的主體，地台的邊緣面貼上木皮，接著在木片表面刷上一層木工清漆，乾透後用分色紙遮蓋。對於地面首先用模型黏土塑形，半乾時佈置上一些大小不同的沙子和石礫，然後點上用水稀釋的白膠進行黏合和固定。

圖13：地面上的植被是用草球纖維和乾的芬蘭苔蘚纖維製作（草球纖維大家可以選用AK 8045，而乾燥芬蘭苔蘚大家可以選用刺藜或者乾苔蘚來替代。），河床上會鋪上一些大小不一的沙子和石礫。河床上的枯樹枝是在樹林中散步時撿到的，在視覺上它將幫助連接岸邊區域和有水的區域。

圖14：等上一步的白膠完全乾透後，為整體薄噴上一層基礎色（將田宮水性漆XF-57淺皮革色與XF-49卡其色混合而得到），會在基礎色中加入一點XF-59沙漠黃來噴塗一些高光的區域。

圖15：接著在XF-10消光棕色中加入一點XF-7紅色，在岸上淺淺地噴塗出一些不規則圖案。

圖16：為河床噴塗上灰色的色調（在XF-53中性灰中加入一點點XF-8藍色），讓它看起來更亮一點。

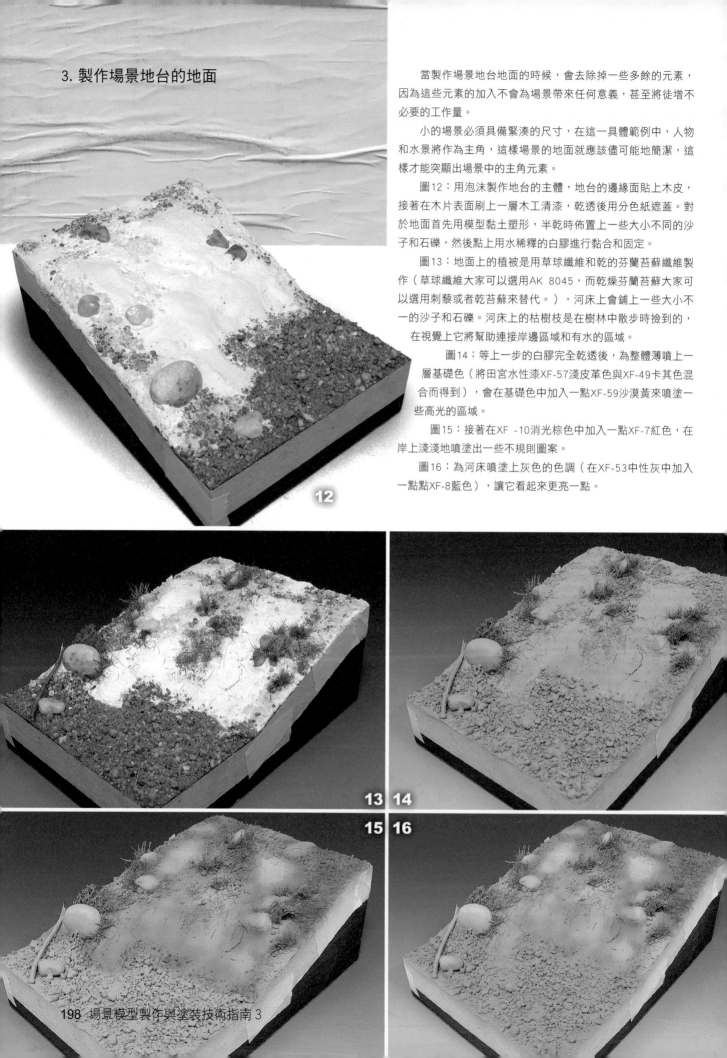

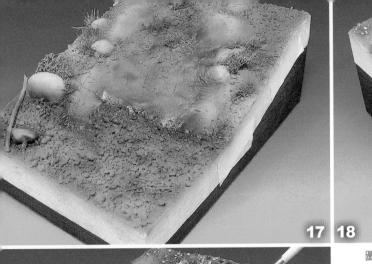 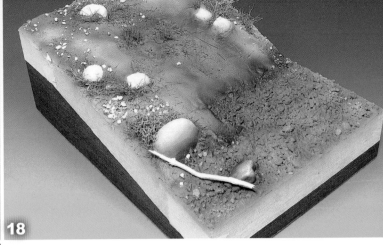

17 18

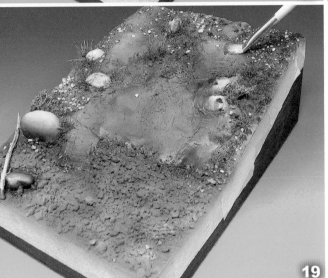

圖17：噴塗工作接近尾聲，將XF-1黑色與XF-10消光棕色進行適當地混合，然後噴塗在河岸邊以及河床上的一些部分，製作出一些陰影效果。同時也在岸邊斜坡和河床的交界處淺淺地噴塗上Micro的緞面透明清漆。

圖18：現在開始進行筆塗，用AV的水性漆為岩石、石礫以及樹枝等上色。

圖19：用不同的油畫顏料對地面進行處理（類似於油畫顏料的散點技法製作褪色效果），類似之前在戰車上應用油畫顏料的方法，只是在這裡使用更鮮明且對比度更大的色調，最後獲得的效果更加吸引人、更加自然。

圖20：為一些綠色的雜草植被小心地噴塗上綠色。選擇用透明AB環氧樹脂造水，首先為河床噴塗上數層光澤透明清漆，達到封閉和保護的作用，同時它也可以讓造水劑在不規則的河床表面擴散地更加順暢。

19

20

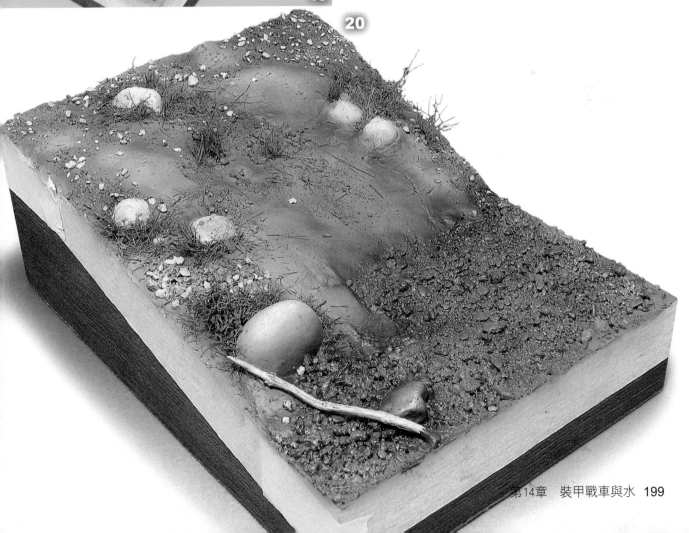

4. 造水

當我們走完了之前這些長長的過程和步驟後，我們必須面對這個最複雜最具有挑戰性的時刻——開始造水。

不管怎麼說，當作為模友的我們做好決定後，沒有什麼可以阻擋住我們。

讓我們看一下是如何造水的。

圖21：首先，將戰車和人物牢靠地黏合固定到需要的位置非常必要，用白膠將它們整個黏合到一起。

圖22：開始製作激起的浪花，將使用吸聲材料的纖維以及「Alkyl」的白膠。

圖23：將薄片狀的纖維鋪在一個具有彈性的塑料片上，然後用毛筆為纖維筆塗上一層「Alkyl」的白膠。

圖24：一旦完全乾透，該纖維將有足夠的韌性來支撐浪花的結構。

圖25：用手扯下，形成一小塊一小塊大小合適的纖維片，將合適大小和外形的纖維片用白膠黏合到合適的位置（可以參考實物照片中激起的浪花），趁著白膠處於半乾的狀態，在纖維表面筆塗上更多層的白膠，每一層都要完全乾透後再塗下一層。

圖26：完全乾透後，纖維不僅形成了浪花的紋理，同時還對激起的浪花有支撐作用，獲得的效果也非常擬真。另外這種浪花也並非完全僵硬，我們還可以根據最後的需要對它的位置進行調整。

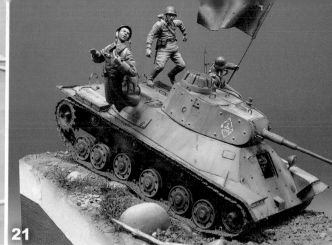

21

22

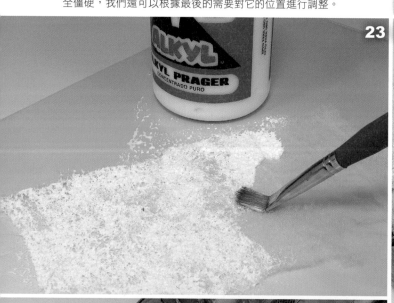

23

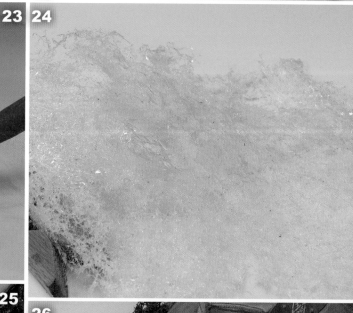

24

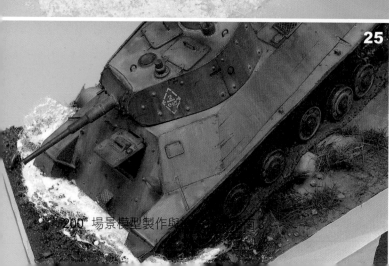

25

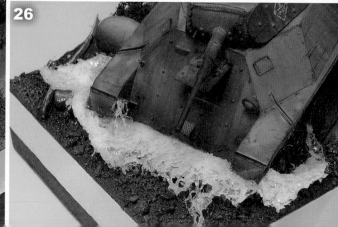

26

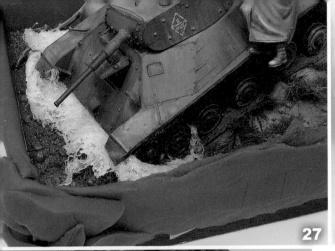
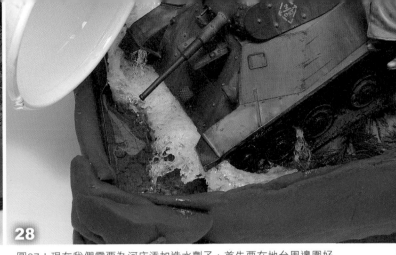

27 **28**

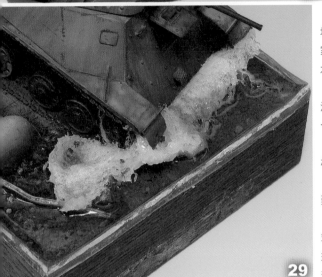

29

圖27：現在我們需要為河床添加造水劑了，首先要在地台周邊圍好堤，用橡皮泥來製作圍堤，它可以很好地確保圍堤是完全密封的。（大家可以看到橡皮泥圍堤的內層面是平整的，這對製作出周邊結構規整的水是非常重要的。）

圖28：樹脂造水劑用的是Andrea 的造水劑，按照說明書規定的比例混合樹脂和硬化劑，建議每次造水不要太厚，分2～3次薄層地造水，每一層要給予一天的時間完全硬化。

圖29：24小時後，將橡皮泥圍堤移除，可以看到獲得的效果非常棒。

圖30：現在要開始模擬水面的波浪紋理，正如大家所熟知，水面很難像鏡面一樣平整（總會泛起一些波紋），這裡還是用「Alkyl」的白膠（它具有合適的黏稠度和乾透後的透明度）來模擬這種水面紋理。用毛筆將它佈置到水面模擬水面波紋（用「點」和「戳」的筆法），在製作過程中參考「水面波紋」的實物照片。（大家也可以使用AK 8007波紋效果丙烯凝膠來表現水面的波浪紋理。）

圖31：同時也將白膠也點到纖維的末端，模擬激濺起的浪花。

圖32：等完全乾透後獲得了不錯的效果。

圖33：水面上的浪花泡沫是用AV的水性漆筆塗，在白色中混入了一點點藍綠色色調。

圖34：建議大家不要將這種效果做過頭，因為有可能毀掉之前做出的水面效果。

圖35：筆塗上數層清漆，為表面帶來光澤感和透明感，就像真實的水面一樣。（建議大家像之前一樣在表面筆塗上AK 8008靜態水，效果更好。）

圖36：為了給場景增加細節和趣味，用Magic Sculpt黏土捏出了一條魚，魚鰭是用紙片自製，表面在塗上強力膠以硬化定型。

圖37：還是用AV的水性漆為魚上色，將它佈置並固定到場景中後，會在它的表面塗上光澤透明清漆，給人的感覺是這條魚渾身濕淋淋地從水中躍出。

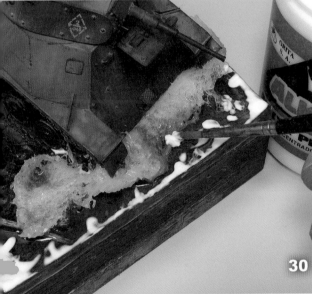

30

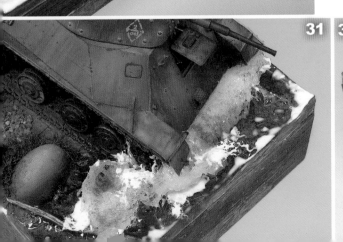

31 **32**

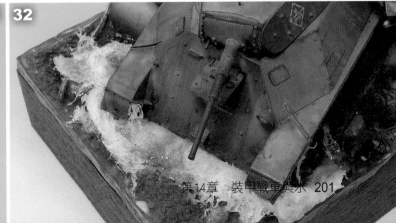

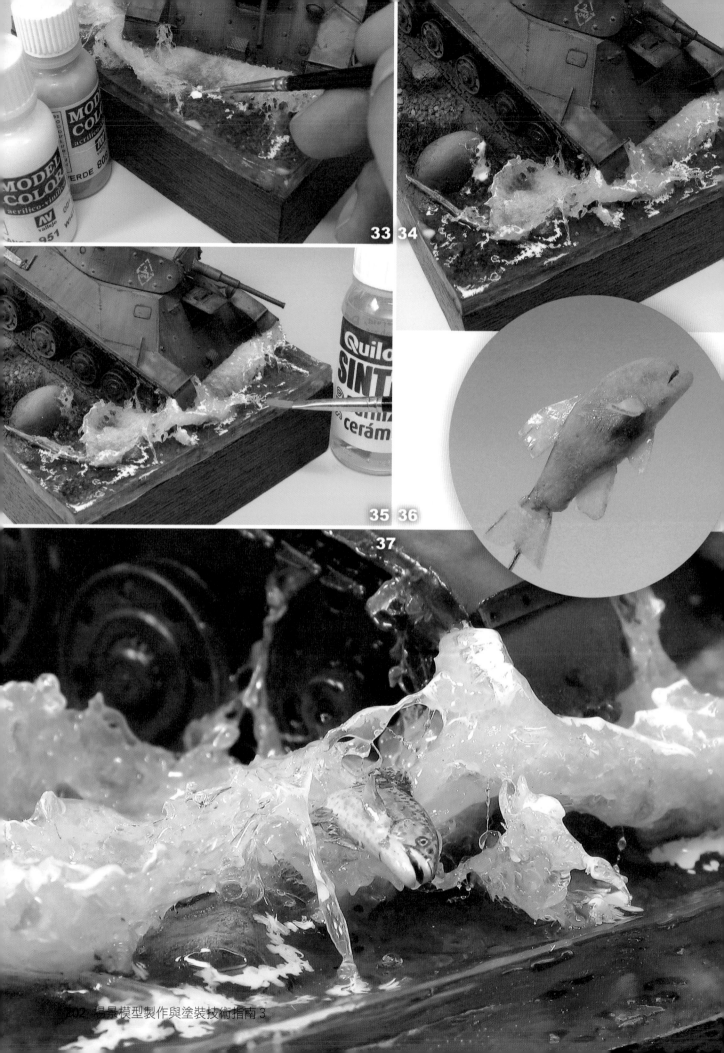

33 34

35 36

37

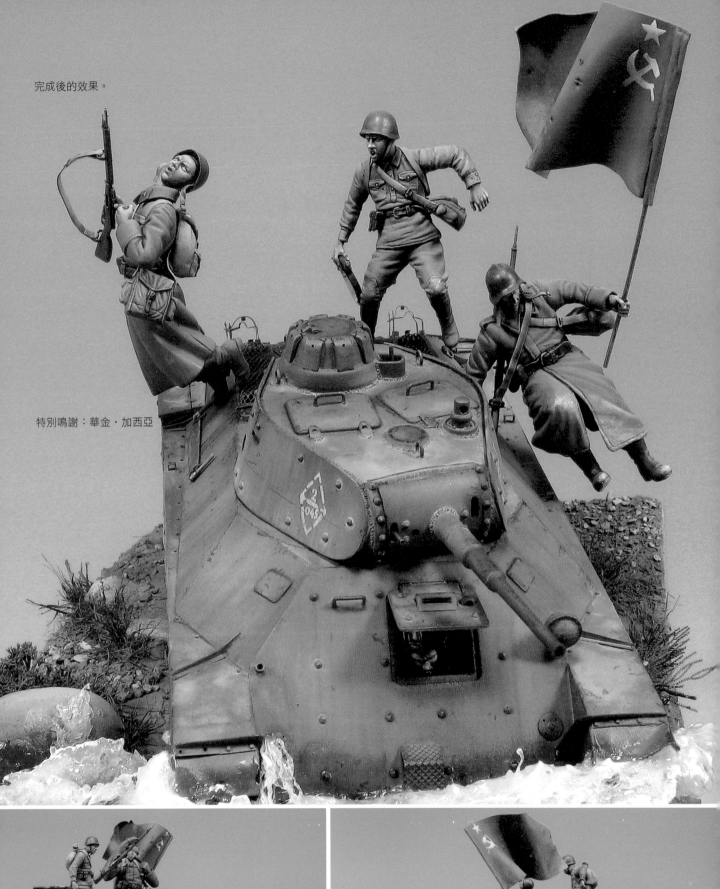

完成後的效果。

特別鳴謝：華金・加西亞

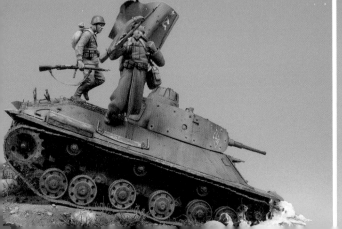

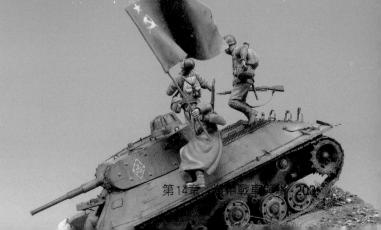

第14章　　中戰車　　20

第15章 人物和水

當第一眼瞥見Master Box「美軍和德軍空降兵-南部歐洲-1944年」這款板件的封繪時（板件號MB 35157，比例1/35。），有誰不會愛上它呢？包裝盒子上的封繪非常具有感染力，當你打開盒子檢查時，你會發現塑料人物的品質也非常不錯。

因此像其他很多模友一樣，我將新買到的板件帶回家中，心裡想著……我當然不會做這個板件啦，但是它實在太美了！不可避免的，一個念頭閃進我的腦海，為什麼不為她們製作一個河邊的場景，河邊有白楊樹以及豐富的植被。

事實情況是，有一天我在組裝板件中的女性人物，以檢驗這些板件是否足夠得好，最後我得到的印象是，值得為這些人物製作一個小場景。

我並不擅長畫人物，瞭解的技巧也不多，我認為自己沒有必要花大量的時間在筆塗出柔美的色調過渡上堅持不懈。但是我熱愛場景，因此儘管我有這些短板，我還是會盡我所能來做好場景模型。想像一下我將聚焦於自然環境：一條河流、河邊的植被以及清澈的河水。

一、場景佈局

盒子中包含了6個人物，一開始想按照封繪上的佈局來佈置，美軍的傘兵在一邊，作為敵對的德軍的傘兵在另一邊，都看著畫面中間的女孩們。但是一邊兩個人過於做作、過於平行，所以最後決定去掉一個士兵。（大家可以看到，最後去掉的是一個美國空降兵。）

盡量讓場景的佈局顯得緊湊，讓場景具有一定的可信度，在德軍和美軍之間增加一些視覺上和空間上的屏障。場景中的植被是一個很關鍵的要素，但是即便這樣，德軍和美軍之間的距離還是太近，這樣不合情理，所以最後決定在場景中加入一個小石橋。

首先加入主要的場景元素和填充場景空間的場景元素（後一種場景元素的作用是填補場景中的空白區域，讓場景看起來更加緊湊，比如場景中的樹木、植被、石橋和岸邊等。）。白楊樹的主體是用鐵絲纏繞而成，表面再覆蓋上模型補土（並雕刻出樹皮的外觀）。

場景地台的主體是高密度泡沫板，將其切割出帶有一定的坡度，表面鋪上模型黏土，然後再固定沙礫和碎石。（白楊樹旁邊的小樹是用刺藜製作的。）

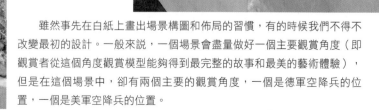

雖然事先在白紙上畫出場景構圖和佈局的習慣，有的時候我們不得不改變最初的設計。一般來說，一個場景會盡量做好一個主要觀賞角度（即觀賞者從這個角度觀賞模型能夠得到最完整的故事和最美的藝術體驗），但是在這個場景中，卻有兩個主要的觀賞角度，一個是德軍空降兵的位置，一個是美軍空降兵的位置。

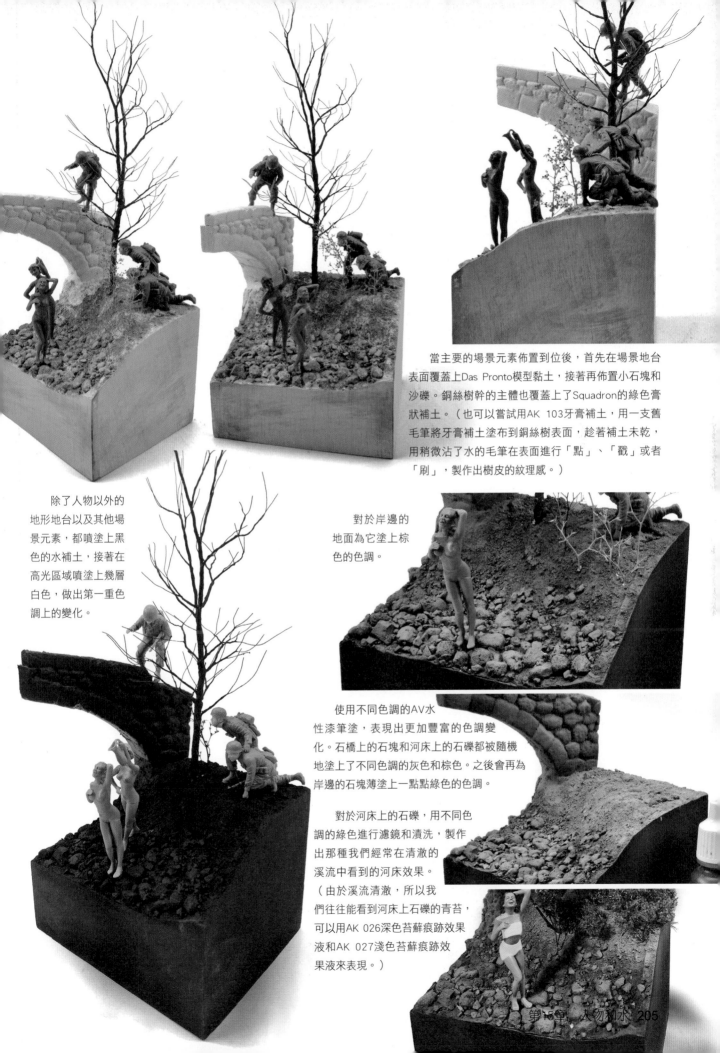

當主要的場景元素佈置到位後，首先在場景地台表面覆蓋上Das Pronto模型黏土，接著再佈置小石塊和沙礫。銅絲樹幹的主體也覆蓋上了Squadron的綠色膏狀補土。（也可以嘗試用AK 103牙膏補土，用一支舊毛筆將牙膏補土塗布到銅絲樹表面，趁著補土未乾，用稍微沾了水的毛筆在表面進行「點」、「戳」或者「刷」，製作出樹皮的紋理感。）

除了人物以外的地形地台以及其他場景元素，都噴塗上黑色的水補土，接著在高光區域噴塗上幾層白色，做出第一重色調上的變化。

對於岸邊的地面為它塗上棕色的色調。

使用不同色調的AV水性漆筆塗，表現出更加豐富的色調變化。石橋上的石塊和河床上的石礫都被隨機地塗上了不同色調的灰色和棕色。之後會再為岸邊的石塊薄塗上一點點綠色的色調。

對於河床上的石礫，用不同色調的綠色進行濾鏡和漬洗，製作出那種我們經常在清澈的溪流中看到的河床效果。（由於溪流清澈，所以我們往往能看到河床上石礫的青苔，可以用AK 026深色苔蘚痕跡效果液和AK 027淺色苔蘚痕跡效果液來表現。）

二、製作植被

使用這幾年蒐集到的不同品牌的植被產品來製作場景中的各種植物。

樹葉使用Mininatur的葉簇製作，分別是920-22夏季山毛櫸葉簇，913-22倫巴第白楊葉簇。還會在主幹的末端加一些小的枝杈，這樣可以讓樹看起來更加真實。

樹底下的灌木叢來自於Mininatur的山毛櫸葉簇，將它們用白膠黏合到位就可以了。（大家也可以修剪出低矮的刺藜枝杈，並在表面用白膠黏合上一些Mininatur的鑽天楊葉簇或者垂柳葉簇，同樣也可以表現這種灌木叢效果。）

等主要的植被被黏合到地台上後，我們就可以對人物的位置和擺放進行最後的斟酌，檢驗場景中人物視線的交織是不是合理。

正如之前所提到的，這次追求的是一個場景具有不同的觀賞角度，這兩個不同的觀賞角度應該都能將觀眾的視線引導到同一個焦點。

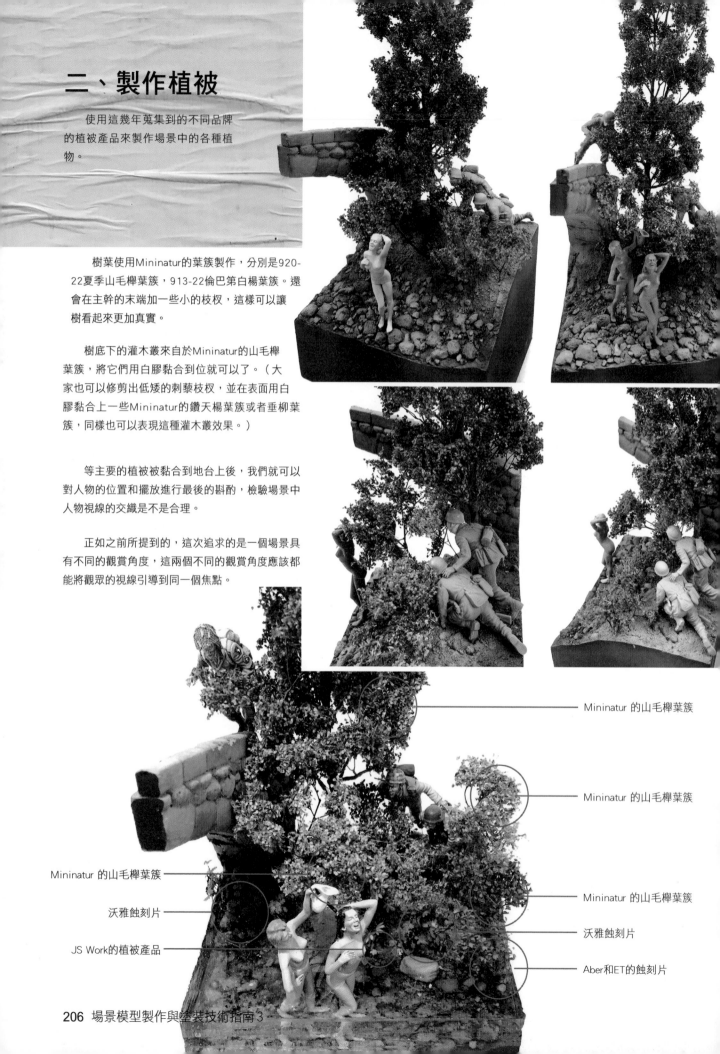

Mininatur 的山毛櫸葉簇

Mininatur 的山毛櫸葉簇

Mininatur 的山毛櫸葉簇

Mininatur 的山毛櫸葉簇

沃雅蝕刻片

沃雅蝕刻片

JS Work的植被產品

Aber和ET的蝕刻片

三、製作人物

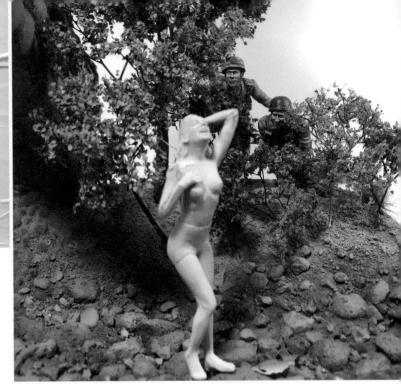

　　Master Box的人物非常不錯，但是我們仍然需要對它們進行一些小的改進。女性人物需要進行很好地打磨並用Magic Sculpt膏狀補土進行填縫（也可以用AK 103白色水性牙膏補土進行填縫）。

　　幫美軍士兵添加了頭盔繫帶和頭盔網罩，這些是Passion Models的模型補品。將士兵的一隻胳膊換成另外一支具有更好細節的胳膊。對於德軍士兵，用Hornet兵人的頭部替換掉了原有的頭部，並添加了蝕刻片和其他一些細節。

　　分別為人物噴塗上各自軍裝的基礎色，再添加上一些高光和陰影，接著用水性漆進行更加精細地筆塗。

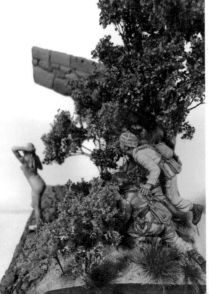

　　塗裝完成後，將人物再次佈置到了場景中，檢驗人物和場景是否達到最佳的互動。在地面上加入了一些低矮的植物（比如草叢等，大家可以用Mininatur的草簇來製作低矮的植被。）。雖然一般情況下我們都是從下開始構建場景，但是對於特殊的場景佈局，我們可以調整一下場景元素的構建的順序。

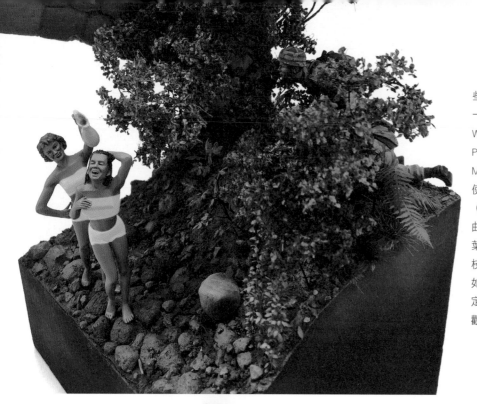

當完成了人物和地面的工作後，人物和一些場景要素已經被固定到了最終位置，再加入一些植物，覆蓋上一些植被。這些植被包含JS Work的紙質沖切植物（它們的編號分別是PPA1010和PPA1008）、Aber（D-04）和ET Models（J72-008）的蝕刻片植物。建議大家使用圓頭的刻刀在柔軟的表面將這個植物樹葉（不論是紙質的還是蝕刻片材質）壓出一些彎曲的帶點凹陷的弧度，避免出現那種平整的樹葉（這樣顯得非常假、非常做作）。對於整個枝葉以及樹梢進行塑形也是非常重要的。（比如一簇葉子或者一根莖上的葉片分佈都具有一定的規律和整體的弧度，這一點大家需要多多觀察自然，並且在場景製作中盡量去模擬。）

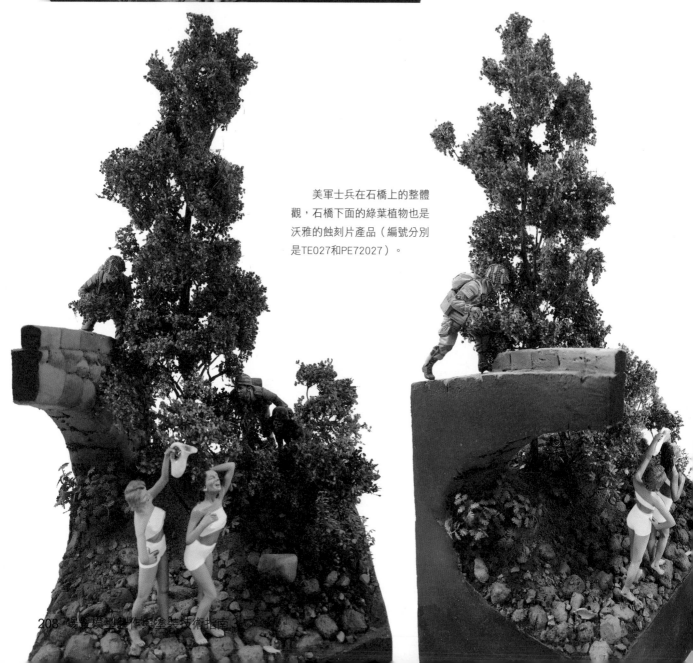

美軍士兵在石橋上的整體觀，石橋下面的綠葉植物也是沃雅的蝕刻片產品（編號分別是TE027和PE72027）。

四、造水景

要製作的是清澈透明的溪水，溪水中有一些較深的區域，女生可以在裡面游泳。製作過程中最有趣的部分是使用透明AB環氧樹脂。

在水中加入一些魚（牛魔王的模型補品編號36197）、乾樹枝和苔蘚。

使用的是AK 8043透明AB環氧樹脂造水劑，它是完全透明的，在注入樹脂造水劑之前我們必須搭建好一個圍池將場景地台的周邊包好，因此用塑料板貼在地台邊緣，用膠帶和橡皮泥進行暫時的嚴密的固定。

為了獲得最佳的效果，建議用樹脂進行多次少量地分層造水，每一層造水要給予至少24小時的時間完全硬化。將樹脂和硬化劑按照說明書規定的量將進行混合。混合好後，等上幾分鐘，再將它小心地慢慢地倒入場景河床中，樹脂將緩慢地流開，直至形成均一平整的表面。

第一層造水劑硬化得很好，但是第二層造水劑並沒有達到很好的硬化，而是有點像軟而稠的蜂蜜（也許是硬化劑加得不夠，或者混合得不夠均勻。）。對於造水來說這是一個巨大的挑戰，之前的很多工作都白費了。仔細地耐心地將第二層造水劑去除，然後注入第三層的造水劑，這一次造水劑獲得了很好的硬化。

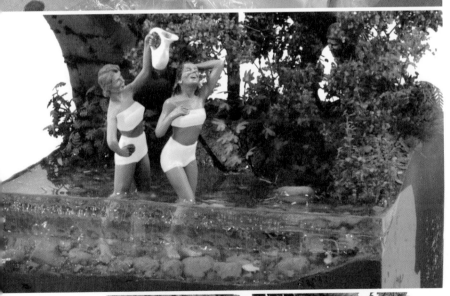

當把地台周圍的塑料板移開後，會發現外圍的造水劑形成了一些孔隙（因為很難徹底地清除掉第二層硬化不良的造水劑，殘留在塑料板內側面的半硬化造水劑的不規則結構很容易導致孔隙的產生。），所以不得不將整個水景的側面用道具遮蓋起來。

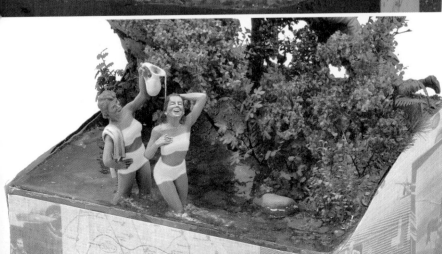

為了讓水看起來具有流動性，添加了一些浪花泡沫，將AK 8008靜態水與適量白色的水性漆混合，然後在水面上進行筆塗（請注意流水中哪些地方容易產生浪花泡沫，一般是在岸邊和露出水面的岩石周圍，這裡女士站在河中的雙腿也容易產生浪花。），然後用牙籤彈撥毛筆（或者類似的方法）製作出一些散在的泡沫點。我們也可以在澄清河水的邊緣進行筆塗修飾，來表現那種潺潺的流水。

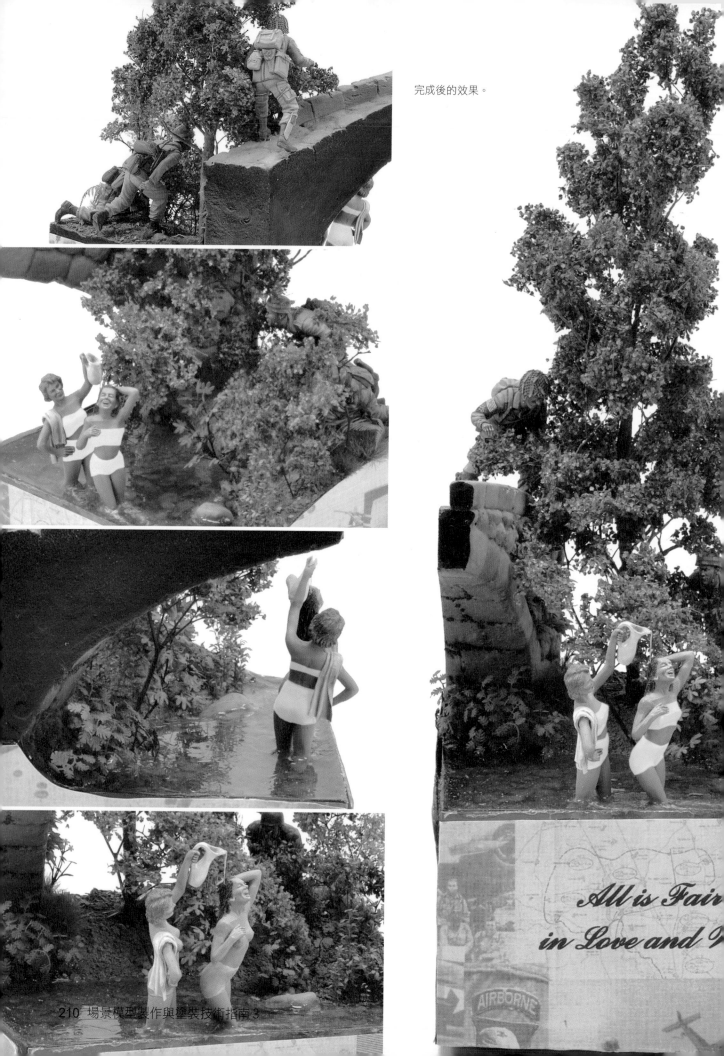

完成後的效果。

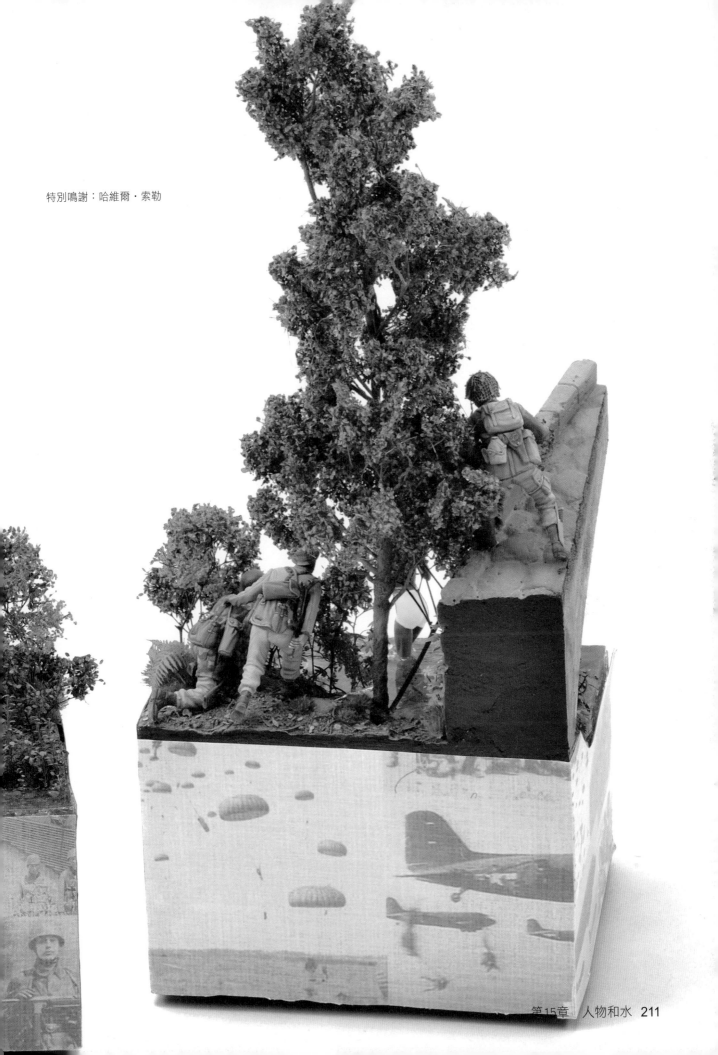

特別鳴謝：哈維爾・索勒

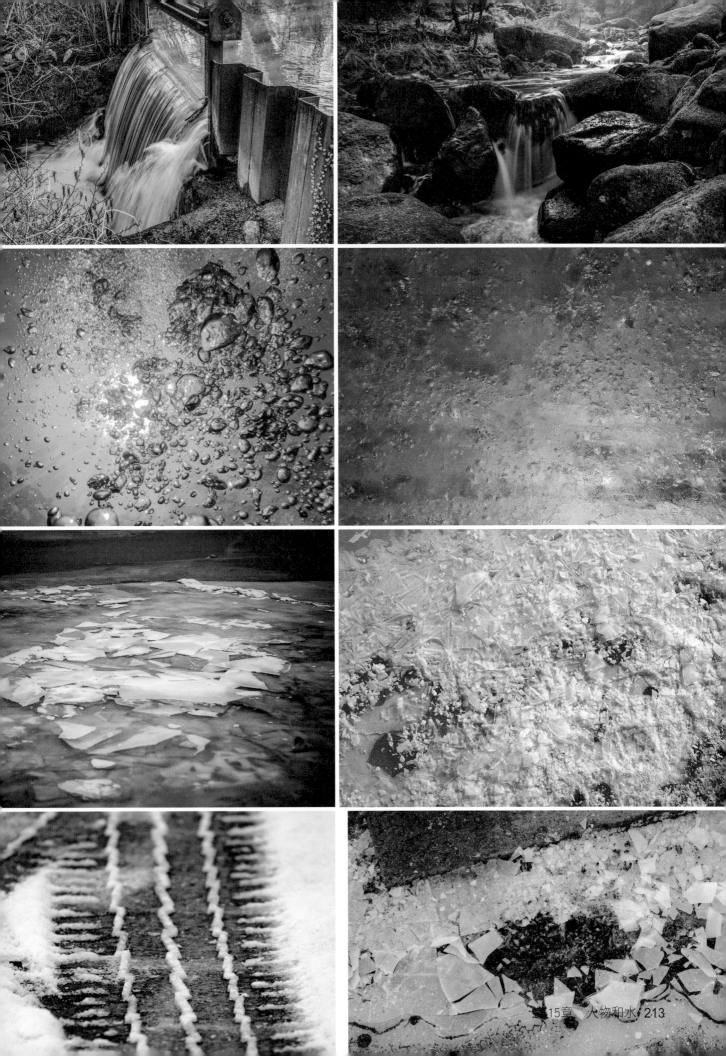

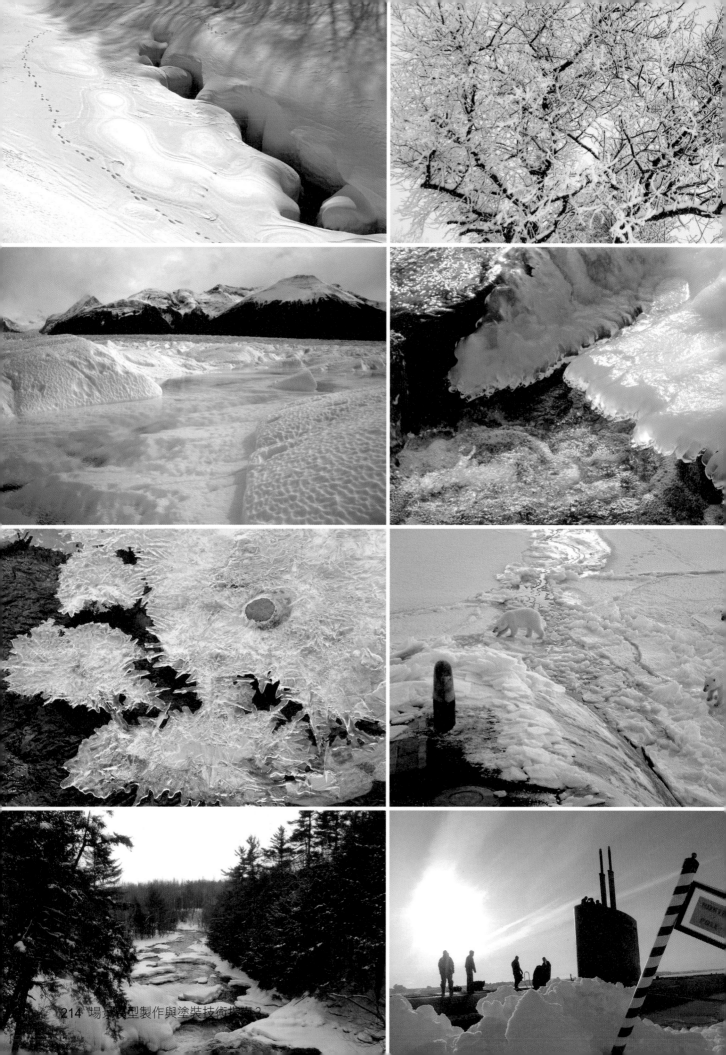

這是一本針對場景製作的非常全面的指南。

《場景模型製作與塗裝技術指南3》是繼地台、地貌、植被、建築物等場景元素的製作與塗裝之後，重點介紹場景模型中水、雪與冰的專業課程。水、雪和冰是大自然賦予水的三種形態，也是場景模型中重要的組成部分。本書既包含海洋、湖泊、河流等大型水面的製作，也有瀑布、波浪、浪花和泥濘水窪的製作，甚至還有逼真的雪、冰、小水滴等微縮場景元素的細節處理技巧。這些水元素豐富了我們場景的多元組合，也將靜態的微縮藝術賦予動態的靈性，使得我們的場景模型更加真實、精緻。

場景模型製作與塗裝技術指南3
水、雪與冰

作　　者	魯本·岡薩雷斯（Ruben Gonzalez）	
翻　　譯	徐磊	
發　　行	陳偉祥	
出　　版	北星圖書事業股份有限公司	
地　　址	234新北市永和區中正路462號B1	
電　　話	886-2-29229000	
傳　　真	886-2-29229041	
網　　址	www.nsbooks.com.tw	
E－MAIL	nsbook@nsbooks.com.tw	
劃撥帳戶	北星文化事業有限公司	
劃撥帳號	50042987	
製版印刷	皇甫彩藝印刷股份有限公司	
出 版 日	2023年09月	
I S B N	978-626-7062-59-3	
定　　價	950元	

如有缺頁或裝訂錯誤，請寄回更換。

國家圖書館出版品預行編目資料

場景模型製作與塗裝技術指南 3 水、雪與冰／魯本·岡薩雷斯（Ruben Gonzalez）著. -- 新北市：北星圖書事業股份有限公司, 2023.09
216 面；　21.0×28.0公分
ISBN 978-626-7062-59-3（平裝）

1.CST：模型　2.CST：工藝美術

999　　　　　　　　　　　　　　　112001819

官方網站　　　　臉書粉絲專頁　　　　LINE 官方帳號